高等院校广告和艺术设计专业系列规划教材

# 中外美术史

## （第2版）

张宇 温丽华 主编

李卓 齐兴龙 副主编

清华大学出版社

北京

# 内 容 简 介

本书依据教育部"中外美术史"教学大纲编写,紧密结合中外考古发掘新发现,以历史朝代更迭为线索,以出土实物和历史文献为主,辅以传世美术作品,理清中外美术史发展脉络,深入浅出地介绍中外美术发展历史,使读者能够对发生在几千年前的中外美术历史事件和美术作品有一个全面客观的认识。

本书知识系统、内容丰富、案例经典、通俗易懂,强化艺术素质培养,并注重挖掘深蕴的中外美术历史人文内涵,精选风格鲜明的优秀作品,力求教学内容和教材结构的创新。本书既可作为高等院校艺术类专业基础课教材,也可作为文化创意企业和广告艺术设计公司从业者的职业教育与岗位培训教材,对于广大工艺美术、绘画及艺术设计、动画自学者也是一本必备的学习指导手册。

**图书在版编目(CIP)数据**

中外美术史/张宇,温丽华主编. —2 版. —北京:清华大学出版社,2021.5(2025.1重印)
高等院校广告和艺术设计专业系列规划教材
ISBN 978-7-302-52154-9

Ⅰ.①中… Ⅱ.①张… ②温… Ⅲ.①美术史—世界—高等学校—教材 Ⅳ.①J110.9

中国版本图书馆 CIP 数据核字(2019)第 013867 号

责任编辑:张　弛
封面设计:何凤霞
责任校对:刘　静
责任印制:杨　艳

出版发行:清华大学出版社
　　　　　网　　　址:https://www.tup.com.cn,https://www.wqxuetang.com
　　　　　地　　　址:北京清华大学学研大厦 A 座　　　　　邮　　编:100084
　　　　　社 总 机:010-83470000　　　　　　　　　　　邮　　购:010-62786544
　　　　　投稿与读者服务:010-62776969,c-service@tup.tsinghua.edu.cn
　　　　　质量反馈:010-62772015,zhiliang@tup.tsinghua.edu.cn
　　　　　课件下载:https://www.tup.com.cn,010-83470410
印 装 者:三河市龙大印装有限公司
经　　销:全国新华书店
开　　本:185mm×260mm　　　印　　张:13.25　　　字　　数:318 千字
版　　次:2019 年 2 月第 1 版　　2021 年 5 月第 2 版　　印　　次:2025 年 1 月第 6 次印刷
定　　价:89.50 元

产品编号:081724-02

# 第2版 前言

　　广告艺术设计制作业作为国家文化创意产业的核心支柱产业,在国际商务交往,推进影视传媒会展发展,促进产业转型,丰富社会生活,拉动内需,解决就业,推动经济发展,构建和谐社会,弘扬中国文化等方面发挥着越来越大的作用,已经成为我国文化创意经济发展的重要产业和全球经济发展中最具活力的绿色朝阳产业。

　　中外美术史是世界精神文化和物质文化的发展史,是高等院校艺术教育中非常重要的专业核心基础课程,也是广告艺术设计从业者必须学习和掌握的关键知识。中外美术历史悠久的古代艺术成就是人类社会巨大的宝库,学习中外美术史可以充分浏览中外古代美术艺术成就,古为今用,推陈出新,为创新提供充分保障,并能增强爱国主义情操。工艺美术和艺术设计不仅需要深厚的生活基础、丰富的理论知识,而且需要前人的创作经验,只有汲取和借鉴中外美术历史各个时期的特征与各民族的优点,才有可能创作出具有时代特色和民族风格特点的新工艺美术作品。

　　保障我国文化创意产业经济活动的顺利运转,加强现代广告艺术设计从业者的专业综合素质培养,提高我国艺术设计制作水平,更好地为我国文化创意产业服务,既是广告艺术设计企业可持续快速发展的战略选择,也是本书出版的真正目的和意义。

　　本书第一版自 2014 年出版以来,因写作质量高,突出美术和艺术素质培养,而深受全国各高等院校广大师生的欢迎,目前已经多次重印。此次再版,结合党的十九大报告为文化创意产业发展指明的方向,作者审慎地对原教材进行了反复论证、精心设计,包括调整结构,压缩篇幅,更新补充新知识等相应修改,以使其更贴近现代文化产业发展实际,并更好地为国家文化产业繁荣和教学实践服务。

　　本书作为高等院校艺术设计类专业的特色教材,以学习者应用能力培养为主线,坚持科学发展观,严格按照教育部《中外美术史》教学大纲编写。全书共十三章,紧密结合中外考古发掘新发现,以历史朝代更迭为线索,以出土实物和历史文献为主,辅以传世美术作品,理清中外美术史发展脉络,深入浅出地讲述中外美术发展历史,使读者能够对发生在几千年前的中外

美术历史事件和美术作品有一个全面客观的认识，从而更好地为艺术设计后续课程的学习奠定基础。

本书由李大军总体筹划并具体组织，张宇和温丽华主编，张宇统改稿，齐兴龙、李卓担任副主编，由中外美术专家李建森教授审定。作者编写分工：牟惟仲（序言），王爽（第一章、第七章），齐兴龙（第二章、第三章），张宇（第四章、第五章、第六章），温丽华（第八章、第十二章），李卓（第九章、第十三章），梅申（第十章），刘剑（第十一章），李晓新（文字修改、版式整理、制作教学课件）。

在教材再版过程中，我们参阅借鉴了大量中外美术史的最新书刊和相关网站资料，精选收录了具有典型意义的优秀作品及图片，并得到业界有关专家、教授的具体指导和原书作者的支持，在此一并致谢。为配合教学，我们提供配套电子课件，读者可以从清华大学出版社网站（http://www.tup.com.cn）免费下载使用，也可扫描以下二维码使用。因编者知识水平有限，书中难免存在疏漏和不足，恳请专家、同行和读者批评、指正。

编　者

2021 年 2 月

本书教学课件

第1版 前言

　　广告艺术设计制作业作为国家文化创意产业的核心支柱产业,在国际商务交往,促进影视传媒会展发展,丰富社会生活,拉动内需,解决就业,推动经济发展,构建和谐社会,弘扬古老中华文化等方面发挥着越来越大的作用,已经成为我国文化创意经济发展的重要产业,在我国产业转型、经济发展中占有极其重要的位置;广告艺术设计制作产业以其强劲的上升势头已成为全球经济发展中最具活力的绿色朝阳产业。

　　一部中外美术史,就是一部世界精神文化和物质文化的发展史。中外美术史是高等艺术院校艺术教育中非常重要的专业基础理论课程,也是广告艺术设计从业人员必须学习和掌握的关键知识技能。中外美术历史悠久的古代艺术成就是人类社会巨大的宝库,通过中外美术史的学习可以充分浏览中外古代美术艺术成就,古为今用,推陈出新,从而为创新提供充分的保障,并增强爱国主义情操。工艺美术和艺术设计不仅需要深厚的生活基础、丰富的理论知识,而且需要前人的创作经验,只有汲取和借鉴中外美术历史各个时期的特征与各民族的优点,才有可能创造出具有时代特色和民族风格的新工艺美术作品,这也正是我们编纂此书的主要目的。

　　为了保障我国文化创意产业经济活动和国际广告艺术设计制作业的顺利运转,加强现代广告艺术设计从业者专业综合素质培养,增强企业核心竞争力,加速推进设计制作产业化进程,提高我国艺术设计制作水平,更好地为我国文化创意产业服务,这既是广告艺术设计企业可持续快速发展的战略选择,也是本书出版的真正目的和意义。

　　全书共十四章,以学习者应用能力培养为主线,坚持以科学发展观为统领,依据教育部《中外美术史》教学大纲编写,紧密结合中外考古挖掘新发现,以历史朝代更迭为线索、以出土实物和历史文献为主,辅之以传世美术作品,理清中外美术史发展脉络,深入浅出地讲述中外美术发展历史,使读者能够对发生在几千年前的中外美术历史事件和美术作品有一个全面、客观的认识,从而更好地为艺术设计后续课程学习奠定基础。

　　由于本书融入中外美术史最新的实践教学理念，力求严谨、注重与时俱进，知识系统、内容丰富、图文并茂、通俗易懂、强化艺术素质培养，并注重挖掘深蕴的中外美术历史人文内涵及提高大学生艺术鉴赏能力，因此，本书既可以作为本科院校及高职高专院校艺术设计专业基础课教学的首选教材，也可以作为文化创意企业和广告艺术设计公司从业者的职业教育与岗位培训教材，对于广大工艺美术、绘画及艺术设计、动画自学者也是一本必备的学习指导手册。

　　本教材由李大军进行总体方案策划并具体组织，周祥和李卓主编并统改稿，由具有丰富教学实践经验的鲁彦娟教授审订，华秋岳教授复审。作者写作分工：牟惟仲（序言），李卓（第一～五章），金延鑫（第六章），王晨宇（第七章第一节），李连璧（第七章第二节），王冰（第七章第三～五节），周祥（第八章、第九章、第十一～十四章），王红梅（第十章），白波（附录）；华燕萍（文字修改和版式调整），李晓新（制作教学课件）。

　　在本书编写过程中，我们参阅、借鉴了大量中外美术史的最新书刊和相关网站资料，精选、收录了具有典型意义的优秀作品及图片，并得到业界有关专家、教授的悉心指导，在此一并致谢。为配合本书的发行使用，我们提供配套电子课件，读者可以从清华大学出版社网站（http://www.tup.com.cn）免费下载。因编者知识水平有限，书中难免存在疏漏和不足，恳请专家、同行和读者批评、指正。

<div style="text-align:right">

**编　者**

2014 年 8 月

</div>

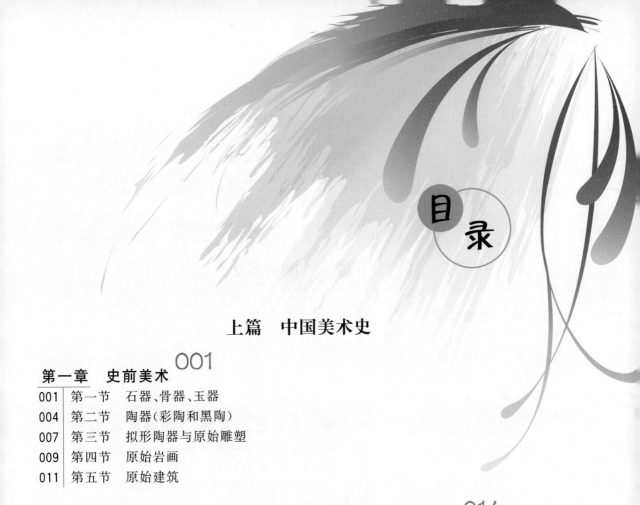

# 上篇 中国美术史

## 第一章

## 史前美术

**学习要点及目标**

1. 了解原始社会的石、骨、玉、陶、绘画、雕塑及建筑的特征。
2. 了解和学习旧石器和新石器时代的美术现象及美术特征。

**本章导读**

通过本章学习,要求学生了解原始社会的发展阶段;掌握旧石器时代和新石器时代的时期划分与主要文化体系;对原始社会美术的产生、发展和特征有基本的把握;认识此期美术的明显特征是艺术与实用的结合;认知中国石器时代原始美术各种类(石器、骨器、玉器,陶器、绘画、雕塑以及建筑)的艺术特征。

## 第一节 石器、骨器、玉器

### 一、原始石器

原始时代的美术约在 200 万年前到公元前 2000 年间,使用打制石器的时期标志为旧石器时代(约距今 200 万年前—1 万年前),磨制石器的出现被标志为新石器时代(距今 1 万年前—公元前 2000 年)的开始。旧石器时代和新石器时代统称石器时代。

#### (一)打制石器

根据打制石器的发展变化及与之相伴随的文化遗存的变化,旧石器时代划分为早、中、晚三个时期,这个时期的人类慢慢开始进化为直立人。中国本土已经

发现的最早的人类遗迹——山西芮城西侯度遗址距今已有 180 万年，与之同属早期遗存的还有陕西蓝田猿人遗址（距今约 110 万年）、北京猿人遗址（距今约 57.8 万年）等；中期比较重要的遗址是山西襄汾的丁村人、山西阳高的许家窑人及陕西大荔的大荔人，他们都距今约 20 万—10 万年；晚期智人的代表是北京的山顶洞人（距今约 2 万—1 万年），在美术史上常提到的还有山西朔县的峙峪人（距今约 3 万—2.7 万年）。

旧石器时代早期的石器主要是刮削器、砍砸器、尖状器，其造型简陋粗糙，制作手法单一。进入中期以后，石器的种类略有增加，出现了三棱尖状器和石球，打制水平明显提高。丁村人遗址的三棱大尖状器是中国旧石器时代最具特色的石器，不仅外形规整，而且体现出造型中的对称原则。许家窑人遗址的石球，造型圆滚、轮廓匀称，形式感同样很强。

到了晚期，石器中又增加了石镞、石刀和石锯等。峙峪遗址和下川遗址的石镞、石刀、石锯以及三棱小尖状器，造型很规整，加工亦较精细，不仅体现出一定的形式规律，还透出一种朦胧的美感。晚期还出现了少量独立于生产劳动之外、专门用于美化自身或其他目的的装饰物和刻纹制品，如水洞沟遗址出土的鸵鸟蛋壳穿孔饰件；峙峪遗址出土的钻空石墨饰件；河北阳原虎头梁遗址出土的穿孔贝壳、钻空石珠、鸵鸟蛋壳和鸟骨制品；山顶洞人遗址出土的穿孔兽牙、骨管、石珠、石坠以及鱼骨、海蚶壳等饰件。

除上述饰件之外，峙峪遗址还出土一件刻纹兽骨，河北兴隆出土一件刻纹鹿角。旧石器时代晚期装饰物和刻纹制品的出现，标志着造型艺术从生产工具中的解放，是人类美术实践第一次质的飞跃。

### （二）磨制石器

磨制石器指表面磨光的石器。先将石材打成或琢成适当形状，然后在砥石上研磨加工而成。其种类很多，常见的有斧、锈、凿、刀、镶、簇等。新石器时代以磨制石器的使用为主要标志，其用途往往较为专一，所以可以给予明确的命名如石斧、石刀等，而不再用砍砸器、刮削器之类予以统称。

石器的选材有石英黑耀石、碧玉甚至玛瑙，其材质坚硬，但由于磨制和钻孔技术都很高，所以造型规整光滑，色泽美丽，有的还有精美的花纹，能引起人强烈的美感。前人在偶然的情况下发现一些石斧、石锛，往往十分惊异于其光洁造型和美丽色泽，称之为"雷斧""雷公墨"，认为它们非人工所为。新石器多为细小石器，且有些工具、武器都是把加工过的石器镶嵌在木制或骨制的木柄上而成的复合型器物。

## 二、原始骨器

骨器是人类以动物的骨骼磨制而成的工具。到了旧石器时代中、晚期，由于磨制技术的发展，也使骨器有了更多的形式。尤其在人体饰品方面表现最为突出。原始人体装饰大致可以分为可动的（如环、坠、链等）和固定的（如文身、蠡痕等）两类。

在旧石器时代晚期的其他遗址中，饰物和磨制骨器还有一些零星发现，其中最重要的是以下两处：第一处，在北京周口店山顶洞遗址，发现有 125 个穿孔兽牙；3 件穿孔海蚶子壳；1 件钻孔鲩鱼上眼骨（其钻孔极为细小精致）；中型鱼尾椎骨 6 件；大型鱼椎骨 3 件（经过人工修理，但未钻孔）；4 件刻有满槽的鸟骨管，刻满 1～3 条不等，最长者 38 毫米。最精巧的是钻孔石珠，共 7 件，为白色石灰岩裂品，最大者直径有 6.5 毫米。有一件很漂亮的钻孔小碟石，石料为微绿色的火成岩，长 39.6 毫米，它的一面经过磨光，穿孔属准确的对钻。第二

处,在河北虎头梁遗址,发现饰物计 4 种 13 件,包括 3 件穿孔贝壳、8 件鸵鸟蛋扁珠、鸟的管状骨制成的扁珠 1 件、钻孔石珠 1 件,与山顶洞人的很类似。

比较这两处遗存,在时代上,前者距今约 1.8 万年,后者则距今约 1 万年;在数量上,前者为后者的十倍以上;在质量上前者还优于后者。因此,山顶洞人的饰物自 20 世纪 30 年代前半期被发现以来,一直是旧石器时代人体饰物最重要、最丰富的发现。

## 三、原始玉器

中国原始玉器按用途可分为生产工具、武器、装饰、礼仪四类。原始玉器的分类和定名具有相对性。同一形状的原始玉器,在不同场合具有不同的功用和含义,如人面玉雕、云形玉雕,同时是饰玉和礼玉。这主要是因为它包含的观念和意蕴丰富而含蓄。材质的稀有和制作技艺的高难艰辛,使玉器的审美价值大多高于其他质地的同类器物。

从中国考古发掘出土的实物观察,最早出现的是装饰玉器和礼仪玉器。有的成器之后,还要在上面琢刻纹饰。以寺墩良渚文化遗址出土的玉琮为例,其上面所刻的兽面纹,刻线宽仅 0.1～0.2 毫米,而且线条劲挺平直,器形外方内圆,严格对称。这说明四五千年前太湖地区原始人类的琢玉技术已相当纯熟。

饰玉出现于大约 7000 年前。河姆渡遗址第四层发现有玦、管、珠、璜。此后,半坡遗址发现耳坠。带有不同程度象征性的玉雕,至今发现的还不足百件,其中绝大多数是动物形象。1971 年春,在内蒙古自治区翁牛特旗三星他拉村北,发现了 1 件碧玉龙(如图 1-1 所示)。

这件玉龙高 26 厘米,用墨绿色碧玉精琢而成。它是以蛇为基本形的环形钩,可能吸收了臂镯或玉玦的样式,变规整的圆形为椭圆。首尾环顾、形断意联。尾部的钩形更显

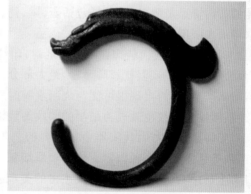

图 1-1　碧玉龙(红山文化)

雄健有力。有棱角的长方形头部昂举着,细长的眼睛似在睥睨一切。头顶无角,身上无足。除了颌下的鬃毛以简劲的阴刻线标示之外,略去一切雕饰。末梢向上蜷曲,和环屈的身体构成反向的弧线,形成屈张有力的动势。半透明的深碧色玉质地温润,纹理斑斓。整个玉雕,浑然一体,显得神完气足。

雕制玉龙的精妙正是与中国史前北方主要部族的龙图腾信仰有关,据考察和研究,产生碧玉龙的红山文化晚期,大约相当于母权制向父权制过渡之际,各个图腾部族在兼并之中组成部落联盟。

据考古学家推断,玉龙可能是属祭祀神灵或兼有纪念祖先所雕琢的礼玉,它的产生证明远古"艺术家"赋予这种原本虚幻的事物某种人们心理上需求的性格、气魄和精神。

原始玉的出现,标志着人对玉石的审美意识已发展到高级阶段。饰玉在很大程度上摆脱了纯粹物质性的实用目的,而主要具有精神性的审美价值。同时,礼玉在饰玉审美价值之外,还蕴含信仰、意志、理想、道德等观念性内容,从而使非功利性的审美意识同物质性功利的观念和意识结合起来。

# 第二节　陶器（彩陶和黑陶）

## 一、陶器的分类

如果说玉器是延续旧石器时代已有的石器制造技术而兴起的艺术品种，陶器就是新石器时代的新生事物，它和磨制石器一样也是这个时代的标志。陶器是人类创造的第一个改变原材料性质的产品，在人类发展的历史进程中意义重大。人类学会制陶是在旧石器时代晚期、新石器时代早期阶段。陶器是人类进化过程中具有划时代意义的伟大创造。它是用泥土作为胚胎，用火低温烧制而成的新器物。

中国的陶器种类繁多。根据不同形式可以分出许多种类。

（1）按陶器的陶质：可分为红陶、灰陶、白陶和黑陶。

（2）按陶器的造型和用途：可分为炊煮器、饮食器和盛贮器。炊煮器包括罐、鼎、鬲等，一般都有三足，便于架在火上烹烧，而且挪动方便；饮食器包括碗、钵、盘、杯、角、觚等，饮食器的共同特点是敞口；盛贮器包括壶、罐、瓮、瓶、尊、盆、缸等，盛贮器多取球形或半球形，以取得最大限度的容量。

（3）按陶器表面装饰：可分为素陶、印纹陶、彩陶、黑陶和拟形陶器等品种。装饰纹样有动、植物和人形，但就彩陶来看，绝大部分是组合方式变化多端的几何纹样。印纹陶晚于素陶而产生，它的出现很可能与烧制素陶时发现陶体上还保留着的编织物的痕迹有关，所以布纹、席纹和绳纹也就成为最早的印纹陶装饰纹样。

彩陶是新石器时代陶器中最重要的艺术形式，是在打制后于橙红色的胎底上形成黑、红、白等色图案的一种陶器。彩陶陶质细腻，表面有光泽，彩绘不会脱落。它既是原始人的日常生活用具，又是新石器时代杰出的美术创造，是我们研究史前时代绘画的重要依据。

## 二、彩陶

在新石器时代晚期，制陶的技术已经发展到很高的水平，能够制作出非常精美的"彩陶"。所谓彩陶，是指一种绘有黑色、红色的装饰花纹的红褐色或棕黄色的陶器。这个时期的文化，称之为"彩陶文化"。因为彩陶最早在河南渑池仰韶村发现，所以也称仰韶文化。

根据彩陶制作时间及艺术特色不同，以黄河流域的仰韶文化和马家窑文化最具有代表性。仰韶文化彩陶一般分为半坡型彩陶和庙底沟型彩陶两种；马家窑文化彩陶一般分为马家窑型彩陶、半山型彩陶和马厂型彩陶三种。

### （一）半坡型彩陶

半坡型彩陶以西安半坡村和临潼姜寨遗址出土的彩陶为代表。其造型以圆底钵、圆底盆和平底盆较多，还有折腹盆、细颈壶、直口尖顶瓶以及大口小底盆等，造型风格厚重朴实（如图1-2所示）。

### （二）庙底沟型彩陶

庙底沟型彩陶以河南陕县庙底沟和陕西华县泉护村遗址出土的彩陶为代表，距今有5000多年。陶器有大口小底曲腹盆和碗。曲腹盆盆口较大，口部有折沿；碗形较小，并且是

直口。

　　盆的造型挺秀饱满，轻盈稳重。纹饰的色彩大多是黑色，一切都饰于器物外壁的上半部分。装饰风格由半坡的写实转向变形，而且是几何花纹居多，通常用圆点、弧形线构成的新月形、叶形、花瓣形等纹饰，还有沿用半坡型的动物纹样（如图1-3所示），以及弧线与直线相交而成三角形纹饰图样。

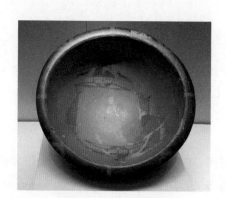

图1-2　人面鱼纹盆

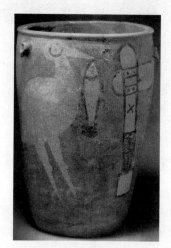

图1-3　鹳鱼石斧

### （三）马家窑型彩陶

　　马家窑型彩陶以甘肃临洮马家窑遗址出土的彩陶为代表（如图1-4所示）。陶器的制作方法没有太大改变，形制却比以前丰富，主要有盆、钵、罐、瓮、壶、盂、碗、豆、瓶、杯等。陶器彩绘以黑色为主，盆、钵等器物使用内外彩绘，少数瓶、壶为通体彩绘。

　　纹饰有几何纹、人物纹和动物纹，以几何纹居多，纹样为波浪纹、旋涡纹或垂幛纹。纹饰线条生动流利，装饰图案构成繁密，变化丰富有序。

### （四）半山型彩陶

　　半山型彩陶以甘肃和政县半山遗址出土的彩陶为代表。长颈小口、宽肩大腹的双耳罐最为常见。造型上圆浑厚重、大方稳定，外型轮廓线转折变化最为考究，是工艺制作最成功的陶器之一（如图1-5所示）。

### （五）马厂型彩陶

　　马厂型彩陶以青海和县马厂遗址出土的彩陶为代表，基本上沿袭半山型的器物。马厂彩陶装饰纹样略显粗犷简率，最具特色的纹饰是大圆圈纹、卷曲纹、蛙形纹和勾连纹。处理方法是在二连纹饰的单位中，填以

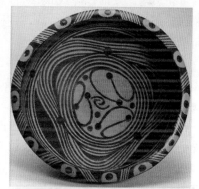

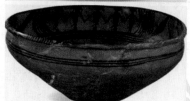

图1-4　水波纹彩陶盆和舞蹈纹盆

不同的纹饰。同时首次出现雷纹，它与勾连纹为后来回纹的形成奠定了基础（如图1-6所示）。

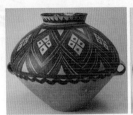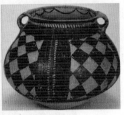

图1-5　半山型陶器

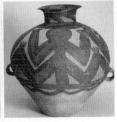

图1-6　马厂型陶器

## 三、黑陶

新石器时代晚期，在黄河下游和东部沿海的广大地区兴起了另一种文化，这种文化以出现较多的黑色陶器为特征，所以称为"黑陶文化"。因为它最早发现于山东历城龙山镇，所以也称为"龙山文化"。

### （一）龙山文化的类型

龙山文化有黄河流域的早期龙山文化，河南、陕西龙山文化，典型龙山文化和长江下游的良渚文化。早期龙山文化还可以称为"庙底沟第二期文化"，陶器以泥条盘筑法为主，多为粗灰陶，纹饰以篮纹为最多，绳纹次之，也有划纹和堆贴装饰。薄而光的蛋壳黑陶有少量的发现，多为陶鼎和陶斝，而无鬲，这是早期龙山文化的显著特征。

河南龙山文化又称"后冈第二期文化"，主要分布在河南、山西和河北的南部。陶器中的红陶很少，黑陶增加，并出现了典型的蛋壳黑陶。纹饰以绳纹最多，篮纹次之。器形的种类增多，有甑、甗、鬶（如图1-7所示）、盉、带耳罐和杯等，陶鼎和陶斝减少，而单把陶鬲却大量出现。

陕西龙山文化又称"客省庄第二期文化"，陶器以灰陶为多，黑陶占1/5。纹饰以绳纹和篮纹最为普遍。单把鬲、斝和绳纹罐最为常见，鬶、盉发现不多，顶极少。

陶器的制作以轮制为最多，约占全部陶器的一半以上。薄而光的蛋壳黑陶的大量出现，是这类文化的突出特征。纹饰有弦纹和划纹，但以素面或磨光的为最多，绳纹、篮纹极罕见。器形常见有鬶和鬼脸式腿的鼎；高圈足镂孔豆和杯、盘等也很多。

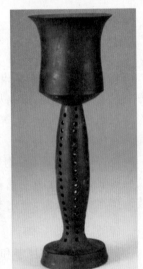

图1-7　高颈陶鬶

良渚文化，是浙江北部和太湖周围地区的一种黑陶文化。陶器的制作多为轮制，表面经过打磨，烧制后呈漆黑色的光泽。

### （二）黑陶的工艺制作及其艺术特点

黑陶是在彩陶烧制结束时从窑顶慢慢注入水，使木炭熄灭产生浓烟，将炭渗入陶器形成乌黑如漆的效果。与彩陶相比，黑陶在制作工艺上大大进步了：采用轮制，制陶工艺由手工泥条盘筑法到轮制，是一个极大的技术革新。掌握了封窑技术，陶窑也有很大的改进，加强了窑室的温度，提高了器物的硬度。

由于黑陶表面乌黑难以施彩，所以多以造型取胜，主要的装饰手段是所谓的胚体装饰，即镂刻、贴塑以及刻划旋纹等方法。具体工艺特点总结为黑、薄、光、纽四个特点。黑陶作为龙山文化的典型器物最早发现于山东章丘龙山镇，较多分布于山东境内。

由于黑陶的时代稍晚，与青铜器在造型上已有接近的地方，出现了鼎、盘、碗、鬲、豆等形制，所以可以把它视为青铜器造型的先导。彩陶工艺以彩绘装饰见长，黑陶工艺则是以造型取胜。代表器型：三足器（陶鬶、陶鼎）、圈足器（豆、杯、尊）、细柄高足镂孔黑陶杯。

# 第三节　拟形陶器与原始雕塑

## 一、拟形陶器

新石器时代陶塑最为丰富，分器物局部装饰雕塑、拟形器、小型独立圆雕三大类。拟形陶器是指具有动物或者人物外形的陶制容器。从彩陶上可以考察到当时绘画的情况，而拟形彩陶则提供了当时雕塑的发展状况。

在甘肃秦安大地湾出土的人头器口彩陶瓶属于仰韶文化，从其雕刻人形看，五官位置均匀适当，并且有基本的体面区分和转折；由于瓶身绘有带庙底沟类型特征的图案，整个器物看起来犹如一位身穿花袄的小姑娘。有人头的拟形器出土的比较多，其用途很可能和原始宗教有关。到新石器时代中晚期，拟形器的发展已经达到陕西华县出土的鹗形陶鼎的水平。

拟形陶塑具体指的是有意识地在器皿制作中模拟某种动物形态的情况。从彩陶上可以体现出当时绘画的情况，而拟形陶器则提供了当时雕塑的发展状况。拟形陶器有动物或人物外形的陶制容器，具体代表作品有：陶塑动物鹰尊、兽形鬶。

## 二、原始雕塑

新石器时代的独立雕塑也有发现，其历史最早的有距今 7000 年前的裴李岗文化。1978 年在湖北天门发现了属于龙山文化的小型陶动物，有陶象、陶猪、陶龟、陶鸟、陶狗等，虽然没有细部的刻画，但是能通过大的体态生动概括地显现出各种动物的不同神态。

进入 20 世纪 80 年代后，新石器时代的雕塑屡有发现，其中最重要的是在辽宁牛河梁红山文化女神庙遗址发现的彩塑女神头像，以及在喀左县发现的陶裸体女像。前者的制作方法已经相当成熟，有搭内架、敷内胎、塑外胎、打磨、镶嵌上色等工序，后者对人体比例和孕妇生理特点的把握已经达到一定水平，和欧洲境内出土的原始女神雕像有异曲同工之妙。

新石器时代的雕刻还应包括骨牙雕刻，在浙江余姚河姆渡发现的双凤朝阳牙雕、双鸟纹象牙匕和山东泰安大汶口的象牙雕花分别标志着南北方的骨牙雕刻水平。

### （一）陶塑

新石器时代的雕塑从分类来看大体可分为陶塑动物、陶塑和泥塑人物、玉石雕刻等，大多数是以陶雕为主。

陶器局部装饰雕塑最为常见。陕西华县柳子镇仰韶文化遗址出土的鹗首形陶器盖，就是一件以动物形象作为陶器局部装饰的陶塑。陶塑动物，一般以生活中的猪、狗、龟、蛙、鹗（猫头鹰）等为蓝本，代表性的有：山东大汶口文化的狗形陶鬶；湖北屈家岭文化的陶塑狗（群）、鸟等。

陶塑以人物形象作为器物局部装饰的雕塑也不少，甘肃秦安大地湾仰韶文化遗址出土

的人头形器口彩陶瓶即是其中一例（如图1-8所示）。陶塑人物多以表情夸张为主，代表性的有：辽宁红山文化的泥塑女神头像等。独立圆雕见者不多。浙江余姚河姆渡文化遗址出土的陶猪，虽然体积很小，但轮廓大貌、形体特征把握相当准确。

此外，湖北天门邓家湾屈家岭文化遗址出的一组包括象、狗、鸡、龟等动物在内的小型群塑也颇具意趣。辽宁喀左东山嘴红山文化遗址出土的两件孕妇像，腹部隆起，性特征明确，反映了当时人们的生殖崇拜观念，是先民们祈求自身繁衍的一种象征。

### （二）泥塑

新石器时代的泥塑较罕见。20世纪80年代，辽宁建平牛河梁红山文化"女神庙"遗址发现了一些泥塑残块，可辨认出的有龙、鸟残躯以及人的腿、手、耳、乳房等残块。以其大小比例推断，其中最大的塑像可达真人的三倍，亦有两倍于真人或与真人等大的作品。

此外，遗址中还出土了一件比较完整的泥塑女神头像，其与真人头等大，可能是全身像的头部。塑像方圆脸，颧骨突出，平鼻阔嘴，眼角高挑，眼窝内嵌圆形玉片，目光深邃，颇具神秘感。这些塑像可能与原始巫术或信仰有关，反映了人类物质生产与自身生产的两大主题，有学者认为是生殖女神或丰收女神像。

### （三）石雕

新石器时代的石雕相对较少。河北武安磁山文化遗址出土的石雕人头是目前发现的年代较早的一件小型圆雕石像，雕造粗糙，形象稚拙。甘肃永昌马家窑文化遗址和四川巫山大溪文化遗址出土两件小型坠饰，上均有浮雕人面像，装饰性较强。

20世纪80年代，河北滦平后台子红山文化遗址发现8件石雕，高度为9.5~34厘米不等，除1件人兽合体形象外，其余7件均为裸体孕妇圆雕像。孕妇饱满丰肥，腹部隆起，乳房凸出，性特征非常明确。其内涵和功能当与辽宁东山嘴和牛河梁红山文化中的裸体孕妇陶塑一致，是史前先民生殖崇拜的反映。

1998年，湖北秭归东门头城背溪文化遗址出土一件灰色砂岩石刻，其上以阴线刻画一立人，身长腿短，五官清晰，造型简练。人头上方刻一轮带有芒纹的太阳，腰部两侧还刻有4个圆形。该石刻的时代约为公元前5000年，所刻"太阳人"图像可能与史前日崇拜有关（如图1-9所示）。

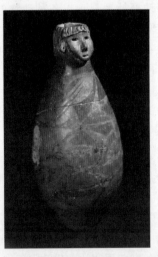

图1-8　人头形器口彩陶瓶

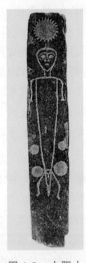

图1-9　太阳人

## （四）骨牙雕

新石器时代,骨雕、牙雕均已出现。代表性作品有陕西西乡仰韶文化遗址出土的小型骨雕人头像、浙江余姚河姆渡文化遗址出土的双鸟朝阳纹象牙雕蝶形器、上海福泉山良渚文化遗址出土的兽面纹象牙雕刻器。

河姆渡的双鸟朝阳纹象雅雕蝶形器(如图 1-10 所示),中间阴线雕刻带有火焰的同心圆纹,两侧各有一只鸟,两鸟昂首相望,纹样简洁明快。福泉山的兽面纹象牙雕刻器是目前发现最大的一件牙雕作品,残高 42.2 厘米,表面刻有一组细密的兽面纹。

图 1-10　双鸟朝阳纹象牙雕蝶形器

# 第四节　原始岩画

## 一、绘画的萌芽

石器时代是中国绘画的萌芽时期,伴随着石器制作方法的改进,原始的工艺美术有了发展。在若干年以前,我们所掌握的中国绘画的实例还只是那些描画在陶瓷器皿上的新石器时代的纹饰。近年来,在中国的许多省份发现了岩画,使得史学家们将中国绘画艺术的起源推至旧石器时代。

在这些众多的发现中,也包括了许多描绘人的图像,有些堪称宏幅巨制。内蒙古阴山岩画就是最早的岩画之一。在那里,先人们在长达一万年左右的时间内创作了许多这类图像,这些互相连接的图像把整个山体连成了一条东西长达 300 千米的画廊。

据推测,是宗教或巫术的感召促使先人们不辞辛劳地创作了这些图像。类似的图像还可以在苏北的连云港孔望山将军崖岩画遗址中见到。新石器时代的绘画主要分类为彩陶的装饰画、居址地画、岩画等。

## 二、装饰画

史前彩陶上的绘画严格来讲还是一种"宽泛"意义上的绘画,它们仅仅是人类早期对器物的"美饰"。彩陶装饰画(如图 1-11 所示),是比较抽象意义上的画。在有些器

图 1-11　彩陶装饰画

物上，当时的人们已竭力用写实的方法去表现，由于认识的问题，绘制出来的图像在今人眼里显然是抽象的。当然他们同样作过抽象符号装饰绘画，比如舞蹈纹彩陶盆。

还有大量的分类的绘画形象绘制于器型中。其中包括动物花纹的，如鱼、鹿、虫、蛙、犬等；包括植物花纹的，如树叶、花朵等；还包括从劳动工具中演化而来的花纹，如网纹等。彩陶装饰画的产生说明原始人类已经具备了对美的初步体验与艺术表现的基本能力，反映了当时人类的生存活动充满浓郁的原始巫术礼仪的宗教观念。

## 三、居址地画

1982年在甘肃秦安县邵店村发现了一座新石器时代居址。在居室后部的中央，即在灶台、柱孔与后壁中段之间的地面上，发现了用黑色绘制的地画，画面高69厘米、宽90厘米。上层为并排的3个人物，用没骨法画成，呈影像效果。在中间和左侧人像的下方，以均匀的黑色粗线描绘爬行动物图像，并列于长方形框中。

在这组地画的右下方，还有隐约的墨迹，作翘起的腿足状，可惜大部分已残缺。地画所用黑色颜料为炭黑。图像比彩陶图纹简单粗犷，但比例合适，外形鲜明。这组地画属马家窑文化期，距今约五六千年，是我国迄今发现的最早的独立完整的人物画，是我国建筑壁画的滥觞。

## 四、岩画

雕刻、图绘在室外崖壁或岩石上的绘画统称岩画。岩画是原始美术的一个重要门类。

### （一）中国岩画的发现和研究

中国是最早发现记录岩画的国家，也是世界上岩画分布最丰富的国家之一。目前全国已有18个省（区）约70个以上的县（旗）发现了岩画，遗址总数有数百个，约几十万幅。中国岩画的分布，北起黑龙江大兴安岭，南至云南沧源，东至东海之滨的连云港，西至新疆昆仑山口。这些岩画绝大多数分布在边远山地，尤以临近沙漠或半沙漠地带居多，这同世界其他地区岩画的分布规律相一致。

### （二）原始岩画的表现特征

原始时代的岩画大致可分为三大系统，即北方系统、西南系统、东南系统。岩画的题材内容大多与当地人们的生产、生活方式以及巫术活动密切相关。北方岩画以狩猎和动物题材为主，也有部分战斗或生殖图像；西南岩画中，人物活动场面较多，有狩猎、战斗以及巫术仪式等；东南岩画则主要是几何图形和抽象符号。北方岩画、东南岩画多凿刻而成，西南岩画主要用赤铁粉绘制。

北方岩画的年代相对较早，而南方的则晚一些。岩画刻绘随意，造型简约，风格质朴率真。值得注意的是，岩画的断代极其困难，可供直接断代的依据微乎其微。

著名的遗迹有分布于内蒙古自治区的阴山岩画及江苏连云港的将军崖岩画。阴山岩画，是用钝尖工具在岩石表面上凿刻出一些野生动物、狩猎、战争、舞蹈的图像和场面，形象古拙生动。将军崖岩画（如图1-12所示），凿刻出一些带人面的植物纹样，将农作物拟人化，说明当时人们已经以农耕为主要生产方式，有人认为这也可能与古代东夷族的一些原始宗教观念有关。由此资料分析，原始时代的岩画表现手法有两个：一是用石器或金属器凿刻

的凿刻系统，"以线造型"的表现方法；二是用软制工具沾颜色涂绘的涂绘系统，"以面造型"，形象重大体、少细节。

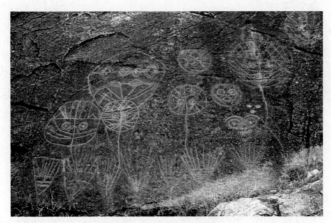

图 1-12　将军崖岩画

# 第五节　原　始　建　筑

## 一、原始时期建筑的发展

大约在旧石器时代早期，黄河流域及北方地区的建筑从最初的穴居逐渐发展为半穴居和地面建筑，而南方的云南元谋人、山西西侯度人、陕西蓝田人则采用巢居的方式居住（如图 1-13 所示）。西安半坡、临潼姜寨仰韶文化聚落遗址中的房屋基本上都是木骨泥墙结构的半地穴式和地面建筑。

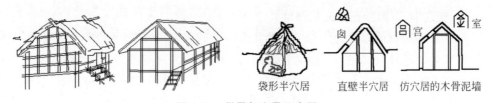

袋形半穴居　　　直壁半穴居　　仿穴居的木骨泥墙

图 1-13　巢居与穴居示意图

干阑式建筑流行于长江流域及南方地区，浙江余姚河姆渡遗址中保存多处干阑式建筑遗迹，并见有木质榫卯构件（如图 1-14 所示），表明木构技术已达到一定水平。此外，半坡、姜寨遗址中的建筑布局还显示出了最早的聚落规划意识。

## 二、新石器时期建筑遗址的分布及其特点

中国新石器时期（公元前 6000—前 2000 年）遗址迄今已发现一千余处，分布几乎遍于全国。在原始建筑方面，已知有群居的聚落，供生产与生活用的窑址、公共房屋、住所、窖穴和畜圈，供防御的垣墙、壕沟，原始崇拜所需的祭坛、神庙和神像以及公共墓地等。

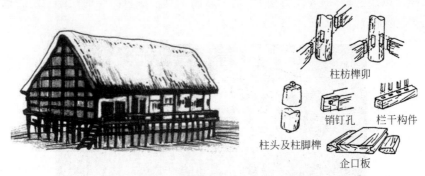

柱枋榫卯

销钉孔　栏干构件

柱头及柱脚榫

企口板

图 1-14　干阑式建筑和榫卯构件示意图

### （一）黄河流域新石器文化遗址

属新石器文化早期遗址的，有河南新郑的裴李岗遗址（公元前5550—前4900年）、河北武安的磁山遗址（公元前5400—前5100年）、甘肃秦安的大地湾遗址（公元前5200—前4800年）等。它们共同的特点是，聚落面积不大，一般为1万~2万平方米，已经使用半地穴房屋，墓葬集中置于聚落近旁。这些文化大体散布在今日的甘肃东部、陕西西部、河南中部及河北南部一带。

新石器中期仰韶文化（公元前5000—前3000年）中所发现聚落遗址均有一定的规模和布局，以及含有多种建筑类型。龙山文化（公元前2900—前1600年）最早发现于山东章丘龙山镇城子崖，是仰韶文化的继续，分布在今山东全境、河南大部、陕西南部与山西西南一带。

与仰韶文化的住房相比较，这时有相当多房屋的面积有所缩小。但这时某些聚落已扩大为城市。建筑除半地穴外，还出现了地面房屋。建筑的室内地面与墙面涂以白粉，个别建筑下面还使用了夯土台基。这种夯土技术的扩大使用，表现为城子崖的古城围垣。

### （二）长江中、下游新石器文化遗址

长江中游的新石器时代文化首见于湖北京山县的屈家岭文化、湖北天门县的石家河文化。其时代约处于仰韶文化与龙山文化之间，分布范围大抵在湖北中部、湖南北部及河南西南。建筑已大多为平面方形或长方形地面房屋，并有套间及长达30间的连屋，结构用草泥垛墙及木柱梁。

值得注意的是，还发现大规模的聚落与密集聚落群，以及最大占地面积达一平方千米之古城多座，这些古城大多已有夯土城墙、护城河及水门。

长江下游则以浙江余姚河姆渡文化（公元前5000—前4000年）及同时的嘉兴马家浜文化、余杭良渚文化（公元前3300—前2200年）为代表。建筑特点是使用了有异于中原的干阑式建筑。这种下部架空的结构，适合于炎热潮湿和多虫、蛇、蚊、蚋的江南水乡，其渊源可能来自远古的"构木为巢"的巢居形式。此外，余杭瑶山遗址的夯土祭坛，也是十分重要的发现。

### （三）内蒙古大青山及辽西地区新石器文化遗址

分布在今内蒙古东南、辽宁西部、河北北部及吉林西北一带的红山文化（公元前3500年

前后），首先发现于内蒙古赤峰市红山后遗址，具有与前述诸新石器文化的不同特点。以包头市东的阿善遗址为例，其居住房屋的外墙及聚落围垣均用石砌，其西侧台地上另有由块石堆砌之祭坛。而辽宁牛河梁遗址更发现了"女神庙"及泥塑神像残迹。

## 思考题

1. 原始社会旧石器时期与新石器时期的文化特征有哪些？
2. 简述原始时期美术活动的形式。
3. 简述陶器的分类和装饰手法。
4. 试分析仰韶文化彩陶的分类和特点。
5. 简述马家窑文化彩陶的分类和特点。

# 第二章

# 先秦与秦汉时期的美术

1.掌握青铜礼器的艺术精神、青铜的造型和装饰特点。
2.了解奴隶制时代的绘画和雕塑。
3.掌握汉代艺术的基本特征和美学风格。
4.掌握画像石(砖)艺术和秦汉时期的绘画艺术特征。
5.理解战国楚帛画、西汉帛画和秦汉陶俑特征。
6.了解殿廷壁画、墓室壁画、铜壁画卷以及漆器装饰画。

　　本章介绍的是先秦与秦汉时期的美术发展、分类与特征。通过本章学习,要求学生掌握中国奴隶社会时期美术的产生、发展及特征。认识青铜艺术是奴隶社会文化创造的光辉典范,了解青铜艺术的演变过程。

　　宫殿庙堂壁画及遗存之战国帛画亦应给予重视。对于秦汉时期应先掌握秦汉美术的基本形成,了解此时期美术的主要内容、发展演变和艺术特征;再认识美术在中国封建社会初期重要的政治宣传、教化作用。

# 第一节　先秦时期的美术

## 一、先秦时期的青铜艺术

### (一)青铜器的品种与用途

　　我国青铜器物最早的使用发端于黄河流域,中国青铜时代的辉煌延续 1500 年,

约占整个中国文明发展历程的1/3。青铜是铜和锡、铅的合金。青铜铸件填充性好，气孔少，有较高的铸造性能，在应用上具有广泛的适用性。因此，人类在使用铁器以前，广泛地使用青铜铸造各种器具。

我国青铜器到商代晚期已经形成了较完备的种类，分为：礼器、乐器、兵器、工具和车马器等四大类。礼器产于商周时期，一些日用青铜器由于用作祭祀和典礼时的陈设而被赋予特殊意义，成为青铜礼器，如：鼎、尊、爵等。青铜日用器从用途上的主要分类有：食器、酒器、水器、日用杂器四种。其中以食器、酒器为主。食器有簋、盂、豆等品种；酒器有觚、觯、爵、壶等品种。

乐器，通常也是奴隶社会礼制的组成部分。尤其到春秋时期，乐器在祭祀和典礼中更是不可缺少，所谓"钟鸣鼎食"即反映了当时的情况，如：铙、钲、镈、铃、鼓等。兵器，有戈、钺、矛、剑、镞等。现出土的兵器以春秋战国时最多。工具及车马具，有犁、锄、镰、铲、斧和有辖、马衔、炉等。

### （二）青铜器形制与纹饰艺术

总的来说，经夏、商到西周，再到春秋、战国时期，青铜器的形制与纹饰经历了一个由简朴到繁缛、由凝重到生动的发展演变过程。殷商时期是中国古代青铜器艺术发展的第一个高峰期，总体风格造型凝重雄浑，纹饰繁丽深沉。

夏代青铜器是青铜器形成初期，幼稚古朴、率简凝重。已知最早的完整的青铜器是河南偃师二里头文化遗址出土的爵，俗称"二里头爵"，已是典型的青铜器了，但夏初期的青铜器制造形式仅限于刀、锥、凿、斧、矛、指环等小件制品。

商代是青铜艺术由成熟到鼎盛的时期，青铜器器物厚重、硕大、端庄，纹饰精美，有相当一部分青铜器上的花纹由地纹、主纹构成多层次花纹装饰。如河南安阳出土的司母戊大方鼎（如图2-1所示）作为商代王室的祭器，既是贵族身份的象征，亦是国家权力与制度的标记，在器物最突出的部位饰以神秘怪异的夔纹及兽面，与器物的造型相协调，一种震撼人心的，集宗教观念、情感、想象于一身的崇高的美感动着我们。

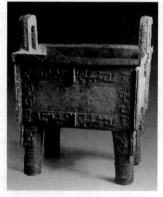

图2-1　司母戊大方鼎

### 司母戊大方鼎

拓展知识

司母戊大方鼎是商王祖庚或祖甲为祭祀母亲戊而做的祭器，是中国商周时期青铜器的代表作，享有"镇国之宝"的美誉。该鼎1939年发现于河南安阳，是国家一级文物。其重832.84千克，是迄今世界出土最大、最重的青铜器，因鼎腹内壁上铸有"后母戊"三个字，又名后母戊鼎。

西周青铜器风格由奇诡转为典雅，但铭文开始逐渐增多；西周中后期，青铜器的造型和装饰形成洗练朴素的风格。如陕西临潼零口乡出土的武王征商簋、北京琉璃河出土的伯矩鬲。

春秋时代，一方面衰微的周王室不能再垄断青铜器铸造，另一方面各诸侯国铸器增多，手法不断翻新，形成不同的地域风格，呈现出繁缛精巧、华丽活泼的崭新风貌。河南新郑出

土的春秋中期青铜器莲鹤方壶，器盖上双重盛开的莲瓣衬托出中心一只展翅欲飞的鹤，传达出自由、活泼的气息，被认为是春秋时期时代精神的象征。河南淅川出土的王子午鼎，器身饰半浮雕夔龙纹、窃曲纹与云纹，玲珑剔透的龙攀附于口沿至下腹部，是最早用失蜡法制作的青铜器。

战国青铜器追求色彩效果和材质对比，以圆雕、镂空透雕的动物形象做装饰，日常生活用品得到发展，鎏金、镶嵌工艺流行，增加了青铜器富丽华贵的程度，创造了又一个青铜器艺术高峰。四川成都百花潭出土的战国时期青铜器宴乐渔猎攻战纹壶，所表现的题材内容包括习射、庖厨、采桑、贵族宴饮、乐师演奏、弋射、狩猎、水陆攻战等众多场面，虽然人物的配置是平面单层的，但人物动作真实生动。湖北随州曾侯乙墓出土的战国蟠螭纹铜尊盘，采用失蜡法铸造，纹饰为极复杂的三层透空结构，于整齐中寓变化，于繁复中见玲珑。同墓出土的大编钟犹如巨大的音乐建筑，气势宏伟，令人震撼，整体视觉效果充分考虑到了节奏与秩序的美感。

## 二、先秦时期的绘画

先秦时期的绘画处于发展的初期阶段，在整个"先秦"时代中，春秋以前属于奴隶制社会，战国以后则进入了封建社会。伴随着社会分工的扩大，各种手工业得到了极大的发展，出现了所谓的"青铜文明"。

这个时期的绘画大多具有装饰性和实用目的，绘画应用的范围主要是壁画、帛画以及青铜器、玉器、牙骨雕刻、漆木器等的纹饰。真正意义上的绘画应该是帛画，它成为此时期绘画最具有特色的代表。

### （一）帛画

战国楚墓帛画的发现，标志着绘画不再附属于实用艺术，而是以自己独立的形式、按自身发展规律向前迈进。1949年在湖南长沙陈家大山战国墓中出土了《人物龙凤帛画》（如图2-2所示），帛画高31厘米，宽22.5厘米，画一长裙大袖细腰女子，发髻下垂，双手合掌胸前。画面左上方，一凤一夔在女子头部上前方做争斗状。

整个画面线条挺拔，形象生动。《人物御龙帛画》（如图2-3所示）于1973年在湖南长沙

图2-2　《人物龙凤帛画》

图2-3　《人物御龙帛画》

子弹库战国墓出土，帛画长 37.5 厘米，宽 28 厘米，画一危冠长袍、侧身向左的男子，头顶华盖、手执缰绳、腰佩长剑，驾驭着一条巨龙飞升天国的景象。水中有一尾鲤鱼，龙、鱼均向左，垂穗因风向右飘拂，鹤亦向右，显示出行进的方向。

### （二）漆画

中国是世界上最早发现并使用天然漆的国家，始于六七千年前，到商周时期漆绘已经达到很高水平，成为一种应用很广的装饰手段，战国至汉取得巨大成就。目前从考古发掘中所获得的漆画，主要是东周时期的作品，多出土于湖北、湖南、河南、山东等省的春秋至战国时期的墓葬中。就漆画原附的器物来分，大致可以分为两类：第一类是纯与丧葬制度有关的物品，例如漆棺；第二类是日常生活中的使用器皿，后来随葬于墓中。

湖北荆门包山大冢出土的战国漆奁上绘制的《人物车马出行图》、信阳长台关出土的锦瑟残片以及曾侯乙墓出土的漆棺、漆箱上的漆画都是此时漆绘的代表作品。其中描绘的内容最丰富的一件作品，是在河南省信阳市长台关 1 号楚墓中出土的锦瑟，在其首、尾两部和首、尾立墙上都绘有漆画，而在瑟的两侧则饰绘变形的卷云纹图案。瑟体以黑漆涂底，再以黄、红、银灰等色绘画。虽然残损，但是还可以看清在瑟首所绘的种种龙蛇怪物，以及衣着奇异的人物。

再就是为丧葬专门制作的物品中，最典型的作品是安放死者尸体的漆棺，以曾侯乙墓中的出土品为代表。曾侯乙漆棺（如图 2-4 所示）分内外重，外棺表面只有彩色图案，内棺外壁除烦冗的图案纹饰外还有漆画。在棺的两侧和头档的中心位置，绘出模拟建筑物的窗格内有人物图像，也许表明这里安卧着尸体，同时也象征曾侯乙不死灵魂的居室。在两侧的窗格画像，作上、下两栏整齐排列，以一手执着直立状的二果戟，有的戟端有刺，有的形状怪异、有的张着巨口，有的张耳朵，有的长耳双角，有的生有羽翼，有的下拖阔尾，他们或许是作为守卫死者灵魂的卫士。

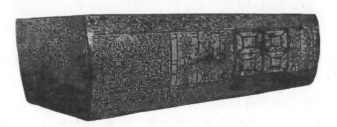

图 2-4　曾侯乙墓出土的漆棺

由此可见，当时绘画艺术已有一定程度的发展。虽然还不能脱离实用功能而成为真正的创作，但画师已经相当熟练地掌握了写实和虚拟的艺术手法，用于描绘不同的题材，而一些表现社会生活的作品，能接近写实的境界。在线条的运用上已相当熟练，设色虽未脱离平涂的初级阶段，但已出现了渲染技法的使用。

## 三、先秦时期的建筑

商周是中国建筑的一个大发展时期，已初步形成了中国建筑的某些重要的艺术特征，如方整规则的庭院，纵轴对称的布局，木梁架的结构体系，由屋顶、屋身、基座组成的单体造型，屋顶在立面占的比重很大。春秋战国时期诸侯割据，各国文化不同，建筑风格也不统一。大

体可归为以齐、晋为主的中原风格和以楚、吴为主的江淮风格，秦统一全国后建筑风格才趋于统一。

商代较大的建筑主体用木骨泥墙为承重墙，四周或前后檐另在夯土基中栽植檐柱，建一圈柱廊或前后檐廊。并且商代已出现了夯土城墙，城市布局已初具雏形。在商代后期遗址的较小的建筑中，还出现了坯砌的承重山墙。

迄今为止介绍西周都城中宫殿的资料不多，但周原遗址说明当时是以檩架为主梁架，建筑台基以草泥制土坯砌筑，全部瓦屋顶的大型木框架房屋，夯土墙只起保持稳定和围护作用；湖北省发掘出的周代遗址则明确地说明干阑结构已普遍应用。至此，中国古代建筑中使用木构架、采取封闭式有中轴线的院落式布局这两个主要特点已初步形成。这种四合院的建筑形式规整对称，中轴线上的主体建筑具有统率全局的作用，使全体具有明显的有机整体性，体现一种庄重严谨的特点，院落又给人以安定平和的感受，以西周的岐山宫殿为例（如图 2-5 所示）。

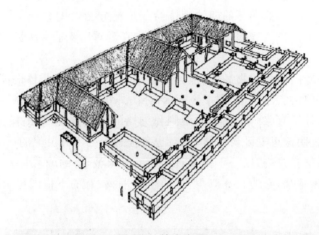

图 2-5　岐山宫殿

在挖掘这一时期的建筑遗址时，常常出土一些铜建筑构件，这就是所谓的"釭"，或称"金釭"（"釭"音同"杠"）。在周代，榫卯技术还不成熟，在木结构的节点上须加釭进行加固，或用其连接木构件。这些釭上通常有精美的纹饰，具有很强的装饰性。后来木结构技术有了进步，釭不再是必需物，但作为一种装饰物它却保留了下来，并发展为一种装饰性的釭。从西周青铜兽足方鬲上表现出了当时建筑的局部形象，如栌头、门、勾栏等。这时西周建筑大体初定了中国古代宫殿的格局。

拓展知识

## 岐山宫殿

中国西周一座宫殿遗址。在陕西省岐山县凤雏村，始建时代有可能在武王灭商以前。全部建筑由两进四合院组成，全体坐落在东西 32.5 米、南北 45.5 米的夯土基地上，沿中轴线自南向北布置了广场、照壁、门道及其左右的塾、前院、向南敞开的堂、南北向的中廊和分为数间的室（又曰寝）。中廊左右各有一个小院，室的左右各设后门。三列房屋的东、西各有南北的分间厢。

木结构成为春秋战国时期建筑的主要结构形式,高台建筑发展,战国时期留下许多城市遗址,反映了当时城市建设的发达。许多城内留下了巨大的夯土台,证实了文献中"高台榭,美宫室"的记载,足见在百家争鸣的学术繁荣时代建筑也未曾落后。现存一些战国时代的铜器上保存着线刻的建筑形象,是现知最古老的建筑立面图,有踏步或坡道、屋顶、柱、梁,根据细部仍可断定是纵架。

　　战国中山王墓中出土的一件铜案,四角铸出精确优美的斗拱形象,由此可知当时建筑已使用斗和拱。瓦的出现是中国古代建筑的一个重要进步,西周已出现板瓦、筒瓦,开始是屋顶局部用瓦,后来便全覆以瓦。砖和彩画出现,关于彩画最早的记载是《论语·公冶长》中"山节藻棁"一语,意为如山形之斗,饰以海藻形花纹的短柱,它反映了春秋时期柱子表面已绘有花纹。

## 四、先秦时期的雕塑与其他美术活动

### （一）雕塑

　　夏商周时代雕塑还没有成为一个独立的艺术门类,大部分雕塑作品是作为礼器和实用器物的装饰而出现。雕塑艺术的表现手段和创造能力比原始社会大为进步。这时不仅先前的泥塑和玉石雕刻得以延续,而且出现了青铜雕塑,另外还有不少具有某些特殊用途的木雕保存下来。

#### 1. 玉石雕刻

　　玉器在中国原始文化中曾作为原始部落的图腾标志,具有神秘的巫术色彩和浓厚的原始宗教意味。到奴隶社会时期,青铜工具的出现使得玉石器的象征性功能进一步增强。具有美丽色泽和晶莹温润的质感,产量稀少而又难于加工的玉石成为象征性器物的最佳选材。玉器在中国文化中的特有含义也正是在这时开始确立。

　　此时的玉器主要分为礼玉、佩玉和装饰玉三大类。礼玉基本上包括琮、圭璧以及戈上的装饰物品,一般是在政治活动或祭祀活动中使用,是贵族阶级身份的象征,并有神圣的意义。由于玉器使用体现着不同的等级名分,佩戴玉佩成为贵族阶层的时尚,死后以玉殉葬更体现其显赫的地位。在商周时期的石雕数量不多,但颇具水平,其中多数是怪兽及虎、象、牛、鸮、鹅、龟、蛇之类。人物多踞坐、箕坐姿态的雕像。玉雕在商周时期日益兴盛,种类丰富且数量繁多。比如在河南的妇好墓中发现很多小型的动物玉雕,而且大部分运用写实的手法。在战国时期的玉雕趋于细腻华丽,最令人瞩目的就是河南安阳出土的玉鹰和玉龙(如图 2-6 所示)。

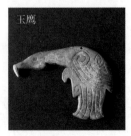
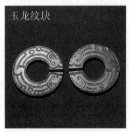

西周早期玉器　　　　春秋早期玉器　　　　战国中期玉器

图 2-6　玉石玉雕

**2. 青铜雕塑**

先秦时期，青铜雕塑分为装饰附件、拟形青铜器、青铜塑像三大类。在拟形青铜器中，就鸟兽的总体形象、风格而言，商代晚期以厚重、古拙、纹饰层次丰富见长；西周器则没有商器的神秘性，形象更逼近现实，纹饰不如商器华丽；春秋战国器因循西周器的风格，动物造型力求真实，与生活中的实物几乎一样。在具体的形象刻画上，商与西周主要讲求轮廓线，用简洁的笔触来勾画；战国时期则较注重形体各部位的高低起伏与协调。

出土于湖南安化的猛虎噬人卣具有独立雕塑的特点，虎的造型凶猛夸张，全身饰满各种花纹，人的双手环抱虎身，双脚踏于虎足之上，面部表情毫无惊惧之色，十分安详。由人和猛兽组合而成的形象可以看出这时的雕塑已经基本掌握了与主题相适应的有意识的夸张、变形手法，达到了形质兼备、瑰丽精严的程度。

20世纪80年代出土于四川广汉三星堆的青铜雕像，具有高度的水平和宏大的规模。最大的全身铜像青铜立人像身高1.81米，夸张的双手握成环圈状，与直立的身躯形成对比，头戴华冠，浓眉大眼，身穿饰有云龙纹的长袍，神态威武肃穆。此外，这里还出土了数十件与真人头部等大的青铜头像、人面像（如图2-7所示），均眼睛凸出，耳朵上翘，似乎是在特意强调其视觉和听觉的特异功能，造型十分奇特。它们的出土显示出当时的青铜雕塑和祭祀、巫术活动的关系，体现了早期雕塑朴素古拙的特点。

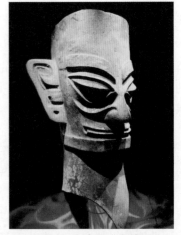

图2-7　青铜人面像

**3. 刻纹白陶和原始瓷器**

代表商代制陶工艺杰出成就的是刻纹白陶和青釉器皿。

白陶用色白质细的瓷土或高岭土为原料烧制而成。烧制成功以后器表和胎质都呈白色。白陶器皿刻纹细腻，陶质坚硬，质地精良，不易吸水，所以在当时属于珍品，具有较高的观赏价值。白陶的出现多在商代，自西周以后便衰落了。

商代中期还出现了挂有原始青釉的器皿。到了西周，青釉器的烧制有较大发展，分布范围更加广泛。商与西周的青釉器皿，又称原始瓷器或釉陶。商代的制陶业有明显的分工。陶瓷以灰陶为主，多为素面，也有刻印兽纹和几何纹的陶器，以及刻有简单的绳纹、弦纹、旋涡纹等。商周时代出土的原始陶瓷在原料的处理上尚不精致，釉彩不够稳定。原始瓷器造型主要有尊、罐、瓮、豆、簋等。

**4. 漆木雕刻**

漆器在春秋战国时期由于其实用性和廉价性已经成为举国上下普遍使用的器具。它不仅轻便、实用、美观，而且具备防腐防潮的优点，所以它的诞生很快就代替了青铜器。

战国时期楚国的漆器工艺发达，出土于湖北随州曾侯乙墓的彩绘乐舞鸳鸯形盒是战国漆器中的代表作。该盒整个造型为一只立雕的鸳鸯，背上有带钮小盖，可注水，首颈与身体榫接，可转动。盒身涂黑漆，以朱、金两色描绘羽纹，盒的腹部左侧绘有"钟磬作乐图"。

**（二）其他美术活动**

书法的萌芽时期是在殷商时期，以甲骨文和金文为代表（如图2-8所示）。

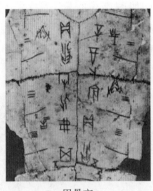

甲骨文　　　　　　　　　　　　金文

图 2-8　书法的文字经历

**1. 甲骨文**

甲骨文是指契刻或书写在龟甲、牛胛骨上的文字,绝大多数出土于河南安阳小屯村殷墟,所属时代为商代后半期。

甲骨文是我国最古老的文字,内容大部分是殷商王室占卜的记录,基本上是以刀刻成,因而其线条往往是瘦劲、犀利,以直线形的较多。字的结构一般为长方形,以横竖、斜角线为主。文字竖行排列,由上向下,从左向右。不同时期的甲骨文呈现出不同的风格特征。

**2. 金文**

金文即青铜铭文,又称钟鼎文、大篆或籀书,是铸刻在青铜器上的文字,流行于商周时期。金文代表了西周书法的最高成就,金文最辉煌灿烂的时代也在西周。

西周金文的书法风格大致上可分为三期。前期笔画有波磔和粗细变化,风格圆浑凝重。代表作有《大盂鼎》;中期笔画趋向于匀整,风格平实端丽、柔和含蓄,如《大克鼎》铭文等;晚期金文形成多种风格,如《散盘氏》气势飞动,《毛公鼎》混沦雄圆、笔端精丽。

# 第二节　秦汉时期的美术

## 一、秦汉时期的绘画

秦代绘画是在继承战国秦传统、汇合六国之萃的基础上形成的,并对汉代产生强大影响。汉代绘画以其雄浑的气魄和阔大的胸怀,包容了春秋战国以来各国尤其是周秦绘画和楚巫绘画的精华。秦汉时期绘画主要包括:墓室壁画、汉代帛画以及画像石、画像砖。

### (一)墓室壁画

秦代绘画遗存保留下来的非常少,除了咸阳宫壁画残片外,只有一些装饰图案,如漆绘、砖上的线刻画、瓦当等。汉代壁画大盛,其壁画艺术在继承了春秋、战国及秦代传统技法的基础上有了新的发展。随着木构建筑的破坏,汉代建筑物中的大量壁画早已荡然无存,但已发掘的汉墓室壁画为我们提供了丰富的材料。

西汉的墓室壁画遗存发现四十余处,墓室壁画较少,多为东汉时期的墓室壁画。较完整

的西汉早期的壁画，是河南洛阳烧沟的西汉墓壁画（如图 2-9 所示）。这幅画用粗犷的墨线勾勒人物，用紫、红赭、绿蓝几种颜色加以涂染，画法拙朴但很传神，充分体现了西汉的艺术特点。卜千秋墓中的壁画则是事先在地面上把特制的空心砖编号，排列粉刷，绘制以后再拼装到墓室顶部。画面夸张概括，这是前朝所没有的一种新的壁画创作方法。

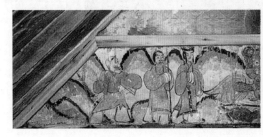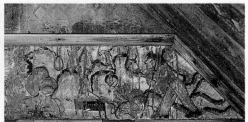

图 2-9　西汉墓壁画

东汉的墓室壁画有了进一步的发展，壁画面积增大，色彩手法更加多样。

代表作有河北望都 1 号和 2 号东汉两座墓中着重描绘死者生前僚属形象的《望都东汉墓壁画》（如图 2-10 所示），写实性增强。壁画往往是一气呵成，勾勒的线条比较流畅，准确、粗壮、简练，豪放潇洒之气四溢。此时期的壁画内容主要包括：

（1）墓主人升仙的图像，或是墓主人生前经历过的战争场面；

（2）表现墓主人生前的日常生活和夸耀他生前所拥有的财富；

（3）历史故事、神话人物、祥瑞物等也是壁画中所不可少的。

图 2-10　望都东汉墓壁画

壁画以墨线勾勒为主，兼施渲染以表现明暗体积，这在秦汉时期是一种非常新颖的艺术手法。虽然画面色彩不多，但用笔肯定，画风严整而有气势。

### （二）汉代帛画

帛画是指中国传统绢本画以前的以白色丝帛为材料的绘画。它不同于绢画或其他织物画，采用百分之百头道桑蚕丝，不浆、不矾、不托，运用工笔重彩的技法绘制而成。帛画的色彩用的是朱砂、石青、石绿等矿物颜料，丰富而鲜艳，约兴起于战国时期，至西汉发展到高峰。

帛画的代表作为长沙马王堆 1 号西汉墓中出土的西汉帛画（如图 2-11 所示）。无论在绘画技巧、人物刻画、构图色彩方面都比以往更趋成熟。

帛画呈 T 形，全长 205 厘米，绢底为棕色，用朱砂、石青、石绿等矿物质颜料装饰画面，

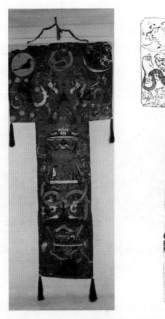

图 2-11　西汉帛画

描绘出以人物为中心的、内容复杂的神话传说。这幅画里上段为天堂,左有月亮、玉兔、蟾蜍和嫦娥,右有太阳,正中是人首蛇身的女娲、神兽及天门神。中段为人间,墓主人拄杖而行,前后有男女数人相迎相随,另有一组准备宴飨的人物。下段为地狱,有一巨人立双鱼之上,两手托物。作者运用了极其完整的构图设计,在复杂的场面里将众多的人物、禽兽、器物等处理得井井有条,使全图左右、上下对称连贯,重点突出,格局严谨而不呆板,疏密繁简安排得当。

单线平涂稍加渲染的艺术手法,使线条流畅而不轻浮,色彩丰富鲜艳,美妙自然。不同时间、空间的事物被自由地集结在一个画面上,肉体与灵魂、现实与幻想交织在一起,突出地表现了"灵魂升天,永图享受"的思想。

### (三)画像石和画像砖

画像石是在石头上先绘后雕刻而成,主要流行于河南、山东、江苏、陕西、山西等地区,用于地下墓室,也用于地上祠堂和石阙中。画像砖一般用软坯模印烧制而成,是以刻了画像的木范压印于土坯上,经过烧制,再涂粉着色,主要流行四川地区。画像砖用于墓室,具有批量制作、成本低廉的特点,适合更广泛的社会阶层使用。

画像石、画像砖与汉墓壁画同时流行,是一种介乎绘画与雕刻之间的特殊艺术样式。现在所见到的画像石、画像砖,主要是墓葬建筑材料。画像砖用于地下墓室,画像石则既用于墓室,也用于地面的石阙、享祠。因为这些"石""砖"材料的面上凿刻或模印有图像,所以,它们又是一种具备了绘画特征的艺术作品。

从此时期墓葬建筑物及其画像石的存在及构成形式来看,画像石艺术是将绘画、雕刻和建筑紧密结合,并附属于墓葬建筑物的艺术作品。所以,汉画像石艺术的功能性是很明显的。它不仅有装饰作用,更主要的是使这些墓葬建筑充满了丧葬含义。河南省有十多个县市已发现画像石,其中以南阳地区最具艺术性。

南阳画像石(如图 2-12 所示)题材内容极为丰富,有神话传说中的奇禽异事,有以人物

或动物来表示的日月星座等,形象生动,生气勃勃,描绘现实生活的乐舞百戏、车骑出行、骑射、宴饮等场面,带有浓郁的地方特色。历史故事的画面主题突出,布局疏朗,手法简洁质朴。南阳画像石主要是用减地浅浮雕加阴线刻的方法,将形象外的底子铲成素面或剔成直线或斜纹,再用有力的阴线在凸起的主体形象上刻出细部,善于表现对象最具典型特征的姿态动作,具有粗犷浑朴、奔放豪迈的艺术风格,特别是在体现动物的运动及速度方面,获得了极大的成功。

图 2-12　南阳画像石

由于画像石自身具有的金石不朽的特性,使这种历史文化载体得以大量保存。其不仅反映了当时的社会生活,而且展示了汉代造型艺术的风格和水平,是我国文化艺术宝库中的瑰宝。

画像砖是秦汉时期的一种建筑装饰构件。秦代至西汉初期,画像砖多用于装饰宫殿的阶基。西汉中期以后,画像砖主要用于装饰墓室壁画。东汉是画像砖艺术的鼎盛时期。四川成都一带的东汉画像砖特点鲜明,每块高约 49 厘米,宽约 43 厘米,是用模压成的薄浮雕。这些画像砖内容丰富,有收获、煮盐等劳动生活场景以及荷塘、渔猎(如图 2-13 所示)等场景,双鹤在庭院中闲踱,杨柳垂出墙外,代表太阳和月亮的飞翔的神人等,描写得相当真实,也是其他各地画像石、画像砖所未表现的内容,场面自然逼真,构图上注意到了纵深关系和空间处理,标志着汉代绘画艺术的不断进步。

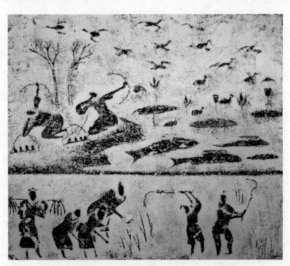

图 2-13　四川画像砖

## 二、秦汉时期的雕塑

中国古代雕塑包括：陵墓雕塑、石窟与寺观中的宗教雕塑、散布于民间的各种不同材质的室内小型雕塑、玩偶等。秦汉时期的雕塑在继承了先秦雕塑优秀传统的基础上，有突飞猛进的发展，形成了中国雕塑史上的第一高峰。

### （一）秦代地下陵墓雕塑

秦始皇陵，为中国历史上第一位皇帝——秦始皇嬴政的陵墓，是世界第八大奇迹、世界文化遗产。秦始皇陵位于陕西省西安市临潼区骊山脚下。兵马俑坑是秦始皇陵的陪葬坑。在高度写实的基础上，秦始皇陵兵马俑具有巨大广博、细微精深两个特点。巨大广博主要指形体、数量所形成的恢宏气势，这种气势，既由单件兵俑或马俑的艺术表现所造成，更多则为群体组合所造成。

始皇陵的兵俑和马俑单体体量，等于或超过现实生活中的人马尺寸，而在表现这些巨大实体时又使用了成功的手法。如陶马、铜马形象的创造，主要在于共有的俊健轩昂的风神表现，无论乘骑或驾车的，形态动作都是昂首挺立、双目向前凝视，口衔板而微张，于挺立中又有急欲奔驰之意。在对单体马的具体艺术处理时，又使用两种不同的表现手法：马头和四肢，以表现骨骼为主，棱角鲜明；脖子、前胸、后臀、大腿，以表现肌肉为主，饱满结实。马俑的表现手法，大刀阔斧，严谨中不失潇洒，求实中又给予夸张，可称为大家手笔。秦始皇陵大批陶马和8匹铜马的出现，可以认为是中国古代长期盛行的骏马雕塑艺术的极不平凡的开端。

秦始皇陵马俑所提供的成熟而大气派的艺术手法，直接为汉俑所继承和发展。始皇陵兵马俑的恢宏气势，表现在整体组合中最为明显。用来组成严整阵容的陶兵马俑，服饰装备都是按级别、兵种而定制；姿态动作也代表某种战斗内容；面部神情统一在庄严肃穆的气氛中。如同现实生活中所见的训练有素、纪律严明、行将出征或接受检阅的武装部队，以高度整齐的军风军纪，显示出非同寻常的军威。

始皇陵成百上千的巨大兵俑、马俑雄赳赳地排列成阵，气势之雄伟，的确有秦军横扫六国的威风（如图 2-14 所示）。而在这种威风中，一些兵阵又表现了秦军的锐利和攻无不克。

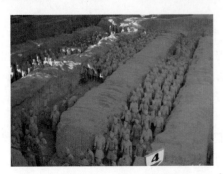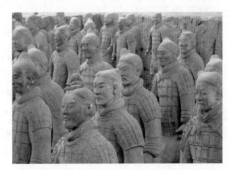

图 2-14　秦始皇陵兵俑

这些陶塑是以秦国的军队为题材的，这在我国雕塑的发展史上是一次巨大的变革。这种陶俑规模大，制作工艺技术要求很高，其陶质坚硬，造型准确而不变形，技法精炼，创作态度朴素，创作技巧高度写实，标志着我国古代雕塑艺术已趋于成熟。丰富的艺术形象统一在

全军威武雄壮、严阵以待的整体气氛中，反映了封建社会上升时期第一个统一中国的封建王朝生气勃勃的精神面貌和时代特征。

### （二）人间百态的汉代俑

秦灭亡后，汉代秦而立。由于道家思想的影响，汉代统治者具有浓厚的浪漫情怀。在陕西兴平的霍去病墓前，有一组汉武帝时期制作的极富艺术魅力的石雕作品。该石雕约制作于公元前117年，分为主题雕刻和动物雕刻两类，安放在墓地旷野中，经过了2000多年的自然风化，显得格外的古朴厚重。

霍去病是深得汉武帝器重的骠骑大将军，抗击匈奴多次，战功显赫。武帝痛惜他的英年早逝，特将其陪葬于茂陵一侧。墓前的主题雕刻是一匹昂首抬足的骏马，它踩踏挣扎的匈奴首领，以象征墓主人的战功业绩。这一石雕造型简洁，在几处关节眼上略施线刻，使其精神倍增，起到了纪念碑雕刻的效果，其作品被称为《马踏匈奴》。除此之外，还有一些动物雕刻，艺术成就更为出色。动物有虎、马、牛、野猪等，以及怪兽食羊的形象，以圆雕、浮雕、线刻等技法为主，刻画形象恰到好处，加强了作品的整体感与力度感，是汉代最大气的艺术典范之一。

除石雕外，汉代还有较发达的陶塑艺术与青铜雕刻艺术。陶塑多为殉葬用的明器，包括建筑物与日常用器的模型，以及大量鲜明生动的人物、动物形象，凡是现实生活中的事物，无不用陶塑模拟出来，足见当时厚葬之风盛行。

甘肃灵台西汉墓中出土的一组四件铜俑，均为合范铸成，平均高度9厘米，造型生动，形象逼真，皆束发，着长袍，席地而跪，表情各异，表现了人生的喜、怒、哀、乐（如图2-15所示）。该铜俑与战国时期的铜俑相比较，不论在造像的质感方面，还是人体的比例和动态以及表情等方面都有长足的进步，堪称我国古代雕塑中的珍品。

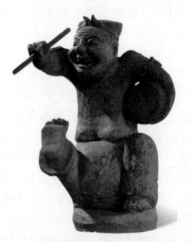

图 2-15　说唱俑

## 三、秦汉时期的建筑艺术与其他美术活动

### （一）秦汉建筑艺术

秦汉建筑在商周已初步形成的某些重要艺术特点的基础上发展而来，秦汉的统一促进了中原与吴楚建筑文化的交流，建筑规模更为宏大，组合更为多样。秦汉建筑类型以都城、宫殿、祭祀建筑（礼制建筑）和陵墓为主，到汉末，又出现了佛教建筑。都城规划由西周的规矩对称，经春秋战国向自由格局演变，又逐渐回归于规整，到汉末以曹操邺城为标志，已完成了这一过程。宫殿结合官苑，规模巨大。

祭祀建筑是汉代的重要建筑类型，其主体仍为春秋战国以来盛行的高台建筑，呈团块状，取十字轴线对称组合，尺度巨大，形象突出，追求象征含义。

#### 1. 秦代宫殿建筑

秦都咸阳，是现知始建于战国的最大城市。它北依毕塬，南临渭水，咸阳宫东西横贯全城，连成一片，居高临下，气势雄伟。接近宫殿区中心部位发掘出了咸阳宫"一号宫殿"遗址。遗址东西长60米，南北宽45米，高出地面约6米，它利用土塬为基加高夯筑成台，形成二元式的阙形宫殿建筑。它台顶建楼两层，其下各层建围廊和敞厅，使全台外观如同三层，非常

壮观。上层正中为主体建筑,周围及下层分别为卧室、过厅、浴室等。下层有回廊,廊下以砖墁地,檐下有卵石散水。室内墙壁皆绘壁画,壁画内容有人物、动物、车马、植物、建筑、神怪和各种边饰。色彩有黑、赫、大红、朱红、石青、石绿等。秦始皇统一天下后,以咸阳宫翼阙为核心而扩大,仿建六国宫殿。

秦都咸阳的布局是有独创性的,它摒弃了传统的城郭制度,在渭水南北范围广阔的地区建造了许多离宫,反映了秦始皇穷奢极欲的状况。秦人借驰道、复道等将咸阳周围二百里内大批宫馆联成一个有机整体,模拟天体星象,环卫在咸阳城外围,更加显示"天极"咸阳宫的广阔基础,也突出了它的尊严。秦人又推行不建外廊的革新措施,采取宫自为城,依山川险阻为环卫,使咸阳更增添了辽阔无垠的雄伟气概。

**2. 秦代陵墓建筑**

秦始皇为了安排身后的归宿,还大肆修筑陵墓。骊山陵(始皇陵)在临潼区东 5000 米,背靠骊山,脚蹬渭河,左有戏水,右有灞河,南产美玉,北出黄金,真乃风水宝地,寄予着秦始皇让子孙万代永享福寿的心愿。陵园呈东西走向,面积近 8 平方千米,有内城和外城两重,围墙大门朝东。

墓冢位于内城南半部,呈覆斗形,现高 76 米,底基为方形。举世闻名的大型兵马陶俑坑,内有武士俑约 7000 个、驷马战车 100 多辆、战马 100 余匹,以及数千件各式兵器,被誉为"世界第八大奇迹"。

**3. 汉代建筑**

汉代是中国古代建筑的第一个高峰。此时高台建筑减少,多屋楼阁大量增加,庭院式的布局已基本定型,并和当时的政治、经济、宗法、礼制等制度密切结合,足以满足社会多方面的需要——中国建筑体系已大致形成。此时的建筑已具有庑殿、歇山、悬山和攒尖四种屋顶形式。汉代建筑古朴简洁,但又不乏朝气的形象。

汉代歇山顶不多见,从广东出土的一件明器中可见当时的歇山形状是由中央悬山顶和四周单庑顶组合而成的,并且檐口微微起翘,可能是当时南方的建筑风格。通过大量东汉壁画、画像石、陶屋、石祠等可知,当时北方及四川等地建筑多用台梁式构架,间或用承重的土墙;南方则用穿斗架,斗拱已成为大型建筑挑檐常用的构件。中国古代木构架建筑中常用的抬梁、穿斗、井干三种基本构架形式此时已经成型。

砖的发明是建筑史上的重要成就之一。至迟在秦代已有承重用砖,秦始皇陵东侧的俑坑中有砖墙,砖质坚硬。汉代建筑已广泛使用砖,西汉中后期至东汉砖石拱券结构日益发达,用于墓室、下水道,除并列纵联的砖砌筒壳外,还有穹窿顶和双曲扁壳。

秦宫殿遗址发现有大量瓦当、花砖、石雕和青铜构件。晚到西汉前中期,砖石拱壳才出现,初步具备造砖石房屋的技术条件,但这时木构建筑技术已发展到了很高的水平。

**(二)其他美术活动**

**1. 书法**

秦汉时期,是中国文字变迁最为剧烈的时期。秦灭六国后,改大篆而成小篆,隶书则在东汉发展成熟,草书则进入章草阶段,行书、楷书亦在萌芽之中。同时,书法渐成艺事,书家辈出。《马王堆帛书》于 1973 年在湖南长沙马王堆 3 号汉墓出土。《马王堆帛书》用笔沉着、遒健,给人以含蕴、圆厚之感。它的章法也独具特色,既不同于简书,也不同于石刻,纵有行、横无格,长度非常自由,有强烈的跳跃节奏感。总体反映了由篆至隶阶段的文字特征(如

图 2-16 所示）。

图 2-16　秦汉书法

**2. 工艺美术**

工艺美术到了秦汉时期有了较大发展。工艺生产分化为官方和民间两种体制形式，其产品已经不再仅仅是达官显贵的专署，同时还作为商品在国内外流通。尤其在汉代，漆器和丝织工艺的发展最为突出；金属工艺进一步发展为豪华的贵族日用品；陶器仍然作为日用器皿；原始青瓷已经发展成熟，完成了工艺技术上的大飞跃。

# 第三节　六朝时期的美术

## 一、六朝时期的美术发展

历史上将 220—589 年这段分裂与对峙的时期称为魏晋南北朝时期，这是中华文明史中继春秋战国以来最长久的一段政权分裂时期。在经历了两汉四百多年的统一之后，中国社会重新陷入分裂局面。

六朝时期人物画在继承汉代绘画传统的基础上有新的发展，注重传神，以线为造型基础的方法不仅在艺术实践上贯穿始终，而且进一步提高到理论上予以充分的肯定。绘画题材范围扩大，对绘画功能的认识也有了新的转变。山水画作为一个独立的画种登上画坛，画家论画的风气渐盛，出现了顾恺之等一大批在中国绘画史上有重大影响的画家和一些绘画理

论著作。

工艺美术和雕塑在民族传统式样的基础上,吸收了外来艺术形式,呈现出一种承上启下、具有融合性特征的新气象。随着佛教的兴盛,佛教造像和绘画迅速发展,出现了新疆的克孜尔、库木吐剌,甘肃的敦煌莫高窟、炳灵寺、麦积山,山西云冈,河南龙门等一大批佛教艺术石窟和一些画佛像的名家,对我国民族传统艺术产生了重大影响。

总之,在这个大变革、大动荡的时代中,思想文化南北交融,东西并汇,我国美术的各个门类在内在精神和风格式样上都有所发展,为唐代美术的繁荣奠定了基础。

## 二、六朝时期的佛教美术

### (一) 石窟壁画

印度佛画出现不久,由西路达中国西部边陲,至今在新疆和田及喀什等地留有遗迹。其后,沿南北两路于 4 世纪传到敦煌及河西诸地。中原自后汉明帝时期就遣使至天竺求经取像。此外,东南水陆两路商贾往来频繁,也难免有南亚大路上的佛教艺术随之传入。西方佛画沿天竺画风,以一定规模由西向东传播;而早已接触佛画的中原画家也渐有自己风格的佛画,并开始由东向西反传。

前者以现存石窟壁画为主,并由工匠绘制;后者则以记载中的寺院壁画为主,而多由著名专业画师或士人画家创制。同样以佛教为题材的壁画,由于接受者的文化层次不同,而导致创作观念及题材的选择、形制不同。这两种有差别的艺术样式又以共同的民族审美要求为基础,在以后的传播发展中互相交融而锻造出一种新的艺术式样与区域风格,并随之将中国壁画推至隋唐盛期。

新疆石窟颇多,东疆著名的有柏孜克里克千佛洞、胜金口千佛洞;南疆著名的有克孜尔千佛洞、库木吐喇千佛洞等。其中规模最大历史最早的当属克孜尔千佛洞。克孜尔千佛洞(如图 2-17 所示),从其壁画的风格和题材来看当属 4—8 世纪的遗存。早、中期的壁画题材多佛教本生故事,画面构图简洁明快,类似铁线描勾勒的轮廓严谨而生动,画面中人物多为半裸。画面色彩丰富,人物肌肤部分的渲染富有质感和体积感,所用颜色以蓝、白、绿、赭、灰等为主调,图中配以散花装饰,十分精彩。这些绘画风格被称为"龟兹风格"。

图 2-17　克孜尔千佛洞壁画

北魏至唐代,是我国石窟艺术的鼎盛期,宋后渐衰。十六国时期,西域佛教成为影响我

国西北佛教艺术的主流。早期佛教壁画遗迹属敦煌莫高窟开凿的时间最早，所存的壁画最多、最完整、最具代表性。莫高窟位于河西走廊西端的敦煌境内，敦煌是汉唐河西走廊交通要道的咽喉，东西文化艺术交汇之地。

　　莫高窟俗称千佛洞，是世界现存最大的佛教艺术宝库。莫高窟至今保存有 492 个窟，塑像 2400 余尊，壁画 4.5 万平方米。莫高窟壁画中属于魏晋南北朝时期的壁画，主要题材包括具有情节性构图的佛传故事、佛本生故事、因缘故事，还有大量的菩萨、飞天、伎乐天、夜叉等形象。

　　具有代表性的敦煌壁画题材有：①佛传故事和佛本生故事，代表作品《尸毗王割肉贸鸽图》（如图 2-18 所示）、《鹿王本生图》（如图 2-19 所示）、《王子舍身喂虎图》（如图 2-20 所示）等；②经变故事就是用绘画手段把佛经中文字描述的佛国乐土景象和各种故事，演变为可视的艺术形象，简称"经变"，代表作品《西方净土变图》（如图 2-21 所示）。

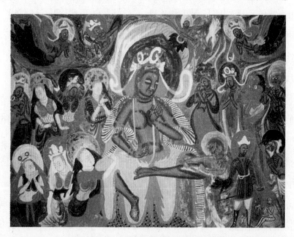

图 2-18　《尸毗王割肉贸鸽图》

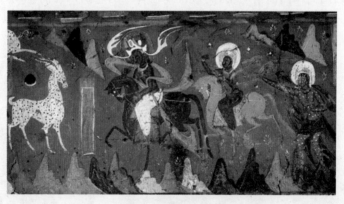

图 2-19　《鹿王本生图》

### （二）石窟雕塑

　　魏晋南北朝时期的石窟造像，就其风格发展演变而言，大致可分为四个阶段。十六国时期为第一阶段；北魏孝文帝迁都以前为第二阶段；北魏迁都至正光末年为第三阶段；东西魏至隋统一中国之前为第四阶段。

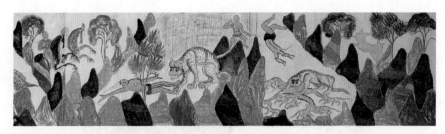

图 2-20 《王子舍身喂虎图》

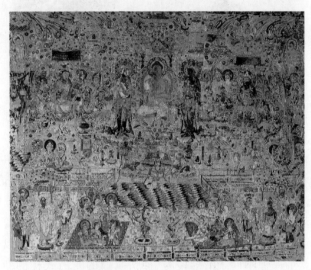

图 2-21 《西方净土变图》

**1. 第一阶段以莫高窟、炳灵寺、麦积山诸窟中的造像为代表**

这个时期属于凿窟造像的初期,在造像内容方面,多以单身佛、菩萨为主,个别石窟中也出现了弟子及飞天的形象,菩萨造像在式样和衣饰上与佛比较更显得丰富多样。

**2. 第二阶段(即北魏前期)以云冈石窟造像为代表**

山西云冈石窟与敦煌莫高窟、洛阳龙门石窟并称为我国古代三大佛教艺术石窟。云冈石窟是集中了当时整个北方的技术力量修造的,这时期佛、菩萨等像造型的共同特征是,面相方圆丰满,目大眉长,鼻梁高隆,口唇较薄,嘴角略略上翘,隐露愉悦笑意;肩宽胸厚,躯肢浑厚健壮,具有伟丈夫的气概,毫无纤弱柔媚之态。

佛像装束,多是顶现肉髻,着偏袒右肩或通肩式袈裟。第20窟大佛(如图2-22所示),其丰满方圆的面相以秣菟罗式佛像为范本,眼睛与笈多时期佛像的双目微闭做思考状不同,而为双目圆睁,目光炯炯有神,容光焕发。他既依然具有佛陀超然于尘世的静穆而神秘的仪态,又透露出世俗帝王傲视天下的威严。昙曜五窟造像不仅代表了当时我国佛教雕塑的新水平,而且标志着佛教艺术北朝风尚的形成,深深地影响了其他地区的石窟造像和佛教造像。

**3. 第三阶段(即北魏后期)以洛阳龙门宾阳洞造像为代表**

龙门石窟坐落在洛阳南郊伊水两岸。首先开凿的是古阳洞,此窟中的主佛和菩萨造型,比例的匀称、体态的优美、神情的生动、服饰的华丽,已是云冈石窟造像不能相比,尽管还蕴含着鲜卑审美风尚的余韵,但略显丰满的面相和体态与"褒衣博带"式袈裟并存,让人对南方

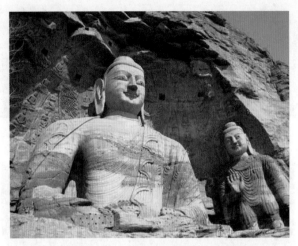

图 2-22　云冈石窟（第 20 窟）

汉文化更加自觉地追求。

洛阳龙门宾阳洞造像标志着外来佛教艺术与民族传统艺术、鲜卑审美风尚与南方汉民族的崇尚相融合而生发的新的大都会风尚的确立，这是北魏统治者推行汉化政策，吸收南方汉文化的必然结果。

**4. 第四阶段以河北响堂山、山西天龙山等处石窟的北齐造像为代表**

响堂山石窟分别凿于南北响堂二处，其造像式样标志着北魏末期以来佛教造像风格的演变至此已完全确立了一种不同于清癯俊秀、神情飘逸的龙门式样的新风范。这种新风范具体表现为：面相丰满圆润而略呈长形，肩宽胸硕而腹细，整个造像上大下小呈圆筒状。衣纹轻薄贴体。佛陀的神态温和端庄，给人以敦实沉稳的力量感和质朴亲近的世俗感。整个南朝较之于两北多建木构寺庙而少凿窟。在南方遗存下来的这个时期最大的石窟只有南京附近的栖霞山千佛崖，但其中的造像已是面目不全，残破不堪了。

**（三）佛教建筑**

我国的佛塔按建筑材料可分为木塔、砖石塔、金属塔、琉璃塔等，两汉南北朝时以木塔为主，唐宋时砖石塔得到了发展。佛塔按类型可分为楼阁式塔、密檐塔、喇嘛塔、金刚宝座塔和墓塔等。六朝时期，塔一般由地宫、基座、塔身、塔刹组成，塔的平面以方形、八角形为多，也有六角形、十二角形、圆形等形状。塔有实心、空心，单塔、双塔，登塔眺望是我国佛塔的功能之一，如邢台临城普利寺塔（如图 2-23 所示）。

拓展知识

**邢台临城普利寺塔**

普利寺塔又名万佛塔、临城县舍利塔，坐落在河北省邢台市临城县城关东北部，是我国唯一保存的北宋方形密檐式仿木砖塔。此塔为砖结构楼阁式，平面方形，高 33 米，共 8 层。首层塔身南面辟门通塔心室，外壁各面略向内凹作弧状。

各壁面砌千佛龛，每龛内浮雕坐佛一躯，一层塔身共有佛像 1016 尊。二层塔身坐于斗拱出挑的平座上，各面分别浮雕四尊罗汉像，转角处饰有力士。二层以上为密檐六层，各层檐下均有砖制斗拱。

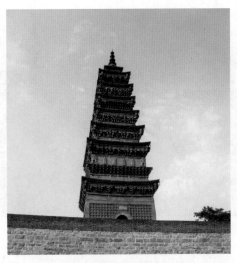

图 2-23　邢台临城普利寺塔

## 三、六朝时期的绘画

艺术风格的演变同时代的更替未必是同步的，一个新时期的开始并不意味着上一个时期艺术风格的终结。三国及西晋时期的绘画，就现存的文献资料来看，宣扬儒家思想的三皇五帝、忠孝节义、祥瑞之类的题材仍占据重要地位。

### （一）六朝时期的绘画特征

以世俗生活为题材的绘画在这个时期并不少。体现新思潮、反映老庄思想与清谈玄学和佛教思想的绘画也开始出现。20 世纪 70 年代初在嘉峪关和酒泉之间的戈壁滩上，发掘出的魏晋之际的壁画墓，以其 600 余幅描绘农桑、畜牧、狩猎、林园、屯垦、营垒、庖厨、宴饮、奏乐的壁画，多方面真实生动地反映了魏晋时期河西地区的社会生活（如图 2-24 所示）。该壁画是每张各成单位的小幅构图，不同于汉画分层排列的布局方法。画工们基于丰富的劳动生活经验，用高度提炼的"写意"画法，大胆省略一切琐屑细微的描绘，粗略数笔，即勾画出一幅幅活泼感人的画面。线条多用富有弹性的弧圆线，灵转自如，信手挥洒，给人以一气呵成之感。在灰白色的砖底上仅施以土红、赭石等暖色，色调热烈明快，单纯和谐。

20 世纪 80 年代中期，在安徽马鞍山发现了孙吴朱然墓，这是关于三国时期考古和美术史的一项重要发现。从该墓中出土了十几个品种、60 多件漆器。漆器上的彩绘内容丰富，题材广泛。漆画采用一器为一画面的画法，保持绘画题材的完整性。构图上不求呆板的对称而以平衡的手法求变化。在人物的刻画上运用动作、衣纹，比较准确地表现出各种人物的身份特征。色彩多用红、黑、金、浅灰、深灰、赭等，给人以华丽鲜明而又沉着和谐的感觉。从整体风貌上看，它与汉代绘画古拙简率的画风是一脉相承的，并在此基础上有所发展，显示出向魏晋风范的过渡性特征。此时期工匠艺人与专业画家的相互影响，呈现出南北文化艺术在民族交流中互相融合的趋势。

南北朝时期，山水画勃然兴起，出现了一批擅长山水画的画家和山水画作品及画论。据史料记载，这时的山水画家及作品主要有戴逵的《剡山图》《吴中溪山邑居图》，戴勃的《九州

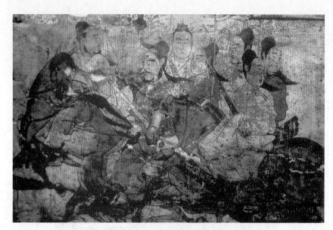

图 2-24　魏晋时期生活壁画

君山图》，宗炳的《秋山图》，谢赫的《大山图》，陶弘景的《山居图》，张僧繇的《雪山江树图》等。这个时期的山水画真迹已荡然无存，但是宗炳和王微的《画山水序》《叙画》这两篇重要的山水画文献，是这个时期山水画蓬勃发展的佐证。

　　以老庄思想为核心内容的清谈玄学之风的兴起，是魏晋时期社会文化思想方面出现的一个重要现象，它导致了这个时期美学精神的重大转折。人们所追求所欣赏的不再是汉人看重的外在功业、经学造诣和品性道德，而是一种任性放达、不拘于礼法、不拘泥于形迹、简略玄澹的人生境界，即所谓的"魏晋风度"。玄学风气对当时的艺术理论、艺术批评和艺术实践均产生了重大影响。其中绘画领域中顾恺之"传神写照"理论的建立及南朝人物画风范的形成与当时的人物品藻之风有着直接的联系。

### （二）六朝时期的画家代表

### 1. 顾恺之

　　顾恺之的绘画创作题材广泛，内容丰富，可惜原作无存，留传在世的仅有他根据文学作品而创作的《女史箴图》《列女仁智图》和《洛神赋图》等作品的摹本。顾恺之的艺术成就表现在艺术创作和理论建树两个方面。

　　在艺术实践上，顾恺之师承卫协，他继承发展了卫协精思巧密的艺术风格，将中国绘画以线造型的方法提高到一个新的高度。顾恺之在绘画上的另一大特色是塑造人物不再单纯满足于外表的形似和姿态动作的生动自然，而非常注重"传神写照"，善于表现人物的精神气质和性格特征，使他的作品有一种精润而生动的内在魅力。

　　顾恺之提出了"迁想妙得"这一方法，是说画家在艺术创作的过程中，要把主观的情思投注到客观对象中，使客体之神与主体之神融合为"传神"的、完美的艺术形象。"迁想妙得"的理论，是对包括了人物、山水、动物在内的绘画审美活动和艺术构思特点最早的概括，对后世产生了巨大影响，成为中国绘画一个重要的美学原则。

**名家名作赏析**

### 顾　恺　之

　　顾恺之（346—407年）字长康，小字虎头，晋陵无锡（今江苏无锡）人。顾恺之博学有才气，工诗赋、书法，尤善绘画。精于人像、佛像、禽兽、山水等，世人称其为

三绝——画绝、文绝和痴绝。顾恺之与曹不兴、陆探微、张僧繇合称"六朝四大家"。他著有《魏晋胜流画赞》《论画》《画云台山记》三篇理论作品,被认为是顾恺之作品的摹本有《女史箴图》《洛神赋图》《列女仁智图》等。

名作1:《女史箴图》(唐摹本)是依据西晋张华《女史箴》而作,共9段,内容是讲劝诫宫中妇女的一些封建道德规范,每段有箴文(除第一段外),各段画面形象地揭示了箴文的含义。作品注重人物神态的表现,用笔细劲连绵,色彩典丽、秀润。

名作2:《洛神赋图》(宋摹本)(如图2-25所示)是根据曹植著名的《洛神赋》而作,为顾恺之传世精品,其中最感人的一段描绘曹植与洛神相逢,但是洛神却无奈离去的情景,被称为"中国十大传世名画"之一。全卷分为三个部分,图卷无论从内容、艺术结构、人物造型、环境描绘和笔墨表现的形式来看,都不愧为中国古典绘画中的瑰宝之一。

图2-25 《洛神赋图》摹本

## 卫 协

西晋画家,师法曹不兴,善绘道释人物故事。白描细如蛛网,饶有笔力。绘画发展到卫协有了划时代的变化,逐渐摆脱汉以来重外形、重动态的传统,而注重人物神情的刻画。他对六朝重气韵画风的形成最具影响。

### 2. 陆探微

南朝刘宋时杰出画家,善人物画。他运用草书的体势,形成气脉连绵不断的"一笔画"的笔法,而画人则能做到"精利润媚""笔迹劲力如锥刀焉"。他创造的"秀骨清像"的人物形象,

清秀隽永，是对崇尚玄学、重清谈的六朝士人形象的生动概括。他所创造的这种人物画式样在当时蔚然成风，并影响到雕塑的造型。

**3. 曹不兴**

三国吴人，是最早享有盛誉的一位画家，是文献记载中知名最早的佛像画家。佛教在东汉时候传入中国，但主要在中原地区，到三国时，由僧人支谦和康僧会先后传入江南。曹不兴看到西方佛像，便据以绘之，这是中国佛像绘画最早的作品。

**4. 张僧繇**

萧梁时期的画家，艺术创作以绘饰佛寺壁画为主。梁武帝好佛，凡装饰佛寺，多命他画壁。其所绘佛像，自成样式，被称为"张家样"，为雕塑者所楷模。他吸收了天竺等外来艺术之长处，在中国画中首先采用凹凸晕染法，画出的人物像和佛像栩栩如生、传神逼真。其亦精肖像，并作风俗画，兼工画龙，有画龙点睛、破壁飞去的传说。

不同于顾恺之、陆探微的"笔迹周密"的"密体"风格，张僧繇则是"笔才一二，象已应焉"的"疏体"。张僧繇的"疏体"画法，至隋唐而兴盛起来。

**5. 杨子华**

杨子华为北齐的宫廷画家，长于鞍马人物，齐武帝在位时很受推崇，时称"画圣"。其作品多为反映贵族生活的题材内容。流传下来的《北齐校书图》，是我们今天唯一能见到的杨氏的卷轴画。如图 2-26 所示，画中用笔、设色与造型与山西太原北齐娄睿墓壁画的风格十分接近，有别于魏晋之际的画风，人物形象的刻画尤其是面相的表现上明显受到佛教艺术的影响，已非"秀骨清像"，线描删繁就简，类似于张僧繇画风，圆劲中有轻重缓急的变化。

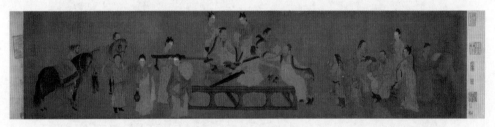

图 2-26 《北齐校书图》

**6. 曹仲达**

曹仲达是从中亚来内地的域外画家，以画"梵像"即两域风格的佛画著称，与唐代画家吴道子的"吴带当风"画风并称画史。其所画人物以稠密的细线，表现衣服褶纹贴身，"其体稠叠，而衣服紧窄"，似刚从水中出来，有"曹衣出水"之说。"曹衣出水"式风格在遗存的新疆吐鲁番高昌壁画及北朝石窟造像中还可约略见到。他无作品传世，但现存的北朝佛教造像中有与其相似的风格。

## 四、六朝时期的其他美术活动

### （一）丝织工艺

南北朝的丝织在艺术上和技术上曾经历一番变化，但由于具体材料的缺乏，尚不能有明确的认识。十六国时期，后赵石虎的都城"邺"（今河南安阳）成为丝织中心。有专职的"织锦署"负责织造各种名目的锦。从锦的名目可见，大致还是汉魏以来的花式，如大小登高、大小

交龙等,都是有汉代的遗物保存至今的。北魏太和年间,曾废除了皇室垄断锦绣绫罗的禁令,而允许民间自由织造,这就使锦绣花式按照社会习尚自由发展有了较好的条件。

新疆吐鲁番阿斯塔那地方的古墓中,出土物之最早者有东晋升平八年(公元364年)的,其中出土有"绞缬"和"臈缬"两种染色技术最早的标本,染色的工艺在南北朝时期已达到一定的水平。阿斯塔那地方古墓也出土有东晋时期的狮子纹样的锦。敦煌莫高窟发现的早期遗物中,也有北朝末年的龙凤纹样的锦。这些锦上的纹样可以看出在造型上尚有中国传统的特点,但在纹样的组织构图上却是波斯风的。这些锦的残片,可见在技术上和汉代一样,是利用多种彩色的经线以织出花样,不是为今日之利用多种彩色的纬线起花。这种古代的锦称为"经锦",以别于今日的"纬锦"。

拓展知识

### 绞　　缬

　　绞缬,又称"撮缬""撮晕缬",民间通常称"撮花"。是我国古代纺织品的一种"防染法"染花工艺,也是我国传统的手工染色技术之一,它是我国古代印染技术的一个巨大成就。现今,这种传统工艺得到了许多艺术家和印染工作者的重视。他们在旧有的绞缬工艺基础上,结合新材料、新工艺,进行了大胆的创新,使古老的扎染工艺重新焕发青春。

### 臈　　缬

　　臈(音 là),古同"腊"。缬(音 xié),有花纹的纺织品。唐代流行的染彩技术有三:臈缬、夹缬和绞缬。臈缬就是今天所记的"蜡染"。"蜡染"就是用蜡在织物上画出图案,然后入染,最后沸煮去蜡,则成为色底白花的印染品。臈缬有单色染和复色染两种。复色染有套色到四五色的,色彩自然而丰富。蜡染实为现代纺织品加工的一种"防染法"。

#### (二)漆器工艺(魏晋南北朝时期)

漆器工艺(魏晋南北朝时期),在承袭汉代传统的基础上,漆器开始向多样化发展,工艺装饰手法也更加细致深化。这一时期,漆器纹饰表现显示生活的内容增加,各种各样的飞禽、走兽、草虫入画,舞蹈、音乐、宴会、狩猎以及人物叙事等内容,开始较多地出现在漆器上。但是,魏晋南北朝时期漆器的出土,比起前代显得十分稀少,这与葬俗的改变有一定关系。

#### (三)画学论著

**1. 顾恺之的画论**

顾恺之的画论著述流传下来的有《画云台山记》和《论画》两篇。顾恺之特别注重人物的"传神",认为"传神写照正在阿睹中"。在阐明表达人物神情气质的同时,又强调绘画技巧的重要性。顾恺之论画的重要性在于把绘画的一般性论述提高到独立的理论认识高度。

**2. 谢赫的《画品》**

谢赫是南齐前后的画家、理论家,以时装人物和肖像画为题材进行创作,但主要贡献在绘画理论方面。他的《画品》是古代第一部对绘画作品、作者进行品评的理论文章。《画品》中提出了绘画的社会功能以及品评绘画的六条标准,即"六法":①气韵生动;②骨法用笔;③应物象形;④随类赋彩;⑤经营位置;⑥传移模写。"六法"的提出是古代长期绘画实践

和理论探讨的具有总结意义的完整认识，在绘画发展史上有重要意义。

### 3. 宗炳的《画山水序》

宗炳，南朝宋画家。他的思想始终与般若派名僧释慧远相一致，而般若学则与玄学互为连类而相比附，因此宗炳的主张受玄、释以及儒、道影响很深。他在《画山水序》中提到了绘画创作的规律和方法问题，以及对形象再现和创造的认识，对具体的表现方法和初步领会到的透视原理也十分透彻精辟地作了概括。

宗炳将山水画创作归于"神思"，即强调艺术家的想象活动。这种对情致和意境创造的领略，无疑和后世追求的"寓情于景""情景交融"有着一脉相承的关联。

### （四）书法艺术及书法理论

### 1. 书法艺术

（1）王羲之，在书法史上最突出的贡献是今草书法，他的书法完全脱开隶书的形制而成熟完美。代表作《兰亭序》有"天下第一行书"之赞誉。王羲之被称为中国书法史上的"书圣"。

**名家名作赏析**

**王　羲　之**

王羲之（303—361年），字逸少，琅琊临沂（今山东临沂）人。中国东晋书法家，有"书圣"之称，其楷、行、草、隶、八分、飞白、章草皆入神妙之境，成为后世崇拜的名家和学习的楷模。其子王献之书法亦佳，世人合称为"二王"。其书法作品传世的有《快雪时晴帖》《姨母帖》《黄庭经》《乐毅论》等。

**名作：**《兰亭序》（如图2-27所示）是晋代书法家王羲之撰写。文章描绘了兰亭的景致和王羲之等人集会的乐趣，文笔腾挪跌宕，变化奇特精警，以适应表现富有哲理的思辨的需要。文章也随其感情的变化由平静而激荡，再由激荡而平静，极尽波澜起伏、抑扬顿挫之美，所以《兰亭序》才成为千古盛传的名篇佳作。王羲之的《兰亭序》为历代书法家所敬仰，被誉作"天下第一行书"。

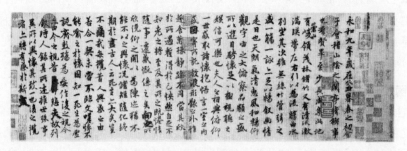

图2-27　王羲之《兰亭序》

（2）钟繇，魏国人，其书法形成了由隶入楷的新气象，因此被奉为"正书（楷书）之祖"。其书法特点是字形扁方，行笔古朴厚重，结字疏朗，笔画富有意趣。钟繇在中国书法史上影响很大，历来都认为他是中国书史之祖。他在书法史上首定楷书，对汉字的发展有重要贡献。晋代书法家王羲之等后世书法家都曾经潜心钻研学习钟繇书法，钟繇与王羲之并称为"钟王"。

## 2. 书法理论

西晋的书法家卫恒著有《四体书势》，这是一部史论结合的重要理论著作，其内容主要是对篆、隶、草书的源流遗事等的论述和赞赏书法艺术的成就。南朝书法家王僧虔所作《笔意赞》是最早在书法里提出形神问题的评论文章。文中提出："书之妙道，神采为上，形质次之，兼之者方可绍于古人。"

**思考题**

1. 简述青铜器的分类以及商周青铜器的特点和代表作。
2. 简述秦始皇兵马俑的艺术特点。
3. 简述汉代石雕艺术的特点。
4. 总结汉代画像石、画像砖的发展状况和特点。
5. 评述魏晋南北朝时期佛教美术的特点。

# 第三章

# 隋唐五代美术

1. 了解隋唐绘画特点、风格。
2. 了解隋唐雕刻、壁画特点。
3. 了解和学习隋唐的美术现象及美术特征。

通过本章学习，要求学生从隋唐开始，了解隋唐五代时期的山水画、石窟工艺、壁画，以及深刻体会石窟佛教艺术的主要表现方式、特点及工艺方向等。

## 第一节　隋唐五代时期的绘画

### 一、隋唐绘画

隋唐绘画，按时间顺序大体可分三大阶段：隋代和初唐(581—713年)为第一阶段。此间绘画多沿袭六朝传统，但南北画风有融合之势。玄宗开元至德宗建中(713—780年)为第二阶段。此间是唐朝的鼎盛时期，经济繁荣，文化昌盛，文学艺术一变六朝细润之风，崇尚雄健清新，人物、山水、花鸟画都在蓬勃发展。唐德宗(780年登基)之后为第三阶段，经过安史之乱(755—765年)，大唐帝国元气大伤，后来又经过会昌灭法(842—846年)，社会经济遭受了很大的破坏，艺术也受到一定影响。这期间的艺术突出的特点是向专门化方向发展。下面拟分时期深入阐述。

## （一）隋代绘画

隋代历时虽短，但山水、人物、鞍马等也不乏名家和名作。隋代的画家在风格技法上继承了南北朝的传统，虽擅长宗教壁画，但也都从事其他的生活题材的创作，而且往往有个人的擅长。

隋代名画家有作品流传至今的只有一位展子虔，展子虔历北齐、北周，入隋官至朝散大夫、帐内都督。他善画佛教、历史故事、人物、鞍马等，几无所不能。其人物描法细致，以色景染面部；画马入神，立马有足势，卧马则腹有腾骧起跃之势，与董伯仁齐名。展子虔在山水画上所达到的成就及其绘画方法，直接开启了唐代画家李思训、李昭道父子金碧山水的先河，因而被后世誉为唐画之祖。其传世作品《游春图》是中国山水画中独具风格的画作，亦是中国现存最古的卷轴山水画。

**拓展知识**

### 《游春图》

《游春图》（如图 3-1 所示）被认为是展子虔的作品。该画用青绿重着色法画贵族春游的情景，用笔细劲有力，设色浓丽鲜明。图中的山水"空勾无皴"，但远山上以花青作苔点，已开点苔的先声。人马体小若豆，但刻画一丝不苟。此画已脱离了山水为人物画背景的地位，独立成幅，反映了早期独立山水画的面貌。此画为唐代青绿山水树立了楷模。

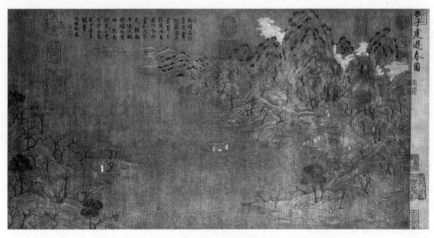

图 3-1 《游春图》

## （二）唐代绘画

由于唐代具有对各种文化艺术兼容并蓄的非凡气度，唐代美术在民族传统的基础上又容纳了一些外来的艺术形式，丰富和发展了民族艺术传统，赋予作品以一种丰富、健康、生气勃勃的时代精神。

唐代是中国绘画建构模式的时代，中国传统绘画中的各个门类，在这个时期都以独立的姿态立于画坛，表现技法日趋成熟和完备，一些绘画门类已形成不同的并影响久远的风格体系。

人物画和道释绘画继先代之长而加以发扬，在表现的题材内容和艺术形式上都有所扩大、有所提高。山水画在晋以来的基础上继续发展，在画法上进一步丰富，青绿与水墨已划分出来，奠定了宋元以后山水画主要表现手法的初基。花鸟画继山水之后以独立姿态登上画坛。

佛教绘画随着佛教哲学的变化以及对外来艺术的吸收融合，创造出清新鲜明富有时代特色的民族风格，并在一定程度上摆脱了宗教的羁绊，洋溢着浓郁的世俗气息。殿宇陵墓壁画不仅兴盛，而且在内容和形式上呈现出崭新气象。唐代的画论、画史著作显示了唐代美学理论的深度。不少画论著作和新的观念范畴对后世的绘画艺术创作和美术理论的发展与提高产生了重大影响。

## 1. 初唐绘画

白武德至开元为唐初期，此间的绘画同文学、书法一样，带有明显的六朝遗风，但也逐渐孕育了大唐风神。画风多流行细润艳丽之习。作画题材，除佛教形象继续流行之外，道教绘画及表现上层现实生活的作品也较发达。

画史记载，唐代有几位皇帝、宗亲善书画，如高祖李渊、太宗李世民、玄宗李隆基均能书画，有时借书画以遣兴；王族亲贵中，如汉王李元昌、韩王李元嘉、滕王李元婴等，均善画，或画马、驴，或画蝉雀鹰兔。

初唐画家著名者有阎立德、阎立本兄弟，善画人物、山水。画家阎立德，阎毗之子、立本之兄，宫廷服饰及腰舆伞扇等均由他设计式样，曾画《文成公主降番图》《玉华宫图》《斗鸡图》等，可惜作品都没有流传下来。

**名家名作赏析**

## 阎 立 本

阎立本（约600—673年），陕西长安人，中国唐代画家兼工程学家。父子三人并以工艺、绘画驰名隋唐之际。阎立本的绘画艺术，先承家学，后师张僧繇、郑法士，人物、车马、台阁都达到很高水平。

**名作1**：《历代帝王图》（如图3-2所示），共包含了十三个帝王的肖像。从此作品可以看出阎立本还保持南北朝绘画风格的若干残余，如相类似的长圆的头型，侍从占较小的比例，姿态及表情也有僵硬的痕迹，衣褶的处理的规律化，人体比例不全正确等，这些都说明写实的能力虽在长期的发展中有所进步，但犹待进一步的发展。《历代帝王图》的艺术成就代表了初唐人物画的新水平，在古代绘画史的发展上有着重要地位。

**名作2**：《步辇图》，绢本设色，宋人摹本。画右方有宋章伯益、米芾跋。画面描写唐太宗李世民于贞观十五年便装坐辇接见松赞干布派来迎娶文成公主的使者禄东赞的情景。

## 2. 唐代中期绘画

玄宗开元至德宗朝（713—780年），大唐国势达极盛，文学、书法、绘画及乐舞艺术全面繁荣。绘画新风已经形成，细润之习一扫而尽，一变而为清新雄健。山水、人物、花鸟、鞍马等名家辈出，风格多样。

1）山水画

山水画的两大体系——青绿山水和水墨山水已孕育成熟。李思训（651—716年）父子

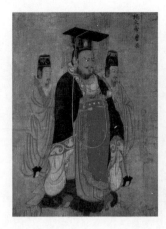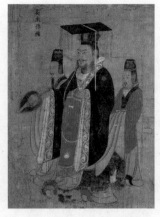

图 3-2 《历代帝王图》

继承展子虔传统，写山水树石，笔格遒劲而细密，赋色青绿兼金碧.卓然自成一家法。其作创斧劈皴，被视为北宗之祖。这种山水画意境的形成，与李思训曾经隐居有关。李思训之子李昭道除善山水，兼能鸟兽、草木，皆穷其态，略嫌繁巧。

画史载，李思训应玄宗之命画嘉陵江山水，数月才完成，足见他的手法是工致细腻的；而吴道子画嘉陵江山水，一日就完成了。两种画法，俨然有别。李思训代表作为《江帆楼阁图》。再者就是唐代山水田园派的代表王维，他的水墨画风几乎影响着中唐以后的中国山水画发展的全部历史。至少可以说，占据中国古代山水画主流的文人画，都受到了王维的影响。苏轼的"诗中有画，画中有诗"的赞语，奠定了王维在中国绘画史上的地位。唐传王维衣钵者，有张璪和王墨。明朝董其昌的文人画理论，把文人画的内涵，全部具体化于王维，称王维是南宗画之祖。

## 李 思 训

李思训（651—716 年）唐代杰出画家，明代董其昌推其为"北宗"之祖。李思训的作品现已罕见。在创作上，李思训除了取材实景，多描绘富丽堂皇的宫殿楼阁和奇异秀丽的自然山川，还结合神仙题材，创造出一种理想的山水画境界。李思训善画青绿山水，题材上多表现幽居之所。画风精丽严整，以金碧青绿的浓重颜色作山水，细入毫发，独树一帜。

**名作**：流传至今的《江帆楼阁图》（如图 3-3 所示）据记载是他的作品，但现仍存有争议。《江帆楼阁图》，绢本，青绿设色。此图画游人在江边的活动，江天空阔，风帆缥缈。画家以俯瞰的角度，描绘了山脚丛林中的楼阁庭院和烟水辽阔的江流、帆影，境界广漠幽旷。画树已注重交叉取势，显得繁茂厚重；山石用中锋硬线勾描，无明显的皴笔，设色以石青、石绿为主，墨线转折处用金粉提醒，具有交相辉映的强烈效果。

## 王 维

王维（701—761 年），字摩诘，太原祁（今山西祁县）人，有"诗佛"之称。王维

图 3-3　《江帆楼阁图》

不但有卓越的文学才能，而且是出色的画家，还擅长音乐。他对自然美具有敏锐独特而细致入微的感受，其笔下的山水景物特别富有神韵，常常是略施渲染，便表现出深长悠远的意境，耐人寻味。

他的诗取景状物，极有画意，色彩映衬鲜明而优美，写景动静结合，尤善于细致地表现自然界的光色和音响变化。王维也是盛唐诗人的代表，今存诗400余首，重要诗作有《相思》《山居秋暝》等。王维精通佛学，受禅宗影响很大。

2）人物画

唐中期的道释人物画极兴盛，名家辈出，创作活跃。道释画家中最著名的当推吴道子。吴道子的出现，是中国人物画史上的光辉一页。他善佛道、神鬼、人物、山水、鸟兽、草木、楼阁等，尤精于佛道、人物，长于壁画创作。吴道子是中国山水画之祖师，他创造了笔间意远的山水"疏体"，使得山水成为独立的画种，从而结束了山水只作为人物画背景的附庸地位。吴道子吸收民间和外来画风，确立了新的民族风格，即世人所称的"吴家样"。

诗圣杜甫称他为"画圣"，宋代苏东坡尊吴道子为"百代画圣"，是"三圣人"之一。在历代从事油漆彩绘与塑作专业的工匠行会中均奉吴道子为祖师。吴道子的作品，真迹已无存。今传《送子天王图》系宋人仿作，保留了吴派的风格。

拓展知识

**三圣人**

在中国古代艺术史上，有三位艺术家被称作"圣"人：一位是晋代王羲之，被称为书圣；一位是唐代杜甫，被称为诗圣；还有一位被誉为画圣，那就是唐代的吴道子。

3）畜兽画

唐中期的鞍马、畜兽画最著名的有：

（1）韦无忝，官至左武卫将军，善写马，兼能画鹰、鹘、鸟以及其他动物。

（2）曹霸，善画马，开元中已闻名于世。天宝末，每诏写御马及功臣，官至左武卫将军。

（3）韩干，大梁人。初为酒馆伙计，因常去给王维送酒索酒钱，被王维看中，从王习画。后官至太府寺丞。善写貌人物，尤工鞍马，师曹霸，后自成一体。今存《人骑图》，骑者身体魁梧，马膘肥体壮。

**名家名作赏析**

## 韩　干

韩干，唐画家，善绘肖像、人物、鬼神、花竹，尤工画马，曾师曹霸而重视写生。其所绘马匹，体形肥硕，态度安详，比例准确，一改前人画马螭颈龙体、筋骨毕露、姿态飞腾的"龙马"作风，创造了富有盛唐时代气息的画马新风格。在人物、道释画方面，他曾作《人骑图》《照夜白图》《五王出游图》等。

**名作：**《照夜白图》（如图 3-4 所示）纸本水墨，现收藏在美国纽约大都会艺术博物馆。此图中的照夜白是韩干于唐天宝年间所画的唐玄宗最喜欢的一匹名马。图中被拴在马柱上的照夜白仰首嘶鸣，奋蹄欲奔，神情昂然，充满生命的动感。马的体态肥壮矫健，唐韵十足。据专家考证，马的头、颈、前身为真迹，而后半身为后人补笔，马尾巴已不存。

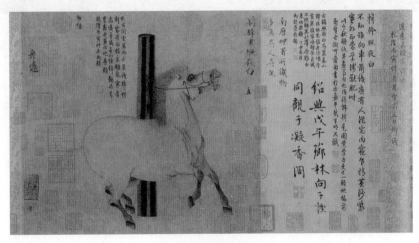

图 3-4　《照夜白图》

### 3. 晚唐时期的绘画

晚唐（780—906 年）绘画，是艺术的深化期。唐代绘画经盛唐以前 100 多年的发展，山水、人物、花鸟等各科都取得了突出的成就，后起诸家如欲兼习而超越前人实难如愿，于是多数画家舍弃兼习求全之想，而专攻一技，深入钻研。

1）人物画

道释人物画，最有名的画家当首推周昉。他是继张萱之后，影响最大的人物画家。周昉以画道释人物及宫廷妇女著称于世，深受唐德宗赏识。画迹有《杨妃出浴图》《明皇骑从图》

《宫骑图》《游春仕女图》等。现存《簪花仕女图》《挥扇仕女图》《调琴啜茗图》等几幅传为其作。据传，周昉是水月观音新式样的创始者，影响甚大。周昉不仅在中国有名，在周围国家也有很高的声望。贞元年间，新罗国人于江淮间以高价收藏周昉的画。

### 周　昉

周昉，字景玄，唐代画家。他长于文辞，善画肖像、佛像，多写贵族妇女，所作优游闲适，容貌丰腴，衣着华丽，用笔劲简，色彩柔艳，称绝一时。他所画佛像，神态端严，时称神品。章明寺壁画下笔落墨之际，多人竞观，寺祇园门，贤愚毕至，或有言其妙者，或有指其瑕者，后经改定无不叹其精妙。雕塑家仿效之，称为"周家样"。

名作：《簪花仕女图》（如图 3-5 所示）绢本设色，现藏辽宁省博物馆。描写宫廷妇女的闲适生活，人物刻画细致入微，线条劲简，色彩艳丽，晕染柔和，层次丰富，薄衣透体，质感极强。人物穿着华丽阔绰，但表情却有忧色，表现了宫廷妇女生活的无聊和苦闷。

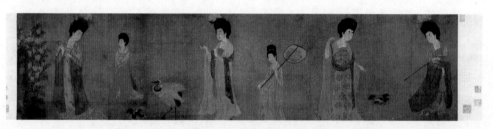

图 3-5　《簪花仕女图》

2）花鸟画

晚唐花鸟画应首推边鸾，长安人，官至右卫长史。他善画孔雀、蝉蝶及折枝花，精于设色，米芾说："鸾画如生。"除边鸾外，还有以下两位代表人物：

（1）刁光胤，长安人。善画湖石、花竹、猫、兔、鸟雀之类，黄筌曾师事之；

（2）周滉，善画木石、花竹、禽鸟。

3）山水画

晚唐的山水画，大抵已趋于专门化和水墨化，为五代、宋山水画的全面繁荣打下了良好的基础，重要的画家有以下两位。

（1）王默，善画泼墨山水，常画山水、松石、杂树，是中国绘画史上最早的泼墨大师，也是最早的指画大师之一。

（2）王宰，蜀中人。多画蜀中山水。杜甫《戏题王宰画山水图歌》云："十日画一水，五日画一石，能事不受相促迫，王宰始肯留真迹。"

### 王　默

王默，又称王墨，画家。王默擅长水墨山水画，《唐朝名画录》和《历代名画记》中对他多有记载。他早年曾随郑虔学画，后来又师法项容。郑、项都是善于用墨的大师，对他的泼墨作画有直接影响。

水墨山水画自吴道子、王维始,再经过项容大胆用墨,发展到王默的大泼墨,使画家的精神在画上的表现完全不局限于技巧了,这对画史有长久而深远的影响。

## 二、五代绘画

五代绘画艺术最发达的地区是西蜀和江南,其原因是经济繁荣。唐末已经比较发达的经济在这些地区遭受战争的影响较小而得到进一步的发展。在经济发展的基础上,新的文化中心也形成了。南唐和西蜀为了使艺术人才集中,成立画院,使民间画家的地位得到提高。

### (一)五代时期的山水画代表

五代的山水画南北两种画风正式确立,北方以荆浩、关仝为代表,南方以董源、巨然为代表,对我国山水画艺术的发展做出重大贡献。

荆浩是士大夫,唐末隐居在太行山,他擅长山水画,同时也能画佛像。他的画所表现的是山水画的主要特点,表明这一历史阶段山水画的主要流行形式。荆浩因长期的山林生活而熟悉大自然,在其著作中也承认了生活的感受刺激了他的创作欲望。荆浩《匡庐图》可以作为参考(如图 3-6 所示)。现存荆浩《笔法记》中一部分作为创作方法上的一些认识和意见,若用分析的态度加以整理,可以见其现实主义的意义,可以帮助我们了解古代山水画的表现技巧。

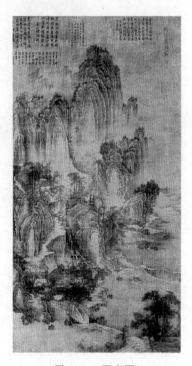

图 3-6 《匡庐图》

关仝的山水画,追随荆浩而又超过了荆浩,当时号称"关家山水"。他喜欢描绘秋山寒林。他的画使人看了如身临其境,很有真实感。传为关仝的作品有《山谿待渡图》和《关山行旅图》等,取景都是山势雄伟的大山和深山,构图丰富,创造祖国山河的真实形象。

荆浩、关仝在山水画的技法上也有新的贡献。荆浩批评吴道子有笔无墨、项容有墨无笔的言论反映了山水画技法特别是皴法的进步。他们作品中全景式的布局、远近法的运用也说明构图技巧的发展。荆浩、关仝的山水画被认为是以黄河中游两岸的真山真水为描写对象的。

<div style="border:1px solid">拓展知识</div>

### 关 仝

关仝(约 907—960 年),长安(今陕西西安)人,五代后梁画家。画山水早年师法荆浩,刻意学习,几至废寝忘食。他所画山水颇能表现出关陕一带山川的特点和雄伟气势。关仝在山水画的立意造境上能超出荆浩的格局,而显露出自己独具的风貌,被称为"关家山水"。他的画风朴素,形象鲜明突出,简括动人,被誉为"笔愈简而气愈壮,景愈少而意愈长"。

### 《笔法记》

《笔法记》，五代荆浩撰写，是一部山水画论著。《笔法记》诞生于山水画渐趋成熟的时代，总结了前人和作者自己的经验，继往开来，构建出山水画论的体系。在中国画论史和绘画史上，此书都有难以低估的价值和作用。

董源，南唐最有名的山水画家。他画水墨山水，也画着色山水，尤其擅长水墨山水，皴擦点染并用，创造了披麻皴和点子皴等表现手法。他的山水能表现出风雨变化，构图也很丰富。他的作品有《潇湘图》（如图 3-7 所示）。

图 3-7　《潇湘图》

董源的追随者巨然，善画江南烟岚气象和山川高旷之景。多用长披麻皴，笔墨秀润。宋沈括形容道：“大体董源及巨然画笔，皆宜远观，其用笔甚草草，近视之几不类物象，远观则景物粲然，幽情远思，如睹异境。”（《梦溪笔谈》）其流传下来的作品有《万壑松风图》《秋山问道图》等。

五代著名山水画家还有赵幹，善画山水林木，长布景，喜作江南风景，风致不俗，深得浩渺之意，代表作《江行初雪图卷》；郭忠恕，《雪霁江行图》是其现存作品，残幅仅存两只船，但也可见他的界画之精工。

### （二）五代时期的人物画代表

五代时期人物画重要的画家有周文矩、顾闳中等人。当时享誉盛名的人物画家仍把主要力量放在表现贵族生活方面。

仕女画家周文矩继承了周昉的风格，表现妇女的生活和精神状态更细致而具体，内容包括：画像、扑蝴蝶、奏乐、嬉婴、簪花、弄狗、浴罢、少女梳头、观画等。画家有纯熟的技巧，通过人物的动作和动作联系表现出各种情节和一定情境中人物的精神状态。

### 周 文 矩

周文矩，五代南唐画家，建康句容（今江苏省句容县）人，工画佛道、人物、车马、屋木、山水，尤精于仕女。周文矩也是出色的肖像画家。北宋尚存他的南唐后

主李煜的肖像多幅,现在保存的《重屏会棋图》(如图 3-8 所示)绘南唐中主李璟的肖像,很有个性特征。

图 3-8 《重屏会棋图》

南唐人物画家顾闳中,与周文矩齐名,善描摹人物神情意态,用笔圆劲,间以方笔转折,设色浓丽,唯一传世作品为《韩熙载夜宴图》。

**名家名作赏析**

### 顾 闳 中

顾闳中,江南人,南唐后主时任画院待诏。著名人物肖像画家,曾画过后主李煜的肖像。传世代表作为《韩熙载夜宴图》,见于画史著录的作品还有《明皇击梧桐图》等。

**名作:**《韩熙载夜宴图》(如图 3-9 所示),作品以屏风为界,将画卷分为五个故

图 3-9 《韩熙载夜宴图》

事情节，即听乐、观舞、休息、清吹、送别五个场面，无论是造型、用笔、设色方面，都显示了画家的深厚功力和高超的绘画技艺。全局构图张弛、疏密有序；人物刻画精细、传神、古朴、大气，并通过对韩熙载头像的细致描绘，成功地表现出韩熙载当时的心理状态。

### （三）五代时期的花鸟画代表

五代花鸟画已经形成独立画科，名家辈出，徐、黄两体奠定了花鸟画不同流派。

## 黄　荃

黄荃（约903—965年），五代西蜀画家，成都（今四川成都）人。善山水、人物、龙水、松石，尤精花鸟草虫。其花鸟画重视观察体会花鸟的形态习性，所画翎毛昆虫，形象逼真，手法细致工整，色彩富丽典雅。因他长期供奉内廷，所画多为珍禽瑞鸟，奇花异石，画风工整富丽，反映了宫廷的欣赏趣味，被宋人称为"黄家富贵"。今有《写生珍禽图》传世。其子黄居寀亦善花鸟。

**名作：**《写生珍禽图》（如图3-10所示）绢本设色，是黄荃传世的重要作品。画家用细密的线条和浓丽的色彩描绘了大自然中的众多生灵，在尺幅不大的绢素上画了昆虫、鸟雀及龟类共24只，均以细劲的线条画出轮廓，然后赋以色彩。这些动物造型准确、严谨，特征鲜明。

图3-10　《写生珍禽图》

花鸟画家徐熙的作品也很受重视。徐熙的作品主要取材于江湖田野的景物，如汀花、野竹、水鸟、渊鱼等。他画的雁、鸬鹚、蒲、藻、虾、鱼、丛艳、折枝、园蔬、药苗之类，均在技法上有自己的特点，创造了铺殿花和装堂花两种以装饰为目的的构图样式。他的画用信笔书写，略加颜色，被宋人称为"徐熙野逸"。

# 第二节 隋唐五代时期的壁画与雕塑

## 一、陵墓壁画

### （一）隋唐时期的壁画

隋唐时期，壁画艺术继续发展，在当时的绘画艺术中占据重要的地位。唐代延续两汉以来的厚葬之风，墓室规模普遍较大，帝王、贵族墓中大都有壁画。其中壁画保存最好的，早期的如李寿墓、阿史那忠墓、郑仁泰墓等。

由于墓主人身世显赫，作画者可能大多是当时的绘画高手，所以流传下来的唐墓壁画普遍水平较高。又由于墓室壁画规模大，反映的社会生活面较宽，这些壁画不仅为我们今天研究唐代艺术提供了不可多得的材料，也为后人研究唐代生活及其他艺术如音乐、舞蹈、建筑等，提供了不可多得的材料（如图 3-11 所示）。

图 3-11　隋唐时期的壁画艺术

### （二）五代时期的壁画

五代十国的壁画墓以 1942 年四川成都前蜀王建永陵的考古发掘为起点，半个多世纪以来陆续发现了八处高规格的壁画墓，分别是南唐先主李昪的钦陵和中主李璟的顺陵；吴越国钱宽墓；后蜀孟知祥的和陵；后周恭帝柴宗训的顺陵；后周节度使冯晖墓；后梁义武军节度使王处直墓；吴越国二世主钱元瓘元妃马氏康陵。

## 二、石窟壁画与雕塑

### （一）隋唐五代时期的石窟

炳灵寺是唐代造像的中心之一。炳灵寺除少数北魏和明代窟龛以外，有唐代的窟龛106 个。炳灵寺唐代造像在表现上也和天龙山相似，表现了美丽丰腴的肉体和婀娜的姿态。虽然衣物的处理和身躯的侧转都不如天龙山造像那样真实自然，然而同样流露了对于人体美的有力的赞颂。

敦煌是唐代美术保存最丰富的地方，其中雕塑的数量也很大，尤其重要的是这些雕塑的历史的系列。如果加以科学全面的整理，当可以探求出唐代雕塑在 300 年间，从初唐到晚唐

的发展道路，及唐代雕塑艺术的多种造型和多方面的创造。

唐代石窟造像在山东驼山、云门山等地，都是继续了隋代石窟修建的，数量不大。陕西邠县和径县石窟也有唐代造像。甘肃河西一带的石窟，如武威天梯山、民乐马蹄寺、武威大佛寺、玉门赤金红山寺、酒泉文殊山等，大多是北朝开凿，唐代续有修建。这些石窟寺中以民乐马蹄寺地区的数量最多，计有 7 个石窟群，残存 70 余窟龛，由各项残迹可以看出大概是北朝时开始，至隋唐而极盛，西夏侵占时期衰落，元代及其以后为密教信徒大加重修。

四川广元自武则天时代开始修建石窟。修建石窟的风气在中原一带自中唐以后即行停止，而在四川得到继续。四川作为造像石窟的中心自中唐经历五代、两宋，直到明清，留下了广元、大足、巴中、安岳、通江等县百余处内容丰富、规模不大、成组的石窟。四川以外，仅南京栖霞山和杭州有少量五代和宋代的造像石窟。

唐代造像除石窟以外，可以移动的单躯或独立的造像碑也很多。河北曲阳修德寺遗址以及其他有南北朝造像出土的遗址也都有唐代造像出土。唐代佛教在社会上仍拥有广大的群众，造像的流行从文字记载中可以看出，除了石雕、泥塑外，尚有木雕、夹纻等各种技术。日本保存了唐代输去的木雕像数尊，日本和朝鲜的古代佛教雕塑都明显地受到唐代艺术的影响。

中国隋唐时代在经历了延续约三个半世纪的分裂和动荡以后，重新得到统一和安定，进入一个政治经济空前繁荣的历史时期，从而促使雕塑艺术的发展出现新高峰。经过隋和初唐的过渡阶段，融合了南北朝时北方和南方雕塑艺术的成就，又通过丝绸之路汲取了域外艺术的养分，雕塑艺术到盛唐时大放异彩，创造出具有时代风格的不朽杰作。最具时代风格的作品，首推帝王陵墓前那些气势雄浑华丽的大型纪念性群雕。晚唐时期，由于王朝统治的衰微和经济的凋敝，雕塑艺术也失去发展的势头，丧失了原有的风采。而五代十国时期，雕塑的造型基本上沿袭晚唐艺术风格，以纤柔华丽、注重写实为主。

### （二）石窟雕塑

隋代虽然仅有短短的 30 多年，但石窟造像却在统治阶级的提倡下重新活跃起来。前代营建的各大型石窟在这时继续得到修建外，一大批新窟又被开凿出来，特别是山东地区在这个时期开凿的洞窟比其他地方都多，主要有玉函山、云门山、驼山、千佛山等石窟。

唐代艺术的成就首先表现在石窟艺术方面。唐代和隋代的石窟造像，一般以 1 佛、2 弟子、2 菩萨或 4 菩萨的组合形式为主。佛像的特征一般为头颅方圆、肉髻宽扁、薄唇广额，立像胸腹微凸，坐像正襟端坐。无论是彩塑还是石雕，无论是佛、菩萨还是天王、力士，在造型上都显露出承前启后的特征。如敦煌莫高窟 420 窟的彩塑表情慈祥娴雅、体态优雅。

唐代陵墓石刻群的主要部分集中于陕西关中地区，是雕刻群与自然环境有机结合的成功范例。石刻内容早期诸陵差异较大，乾陵（高宗、武则天合葬陵）以后，逐渐规范化。配置于神道的石刻主要由华表、飞马、朱雀、鞍马及驭者、石人、碑、蕃酋群像、石狮等所组成，在雕刻手法上注重整体的单纯、完整和置于山冈之上的影像效果，以数量上的参差、重复，体量的变化，形成节奏感，作用于谒陵者的内心，在行进过程中，不断增强对于整个陵区的崇高印象。石刻代表作品有献陵的石犀，昭陵的六骏，顺陵、乾陵的石狮，庄、泰、建诸陵的石人等。唐代晚期诸陵规模缩小，石刻造型矫饰、平庸，失去早期的恢宏气度。

唐代盛期还曾在都城建造过纪念性雕塑。如武则天在洛阳以铜铁材料铸造的天枢纪念柱，立体部分高达百尺，四周有石狮、麒麟环绕。俑类作品在隋唐时期也达到新的艺术高度。制作材料有泥、木、瓷、石等多种材料，以黄、褐、蓝、绿等釉色烧制而成的三彩俑数量众多，特

别能够代表俑类作品新的塑造水平。以佛教天国形象塑造的镇墓俑,神采飞扬、夸张而有分寸。对于马与骆驼等动物形象,注重描写具体性与生动性,表现出精神亢奋状态中的动势。隋唐雕塑艺术对周围邻国也有重要影响。

在隋唐辉煌的佛教艺术世界背后,必然有众多的富有创造力的艺术家。遗憾的是因种种原因,这个时代被载入史册的雕塑家的名字实在是不多。在有记载的雕塑家之中,杨惠之是一个极具传奇色彩的人物。

五代时期,中原战火绵延,动荡不安,再加上后周世宗的毁佛风潮,不仅寺庙和佛像的建造处于沉寂状态,而且前世余存的作品又再次遭受劫难。与之相反,南方诸国,特别是南唐、吴越、西蜀,由于统治者的提倡,加之具有雄厚经济基础和相对安宁的环境,因而佛教造像继晚唐之后继续兴盛。

## 三、陵墓雕刻

唐代的陵墓雕刻具有很高的艺术水平,从一个侧面反映了大唐的时代精神。其气魄宏伟,技艺精湛,既具有汉代雕刻的浑朴强劲,又具有南北朝雕刻的精巧。唐代的陵墓雕刻十分发达,最能体现这个时期陵墓雕刻成就的无疑是陕西西安附近的历代帝王陵墓雕刻。陵前建有祭祖之用的献殿,献殿前石狮、石马等雕刻并列两侧,四周环绕以墙垣(如图 3-12 所示)。陵的东西南北四方有青龙、白虎、朱雀、玄武四门,四门外又有石雕。这些石雕是唐代雕塑成就的集中反映,其中唐初的献陵、昭陵,盛唐的乾陵、顺陵的石刻最为著名。

图 3-12  唐代陵墓雕刻

南唐李昇墓(公元 961 年建)的发掘丰富了五代艺术的研究资料。李昇墓内建筑平面布置复杂:有三主室、十附室,石、砖发券多种结构代表当时的技术水平,墓内装饰彩画是现存早期的实例之一。

墓中出土陶俑种类丰富,是五代时多种等级和地位的人的形象。男子有七种,女子有四种。此外有各种动物形象(马、驼、狮、鸡、狗、蛙)及神话动物(人首蛇身及人首鱼身)。男女俑造型简括,有成熟的写实手法,较完整地反映了贵族生活的附庸者。

西蜀王建墓也曾发掘,墓中的石像与石棺座上的雕刻是五代雕塑艺术的代表作。墓中石像即王建本人的肖像高达 86 厘米。墓中棺座东西两侧有十二力士像的立雕,面向棺座而跪,两手伸入棺座底下作扶抬状,面部肌肉紧张,手腕粗硕有力,体态表情都很真实,特别是

嘴部的动作。十二像各有自己的特点，可见其技巧的水平。

棺座的四周浮雕二十四女乐像，二像作舞蹈状，其他各像皆执不同的乐器，为"龟兹部"的音乐，演奏各种不同乐器时的神情变化，表现得很细致而具体。其他尚有一些云龙、牵枝花等装饰浮雕，造型也很优美。

# 第三节　隋唐五代时期的建筑

隋唐是中国古代建筑发展成熟的时期。城市建筑由于经济文化的繁荣得到发展，出现了贸易市场"市"的建筑，长安、洛阳等都市建筑规模严整，气势宏伟，是当时世界上最伟大的城市之一。宫殿建筑由于政权的稳固而变得更加富丽堂皇、气势磅礴。佛教建筑也由于文化上的开放而更具规模，同时还出现了伊斯兰建筑。

## 一、宫殿的建设

宫殿建设穷奢极侈，不仅宫城、宫殿豪华，京郊各县亦广设离宫别馆。隋大兴县有长乐宫，长安县有仙都、福阳、太平等宫，鄂县有甘泉宫，渭南县有步寿宫。唐则更甚，万年县有南望春宫、北望春宫，长安县有大安宫、大和宫等，渭南县有游龙宫，昭应县有温泉宫（后改名华清宫）。

纵观隋唐宫殿，广泛采用左、中、右三路对称规整格局，中路顺序布置三朝，这一形制以后成为各代楷模。尤其是大明宫，其含元殿虽具宫阙身份，气势也是一座大殿，不是宫门，实开以后三殿串联风气之先。至于以后各代宫阙都作倒"凹"字形平面，就是从隋唐直接继承来的。不过此后宫阙从概念上已不算在三朝之内了。

## 二、寺塔和陵墓

寺塔和陵墓在隋唐五代时期建筑中也占有重要地位。由于隋唐历代帝王大多推行佛教，导致佛教建筑的兴盛。佛教中国化基本完成，使佛教建筑更具备中国文化的特色，隋唐寺塔的艺术性更近于辉煌、热情、温和与平易。隋唐佛寺不仅是宗教中心，也是民众的公共文化中心。

陵墓建筑，大致是依据皇帝生前的排场，依照长安城的建筑布局建造的。陵墓建筑分三部分，陵寝是主体建筑，高居陵园北部，有高大的墓冢，有献殿和围墙，这部分相当于长安城的宫城。自陵园围墙朱雀门向南，共有三对土阙，象征三重宫门，表示帝王居处的深奥隐秘。

**思考题**

1. 简述隋唐社会与文化背景。
2. 简述隋唐时代的美术种类和特征。
3. 简述唐代墓室壁画、宗教壁画。
4. 简述五代绘画的特征分析。

第四章

宋元美术

**学习要点及目标**

1. 了解宋元美术产生的原因。
2. 了解宋元美术的发展。
3. 掌握宋元建筑的表现形式。
4. 了解宋元美术对后期美术的影响。

**本章导读**

　　本章分别从宋元的绘画、建筑、雕塑、工艺美术等方面对宋代、元代的美术进行阐述和分析,与以往朝代的美术特点相比有哪些影响。

# 第一节　宋元绘画

## 一、宋代绘画

### (一)宋代绘画的发展

　　中国宋朝延续 300 多年,其绘画在隋唐五代的基础上继续得到发展。民间绘画、宫廷绘画、士大夫绘画各自形成体系,彼此间又互相影响、吸收、渗透,构成宋代绘画丰富多彩的面貌。在研究美术史的时候一般将宋代绘画分为四个时期。

　　(1)北宋前期(960—1100 年)。这一时期由南唐、后蜀和中原地区遗留下来的画家称雄画坛。在继承唐、五代传统的基础上,大胆创新。山水画尤其繁荣,代表人物有李成、范宽,其后有燕文贵、许道宁、高克明、翟院深、郭熙等。花鸟画方面以赵昌、崔白、易元吉为名家。

（2）宋徽宗时期（1101—1125 年）。皇帝、朝廷对书画的提倡,画院的建立,为画家创造了优良的环境。宋徽宗在位时,画家如云,朝野创作都十分繁荣。代表人物有李唐、张择端、李公麟、王诜、赵令穰、米芾、王希孟等。

（3）南宋前期（1127—1194 年）。南宋迁都临安后,重建画院。宋孝宗、宋光宗时期,画院依然兴盛。这时期的著名画家有李唐、刘松年、赵伯驹、李嵩等人。

（4）南宋后期（1195—1279 年）。当时宋王朝偏安已久,社会生活稳定。促进了绘画风格的变化。南宋后期的巨匠马远、夏圭开一代风气;梁楷开写意人物画之先河,皆成后世楷模。

### （二）宋代绘画的分类和特征

宋代画坛一个很重要的现象是院体画与文人画的峙立。

"院体画"又称"院体""院画",一般指宋代翰林图画院及宫廷画家比较工致一路的绘画。有时也专指南宋画院作品,或泛指非宫廷画家而效法南宋画院风格之作。院体画为适应帝王宫廷需要,多以花鸟、山水、宫廷生活为题材,作画讲究法度,重视形神兼备,风格华丽细腻。

**拓展知识**

### 院　体

"院体"之称,顾名思义,是指由画院画家所形成的风格体式,像宋代由翰林书画院的宫廷画家所创立的典型风格,如北宋徽宗时期的工整精细画风,就称为"宣和体",南宋李唐、刘松年、马远、夏圭简劲雄健的山水,被称为南宋"院体"。

沿用下来,明代由宫廷画家所创造的主体画风,也被称为明代"院体"。"院体"并不是画派的称谓,但创造"院体"风格的画家之间存在着较密切的关系,他们同在宫廷范围内工作,或属同僚,相互影响,或先后衔接,呈继承关系。

更主要的是在皇室统一、严格的管理下,从创作主旨、题材内容到风格样式、审美情趣,都表现出极强的趋同性。可以说,"院体"风格的形成条件非常类似于画派,因此,"院体"之称实含有画派之意。

"文人画"又称"士人画",宋代文人士大夫把绘画进一步视为文化修养和风雅生活的重要部分,他们都有精深的文化修养和书法造诣,强调人品、学问、才情和思想等要素。他们的绘画多为寄兴抒情之作,题材偏重墨竹、墨梅、山水树石及花卉,追求主观情趣的表现,反对过于注重形似的描摹,力倡洗去铅华而趋于平淡清新的艺术风格。

#### 1. 山水画

李成（916—967 年）,字咸熙,祖上原为唐代皇族宗室。他的山水画初学五代荆浩、关仝,后自成风格。他在技法上创造出蟹爪皴和卷云皴,是其深入观察体验大自然的结果,是其家乡地貌特征的反映。他的画中,人与山川的契合达到了空前协调的程度,含有浓厚的抒情意趣。他创造出"寒林"景象,表现萧条之气。与重墨的、沉郁厚重的荆关画法相比,他更注重用笔的精微变化,有惜墨如金之谓。

范宽,初学荆、关,受李成影响亦大,后"对景造诣""写山真骨",创造出与荆、关、李都不同的北方山水画样式。其笔力沉重,用墨浓厚,强调造型的坚实感,构图上突出主峰,与李成的旷远幽渺形成鲜明对比。范宽的山水画在主题内容和风格形式上找到了自我方向,偏重

壮美雄强的意境表达。范宽的《溪山行旅图》,是中国山水画发展史上划时代的杰作。

## 范　宽

名家名作赏析

　　范宽,字中立,陕西华原人。发展了荆浩的北方山水,并能独辟蹊径,因而宋人将其与关仝、李成并列,誉为"三家鼎峙,百代标程"。后人将范宽与李成、董源二人合称"宋三家",之后的"元四家"、明朝的唐寅,以至于清朝的"金陵画派"和现代的黄宾虹等大师,都受到范宽画风的影响。

　　名作:《溪山行旅图》(如图 4-1 所示)画面用近中景表现,以俊伟屹立的大山,一泻千里的瀑布,路边淙淙溪水及山路上的驴队行旅,真实地表现出北方壮美的山川,使人如临其境。

图 4-1　《溪山行旅图》

　　南宋四大家开创了中国山水画的新格局,以局部特写体现整体刻画,以边角之景代替全景式大山大川。李唐为四家之首,擅长山水、人物,取法荆关及范宽雄壮、坚挺的风格,又有所变化。布局多取近景,突出主峰或崖岸,气势逼人;多用"大斧劈"皴作山石,积墨深厚,开南宋一代之山水画新风。李唐存世作品有《万壑松风图》《清溪渔隐图》《采薇图》等。刘松年,工山水人物,善画西湖风景、贵族庭院及文人雅士的生活。现存《四景山水图》。马远,山水、花鸟、人物兼长。在构图上大胆取舍,描绘山之一角、水之一涯的局部,画面留出大幅空

白以突出景观。传世《踏歌图》是他的代表作。夏圭，主精山水，与马远同时而略晚，风格亦大略相同，作品有《溪山清远图》等。马、夏山水由于大胆剪裁，画边角之景，因而被称为"马一角""夏半边"。

## 名家名作赏析

## 李　唐

　　李唐（1066—1150年），南宋画家。字晞古，河阳（今河南孟州市）人。擅长山水、人物。变荆浩、范宽之法，苍劲古朴，气势雄壮，开南宋水墨苍劲、浑厚一派先河。

　　其晚年去繁就简，用笔峭劲，创"大斧劈"皴，所画石质坚硬，立体感强，画水尤得势，有盘涡动荡之趣。兼工人物，初师李公麟，后衣褶变为方折劲硬，自成风格。与刘松年、马远、夏圭并称"南宋四大家"。

　　名作：《万壑松风图》（如图4-2所示），采用中景，构图繁密而不拥塞，行笔细密却不琐碎，山路松声，云壑泉涌，把人引入清幽静谧的境界。

图4-2　《万壑松风图》

## 2. 花鸟画

　　崔白，字子西，濠梁（今安徽凤阳）人。善画花竹、禽鸟，尤工秋荷凫雁，注重写生，精于勾勒填彩，线条劲利如铁丝，设色淡雅，在继承徐熙、黄筌两体的基础上另创出一种清雅疏秀的风格。

　　另外，崔白还精于道释人物鬼神。他对院体花鸟画的兴盛产生很大的影响。他的传世名作《双喜图》（又名《禽兔图》）描绘深秋景象，疾风劲吹，树枝摇动，使二山鹊鸣噪不安，并引得树下野兔回首仰望。

　　鸣禽一飞一止，动态极为传神。枯叶、败草、细竹、荒坡都以工致严谨的笔法描写，疏通而富于灵动性，设色浅淡，工而不拘，格调雅古。

苏轼（1036—1101年），字子瞻，号东坡居士，眉山（今属四川）人。工书，尤善行书、楷书，与米芾、黄庭坚、蔡襄并称"宋四家"。善于绘画尤喜画墨竹、枯木、怪石。《枯木怪石图》即其仅存作品。表现枯树蟠曲虬错，怪石如螺状，不计形象妍媸。其画法草率随意，约略示意而已。勾、皴、擦、破、干、湿、浓、淡，技法全面而互不干扰，发墨清晰，毫不滞涩，别具一番意蕴，是典型的文人画风格。

### 3. 人物画

武宗元，北宋时期重要的宗教画家，善画佛道鬼神，学吴道子，行笔流畅，曾为北邙山老子庙壁作画，庙壁原有吴道子《五圣图》（如图4-3所示）。他继承吴道子画风重绘壁画，并将三十六天帝中的赤明阳和帝君画成宋太宗相貌。武宗元在开封、洛阳等地画了大量寺观壁画。

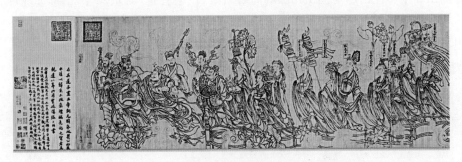

图4-3 《五圣图》

李公麟，字伯时，舒城（今安徽）人。李公麟好古博学，善鉴定。不仅能画人物鞍马、神仙佛道，也能画山水花鸟。他对传统绘画作过大量的临摹，同时重视写生，敢于独创。他的人物能从外貌上区别出身份、地域和性格特点。在画法上，他以白描著称。这种善用线描，多不设色的白描，造型准确，神态生动，把传统的线描造型方法推进到一个新的水准。对其后代人物画影响很大。

## 二、元代绘画

绘画发展到元代进入一个新时期，与唐宋绘画相比，已存在明显差异。同唐画华巧相比，元画显得朴素淡雅；同宋画的精密不苟相比，元画又显得简率。唐画重笔，但不强调书法趣味，应物象形而已；宋画笔墨并重，笔墨融于形象；元画突出笔情墨趣，书法韵味浓厚。唐画追求自然天成；宋画物趣悉到，造型严谨，追求真实；元画简率灵动，形似被看得无足轻重。反映到画风上，唐画宏伟，宋画充实，元画空灵。在艺术形式方面，唐画绝少题诗书款，宋画款题多在石隙树缝间，元画必题诗书款押印。诗书画印结合已成为元代画家普遍采用的艺术形式。

综合艺术形式的出现，标志着文人画已走向成熟。人物画仍沿袭宋人传统，没有多大发展。花鸟画中"四君子"题材——梅、兰、竹、菊的作品则空前兴盛。山水画孤峰突起，特色鲜明，成绩卓著，达到新的高度。而喇嘛教绘画兴起并大放异彩，又为绘画艺术增添了新的式样。

元代绘画中最富特色而又最有成就的是山水画，使元代山水画迥别于宋、独具时代风貌的是"元四家"。四家均为修养全面的文人，诗书画印结合是他们共同采用的艺术形式。强调个性表现、强调作品的娱乐性是他们共同的追求。但是，由于各人阅历不同，审美理想不

同，又有各自的鲜明风格。

### （一）山水画

元代新绘画风气的到来与赵孟頫的开启密切相关。

赵孟頫（1254—1322年），字子昂，号松雪道人，湖州（今浙江吴兴）人。他精通音乐、文学，善于鉴赏，在书法、绘画方面的成就尤高，其书法人称"赵体"。绘画上他力主变革南宋院体格调，谓"作画贵有古意，若无古意，虽工无益"，并系统地提出书画用笔相同的理论，开创了元代新画风，对后世书画艺术发展影响极大。

他在山水、人物、花鸟等方面均卓有贡献。其山水分前后两期，具有自己的独特风格，由着色至淡墨，由繁密至单纯。山水画代表作有《鹊华秋色图》（如图4-4所示），画的是山东济南郊外鹊山和华不注山。写鹊山用披麻间解索皴，设墨青色，凝重深厚，山形如驼峰。写华不注山用荷叶皴，设石绿色，山形秀峭挺拔，与鹊山遥相呼应。秋林一带，点染丹红，两山间水村山舍，法度严谨，笔路清晰，颇具书法意味。意境清幽疏爽，温润雅致。

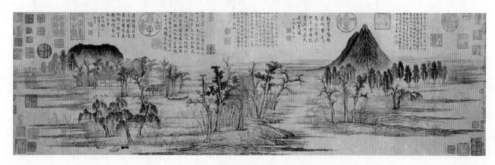

图4-4 《鹊华秋色图》

黄公望（1269—1354年），字子久，号大痴道人。黄公望的山水画主要取法董源、巨然。但汰其繁皴，趋于简淡，瘦其形体，而倾向劲秀，从而形成自己的艺术面貌。他的山水画大体有两种规格：一种作浅绛，山又多岩石，皴纹较繁复，笔墨凝重；一种作水墨，皴纹较少，笔意简远。

其在笔墨运用上有独到之处，先从淡墨起，渐用浓墨，层次分明而浑厚活脱。作画用墨最难，淡则易轻浮，重则易僵死。积墨次数过多容易变得混浊灰暗，一次完成又容易浅浮单薄。为了避免上述弊病，黄公望作画先用淡墨积染，然后用焦墨、浓墨分出畦径远近，使画面生发秀润清爽之气。

**拓展知识**

### 元 四 家

"元四家"是元代山水画的四位代表画家的合称，指黄公望、王蒙、倪瓒、吴镇四人。画风虽各有特点，但主要都从五代董源、北宋巨然的基础上发展而来，重笔墨，尚意趣，并结合书法诗文，是元代山水画的主流，对明清两代影响很大。

### （二）花鸟画

元代花鸟画大体可分两类：一类是延续宋代院体花鸟画而略有发展；另一类是在继承苏轼、米芾等文人画传统基础上继续发展并占主流地位的水墨花鸟画，大都借梅兰竹菊之形

以喻君子之德。

王冕(1287—1359 年),字元章,诸暨人。王冕所画梅花,一变宋人稀疏冷逸之习,而改为繁花密蕊,生意盎然,其画给人以热烈蓬勃向上之感。流传下来的作品有《墨梅图》(如图 4-5 所示),纸本水墨。梅枝挺拔舒展,花蕊繁密,有的绽开怒放,有的含苞未露。表明作者以梅花自居,寓孤芳自赏之意。

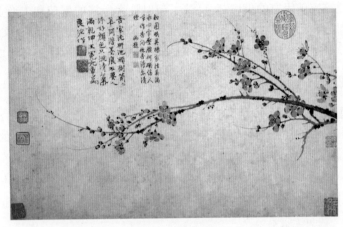

图 4-5 《墨梅图》

### (三) 人物画

元代的肖像画家以王绎为代表。王绎,是元代杰出的肖像画家。传世作品有《杨竹西小像》,倪瓒补景并题记。人像面部细笔勾勒,略施淡墨烘染,结构比例准确。王绎著《写像秘诀》,有较高的理论价值。

元代的道释人物画,由于文人画的介入,宗教的严肃、神秘的成分被减弱,突出了怡情和墨戏的成分。代表画家有颜辉、龚开、任仁发、刘贯道、张渥等,尤以颜辉为突出。颜辉,善画道释人物,亦工鬼怪,师法石恪、梁楷,兼容李公麟描法,用笔刚健,造型奇异。传世作品有《李仙像》《水月观音像》等。其画风对日本影响较大。

# 第二节　建筑与雕塑

## 一、宋代建筑

宫城每面各有一座城门,整个规模虽不如隋唐两朝宏大,但扩建时参照西京(洛阳)唐朝宫殿,所以组群布局既规整,又具有灵活华丽和精巧的特点。官衙是在大内的前面,其余即是民居、寺庙、酒楼等密布街头,繁华热闹,与唐代里坊的高墙壁立的面貌完全不同。都城内外大小园圃与各种园林相望,街道以桃、李、梨、杏、莲、荷为点缀。城内共有四条河道流经其间,南为蔡河,北为汴河、金水河和五丈河。汴京帝王园林极多,最有名的为四大名园——玉津园、金明池、琼林苑和宜春苑。

南宋临安在五代时已建设得很美,南宋迁都于此,宋高宗赵构更大造宫殿,花园多至 40 余

所。其他大臣们也都在城西的两湖滨上大造园林别墅。临安城风光绮丽，已经是中国最美丽的花园都市。临安城的宫城在南端高地上，规划甚佳。

晋祠圣母殿建于北宋天圣年间（1023—1032年），面阔7间，进深6间，高17米，使用减柱法，殿内无柱，使得内部高敞。飞梁是殿前的方形鱼沼上一座平面为十字形的桥，四面通岸，富于园林情致，为中国古代寺观建筑的佳作。

总之，宋代建筑突破闭塞的里坊制，反映了当时社会经济的繁荣和工商业的发达。宫殿、皇家园林、宅第园林和私家园林较前代更为复杂华丽，利用自然景致，结合文学和山水画之意境，有许多进展。但有时则产生过于纤丽巧饰之弊，不够蓬勃苗壮，不若唐代之淳朴壮观。

## 二、元代建筑

### （一）都城建筑

元代建筑的最大贡献是修建大都（今北京）（如图4-6所示）。大都城的平面呈长方形，东西长6700米，南北长7600米。皇城（宫城）在大都南部中央，皇城包括三组宫殿和太液池（今北海），池西侧的南部是太后居住的御苑。皇城正门承天门外有石桥和棂星门，南去有御街，两侧长廊称"千岁廊"，直指都城的正门丽正门，与宋汴梁和金中都宫城前的布局相似。

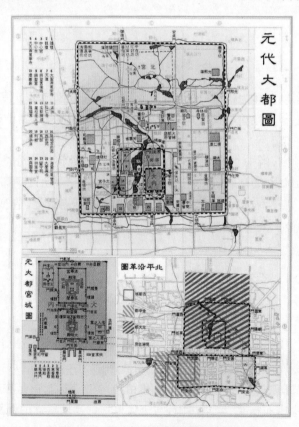

图 4-6　元代都城平面布局示意图

皇城的东西两侧建有太庙和社稷坛，即《考工记》中的布局方法，与隋唐长安、洛阳的位置不同。主要干道之间有纵横交错的街巷、寺庙、衙署和店铺。居住区分布在街巷之间，全

城分 50 坊,但已不是汉唐那样的封闭式里坊,坊四周街道平直宽阔。大都是方正平直而有整体规划的都市,这点胜过欧洲当时大部分都城。

### (二) 宗教建筑

元代宗教建筑十分发达,遍布全国,可惜多已毁于兵火,留下来的寥寥无几。山西永济永乐宫是元代道教的典型建筑,也是全真教的一个重要据点。永乐宫现存建筑有宫门、龙虎殿、三清殿、纯阳殿、重阳殿等五座,依次排列于一南北轴线上,不设东两配殿和周围廊屋,打破了传统习惯。永乐宫在建筑结构和形制上,不仅继承了宋金时代的某些传统,而且作了某些革新和创造,给明代建筑技术的发展开辟了新的途径,是中国建筑史上不可多得的实物例证。整座建筑以三清殿气魄最大,殿堂平面七间,单檐歇山顶,上覆黄绿两色琉璃瓦,梁架结构规整有序,立面各部分比例和谐匀称,造型稳重而清秀。

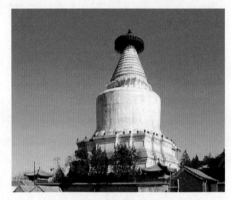

图 4-7　白塔寺白塔

喇嘛教是佛教中发展于西藏的一个支派,由于得到元统治者提倡,西藏佛教首领被封为法王,政教密切结合,因而喇嘛教发展很快。元代喇嘛教建筑的杰作是北京白塔寺的白塔(如图 4-7 所示),由当时尼波罗国(尼泊尔)著名雕塑家、建筑师阿尼哥参与设计,原称"大圣寿万安寺塔"白塔。白塔大体由顶部相轮,中部塔身及下部基台组成。基台呈 T 形,台上建平面"亚"字形须弥座二重,其上以硕大的莲花瓣承托塔身的环带形金刚圈,使塔由方形折角基座过渡到圆形塔身,轮廓雄浑,纯白的塔身与黄金伞盖、塔刹在蓝天下交相辉映,声名远播。

## 三、雕塑

### (一) 宋代雕塑

宋代无论是北宋还是南宋罗汉题材的雕塑,均以其丰富多彩的造像艺术而取得很高的成就,其中以保圣寺和灵岩寺的彩塑最著名。

保圣寺位于江苏省苏州市甪直镇。现存宋塑罗汉 9 尊。分别塑造了罗汉们在云岩、山水、洞壁之间的修行情景。塑壁上奇峰突兀,山岩高耸,洞窟错列,其间布列塑像,迎面矗立。中间塑达摩静心修炼。降龙罗汉是印度人形象,抿嘴隆鼻,气宇轩昂。袒腹罗汉肌肤丰腴,神态自若。其余罗汉也各具特点,写实中略带夸张,与山水泉石浮塑和谐统一,有一定装饰性,是中国古代彩塑的代表作之一。

灵岩寺位于山东济南,其中千佛殿现存彩塑 40 尊,与真人等高,从外貌上可看出不同年龄、阅历及性格特征,生动入微,呼之欲出,体现了宋代雕塑的高度写实水平。

### (二) 元代雕塑

中国现存的元代雕塑遗迹已不多。现尚存的元代石窟雕塑主要集中在浙江杭州。杭州飞来峰元代石刻造像,现存 67 龛,造像大小合计 116 尊,是现存一处最大的元代雕刻群。其中"梵式"46 尊、"汉式"62 尊,其余 8 尊是受"梵式"影响的汉式造像。

这些造像一般都较大,雕刻完美,保存亦较完好。造像分布于冷泉溪南岸的岩壁间和各洞口的上方。佛龛以方形和长方形者居多,也有凸字形和半圆形的。题材内容与以前相比发生很多变化:宋代盛行的十八罗汉和罗汉群像这时不见了,佛和菩萨的题材又盛行起来。其中喇嘛教题材造像最富特色,内容有佛、菩萨、明妃、护法天神等。

山西晋城玉皇庙中的道教雕塑——二十八宿像是元代彩塑艺术的精品,也是中国现存道教艺术中的稀有珍品。二十八宿像已有 5 躯残毁,现存 23 躯保存尚好,均高 1.5 米左右。作为天宫中神灵的二十八宿,被作者赋予了人的品格,同时又结合想象与象征的手法,达到互相和谐而又富于变化的艺术效果。

# 第三节　工艺美术

## 一、宋代工艺美术

### (一) 宋代陶瓷工艺概述

宋代工艺美术具有突出成就的首推陶瓷,不论是生产规模、制作技术,还是艺术水平,都达到了很高的程度。宋代的瓷窑遍布全国各地,许多名窑均创造出了各种独特风格的陶瓷品种。

在釉色上,除了传统的青瓷、白瓷和黑瓷外,还创造了彩瓷、花釉瓷;在装饰、图案上,更是丰富多彩,有刻花、印花、堆贴、绘花,并用树叶、花卉、人物、鸟兽等剪纸贴饰。论瓷者往往把定、汝、官、哥、钧称为宋代五大名窑。官窑作品固然精美,但流行民间的如磁州窑、吉州窑等,也都以其独特精美、清新质朴的风格而大放异彩,为陶瓷工艺做出了重要贡献。

关于宋代陶瓷的分类,有按地域分的,有按窑系分的,也有按瓷类分的。

**1. 定窑**

在河北定州境内,故名定窑。早在唐代这里已烧白瓷,宋代有较大发展。定窑除白瓷外,还有紫定、红定、黑定、绿定等品种。定窑瓷器胎质坚细,器体很薄,有毛口和泪痕等特征。毛口是复烧口部不上釉,泪痕多见于盘碗外部,釉的薄厚不匀,有的下垂如泪迹。装饰有刻花、划花、印花诸种,风格典雅。景德镇窑在南宋时期仿制定窑瓷器。

**景德镇窑**

据清蓝浦《景德镇陶录》记载:"景德窑宋景德年间烧造,土白壤而填,质薄腻,色滋润。真宗命进御,瓷器底书'景德年制'四字,其器尤光致茂美,当时则效、著行海内,于是天下咸称景德镇瓷器。"宋代景德镇窑富有特色和具有突出成就的要数影青器。

所谓影青,是在釉厚处或花纹凹线处微呈淡青色,是宋代盛行的陶瓷品种。影青的品种有碗、盒、盘、注子、瓶等。其装饰方法有刻花、划花、印花、贴花等;常见的花纹有牡丹、莲、芙蓉、梅、卷草、凤、鱼、鸭、婴戏等;在造型上,常做成瓜棱、花瓣等像生形。随宋室南迁,北方定窑的许多制瓷工匠也随之南下,他们带来了定窑瓷器制作技术,在景德镇仿制定窑瓷器。

### 2. 汝窑

在汝州境内(今河南临汝),是宋代北方著名青瓷窑。汝窑瓷器在北宋后期被官府选为宫廷用品,筛选剩余的瓷器也在市场出售。汝窑瓷器釉料稠润清莹,天青色,胎薄,底有细小支钉痕。汝窑瓷器早期素面无装饰,高雅古朴;晚期印刻花,隐现于釉汁下。宋人评青瓷以汝窑为第一。汝窑烧制时期较短,所以传世作品很少。

### 3. 官窑

官窑是在汝窑影响下产生的另一青瓷窑。釉色以粉青为代表,紫口铁足,往往有蟹爪纹等开片。器形以洗、碗为多,且有直径大过一尺的大型瓷器。

### 4. 钧窑

因在钧州(今河南禹县)而得名。钧瓷原属青瓷系统,其色釉呈乳浊现象,有磷酸和还原铁结合的成分。宋代首创在釉中加入适当铜金属,烧成玫瑰紫、海棠红等紫红色釉,美如晚霞,使青釉打破单一色釉的单调,这是陶瓷工艺上的一种革新。这种色斑的变化,被称为"窑变"。钧瓷的造型常见有碗、碟、炉、瓶等。尤以花盆为出色,有圆形、海棠形多种,形式优美,色泽可爱。

### 5. 耀州窑

在陕西同官(即今铜川市)黄堡镇,因以前同官属耀州,故名耀州窑。其装饰方法主要有刻花、剔花、印花、镂空等;其釉色青中微带黄色。耀州窑的装饰图案,植物纹样有牡丹、菊花、忍冬、莲荷;动物纹样有凤、鹤、鱼、飞天、人物等。其中婴戏很有特色,颇具唐代装饰传统风格。耀州窑瓷器,以碗最有特色。耀州窑是继汝窑之后又一著名青瓷窑,它吸收了汝窑、定窑的特点,也采用了龙泉的制瓷技法。

### 6. 磁州窑

磁州窑是宋代具有突出成就且富有民间特色的窑系。其胎质粗松,有白釉、黑釉各种瓷器,磁州窑系是用黑白对比的装饰方法,其中以画花釉和雕釉两种最流行。

### 7. 龙泉窑

龙泉窑是以龙泉为中心的青瓷产区,器物除烧造盆、碟、盘、碗、壶、斗等日用器外,还烧制各种文具及仿古的瓶、鬲、瓬、鼎、炉等,造型淳朴、稳重。龙泉窑青瓷胎质细密洁白,釉汁透明,釉色淡青中微带灰色。南宋晚期,粉青釉和梅子青釉的成功烧制使青瓷釉色达到了一个新的水平。

### 8. 哥窑

南宋时浙江一带有兄弟二人,各主一窑,兄所烧者曰"哥窑",弟者曰"弟窑"。哥窑多仿先秦铜器式样,釉开片形如冰裂,纹片有"百圾碎""鱼子纹""牛毛纹"之分,纹片呈黄黑二色,因有"金丝铁线"之称。裂纹现象是由胎釉膨胀系数不一致产生。但这种纹理却使瓷器古朴幽雅,别具风格。

### 9. 建窑

在福建建阳水吉一带。建窑釉中所含铁的成分因烧制温度不同,而在黑色中形成各种美丽的褐色斑纹。有的细丝如毛,称为"兔毫";有的成羽状斑点,称为"鹧鸪斑";有的如银星密布,称为"油滴"。宋代喝发酵的茶,茶有白沫,用黑釉茶盏,喝茶时易检视,故以建窑茶具为珍贵。

## （二）染织工艺

宋代的丝织、印染工艺，在唐代生产的基础上，又有了较大发展，不论是分工制作，还是品种花色，都有所提高。当时，管理丝织、印染生产的机构相当庞大，分工也很细。

宋代织物品种繁多，各种织物如锦、绮、纱、罗、绉、绸、绢、绫等，有很高的工艺水平。锦是多彩的丝织物，也是丝织品中最华丽的一个品种。宋代织锦装饰花纹活泼、典雅，不止有几何花纹，还有动物纹、花鸟植物纹，色彩绚丽多变。

宋代织物的装饰加工有提花、印金、彩绘、缂丝、刺绣等。特别是缂丝和刺绣最为著名。缂丝是织丝时先架好经线，按照设计花样在上面描出图或文字的轮廓，然后按所要求的色彩，用小梭子引着各种颜色的纬线织出图案。宋代的刺绣不仅针法多样，而且花饰非常讲究，达到了新的水平。除做服饰用品外，也与缂丝一样，向欣赏品方向发展，成为后来的画绣。

宋代由于雕版印刷的发达，在印制技术上解决了一些难题，又由于文化上的发展，在用色及染料方面也有了新的要求和突破，因此，织物印染工艺也得到了较高的发展。由布匹印染就可见当时印染的情况。

## （三）漆器工艺

漆器以北方定州、南方温州为著名。宋代漆器除一般素漆用品外，还生产雕漆、金漆、犀皮、螺钿等品种。雕漆以朱漆所雕者叫"剔红"。"剔彩"是五色漆在胎上分层涂盖，再根据图案需要，因刻深浅而显露不同色彩。金漆是用金粉为漆器的装饰，主要有描金和戗金。

戗金是宋代一种新的创造，是用特制的工具在漆面雕刻出花纹，在刻纹中上漆后，再填以金粉。描金是用金粉在漆器上描绘花纹。犀皮漆器是用稠厚的色漆在器胎上涂成凹凸不平的漆层，再以各种异色漆填涂，最后经过磨光，形成自然多变的斑纹漆器。广东阳江南宋墓曾出土漆盒一件，是在黑漆底上描出金色装饰花纹（如图4-8所示）。宋时的螺钿漆器，多用白螺片镶嵌，黑白对比，十分典雅。还有在螺片的轮廓周围镶嵌铜丝，不仅使螺片更加牢固地嵌在漆面上，而且典雅中具有富丽的艺术效果。在宋代雕漆中，有用金胎银胎，涂漆后再雕剔使露出金银胎而成装饰花纹的，则是极为华贵的一种。

图 4-8　犀皮漆器的光和彩

宋代的工艺美术具有典雅、平易的艺术风格。不论陶瓷、漆器、金工、家具等，都以朴质的造型取胜，很少有繁缛的装饰，使人感到一种清淡的美。和唐代相比，正好形成两种不同

的特色。

如果把唐代的工艺美术风格概括为"情",宋代则可概括为"理"。唐代华丽,宋代幽雅。唐代开廓恢宏,宋代严谨含蓄。宋代是"一洗绮罗香泽之态,摆脱绸缪宛转之度",从美学的角度看,它的艺术格调是高雅的。

## 二、元代工艺美术

元代的对外自由开放,刺激了商业和手工业的发展,促成新商品的产生和商品的新变化。瓷器中的白瓷、青花、釉里红,织绣中的纳石失、毛织品、棉织品都取得了新的成就。雕漆、铸银、玉器等生产,也都有了较大发展。

蒙古族入主中国,上层统治者的审美理想、爱好均与宋代有所不同。元对外交通空前扩大,对外贸易迎来了不少新顾主。在交往过程中,不断吸收外来艺术的影响,工艺方面出现了新技术,增加了新品种、新式样。

### (一)陶瓷

元代瓷器生产以景德镇为全国的中心。其产品不仅供应国内市场,而且大量畅销国外。元代朝廷规定瓷器上不准描金,故艺人们多在瓷器釉下彩和色釉上下功夫,青花、釉里红、红釉、蓝釉等新品种,拓宽了瓷器釉下彩和色彩装饰的新途径。

### (二)雕漆工艺

雕漆工艺在元代也有所发展,雕漆始于唐代,至元代达高峰。雕漆可分为剔红、剔黄、剔彩、剔犀等多种。它的制作方法是:先在漆胎上层层髹漆,达到一定厚度始刻花纹。唐宋雕漆文物今未见,元代雕漆继承宋代传统,"藏锋清楚,隐起圆滑,纤细精致"。最有名的雕漆匠师张成、杨茂,嘉兴府西塘杨汇人,活动在元末。现藏北京故宫博物院的两件剔红,就出自他们之手。一件以花卉为题材的作品,用黄漆做底,雕朱漆花纹。另一件以山水人物为题材的作品,用三种不同的锦纹做底,象征性地表示天地水,以衬托各种景物。

### (三)织绣工艺

元代工艺品中最富特色且成就显著的就是织绣工艺。其中尤以织金锦缎中的纳石失最为突出。织金锦缎是元代纺织业中的新工艺,其特点是在丝织物中加织金银线,其中纳石失最为宝贵。元代棉花种植区域扩大到全国,使棉纺工艺有了巨大发展,花色品种也明显增多,这与黄道婆改进棉纺技术有直接关系。

黄道婆把从崖州(今海南岛崖县)向黎族人学会的棉纺技艺,结合她自己的经验进行改进,并在她的家乡松江传授推广,一时广传于大江南北,棉织品不仅在国内迅速普及,而且在国际迅速普及,成为国际市场上的畅销货。

思考题

1. 简述宋代时期山水画的代表人物。
2. 试述宋代的五大名窑。
3. 宋元时期的建筑和雕塑特征是什么?

# 第五章

# 明清时期的美术

**学习要点及目标**

1. 了解明清美术产生的原因,比较明清两代的绘画特点。

2. 了解明清美术的影响,掌握明清美术的特点。

3. 了解明清时期代表画家及艺术作品的特征。

**本章导读**

本章主要介绍明清美术产生的历史背景、主要代表人物,从绘画、建筑、工艺美术等方面概述讲解明清美术与以往朝代相比有哪些特点。通过本章的学习,使学生能够了解明清美术作品的基本知识并能做到合理的运用。

通过对明清美术的相关文化,从建筑、雕塑、工艺以及绘画等方面进行讲解,对明清美术进行系统分析,掌握明清美术在历史上的重要地位以及美术方面的造诣。

## 第一节　明代美术

### 一、明代绘画

明代画风迭变,画派繁兴。在绘画的门类、题材方面,传统的人物画、山水画、花鸟画盛行,文人墨戏画的梅、兰、竹及杂画等也相当发达。在艺术流派方面,涌现出众多以地区为中心或以风格相区别的绘画派系。

在师承方面,有南宋院体风格的宫廷绘画和浙派,以及发展文人画传统的吴门派和松江派、苏松派三大派系。在画法方面,水墨山水和写意花鸟勃兴,成就

显著,人物画也出现了变形人物、墨骨敷彩肖像等独特的新面貌。另外,民间绘画,尤其是版画,至明末呈现繁盛局面。

## (一)明代画院

明代虽没有设立正式的画院,但宫廷绘画创作在洪武、永乐两朝仍十分活跃,至宣德、成化、弘治三朝进入了鼎盛时期,人数众多,成就最大。明代宫廷的山水画创作,与宋代院体传统一脉相承,呈现出效法南宋、兼师北宋李成、郭熙的画风取向。雄强刚健,丰郁茂盛,是明代宫廷山水画家追求的目标,形成迥异南宋院体空疏清旷的独特格式。

戴进、吴伟,是明代院体山水画与浙派的共同代表。他们的山水画风,皆渊源于南宋院体,都一度进入了明代宫廷,成为先后左右明初画坛风尚的重要人物,对于明代宫廷山水画的发展也居功至伟。

**名家名作赏析**

### 戴进、吴伟

戴进(1388—1462年),字文进,号静庵,钱塘人。戴进作为明代著名的画家,绘画临摹精博,得唐宋诸家之妙,道释、神像、人物、山水、花果、翎毛、走兽等,无所不工。

他的山水画作品注重选题,画法源出宋元,继承南宋水墨苍劲一派,主要吸收南宋时期的马远、夏圭风格,但也吸取北宋时期的李成和范宽,并取法郭熙、李唐、董源。他的画用笔劲挺方硬,水墨淋漓酣畅,技巧纵横,画风雄健挺拔,遒劲苍润,一变南宋浑厚沉郁的风格,发展了马远、夏圭传统,善于用浓淡水墨的巧妙变化,来表现"铺叙远近,宏深雅淡"的品格,既有南宋院体遗风,又有元人水墨画意,被推为"浙派山水首席画师"。其生平作品有《春山积翠图》《达摩至惠能六代像》《葵石峡蝶图》《钟馗夜游图轴》等。《春山积翠图》(如图5-1所示)师法马、夏,山以淡墨疏爽之笔出之。

吴伟(1459—1508年),字次翁,湖北江夏人,故有人称他为江夏派。山水学马远、夏圭、戴进,但"笔法更逸",用水更多,气魄更大,布景造型也更简括整体。今存主要作品有:《雪景山水图轴》,学马远,用笔较粗放;《渔乐图轴》,学戴进,场面宏大,景界开

图5-1 《春山积翠图》

阔;人物画《武陵春图卷》为白描,线条粗细略有变化,利用生宣纸的特性,行笔稍作顿挫,线条的韵律感很强。

## (二)明代"吴门画派"

画史上的"吴门画派"这一概念是由明代后期董其昌提出的,因为核心人物沈周、文征明、唐寅、仇英都活动在这个时期。以苏州为中心的"吴门画派"的出现取代了浙派和画院在

画坛上的地位。

　　吴派画家大多属于兼善诗书画的文人名士，他们厌恶仕进，悠游林下，以诗文书画自娱。苏州富庶的经济生活以及远离京都自由政治的空气，为他们创造了客观条件，他们的画风以标士气、精笔墨、尚意趣为目标，艺术上致力于宁静典雅、蕴蓄风流的风格，进而体现自得其乐的精神生活。

　　沈周、文徵明、唐寅、仇英这四人合称"吴门四家"，又被称为"明四家"。沈周的绘画为传统山水画做出以下两大贡献。

　　（1）融南入北，弘扬了文人画的传统。如沈周的粗笔山水，用笔融进了浙派的力感和硬度，丘壑增添了宋人之骨和势，将南宋的苍茫浑厚与北宋之壮丽清润融为一体，其抒发的情感也由清寂冷逸而变为宏阔平和。

　　（2）将诗书画进一步结合起来。沈周的书法学黄庭坚，书风"遒劲奇崛"，与他的山水画苍劲浑厚十分相似、协调。他又将书法的运腕、运笔之法运用于绘画之中。他把这种诗风与画格相结合，使所作之画，更具有诗情画意。

### 名家名作赏析

## 沈　周

　　沈周（1427—1509年），字启南，号石田，长洲（今江苏苏州）人，吴门画派的领袖人物。他的绘画有两种不同的风格，早期的比较工细精润，人称"细沈"，后来则变得精放豪迈，人称"粗沈"。这种风格迥异的转变，应与他的处世态度和创作现实有关。他的功力非凡，在率意中也能得到沉郁苍茫的神韵。

　　**名作：**代表作有《庐山高图》（如图5-2所示），是他为老师陈宽祝寿而作的精品。作品虽为大幅，却是"细沈"一类，足见其精心经营之功。画中山峦叠翠，草木葱茏，古松倚石，云雾变幻，一片勃勃生机，画中山石多用短披麻皴，干湿互用，层次清楚，构图繁复，少险绝之奇，多温雅之态。

　　文徵明（1470—1559年）的绘画兼善山水、兰竹、人物、花卉诸科，尤精山水。早年师事沈周，后致力于赵孟頫、王蒙、吴镇三家，自成一格。画风呈粗、细两种面貌。

　　其粗笔源自沈周、吴镇，兼取赵孟頫古木竹石法，笔墨苍劲淋漓，又带干笔皴擦和书法飞白，于粗简中见层次和韵味；细笔取法赵孟頫、王蒙，布景繁密，较少空间纵深，造型规整，时见棱角和变形，用笔细密，稍带生涩，于精熟中见稚拙。设色多青绿重彩，间施浅绛，于鲜丽中见清雅。细笔作品有《江南春图》《真赏斋图》，粗笔作品有《古木寒泉图》。

　　唐寅（1470—1523年），字伯虎，吴县（今江苏苏州）人，号称"江南第一风流才子"。善山水、人物、花鸟，其山水画中山重岭复，以小斧劈皴为之，雄伟险峻，而笔墨细

图 5-2　《庐山高图》

秀,布局疏朗,风格秀逸清俊。

其人物画多为仕女及历史故事,师承唐代传统,线条清细,色彩艳丽清雅,体态优美,造型准确;亦工写意人物,笔简意赅,饶有意趣。其花鸟画,长于水墨写意,洒脱随意,格调秀逸。除绘画外,唐寅亦工书法,取法赵孟頫,书风奇峭俊秀。有《王蜀宫妓图》《秋风纨扇图》《南游图》《古槎鸲鹆图》《落霞孤鹜图》《王蜀宫妓图》等绘画作品传世。

仇英(约 1502—1552 年),字实父,号十洲,太仓(今属江苏)人,移居苏州。擅长人物画,尤工仕女,重视对历史题材的刻画和描绘,笔力刚健,特善临摹,粉图黄纸,落笔乱真。其画人物造型准确,概括力强,形象秀美,线条流畅,有别于时流的刻板习气,对后来的仕女画有很大影响。

他的山水,以青绿为多,细润明丽而风景劲峭。他不像其他文人画家那样才情广博,诗文书画皆能,故他也就被列入"行家"之列。但他绘画方面的技巧功力以及成就是不容抹杀的,因而他与沈周、文徵明、唐寅并称"明四家"。其存世画迹有《桃园仙境图》《玉洞仙源图》《剑阁图》《松溪高士图》《汉宫春晓图》(如图 5-3 所示)等。

图 5-3 《汉宫春晓图》

（三）"南北宗画论"

中国画史上文人画家与职业画家两大不同的风格体系为明代董其昌在《画禅室随笔》一书中提出。他借鉴我国佛教禅宗从唐代分为南北宗论的事例,提出我国山水画从唐代开始,也分为南北宗的说法,后世称"南北宗画论"。

董其昌将唐至元代的绘画发展,按画家的身份、画法、风格分为两大派别,认为南宗是文

人之画，而北宗是行家画，崇南贬北，提倡文人画的南宗，贬抑行家画的北宗。在南北宗论中董其昌亦有自相矛盾之处，对同属南宗的文人画家的评价亦有褒贬等，反映了理论上的混乱。与董其昌同时的陈继儒、莫是龙、沈颢等人亦倡导或赞成南北宗论，他们彼此呼应，对明末及清代的绘画发展产生了影响。

**名家名作赏析**

## 董　其　昌

　　董其昌（1555—1636 年），字玄宰，号思白，华亭（松江）人。明代著名书画家，对明末清初的书法影响甚大。其绘画成就集中体现在水墨写意山水画方面。其画风清润灵秀，讲求笔墨韵致，追求写意效果，将以往对造型措景的注意力移转到对笔墨结构的推敲琢磨。

　　**名作**：今存主要作品有《高逸图轴》《云山小隐图》《关山雪霁图》《昼锦堂图》等。《昼锦堂图》（如图 5-4 所示）为重彩，色彩浓重艳丽，境界开阔，墨笔皴擦很少，在董氏作品中比较少见。他特重笔墨情趣的作风，对当时及后世一些画家产生过巨大影响。

图 5-4　《昼锦堂图》

**拓展知识**

## 文　人　画

　　在"南北宗画论"中提出"文人画"一词。是指文人大夫所画的一类带有抒发文人情感意味的绘画。并认为南宗是"文人画"。其主要特征是，从思想上主张个性抒发、情感宣泄；从艺术上看不拘古法，注重文人书卷气和笔墨情趣；从表现题材上来看多以山水、花鸟为主。

### （四）欧洲油画对中国绘画的影响

　　明万历九年（1581 年）意大利传教士利玛窦来到中国广州，又几经周折来到北京。万历二十八年（1600 年）利玛窦给万历皇帝上了一道表章，在所献物品中有三幅天主像的油画。利玛窦献天主像的目的是为传教，并不是为推广油画艺术，但它可使中国一部分画家或文人见到欧洲的油画。在利玛窦之后，又有汤若望（1591—1640 年）进呈基督像、圣母像。此后，因中国内部乱起，中西交通受阻，至康熙复通，随之又有欧洲传教士来华，欧洲油画技法进一步传播。先后有郎世宁、艾启蒙、王致诚、潘廷璋四人均供职于清朝内廷，充任宫廷画家，备受皇帝信赖。他们与中国宫廷画家互相学习，中国一些画家受到了欧洲油画的影响。

　　清统一中国之后，很重视美术的辅教作用，宫中集全国优秀画工，凡可用美术表现者尽

用之。康乾盛世,宫中美术活动十分活跃,或图绘功臣,激励后生;或为皇帝歌功颂德,粉饰太平;或陪皇帝消闲解闷,装点风雅;或为宫廷模仿古代名家之作,丰富宫中收藏。但不管何种形式,画家唯皇帝之命是从,绝不敢自由地抒发个人情怀。画院中有几位西洋画士,颇为活跃。他们利用中国画的工具,按照西方人的审美习惯,又结合皇帝的要求,为宫廷作画。运用油画的阴阳光色表现手法,使形象真实具体,呼之欲出,影响了不少周围的中国画家。

郎世宁(1688—1766年)代表作《十骏犬》(如图5-5所示),意大利人,于康熙五十四年(1715年)至北京,随人内廷,以画博得皇家信赖,客死中国。工画翎毛、花卉、鞍马,为皇家的重大政治活动绘制大量图画。《石渠宝笈》著录其作品56幅,题材相当广泛。乾隆对其作品颇为赏识,"凹凸丹青法,流传自海西"。但对他的作品缺乏中国画的神韵也不很满意。

图 5-5 《十骏犬》

## 二、明代书法

### (一)明代书法的特点

明代像宋代一样,也是帖学大盛的时期。明代帝王大多喜欢书法,尤推崇"二王",于是朝野重视帖学,楷书、行书大多姿态雅丽,几乎完全继承了赵孟頫的格调。明代法帖传刻也十分活跃,多继承了宋代的传统,仍以汇集刊刻历代名人法帖为主。其中的《真赏斋帖》可谓明代法帖的代表,《停云馆帖》则收有从晋至明历代名家的墨宝,可谓从帖之大成。

朝野的风气、帖学的盛行,影响到了明代的书法创作。明代书体,以行、楷居多,皆以纤巧秀丽为美,未能上溯秦汉北朝,篆、隶、八分及魏体作品几乎绝迹。

### (二)"三宋"

明代书法大致可以分为三个时期。明初书法仅沿袭元代传统,尚未形成特色。著名的书法家有"三宋",即宋克、宋璲和宋广,其中又以宋克的书法艺术成就最高。宋克(1327—1387年),字仲温,长洲(今江苏苏州)人,兼善章草、楷、行和草书。宋克的章草笔画瘦劲挺拔,以健美见长;行、草书也吸收了章草的波势,体现出古雅遒劲的书风特点。宋璲(1344—1380年),字仲珩,工各体书法,字画遒媚。"三宋"等人书法的平正娴熟,为"台阁体"开了先路。

拓展知识

**"台阁体"**

明朝永乐至成化年间,文坛上出现一种所谓"台阁体"诗。台阁主要指当时的内阁与翰林院,又称为"馆阁"。台阁体是指以当时馆阁文臣杨士奇、杨荣、杨溥等(号称"三杨")为代表的一种文学创作风格。"三杨"都是当时的台阁重臣,故他们的诗文有"台阁体"之称。

### （三）"二沈"

永乐初，明成祖朱棣下令征召天下善书人，授中书舍人官职，分值武英、文华两殿，缮写内阁拟定的诏令、典册、文书等。永乐至正统年间，杨士奇、杨荣和杨溥先后入职翰林院和文渊阁，写了大量的制诰碑版，以姿媚匀整为工，号称"博大昌明之体"，即"台阁体"。

"台阁体"的代表书家以"二沈"最为出名。"二沈"即沈度、沈粲兄弟。沈度（1357—1434年），字民则，号自乐，华亭（今上海松江）人，善楷、隶书。楷书宗法智永、虞世南，而更加圆熟遒媚，雍容平正。沈粲，字民望，号简庵，善行、楷，尤长草书。

明代中期书法家开始有意识地摆脱"台阁体"的束缚，将兴趣转到对古代书法的学习上，试图从中汲取营养，力矫"台阁体"之弊。

## 三、明代建筑与雕塑

明代开始，中国进入了封建社会晚期。明代时期建都城市、宫殿、寺观、陵墓、园林等建筑艺术都很有成就。雕塑艺术上承宋元，制作有显著提高，民族间互相学习、融合的趋势也不断发展，同时传统工艺开始引入一些外来制造原料，以及模仿与吸收外来制造手法。

**拓展知识**

### 建　都

1403年永乐帝迁都北京。北京城是在元大都的基础上经过14年的改造和扩建而成，后又经明清历代帝王的不断修葺完善，终具今日之规模。北京城为凸字形平面格局。规模巨大的先农坛、天坛也修建于此。

内城居北，大致为正方形平面，四向辟门，共9座。城门各有瓮城，并建有城楼与箭楼。沿城墙外壁并施马面及护城河。内城设计大体沿用城市街道的传统规划方式，街巷分布在皇宫衙署的两侧，东西城区各置一条贯穿南北的通衢，在主干道两旁再配以南北向或东西向的次要干道以及形如栉比的胡同小巷，商业、手工业、佛寺、道观、官衙、兵营、民居则散布其间，形成相互垂直交叉的方格状组织网络。

在内城的北部建有钟楼、鼓楼。皇城位于内城中心偏南处，呈不规则的方形。四向开门，宫苑、庙社、寺观、衙署、宅邸为内城的主要建筑，而内城的什刹海、太液池与全城最高点景山一起构成了一幅美丽图卷。

### （一）建筑

与中国封建社会其他朝代一样，明清都城与皇家建筑的设计思想亦旨在树立皇权与神权的无上威严，因此无论总体规划抑或建筑形制，无不力图最大可能地体现封建宗法礼制和象征帝王的权威。中国古代建筑与园林到明清时期已发展到十分成熟完善的地步。建筑在形式上主要以木结构为特色；园林以变化多端的自然景观的仿制为出发点，与诗书画相结合，与建筑相交连。由于中国传统建筑与园林主要是在漫长的封建社会中发展，因而带有浓厚的封建农业思想观念，它受控于封建文化及古代文人的审美意识。

从普通的民宅到皇家建筑物，无不渗透着儒家观念意识，浓缩着封建社会的历史文化。内外有别、长幼有序的四合院，显示了封建社会等级森严的结构关系。而园林建造又多渗进文人意识及道家思想，诗情画意，悠闲野逸。在师法自然的原则指导下，崇尚"物我交融"的

哲学观念。

在漫长的封建社会中,皇家的宫殿成了规模最大、技术高度集中的重要建筑,只可惜大多已毁灭。现保存下来的只有北京的明清皇家宫殿——故宫。北京故宫始建于明朝永乐四年(1406 年),历时 14 年基本竣工。清代皇宫继续占用这个建筑。故宫太和殿群虽经过重建与修建,但总体布局上基本保持原来的格局。整个宫殿规模宏大,建造精美,极为壮观,是中国古典建筑最完美的形式体现。

宫殿的核心部分是紫禁城,这是皇帝主要政治活动的地方,也是皇宫眷属的居住地。它占地 72 万多平方米,以皇帝处理政务的三大殿——太和殿(如图 5-6 所示)、中和殿、保和殿为主;前有太和门,两侧有文华殿和武英殿两组宫殿;内廷居住地有乾清宫、交泰宫、坤宁宫;它的两侧是供皇妃居住的东六宫和西六宫,即人们所说的“三宫六院”。故宫的总体布局,突出体现了封建礼制和皇权的绝对及威严。

图 5-6　太和殿

## (二) 园林

在明代的私家园林中,苏州诸园林的规模和布局是非常有代表性的。它们受城市环境的限制,不像皇家宫苑那样占地广阔,所以就在有限的空间里营构变化无穷的丰富景区。造园家们把中国山水画“咫尺千里”的表现手法创造性地应用在园林设计上,产生了动人的艺术效果。苏州拙政园(如图 5-7 所示),虽经历代改建,仍不失明代遗风。

拙政园分东、中、西三区,以中区为其精华所在,面积约 18.5 亩(1 米$^2$=0.0015 亩)。水为布局的中心主题,水面广大,视野开阔,池水面积占中区总面积的 2/5。建筑多临水映波,山径水廊,起伏曲折,天光云影,林木葱茏,景色自然幽静。池东倚虹亭为中区入口,遥望北寺塔,历历在目。池西北有见山楼,是园内最高处,四面环水,桥廊可通。登楼可远眺虎丘,借景于园外。其成功之处是有着明确而清晰的立意,布局采用山水廊榭分割串联,形成以动观为主的丰富层次,园中有园,景内有景,达到了绚极灿烂而归于平淡的艺术效果。

苏州四大名园的另一杰作是留园(如图 5-8 所示)。此园可分四个景区,以中部寒碧山庄旧地经营最久,成为精粹之处。其最大特色在于建筑空间的处理,它以池水居中,堆山叠

图 5-7　苏州拙政园

石,奇峰罗列,林木萧森,出现清奇之丘壑。由这一系列流动变化的空间布局,划分出特色不同的景区,又用蜿蜒曲折的长廊和沟通西侧的漏窗把它们联系起来,组成似断实连,半隔半透,环环相套,层层递进的无穷画面。它从对比中求得统一,在多样中求得完整,展示了虚实、开合、明暗、曲直、高低、疏密等造园的妙趣所在。

图 5-8　苏州留园

　　留园东部林泉耆硕之馆北面庭院内的三块石峰也非常著名,冠云峰居中,高达三丈,是江南园林中最大的一块湖石,传为宋代"花石纲"遗物,曾落入太湖中,后捞出置于东园。叠石在造园中占有突出的地位。从很大程度上讲,造园的关键就在叠石。这种在园林中以山石叠筑的假山,形体可大可小,造型变化多姿。造园家以山水画理论指导假山的布置,使山石的构造如同画境。

　　明代造园家多集中江南一带,如陆叠山、张南阳、周秉忠、计成,文震亨、张涟等。计成,善绘画,游踪广泛,因而胸有丘壑,设计不凡。他于崇祯四年 52 岁时撰写《园冶》一书,系统地总结了当时江南一带造园艺术的成就。共分三卷,计万言字。

　　第一卷为"兴造论、园说、相地、立基、屋宇、装拆",是全书的总论,其中分别叙述园林相地立基和各式建筑的特点。第二卷讲栏杆及其造型。第三卷讲门窗、墙垣、铺地、掇山、选

石、借景等多种技法。其中门窗栏杆铺地部分有大量图示；掇山中有法无式，虽不附图，但其中讲境界、野致；叠石注意皴纹，仿古人画意，注意竹木搭配创造佳境。

计成重视借景，在视野所及处，将园外佳景组织到园内景观之中。为此提出了"远借、邻借、仰借、俯借、应时而借"等多种方法，认为借景处理"为园林之最要者"，立论精辟，为专论园林艺术的经典著作。

### （三）雕塑

明清的陵墓雕塑，主要是指陵墓前的石象生，宫殿苑囿及其他公共建筑中石雕或铸铜的石狮与瑞兽等。它们多为成对或成组的圆雕，与作为单体建筑部件的装饰雕刻尚有区别。明代的陵墓雕刻，除南京明太祖孝陵神道两侧的石象生外，均集中于北京的十三陵。南京明孝陵现存石雕18对，体积庞大，坚实凝重，在明陵雕刻中属简练生动者，特别是石象近乎椭圆形的造型极其概括，突出了体量感。

# 第二节　清代美术

## 一、清代绘画

### （一）清代绘画简介

清初，经历了改朝换代的社会巨变，再加上满族成为统治阶级，尽管朝廷尽快地与汉民族形成共同的利益集团，采取了一些发展经济的政策，但为了巩固统治，统一思想，兴了不少文字狱，这对于文化艺术界来说仍然存在着种种困惑和选择，尤其是对于先朝遗民来说，这就面临着价值的重新判断和态度抉择。

清初的画坛就充分显示了这种社会的矛盾性与多样性。以四王为代表的"正统派"受到皇室的恩宠，延续着传统的脉络。吴历、恽格也是"正统派"代表，他们的艺术与"四王"同处一系，又各有新创，故与"四王"齐名，有"清初六大家"之誉。而另一部分画家则走向了另一条道路，在政治上，与清朝统治者持不合作态度；在艺术上，则以抒发个人情怀为目标，创作了一大批富有传统文化特色又具个人情感的杰出作品，这其中最有名的有弘仁、髡残、八大山人、石涛等，因他们都曾出家做过和尚，所以通常以"四僧"并称。

**拓展知识**

### 四　僧

"四僧"指八大山人、石涛、髡残和弘仁四位出家为僧的画家。他们有很强的反清意识，所经历的坎坷使他们无法平复，只有借助绘画的形式宣泄，或抒写身世之感、寄托亡国之痛，或表现不向命运屈服的旺盛生命力，加之作品所具有的强烈的个性化特征，都与当时占主流地位的"正统派"画风大异其趣。

他们十分注意感受生活，观察自然和独抒性灵，不以再现前人意境情调上的成就为满足，不限于临摹，分别以激情洋溢或深情凝蓄的个性鲜明的艺术，突破了"四王"所表现的情感内容，以主客观相结合、尚意又有法则的新手法突破旧程式，在发挥书法入画的效用并结合似与不似之间的形象上发展了笔墨技法。

　　王时敏，清初宫廷画风的主要代表，同时也开创了"娄东派"。字逊之，号烟客，江苏太仓人。少年时为董其昌、陈继儒所深赏。王时敏善山水，富于收藏。精研宋元名迹，又受董其昌影响，摹古不遗余力，深究传统画法，表示"唯此为是"。他笔下的作品干湿笔互用，墨色有的醇黑，有的清淡；风格有的工细清秀，有的浑厚苍劲，意境疏简。却因缺乏对自然的真切感受，作品多流于笔墨章法之变化。

**名家名作赏析**

## 王　时　敏

　　王时敏（1592—1680 年）善山水，笔墨含蓄，苍润松秀，浑厚清逸，然构图较少变化。其画在清代影响极大，王翚、吴历及其孙王原祁均得其亲授。王时敏开创了山水画的"娄东派"，与王鉴、王翚、王原祁并称"四王"，外加恽寿平、吴历合称"清六家"。其所主编《佩文斋书画谱》，征引浩博，内容丰富，是研究清代以前书画的重要资料。

　　**名作**：《仙山楼阁轴》（如图 5-9 所示）是王时敏74 岁时的作品，系为友人陈静孚之母方太君 70 寿辰而作。王时敏以元黄公望画法写此图，画面上峰峦数叠，树丛浓郁，勾线空灵，苔点细密，皴笔干湿浓淡相间，皴擦点染兼用，形成苍老而又清润的艺术特色。其笔墨画法尤见精绝超逸，是王时敏晚年精品之一。

图 5-9　《仙山楼阁轴》

　　王鉴（1598—1677 年），字园照，号湘碧。善画山水，中年笔法圆浑，晚年变为尖刻。他精通画理，摹古尤长。其运笔出锋，用墨浓润，树木丛郁，沟壑深邃，皴法爽朗空灵，匠心渲染，有沉雄古逸之长。间作青绿重色，亦能妍丽融洽。其作品大多摹古，缺乏独创，并具有浓厚的复古思想和形式主义画风。以董、巨为宗，融合元四家，"皴擦爽朗严重，晕以沉雄古逸之气"。画风较王时敏更趋秀润细腻。其代表作有《梦境图》《夏山图》《仿三赵山水图》等。

　　王翚（1632—1717 年），字石谷，江苏常熟人。善山水，一生最大的成就是"集宋元之大成，合南北为一手"。创立了所谓南宗的笔墨、北宗的丘壑的新面貌。人们把他的成就看作当时画坛一个不可逾越的高峰。他的弟子众多，形成了"虞山派"，影响后世颇深。其代表作有《仿古山水册》《溪山红树图》等。

　　王原祁（1642—1715 年），字茂京，号麓台，江苏太仓人。善画山水，继承家法，学元四家，以黄公望为宗，喜用干笔焦墨，层层皴擦，用笔沉着，自称笔端有金刚杵。他主张好画当在不生不熟之间，自出心裁，不受古法拘束，熟不甜，生不涩，淡而厚，实而清，书卷之气盎然纸墨外。其代表作有《山中早春图》《辋川图》等。

　　吴历（1632 年—1718 年），字渔山，号墨井道人，江南常熟（今属江苏）人。早期作品很似王鉴作风，皴染工细，清润秀丽。中年时期，在遍临宋元诸家基础上，着重吸取王蒙和吴镇之长，形成自己的风格。其作品布局取景比较真实，安置得宜，还富有远近感，用笔沉着谨严，

善用重墨、积墨，山石富有立体感，风格浑朴厚润。吴历还善画竹石，取法吴镇，亦具自己特色。如《竹石图轴》竹枝挺劲，枝叶全用浓墨，不取浓淡相间画法，显得更加雄浑苍劲。其代表作品有《横山晴霭图》《湖天春色图》等。

恽格（1633—1690年），字寿平，改字正叔，号南田，江苏武进（今常州）人。以绘画为业，原画山水因不齿于王之下，遂由山水改画花鸟，并以花卉为最著名，是清代初期影响很大的花鸟画家。他画多写生，人称"写生正派"，发展了没骨画。其所画花卉，很少勾勒，主要以色彩直接渲染，画法工整，简洁精确，赋色明丽，天机物趣，毕集毫端。恽格的书法俊秀，画笔生动，时称"三绝"，名盛一时。由于他一洗前习，别开生面，海内学南田的人很多，对后世影响较大，因有"常州派"之称。

图 5-10 《晴川揽胜图》

其代表作《晴川揽胜图》（如图 5-10 所示），画楼阁、峭壁、远岚、丛树、大江、船舶。构图别致，右面树石充满，左面深远之景层层推后，用笔不囿于前人，出于对实景的感受。这与一味摹古者，自有天壤之别。《灵岩山图卷》，山石以干淡笔折带皴，再用浓墨破之。以浓墨点远树，简洁秀俏，亦不同凡响。

### （二）清代画院

清朝宫廷设有类似画院的绘画机构，根据清嘉庆二十一年（1816年）胡敬《国朝院画录》记，清宫廷绘画归舆图房与内务府营造司直接管理，其活动内容，一为宫廷图画记录某些政治活动；二为装饰宫廷及为贵族观赏创作山水花鸟等。它兴盛在康熙、乾隆两个时期。康熙三十年至五十二年（1696—1713 年）是清代宫廷绘画的第一高潮期，乾隆继位（1736 年）又趋上升阶段，弘历在位的六十年间是第二高潮期。

宫廷绘画的艺术源流是多元化的，画家风格不同，各有不同的师承及派别。他们按皇室的授命作画，皇家贵胄的审美观自然成为主要出发点，甚至题材亦多由皇家指定。他们在专制强权的控制下接受任务，互相切磋，相互配合，创作了大量的宏幅巨制之作。他们在构图用笔敷色上都有一个共同倾向：以写实的、有装饰意味的画法为主，风格富丽华贵；且在内容上又多以皇帝为核心，突出皇帝的绝对权威身份。

康熙时主要画家有冷枚以及王原祁、王翚等。因而这一时代的绘画受"虞山派""娄东派"影响明显，同时西方油画在康熙年间已被内廷重视。清代宫廷画家中，有一批是西洋来的传教士，他们带来了西洋画的明暗和透视法，在宫廷内还培养了很多学生。不少中国画家受西方绘画影响，在应用明暗方法、焦点透视方法，以及西画色彩关系等方面，丰富了传统的中国画表现技法，如焦秉贞、冷枚、姚文瀚等，他们的画风已不属于文人画体系，整体看可说是清代院体中西合璧的画法，他们在贵族肖像画、历史画、山水花鸟画上都有突出贡献。

### （三）扬州画派

"扬州画派"活跃于康熙中期至乾隆末期的扬州，主要人物有华喦、金农、黄慎、郑燮、李鱓、李方膺、汪士慎、罗聘、高翔，一般公认这几人为代表。扬州画派中实际上只有高翔一人

是扬州人，其他人也没有毕生活动于扬州。但整体考察，这些以扬州为活动中心的有千丝万缕联系的画家，他们或为师为友，或殊途同归。

这个画派的共同倾向是：尽洗恪守古法的陋习，接受与发展石涛等人的革新精神，顺应时代审美要求，注重艺术自身发展，重视师造化和个人的独特感受，抒发个性，自成家法；以巧藏拙，蕴精于朴，纵逸中见法度；善用简练的笔墨，使情感得到充分的体现；以书法入画法，写意传情，完善了诗书画印相结合的文人画风。尽管他们所选题材多局限于花鸟，但他们在画史上的变革意义给后代人很大启发。

这些画家有相近的人生观及艺术观。他们都重诗文书画的修养，又多对现实生活不满。社会现实与他们的理想产生矛盾，使他们大多具有一种封建社会知识分子胸存块垒、感情盘郁的情怀。他们一反正统文人画派崇尚山水的风气，以花鸟创作为主。他们的绘画创意不以清高避世为出发点，着眼体现对现实的执着关怀，或寄托高古的人品情操，或怀着美好愿望有所寄托。他们的画风有率真的一面，也有世俗的一面。在强调写意形式中，增加了世俗成分，变革了传统文人画的书卷气。

**拓展知识**

## 金 陵 八 家

"金陵八家"，是指明末清初活动于南京地区的一批遗民画家，流行最广的说法是指龚贤、樊圻、高岑、邹喆、吴宏、叶欣、胡慥、谢荪八人。金陵八家并非是风格相似或有共同艺术传承的一个绘画流派，但人格品质和艺术追求上却有相似的一面。

金陵八家都生长在明末清初的乱世，面对尖锐的社会冲突，采取遁世的态度，沉湎山林、寄情书画，时人皆称之为"高士"。金陵八家间相互交游，以诗画互为酬答。在艺术上，作品题材大多以南京一带实景为主，富有生气，与正统画派之面目迥异。笔墨技法涉猎宽泛，不拘于某家某派，或上承两宋，或下取元明诸家，兼容并蓄，毫无门户之见，又能融会贯通，力求突破前人陈规，形成自我面目。金陵八家，因局处一地，艺术风格相互影响，形成了一些地域性的特征，如笔墨大多谨严，功底扎实，善用硬直之笔；山水形象轮廓清晰，强调体面结构；注重水墨渲染，色调变化。

### （四）清代人物画

清初人物画的主要成就仍表现在肖像画方面。基本是在明末"波臣派"的基础上，通过父子、师徒传授而延续，逐步发展为或重"墨骨"，或"全为粉彩渲染"的两种风格。

人物画创作占据了清代宫廷绘画的重要位置。清中期宫廷画院的创作达致盛期，但人物画创作完全受制于帝王，作品选题、起稿、绘制、题款、装裱均服从于帝王的好尚，体现封建王权，宣扬皇帝的文治武功。其中又以反映帝王生活与表现重大政治事件两类作品最有特色，这些画作多以人物为主，山水作为背景，比较忠实地反映了当时的重大题材和宫廷生活的各个方面，带有明显的纪实性，是后人认识清代宫廷生活和历史事件的形象见证。

在风格上，清代宫廷人物画创作中明显出现了融合中西的风格趋向。一方面，进入宫廷的西洋传教士画家，纷纷改变原有的画风和技法，在作品中加入中国传统的审美意识，如减弱明暗对比，减少高光，以细致的渲染避免笔触的暴露，用皴擦取代阴面的涂染。如郎世宁的《平安春信图》（如图 5-11 所示）、王致诚的《万树园赐宴图》（如图 5-12 所示）等即是这一

风格调整后的产物；在另一方面，由于帝王的好尚，西法逐渐对宫廷画家产生了吸引力，康熙朝画院画家焦秉贞的《仕女图册》，皆吸收西法的明暗对比和透视法，图中亭榭楼阁远近有序，呈现明暗转折。

图 5-11 《平安春信图》

图 5-12 《万树园赐宴图》

至乾隆朝，一些画院画家更能在焦秉贞、冷枚的艺术探索的基础上，将传统技法与西法相谐调，画出既具立体感而又有中国笔墨趣味的作品，推出了中西合璧的新画风。如丁观鹏的《宫妃话笼图》，体现了这类画家所共有的以中法为主、西法为用的艺术特点。

在清中期，与清代宫廷绘画相对峙的是"扬州八怪"的人物画创作。"扬州八怪"中的金农、黄慎、罗聘，还有同时的华岩、闵贞等，皆善人物画，但是他们大多继承写意风格，强调个性抒发，在题材上涉猎广泛，出现了大量表现下层人民的人物画作品，迥异时流。

## 二、清代工艺美术

明清工艺美术是中国工艺美术发展的成熟阶段，它不仅是对传统的总结与提升，也成为近现代中国工艺美术发展的基石。明清工艺美术上承宋元，制作水平有了显著提高。民族间相互学习、相互融合的趋势也不断发展，国内少数民族如蒙古、藏、维吾尔、满、回的文化特点与艺术风格对明清工艺美术创作产生了积极的影响，极大地丰富了中华民族工艺美术的传统体系，同时随着对外贸易的发达，在输出的过程中也引进了一些阿拉伯、欧洲的原材料与制造工艺，加以模仿吸收，为这一时期工艺美术的进步提供了新的养料。

### （一）陶瓷

明清两代的陶瓷工艺，在釉彩、纹样、造型、品种等方面都有显著提高，已被推进到五彩缤纷，争奇斗妍的崭新境界。明清窑址遍于各地，景德镇已成为全国陶瓷生产中心，此外，江苏宜兴、浙江龙泉、福建德化与广东佛山也具有相当规模。

陶瓷生产分工细致，技术不断日臻完善，以吹釉代替蘸釉，以陶车旋坯代替竹刀旋坯。由于釉料的不断发展，明清陶瓷已具有单色釉和三彩、五彩等多个品种。单色釉瓷器出现许多新的品色，如明永乐时期的甜白，宣德时期的霁红、霁蓝，万历时期德化窑的象牙白等；清代则有郎窑红、洒蓝、茶叶禾、鳄鱼黄等数十种色釉。

这些单色釉瓷器除继承传统的造型外，清初又在仿古与模仿其他材质方面达到了可以

乱真的地步。彩瓷品种亦层出不穷,明清景德镇的青花、斗彩与粉彩(如图 5-13 所示),明嘉靖、万历年间的五彩,清代的珐琅彩、广彩器等,成就之卓越引人注目。

图 5-13　粉彩人物笔筒(清)

明清瓷器的形制在继承传统的同时,亦能博采外来养分,创造出各式各样并具时代气息的器物器形,制作日巧,几达无所不备的境地。从总的形态而言,明代瓷器外形轮廓较为饱满圆润,清代器形则趋于挺拔瘦削。

除了釉色的千姿百态之外,明清陶瓷一改唐宋以来流行的刻花、划花、印花等传统装饰方法,转而大力推广彩绘,在花纹内容、表现形式上都取得了突出的成绩。瓷器工艺在清代有新的发展,康熙时出现珐琅彩与粉彩色彩鲜亮明快,淡雅柔和;珐琅彩多为皇室所作,制作讲究图绘满器,花纹绚丽,鲜艳明亮,是中国瓷器发展中的一大景观。

康熙末年,人们把西洋的珐琅料绘画在瓷胎上,称之为"瓷胎画珐琅"或"画珐琅瓷",这就是珐琅彩瓷(如图 5-14 所示)。珐琅彩是一种釉上彩瓷,它的制作分为两步,先是在景德镇烧好素白胎或白釉瓷(有时也用宫中旧藏明及清初的白瓷)上,由养心殿造办处绘画珐琅彩,再经低温二次烧成。康熙珐琅料全靠西洋进口,到了雍正中期国产珐琅料炼制成功。珐琅彩的种类也比五彩料多,除红、黄、紫、蓝等主色外,还有色彩比较新的胭脂红等副色。

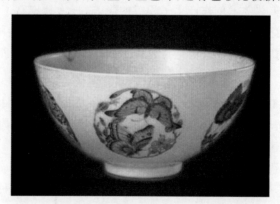

图 5-14　珐琅彩团花蝴蝶图碗(清)

粉彩瓷器是受珐琅彩制作工艺的影响而创造出的一种釉上彩新品种。用含有铅粉的

"玻璃白"加入呈色金属绘在素胎上,再入炉烘烧。由于用彩较厚,花纹具有一定的立体感,色彩明快而淡雅。最早出现于康熙年间,至雍正时有巨大发展,景泰蓝是本期金属工艺的一个重要发展。这种工艺正式学名应为"铜胎掐丝珐琅",元代由波斯传入云南,时称"大食窑",后经明代匠师融入传统的金属镶嵌工艺,并参考陶瓷工艺发展为一种民族化的工艺美术品种。它在宣德时期已经有相当的成就,至景泰年间更加繁荣并高度成熟,因此"景泰蓝"便成了"铜胎掐丝珐琅"的俗名,当然景泰蓝的颜色不止蓝色一种。

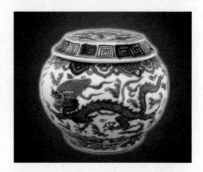

图 5-15  青花五彩云龙纹盖罐(明)

青花瓷(如图 5-15 所示),在清代仍是彩瓷中大宗的产品,其中又以康熙朝青花"独步本朝"。康熙青花使用国产"浙料",色泽鲜艳,青花纯蓝色泽的烧制成功体现了这时期制瓷技术的发展水平。层次分明的青花着色方法不仅形成了浓淡笔韵、深浅色变,也有利于瓷画情致意境的表达,为康熙青花瓷器丰富多彩的题材内容表现、装饰风格的绘画化创造了有利条件。

雍正、乾隆时期的青花,发色幽静匀润,较康熙时趋于淡雅,比较突出的有仿明宣德、成化的青花瓷器,从器形到制作工艺几达乱真的程度。装饰图案除传统纹样之外,又以幽雅娴静的折枝花、花鸟蔬果为多。

清代宜兴紫砂的制作工艺、形制纹饰在明代的基础上又有所发展,并出现了两极分化。一些精美的紫砂器不仅成为文人的玩赏品,也成为贡品而进入皇室宫廷;另一方面,普及化的推进又使得宜兴紫砂在大量生产紫砂壶、茶具器皿的同时,还推出了大件的摆设以及玩具等日用性的新品种。清代宜兴紫砂器中最脍炙人口的依然是紫砂壶,但紫砂壶的样式比明代更加丰富多样,涌现出不少著名的匠师。

### (二)织绣印染

明清两代的织绣印染纹样,虽然取材于动物、植物、山水、器用、佛道形象、文字符号等,但大多在图案组织中以象征、寓意、比拟和谐音的手法,表达一定的吉祥寓意。丝织工艺的百花齐放是明清时期工艺美术的特点之一。从大的品类而言有锦、缎、绸、罗、纱、绫、绉等,而在每种大的品类中又因织造技术、时代与地区风格之异,可分为若干小的品类。

织锦,为历史悠久的传统丝织品种,明清时期在发挥传统的地方特色上取得了新的成绩。按产地及特色而论,当时有云锦、宋锦、蜀锦、回回锦、壮锦等品种。明清时期的丝织品,除了上述装饰制作工艺外,还力图通过花色搭配、图案花纹达到丰富又统一和谐的效果。

### (三)漆器和金属

明清是中国漆器工艺史上的又一个黄金时代,品种之广,技艺之精,产量之多都是前代无法比拟的。大的品种有雕漆、金漆、彩漆、嵌漆等。在金漆及嵌漆中又分别包括描金、描金加彩、描金罩漆、洒金与罗钿嵌、石宝嵌各类。漆器产地遍及各地,各地漆器也各有所长。

明清的金属工艺,在前代基础上又有了长足的进展。金银器、铜器、锡器、铁器或继承传统,或有所创新。清初,芜湖的民间艺人汤鹏还在画家萧云从帮助下创造了专供观赏的铁画。但最著名的创造是明代的景泰蓝与宣德炉。

## 三、清代建筑与雕塑

明清都城的布局仍以宫室为主体,是对中国封建社会都城规划思想的继承与发展。它

使皇家宫殿园囿占据了全城的中央部分,满足了统治阶级附会古代经典制度和便于统治的需要。宫殿的主要建筑则基本依照《礼记》《考工记》及封建传统礼制来布置,从而组合成严正而庞大的建筑群。

明清两代的皇家苑囿是以园林为主的皇家行宫,在数量和质量上远胜前代,既承担巡幸游息的功能,又常为举行朝贺和处理政务之所在,从而决定了皇家苑囿兼具一般园林灵活、轻巧的特色与宫廷建筑的开阔而富丽的气概。坛庙和陵寝的大量建造是对封建社会宗法制度的进一步确立,同时形成了一套与之相适应的建筑制度。

### (一) 建筑

清朝的皇家苑囿除了继续扩建西苑外,更依托北京西北郊广大而富有变化的地形地貌,营造出称誉世界的圆明园、长春园、万春园、静明园、清漪园等胜处;在外地则建有承德避暑山庄。晚清慈禧太后当政时又挪用海军军费2000万两,复在清漪园的基础上修筑颐和园,此为现存规模最大、最完整的皇家园囿。

承德避暑山庄为清室建于关外的著名园囿。清初为行宫,康熙年间大加扩建。避暑山庄内山地居多,故行宫在园中南端,景点则集中在东南地势低平而多水面的一区。景点建筑有金山亭、烟雨楼等,大多面水而筑,并配以秀峰叠石、繁花垂柳,有置身江南之感。先后建筑于此的"外八庙"则更大程度地把行宫园林与庙宇结合为一,并在藏传佛教寺庙建筑中加入汉族建筑风格,反映出各民族文化的有机融合与相互影响。

**拓展知识**

### 圆 明 园

有"万园之园"称誉的圆明园,始建于康熙之初,大成于乾隆之世。园内建筑多集中在开阔平坦的地带,力图与具体的地形地貌相结合,构置出各具特色、自成一体的若干景区;同时又通过巧妙布置的游览路线将各部分统一起来。

建筑在园中所占比重较大,为避免刻板单调而强调平面与立面的变化,屋顶多采用单檐卷棚式,与正规之宫室建筑有所区别。除传统中式者外,又请西洋建筑师仿建欧洲巴洛克式样;而自乾隆南巡后,凡见天下名园胜景,便仿写图形,移造园中。圆明园规模宏阔,建置华丽,举世无双,可惜1860年为英法联军所焚毁。

颐和园地处西北郊,距城10千米,背依瓮山而面揽西湖,自元以降即为名胜佳处。乾隆十五年(1750年)建为清漪园,后为庆其母60大寿而起大报恩延寿寺于山,更山名为万寿,湖为昆明,乃初具规模。光绪十四年慈禧太后在此大肆兴构增筑,经22年落成,并定名为颐和园(如图5-16所示),占地2.9平方千米。颐和园不仅利用建筑布局和体量的不同而取得和谐统一的园林效果,同时又能通过巧妙组合以及地形、山石树木掩映配置,创造一种富丽堂皇又饶有变化的造园风格。

为了宣扬"敬天法祖"的思想,明清时期的皇家建筑中出现了大量的祭祀性的建筑、宗庙建筑与陵寝,并制定了一套与之相适应的建筑制度。明清都城所建的坛、庙,有太庙、社稷坛、天坛、地坛、日坛、月坛等,天坛(如图5-17所示)是其中最有代表性的建筑。天坛位于北京外城南部中轴线东侧,与西部的先农坛对称布置。天坛是明清两朝皇帝祭天和祈祷丰收的地方,初建于明朝又经清朝改造而形成现有规模,总面积280公顷。天坛的整体设计主要是为了体现天的神圣崇高和帝王与上天间的亲密关系,因此其平面结构、建筑样式都较为特殊。

图 5-16　颐和园

图 5-17　天坛

　　清代帝陵制度大体沿袭明代，但局部又做改动，如后死嫔妃在帝陵中另建陵墓。在河北遵化市、易县分建东、西两大陵区，各陵均设神道，这与明代的合葬制度、陵区集中一处以及公共神道的做法不同；而在帝陵规模上也存在着繁简不一的特点。

　　明清两代大量建造佛塔，出现三种形式：一为楼阁式砖塔，外壁饰以琉璃，如明代山西洪洞县广胜上寺的飞虹塔（如图 5-18 所示），其琉璃装饰是代表明代琉璃技术水平的重要标志；二为元式藏传佛教塔，端庄大方，如建于扬州莲性寺旧址上的清代白塔（如图 5-19 所示）；三为金刚宝座式塔（如图 5-20 所示），北京大正觉寺金刚宝座塔是此类建筑中现存最早的实例，北京西黄寺清净化城塔的处理方式则是金刚宝座式塔在清代的一种变化式样，以多变的建筑造型形成华丽的风格。

## （二）园林

　　明清的苏州园林进入了一个鼎盛时期，所存遗迹甚多，除了众所周知的拙政园、留园、西园、网师园、怡园、艺圃和藕园外，现存大小园林庭圃尚有百处以上。诸园的建造，因主人好尚有别，自然条件差异，匠师的擅长不同，形成了迥然相异的面貌，多姿多彩，绝不雷同。

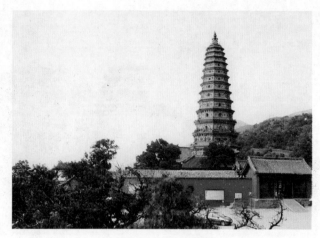

图 5-18　飞虹塔

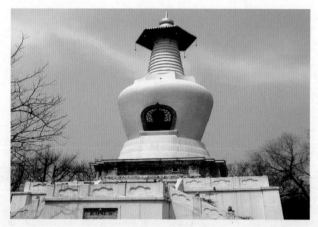

图 5-19　莲性寺白塔

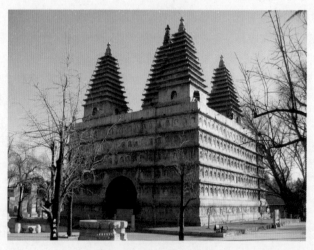

图 5-20　金刚宝座式塔

清代扬州园林的主人以富商居多，故集中在盐商聚集的新城部分。在设计主旨上这些园林与苏州等地的园林有所不同，一味追求豪华，大量吸收了皇家园林的造园手法，从而形成高敞华丽的特色。大型园林多中部为池，厅堂为全园主体，池旁叠山，点缀亭阁，周置复道，并以花墙山石、树木花草作间隔，造成有层次、富变化的景致。

### （三）雕塑

清陵石刻分散于东北、河北的各个陵园，其配置结合与数目上与明陵略有不同，各陵的规格、数量也不等，然而创作意图一如其旧，无非旨在宣扬皇帝的文治武功，泽被四海，威武神圣。但造型崇尚精美，软弱无力更甚于明代。只是在现实性与理想性的统一，写实手法与装饰手法的结合，以及追求整体感亦不忽视细节刻画上，还延续着唐宋以来的传统。

其他散见于宫苑、寺庙及其他公共建筑门前殿前的仪卫性圆雕，不外石狮、瑞兽，虽装饰华美，但和汉唐石刻相比已失去了生龙活虎、天马行空的气势与自由精神，成为已被驯化后的家畜的美化与放大。北京天安门前的石狮，故宫一些宫殿前的鎏金铜狮（如图5-21所示），颐和园中的镀金铜狮、镀金铜瑞兽，山西太原崇善寺门前的铁狮是其中的代表。

图 5-21 鎏金铜狮

明清寺庙中的雕塑作品数量甚多，以泥胎彩塑为大宗。北京大慧寺的二十八诸天像（1513年建）、山西太原崇善寺的千手千眼观音像（1383—1391年建）等是明清佛教雕塑中生动而有特色的作品。这一时期盛行在寺庙中塑罗汉像、建罗汉堂，工匠多能摆脱旧习，发挥自己的艺术想象，结构出更趋市俗化与个性化的罗汉形象，如北京西山碧云寺罗汉堂（1748年建）的木雕五百罗汉、山西平遥双林寺罗汉殿的彩塑罗汉以及四川新津观音寺、广州华林寺等处的罗汉像等。同样较为出色的创作还有大量的侍女造像，这些形象写实生动，比例适度，自然而极富生活化，如陕西三原城隍庙（1735年建）的侍女与乐女彩塑、山西太原晋祠水母楼的侍女塑像（1545年建）等。至于陕西蓝田水陆庵的壁塑，则发展了宋代以来带有高浮雕性质的壁塑艺术形式。

清代宗教雕塑中另一值得注意的现象是木雕与铜铸的藏传佛教造像增多。如承德"外八庙"普宁寺的千眼千手观音，是中国最大的木雕彩漆像；雍和宫大佛楼中以白檀木刻制的高达18米的弥勒菩萨像，身躯宏伟。

## 思考题

1. 分析明代绘画的特点。
2. 明代建筑在结构上有哪些变化？
3. 简述清代绘画的重要性。
4. 简述清代工艺的特点。

# 第六章

## 近现代美术

学习要点
及目标

1. 重点掌握岭南画派、京津画派和沪上绘画的特征。
2. 掌握和学习现代木刻艺术的特点。
3. 了解连环画、漫画及年画的艺术特征。

本章讨论近现代推动中国美术发展的主要因素,涉及近现代思想家、美术教育家对美术教育的见解和思考,各个时期的主要教学流派及其代表人物,以及新时期美术教育的改革,旨在廓清中国近现代美术教育发展的脉络。重点掌握近代美术的内容、形式和风格特征,了解近代美术新思潮兴起的现实作用。

## 第一节 岭 南 画 派

### 一、岭南画派的特征

岭南画派是指广东籍画家组成的一个地域画派。创始人为高剑父、高奇峰、陈树人,简称"二高一陈"。这一画派是在西方艺术思潮的冲击下,近代中国艺术革新运动中逐步形成的。

"岭南画派"注重写生,融汇中西绘画之长,以革命的精神和强烈的时代责任感改造中国画,并保持了传统中国画的笔墨特色,创制出有时代精神、有地方特色、气氛酣畅热烈、笔墨劲爽豪纵、色彩鲜艳明亮、水墨淋漓、晕染柔和匀净的现代绘画新格局。它有如下特点。

（1）主张创新，以岭南特有景物丰富题材。

（2）主张写实，引入西洋画派。

（3）博取诸家之长。

（4）发扬了国画的优良传统，在绘画技术上，一反勾勒法而用"没骨法"，用"撞水撞粉"法，以求其真。

## 二、岭南画派的代表

岭南画派是中国近现代画坛上的一支绘画流派，是人称"岭南三杰"的高剑父、高奇峰和陈树人所创立。高剑父和陈树人为清末广州著名花鸟画家居巢、居廉的弟子，高奇峰曾与其兄高剑父留学日本，学习美术。岭南画派始于晚清时期，其弟子多成名家，形成海内外华人都喜欢的著名画派。

高剑父（1879—1951年），中国近现代中国画家、美术教育家、岭南画派创始人之一。高剑父在中国画传统技法基础上，融合日本和西洋画法，着重写生，善用色彩或水墨渲染，具有南方特色，开创了岭南画派。《东战场的烈焰》是画家抗日战争时期的作品。

### 名家名作赏析

#### 高　剑　父

高剑父，一生不遗余力地提倡革新中国画，反对将传统绘画定于一尊；主张折中，即一方面折中于传统文人画与院体画之间，又折中于中国传统绘画与西方绘画之间；强调兼容并蓄，取长补短，存菁去芜。在创作上，他对人物、山水、花鸟均有很高造诣，其画笔墨苍劲奔放、充满激情。另外，他还长于书法，喜用鸡毫笔，风格雄厚奇拙。

名作：《东战场的烈焰》（如图6-1所示）是画家抗日战争时期的作品。画家以西洋绘画中的光影处理和素描关系，融进中国的墨笔来表现祖国河山被日本帝国主义轰炸后的情景，满目疮痍，一片废墟。是画家的亲眼所见，也是画家的写生之作，画家是以无比悲愤的心情来创作这幅作品的，以唤起民众的觉醒和抗争精神。正如右下角印章所刻："乱画哀乱世也。"明显地表现出画家的爱国主义和人道主义的思想。

高奇峰（1889—1933年），高剑父胞弟。善画花鸟走兽，亦能山水、人物，用笔能粗能细，能工能写。其工者用笔细致入微，写者则水墨淋漓，笔力豪放。高奇峰的绘画技艺、主张以及人生经历均受其兄高剑父影响，作品以翎毛、走兽、花卉最为擅长，在艺术上写生最为突出。二高兄弟的山水画，可以看出马远、夏圭横砍竖劈的传统，以及日本画的影响。高剑父奇拔苍拙，高奇峰则是雄健与俊美兼而有之。

图 6-1　《东战场的烈焰》

陈树人（1884—1948年），其画风清新、恬淡、空灵，独树一帜。一生创作有《陈树人画集》《陈树人近作》《陈树人中国画选集》等。

在香港的赵少昂、杨善深，在广州的黎雄才、关山月，这四位大师是当代岭南画派的主要代表。赵少昂被誉为高奇峰以后最佳传人，海外友人多以收藏少昂花鸟为贵。黎雄才、关山月都在广州美术学院任教，弟子颇多。杨善深在香港主持他开创的"春风画会"，传授画艺。他们于20世纪80年代初期合作完成了百余幅作品，每幅作品都凝聚着集体的智慧，体现了四位大师谐和默契、心照神交的深厚友情。

"岭南画派"的产生和发展，体现了一种新的文化精神。这种新的文化精神包含四个方面的内容：革命精神，是"岭南画派"产生和发展的思想基础；时代精神，是"岭南画派"在区别于旧国画流派的主要特征；兼容精神，是"岭南画派"的艺术主张，是革新的重要途径；创新精神，是"岭南画派"不断发展的动力。

关山月（1912—2000年），著名国画家、教育家、岭南画派代表人物。作为第二代"岭南画派"的代表，无论在审美意识上和艺术成就上都超越了他们的老师高剑父，形成各自不同的艺术风格。关山月的超越首先在于重大题材的开拓和时代精神的体现上，这是"岭南画派"绘画革新的灵魂。他参加1973年"全国连环画、中国画展览"的作品《绿色长城》是新山水画的又一范本。《绿色长城》表现了我国社会主义建设一派欣欣向荣的新气象，也表现了劳动人民改天换地的精神，表现人民用双手艰苦培植起来的绿色长城。

# 第二节　京津画派

## 一、京津画派的由来与特点

京津画派是清末民初京津两地国粹文化继承与发展的结晶性产物。京津画派主要起源于四个国画团体：宣南画社、中国画学研究会、湖社画会和松风画会。从产生的起因和脉络上看：前三者是由北洋政府的官员、北洋遗臣为骨干的文化组织；而松风画会是以清室贵胄、清廷遗老、遗臣、宫廷画家为主的书画团体。

"精研古法、博采新知"是京津画派的整体宗旨。临摹、写生、切磋功力的生态常规在京津画派中一直流行至今，并作为良好的传统保持下去。除了画派领袖金北楼先生提出的如上宗旨外，中国画学研究会的陈半丁先生、湖社画会的秦仲文先生、松风画会的关松房先生等老前辈都为京津画派的艺术创作留下警言，概括来讲就是：创作不是闯作，笔墨不能脱离生活。

京津画派是文化理念而非地域概念，京津画派同岭南画派一样，弟子遍布海外并被国际美术界瞩目，今日的京津画派已是立足于海峡两岸而遍布世界的主要中华国画群体之一。

## 二、京派画家

陈师曾（1876—1923年），名衡恪，江西义宁（今修水）人。1902年东渡日本留学，1910年归国。后长期从事美术教育工作。在北京画坛率先反对"四王"的复古陋习，努力恢复中国绘画"师法造化"的传统；同时吸收西洋画对景写生之长，形成颇具特色的"写生画"。

代表作《北京风俗—墙有耳图》(如图 6-2 所示),以现实主义的创作方法,描绘出中国社会真实感人的生活状况,是其艺术革新思想的具体体现,也是中国人物画发展史上具有里程碑意义的创作。

图 6-2 《北京风俗图——墙有耳》

金城(1878—1926 年),又名金绍城,字拱北,号北楼,浙江湖州人。自幼喜好绘画。青年时代留学英国攻读的是法律,但是心系绘事。民国后其在从政之余,曾负责筹建内务部古物陈列所,依照国外近代美术博物馆的设置进行陈列,组织人员对原作进行大量复制临摹。他对中国近代美术、文物保护、博物馆建立建功至伟。1920 年在徐世昌的资助下,创立"中国画学研究会",一时声势煊赫。金城强调师学古人,但非一味死抱旧法,经他培养的学生大多在古代传统的基础上,力图以新的意识观念变通创新。

# 第三节　沪上绘画

## 一、海派前期

1840 年后的上海逐步发展起鲜明的自身特色。在文化领域,这个具有资本主义性质的国际化大都市,既包含着中国传统文化自然演进的结论,又接纳了西方文明的成果,培育出以市民阶层为主体的独特审美观念,成为"海派"绘画风格形成与发展的推动力。

在艺术传统上,海派画家继承了"扬州八怪"的世俗化传统,同时由于面对更广阔的文化视野、更纷繁复杂的社会生活和更激烈的矛盾冲突,尤其是面对西方文明的冲击,他们的绘画创作及其世俗化特征向着更开阔、深入、成熟的方向发展。

海派在中国画由传统形态向近现代形态转变的过程中具有特殊的意义,它标志着古典绘画传统的终结与近代美术的开始。"海派"分为前后两期。前期,从"沪上三熊"算起,以"海上三任"、赵之谦、虚谷为代表,主要成就体现于花鸟画、人物画,在处理传统文人画的形

式规范与体现社会新诉求的关系方面有着突出贡献。

任熊（1823—1857年），晚清海上画派的先驱。与弟任薰、儿子任预、侄任颐合称"海上四任"，又与朱熊、张熊合称"沪上三熊"。早年曾从村塾学画写真，用影描勾填之法画人之容貌，后不满足于恪守粉本而力变旧法，注重表现衣冠下的人体解剖结构，并以肖像画为人所重。其人物初学陈老莲，益以方折顿挫多变的线条，更强调装饰性，气格很高；花卉则取陈白阳、周之冕长处，艳丽古雅，纵放适度。旧海派中，不只任薰、任颐，连自视很高的赵之谦也学过任熊的画。任熊的山水画具有突出的表现，如《十万图册》等是他的代表之作。他早慧亦早夭，却给后人、给中国美术史留下了极丰富的文化遗产。

赵之谦（1829—1884年），字益甫，号悲盦，浙江绍兴人。他的花鸟画创作，能不拘于传统文人画的意趣范围，取法广阔而融入自己的笔法、个性，尤其是他成功地将传统写意花卉与民间艺术、西洋色彩相结合，冲破了文人画家津津乐道的淡雅，将文人画的雅和民间艺术的俗圆满融合，从而开创出海派绘画的新格局。他的作品对任伯年、吴昌硕、齐白石等人产生了很大的影响。

虚谷（1824—1896年），原姓朱，名虚白，安徽新安人。他的花鸟画题材广泛，尤其善画金鱼、仙鹤等，既反映了画家对客观世界的独到观察和体验，也表达了市民精神的某些侧面，蕴含了大众美术稚拙幽默、达观诙谐、质朴天真的因素。虚谷喜用枯笔侧锋作画，以个性化的笔法来概括和表现物象，归纳出个性化的风格样式。

任颐（1840—1895年），字伯年，浙江绍兴人，海派大家，与任熊、任薰并称"海上三任"，善画花鸟、人物。他的花鸟画充分体现出当时上海世俗商业社会的特殊欣赏口味，其独特风格背后隐含着丰富而深刻的社会文化背景。任颐重视色彩与写生，其色彩运用体现了世俗的要求，同时融合西方的色彩观念；其写生受到西方写实绘画的影响，是中西艺术融合的有益尝试。其代表作品《三友图》（如图6-3所示）、《苏武牧羊》等。

图6-3　《三友图》

## 二、海派后期

清末民初上海的书画家以吴昌硕和王一亭的名字最为引人注目，当时举画家巨擘，必曰吴昌硕、王一亭。吴、王二人被称为海派（即后海派）的代表。他们二人的相互提携和合作一时被传为美谈，同时也反映出海派美术的特点。

吴昌硕，我国近、现代书画艺术发展过渡时期的关键人物，"诗、书、画、印"四绝的一代宗师，晚清民国时期著名国画家、书法家、篆刻家，与任伯年、赵之谦、虚谷齐名为"清末海派四大家"。吴昌硕的艺术另辟蹊径、贵于创造，最擅长写意花卉，他以书法入画，把书法、篆刻的行笔、运刀、章法融入绘画，形成富有金石味的独特画风。篆刻方面吴昌硕上取鼎彝，下抱秦汉，创造性地以"出锋钝角"的刻刀，将钱松、吴攘之切、冲两种刀法相结合治印。

## 吴 昌 硕

吴昌硕（1844—1927 年）名俊、俊卿，字昌硕，又字仓石，别号缶卢。吴昌硕的画以泼墨花卉和蔬果为主要题材，兼顾人物山水。他的作品公认为"重、拙、大"。他用笔沉着有力，没有浮滑轻飘之意，是为重；自然却无斧凿之痕，稚气洋溢，天真一派，是为拙；气势磅礴，浑然大家，是为大。有《缶卢集》《缶卢诗存》《缶卢印存》及书画集多种刊行。吴昌硕画得最多的是梅花。

图 6-4 《梅石图》

名作：《梅石图》（如图 6-4 所示）等多作于吴昌硕古稀之年，不止一幅。其中一幅作于 75 岁，梅为主，石为客，交相辉映。该画运用篆法，疏阔纵放，气势掉阔。点点梅花，疏密有致，极富节奏之变。焦墨枯笔，顺来逆去。枝丫纵横，曲中求直，苍劲之极。花以焦墨圈勾，精细而怒张，仿佛想从枝上挣脱，凌空而去。观者仿佛置身于月色轻笼、花影横斜的意境之中。

王一亭是海派书画家群体中的中坚人物，他对海派书画整体的发展，特别是对艺术领军人物的确立起到了关键作用。他首先是位书画家，一生勤于笔墨艺事；又是一位大商人，善于经营和精通金融，曾两次任上海总商会主席。他正是拥有如此的艺术才力、经济实力和活动能力，才使第二代海派书画具备了相当的底蕴、勃发的能量和雄迈的气魄。

在近代美术史及海派绘画史上，对于王一亭的艺术评价并不高，他的艺名似乎为他的经商之名所掩。实际上，王一亭对海派书画艺术的传承弘扬及个人风格的打造上，是成就卓然的。王一亭的书画功力深厚、风格雄健，体现了一位海派书画界准领袖的能量。其代表作有《弄璋吉叶图》。

# 第四节 木刻艺术

## 一、新木刻版画的诞生

中国新兴木刻版画运动是由鲁迅先生 1931 年在上海倡导发起的，那个时候才开始了我国版画创作的史页，至今已有 80 多年的岁月。中国版画虽有上千年的历史，但在 20 世纪 30 年代前都是复制版画。它们之间在制作技术上有很大差别，而且在作为艺术的功能与现实意义上也有质的区别。

新兴木刻从诞生那天起，便和中华民族的解放事业紧密相关，与广大人民群众的命运血

肉相连。他是中国革命文艺的一个重要组成部分,是国统区美术的主力军。当时的版画是以艺术家和革命者的双重身份出现,以艺术作为战斗武器,在思想教育战线上发挥了它的巨大作用。

## 二、新木刻运动的发展

新木刻运动最初是由鲁迅介绍、出版外国木刻作品,得到进步美术青年的欢迎和响应而兴起的。在 20 世纪 20 年代末至 30 年代,鲁迅倡导的新木刻运动代表了"为大众而艺术"的思潮。

这个"左联"领导的美术活动在思想上广泛吸收了欧洲版画特别是麦绥莱勒、珂勒惠支和苏联作品中的人道主义和革命精神,在形式上也借鉴了外来版画。因此,强烈的思想性和明显的欧式技法是 30 年代"左翼"木刻的特征。它发挥了美术作为革命斗争武器的功能,在民众中起到了宣传革命真理、鼓舞革命斗志的作用。

30 年代初期在内忧外患、风云变幻的岁月里,木刻社团却在各地相继成立起来。1933—1936 年,上海良友图书公司出版了四本比利时木刻家麦绥莱勒的木刻集,其中《一个人的受难》是一部最富革命性的木刻连环图画,从而增强了这部作品的思想性。

抗日战争爆发后,木刻家们以刻刀为武器,投入抗敌救亡宣传。由于广大青年美术家的来到各抗日根据地,美术力量加强,木刻创作也成为当时最流行的艺术样式。1942 年,涌现出许多木刻艺术家,创作了一批具有很高思想性、艺术性的木刻作品。由于抗日战争的持久性,以致物质条件十分匮乏,文化宣传遇到了严重的困难,而新兴木刻这一艺术应革命的需要迅速发展。

1947 年 4 月、11 月及 1948 年 5 月,在上海大新公司画廊举办了第一、二、三届全国木刻展览,并巡展到南京、杭州、宁波、温州、桂林、重庆、香港等地。随后又在这三届全国木展作品中选出 105 幅,编成《中国版画集》,由上海晨光出版公司出版,铜版纸精印,曾再版两次。1948 年 11 月举办的"第四届全国木刻展览"在上海大新公司画廊展出后,巡展于交通大学、同济大学、苏州国立社教学院、南京中央大学以及河南大学、湖北大学等,在大专学生群中扩大版画影响。时代书报出版社以罗果夫名义将先后发表的木刻作品及文章选编成《新木刻》单行本出版发行。在此前后产生的代表性作品有李桦的《挣扎(怒潮组画之一)》(如图 6-5

图 6-5　《挣扎(怒潮组画之一)》

所示)、野夫的《木刻手册》、韩尚义的《木艺十讲》、汪刃锋的《刃锋木刻集》、朱宣咸的《今天是儿童节》《为了孩子,为了生存》,葛克俭的《鲁迅作品插图(药)》、可扬的木刻连环画《英英的遭遇》等。此外《北方木刻》由上海高原书店出版,集中介绍了解放区的130幅木刻,郭沫若作序。

### 李 桦

李桦(1907—1995年),广东人。1949年后,创作了许多反映祖国建设,富有时代气息的作品。代表作有《怒吼吧,中国!》、组画《怒潮》(挣扎、抓丁、抗粮、起来)、《饥饿线上》《向炮口要饭吃》《团结就是力量》《劳动后备军》《征服黄沙》《首都的早晨》等。

他历任中央美术学院教授、版画系主任、中国美术家协会常务理事、中国版画家协会主席等职。著有《美术创作规律二十讲》《李桦木刻选集》《美术新论》《木刻的理论与实践》《木刻版画技法研究》等画册及著作。他于1991年获国务院颁发的"政府特殊津贴",1996年中国版协授予其"鲁迅版画奖"。

解放区的新兴木刻在抗日战争和解放战争中,随着革命形势的变化而有了明显的发展,作者们从丰富的人民生活中提炼创作,在民间美术中汲取营养,探索民族风格、新的主题思想和鲜明清朗的画面,使版画艺术提高到一个新的阶段。古元的《人民的刘志丹》《减租会》《烧毁地契》,力群的《帮助群众修理纺车》,马达的《推磨》,彦涵的《当敌人搜山的时候》《向封建堡垒进军》,石鲁的《打倒封建》,夏风的《瞄准》,李少言的《重建》等,都是很有影响的作品。

## 三、新木刻运动的意义

中国新兴木刻版画是由无产阶级文化运动旗手的鲁迅先生在20世纪30年代发起,并直接领导于中国新文化运动的发源地上海,当时的木刻在表现内容上,以上海为代表的"白区"作品多是反映民众疾苦和要求民主政治的呼声,相当一部分表现了人民遭受苦难、家破人亡、妻离子散的悲惨遭遇和他们的反抗与呐喊。而以延安为代表的"红区"作品多是表现"红区"军民的战斗生活、生产建设和民主改革运动等。

总的来说,"白区"作品的调子比较低沉、压抑、凝重与抗争;"红区"作品的调子比较明快、开朗与轻松。在形式语言上,"白区"注重黑白色块的对比,强调反差,低调较多,风格上完全吸收欧洲版画的养分,从而是更加地道的西化;而"红区"作品,线的运用比较充分,画面朴实,富有浓郁的边区风俗民情,风格上主要汲取中国民间艺术的养分。

新兴木刻经过这12年的艰苦实践,在思想上和艺术上都已进入逐渐成熟的境界,为新中国成立后版画的大发展打下了深厚的基础。

# 第五节 连环画、漫画及年画

## 一、美术出版物的出现与早期连环画、漫画的创作

随着上海开埠,先进科学技术的舶来,西方石版印刷术亦逐渐影响到中国的印刷界。

1876年上海徐家汇外国教会建立土山湾印刷所，开展石印印刷，亦是中国石印的开始，所印之物多为天主教的唱经一类宗教书籍。

1877年《瀛寰画报》在沪创刊，刊行者是《申报》馆主人英国人美查，内容以介绍世界各国风土人情为主，附图皆由西方人所绘，制图用镂版。1881年鸿宝斋石印局在沪开设，除印刷书籍外兼印名家书法及不定期的画报等。但若以题材广泛、印刷精致而言，以《点石斋画报》最为著名。

**拓展知识**

### 《点石斋画报》

《点石斋画报》为中国最早的旬刊画报，由上海《申报》附送，每期画页八幅。光绪十年（1884年）创刊，光绪二十四年（1898年）停刊，共发表了四千余幅作品，反映了19世纪末帝国主义列强的侵略行径和中国人民抵抗外侮的英勇斗争，揭露了清廷的腐败丑恶现象，也有大量时事和社会新闻内容。当时参与创作的画家除吴友如和王钊外，还有金蟾香、张志瀛、周慕桥等17人。这些画家多参用西方透视画法，构图严谨，线条流畅简洁优美。

在艺术手法上，《点石斋画报》继承中国传统艺术，尤其是明清以降木刻版画艺术的特点，又汲取民间艺术中的表现方式、西洋画法中的透视和解剖知识，因而画面景深、人物比例更为贴近现实，真实可信，引人入胜。构图处理，因事件的不同而变化，没有一成不变的模式。由于创作者本着忠于事实的主旨，因此人物形象的塑造皆以现实为凭据，人物发式、服装以及背景道具的细节表现皆来自生活原型，反映了时代风貌。这些艺术特点，不仅影响到当时其他画报的创作倾向，也极大地推动后来的人物画、漫画、连环画与年画的发展。

早期中国石印画报的创作主旨，大多忠于现实，反映各阶层的社会生活，题材生动，形式活泼，雅俗共赏。对于许多重大时事，以及揭露封建统治黑暗的连环画、讽刺漫画的刊登，具有爱国主义精神和进步倾向。石印画报还用大量篇幅介绍西方先进技术、新事物，对于知识的传播、新学的兴起、民众的启蒙、美术的传播有着推波助澜之功。

## 二、月份牌画与商业广告画

月份牌的诞生，源自近代中国门户洞开后外商致力于洋货倾销的广告宣传。每逢年尾岁首，商家作为商品宣传附送。利用现代先进的印刷技术印成彩色画片，在画面适当的位置标有商品、商号与商标，并配以中西对照的年历或西式月历赠送给顾客。

这种形式新颖、寓意吉祥的月份牌一经推出，其独特的艺术表现手法与别具的韵味便赢得人们的喜爱。早期的月份牌画，题材内容相当丰富，才子佳人、神仙故事、民间传说、戏曲人物、风俗人情、风景花卉无所不包，技法为吸收西法后所发展起来的一种擦笔水彩画法。月份牌对研究中国的近代史、绘画史、商业史及烟草、服饰、戏剧、影视等都有不可替代的价值。

早期的月份牌，图中的人物、风景等往往与所宣传的商品全不相关，月份牌画家们更多考虑的是绘画的效果。直至月份牌盛行的中后期，才出现较为明显以画中人物、景物来直接传达商品信息的做法，成为真正意义上的商业广告画。

## 三、创作漫画

　　中国的早期漫画,沿袭了传统的工笔画或水墨画的传统,使用画具大多是毛笔,而且在画面的安排和线条处理上都与国画相似,比如竖写的题记和署名或印章。人物的表现多以粗墨线为主,着重主体,局部刻画较略。与国画所不同的是,或多或少地舍弃水墨和丹青的渲染,采用西方漫画中常用的对话框等表现形式。民国前后,随着钢笔被广泛使用以及便于携带的特点,漫画家也开始使用钢笔作画。线条简洁,表达细致,逐渐形成了所谓硬笔漫画的新风格。

　　20世纪30年代左翼美术运动兴起,漫画也成为一种批判现实、宣传革命的武器。反对封建、反对侵略、提倡民主是这一时期的主题。丰子恺在这一时期创作了大量反映社会百态的系列漫画,揭露了社会的不平等、劳动人民的悲惨境遇以及政府人员、军阀恶吏的丑恶嘴脸。各类报纸和知名刊物都开设了漫画专栏,更出现了漫画专刊如《中国漫画》《时代漫画》等,是漫画家们战斗的阵地,展示自己才华的舞台。

　　随着民族矛盾加剧,具有爱国热情与革命愿望的漫画家们,在漫画技法的表现上更趋成熟,在批判讽刺的力度上更趋激烈,采取的斗争形式也逐渐规模化。许多漫画家将讽刺批判的利剑直指反动政权,如漫画家廖冰兄等人经常运用拟人的手法,讽刺当时政府的昏暗、官员的腐败,以及对侵略者和帝国主义的无比愤恨,代表作《教授之餐》(如图6-6所示)。

图6-6 《教授之餐》

　　更为突出的是"七七事变"前夕,北平举办了第一届漫画展览会,漫画家们联合起来,用他们敏锐的洞察力,揭露了日本帝国主义侵略的阴谋,以及为其效命的"冀察伪政府"卖国求荣的丑恶嘴脸,展现出当时漫画界的团结一致的巨大力量,是中国漫画发展史上的一座里程碑。

　　解放战争期间,叶浅予、孙之俊、张振仕、华君武等漫画家的作品,在坚持漫画的革命性、战斗性的同时,也逐渐形成在题材与表现形式方面的个人风格特色,体现了中国漫画的进步与发展。

1. 简述"岭南画派"的主要代表人物。

2. 海派美术有哪些特点？

3. 评述吴昌硕、王一亭的艺术成就。

4. 吴昌硕和王一亭之间存在什么样的关系？这种关系对吴昌硕在上海的成功有什么影响？

# 第七章

# 史前美术

**学习要点及目标**

1. 了解旧石器时代的洞窟艺术和器具艺术。
2. 了解中石器时代的壁画艺术和岩画艺术。
3. 熟悉新石器时代的巨石文化。

**本章导读**

迄今所知，欧洲最早的美术作品出现在旧石器时代晚期的前段，距今 2.5 万—3 万年前。这种旧石器时代的美术，约在公元前 1 万年随着冰河期的结束而消失。中石器时代美术的类型有所增加，随着各地区文化发展的不平衡，出现了各自独立发展的美术传统，不同程度地演化为新石器时代的美术。本章将介绍旧石器时代、中石器时代和新石器时代美术。

## 第一节　旧石器时代美术

旧石器时代晚期之前，虽然缺乏人类对于形象的模仿表现的证据，但实用的工具制作和改进，已经显示了许多审美因素。如手斧的几何化造型、对称感、刃口的细小修饰以及刻痕，都不无初级的装饰价值，而且制造工具的过程也为创作艺术作品准备了造型的技巧。

旧石器时代晚期传统地划分为 4 个主要的文化期：①奥瑞纳文化；②佩里戈尔文化；③梭鲁特文化；④马格德林文化。奥瑞纳文化得名于法国上加龙省的奥瑞纳洞窟。佩里戈尔文化得名于法国的佩里戈尔，它们合成旧石器美术的早

期发展阶段，著名洞窟拉斯科就是这个阶段最主要的代表。梭鲁特文化得名于法国索恩-卢瓦尔省的梭鲁特。马格德林文化得名于法国多尔多涅省的马格德林洞，它们构成旧石器美术的晚期阶段，其典型为西班牙的阿尔塔米拉洞。

旧石器艺术的题材以动物为主，人物占了相当大的比例，植物形象只有极少几例，还有手印和几何纹样。动物中主要是欧洲野牛、野马、野羊、猛犸、犀牛、鹿类和一些肉食类动物，驯鹿在当时人的生活中占了极大的比重，其角、骨、皮、肉、血都被广泛利用，但描绘得不多，可能因为驯鹿性温、体拙，易于捕杀，数量又多，无须借助巫术的缘故。同样，植物是人们生产（木制工具）和生活（花果叶浆）中的重要依赖对象，却几乎未加描绘。人物的描绘常以面具遮脸，或者人身兽首，以此推论当时人们对自己的形象描绘存在着特殊的禁制。

有些可能是巫师作法的真实写照，有些巫师画在动物集中的地方，是为了体现强大的控制力量。人物在某种场合下也是作为被伤害的形象，有的身上插了箭，更多的人物形象（特别在器具艺术中）是作为增殖种族的偶像而创造的，这些形象以女性为主。

旧石器时代的艺术分布范围相对集中，洞窟艺术以法兰西-坎塔布里连地区为中心。西班牙南部，意大利半岛南部和西西里也发现一些有壁画的岩洞。最早的洞窟壁画发现于苏联乌拉尔地区。

器具艺术分布范围要广泛得多，德、奥地利、捷克斯洛伐克、波兰、苏联部分地区均有发现。器具艺术和洞窟艺术时间和风格相同，可能游猎于这些地区的克罗马农人找不到合适的洞窟作画，或者画在岩壁上未能流传下来，只剩下器具艺术。器具艺术便于携带，也利于他们的传布。

旧石器时代最杰出的绘画作品发现于法国西南部、西班牙北部的坎特布利亚地区。这里有几处洞窟，其中也包括泥塑的浮雕。表现内容皆以动物为主，手法写实而生动。其中最突出的代表是法国的拉斯科洞窟壁画、西班牙的阿尔塔米拉洞窟壁画。拉斯科洞窟的动物形象气势雄壮，富有动感，充满粗犷的原始气息和野性的生命力（如图 7-1 所示）。阿尔塔米拉洞窟中的这幅《受伤的野牛》，刻画了野牛在受伤之后的蜷缩、挣扎，准确有力地表现了动物的结构和动态。

图 7-1　拉斯科洞窟壁画

**拉斯科洞窟**

拉斯科洞窟发现于 1940 年。全洞由主厅、后厅和边厅以及连接各部分的洞道组成。在主厅和两个通道的壁面和顶部描绘了大量的野牛、驯鹿和野马等原始动物。从画法和风格上来看,可能出自好几代人之手。最早的作品可上溯到奥瑞纳文化的晚期,即公元前 1.7 万年。原始画家用粗壮而简练的黑线勾画出轮廓,并用红、褐、黑色渲染出动物的体积和结构。

壁画气势雄壮,富有动感,充满粗犷的原始气息和野性的生命力。主厅中一幅长达 5 米的大公牛是其代表作。野牛的头部和身体都刻画得强壮有力,尤其是眼睛,似乎带有对感情的表现。

**阿尔塔米拉洞窟**

阿尔塔米拉洞窟发现于 19 世纪下半期,制作年代稍晚于拉斯科洞窟。它包括主洞和侧洞,绘画大多分布在侧洞,即有名的"公牛大厅"。侧洞长 18 米、宽 9 米,顶部密布着 18 头野牛、3 头母鹿、2 匹马和 1 只狼。野牛有卧、站、蜷曲、挣扎等各种姿势。

最突出的是长达两米的《受伤的野牛》。他刻画了野牛在受伤之后的蜷曲、挣扎,准确有力地表现了动物的结构和动态。与拉斯科洞窟不同的是,阿尔塔米拉洞窟壁画轮廓线比较细,而且有明暗向背的粗细浓淡变化,与色彩渲染结合紧密,通过动态表现动物身体的结构,明暗起伏更为丰富,甚至感情也更细腻,但却不如拉斯科洞窟壁画那样奔放有力。

# 第二节　中石器时代美术

中石器时代美术产生于公元前 1 万年以后。随着冰河时期的结束,气候转暖,人类文化也适应新的环境发生了改变,产生了艺术表现的新形式,制作了壁画、刻凿、小雕刻。此时动物北迁,以描绘动物为主的旧石器洞窟艺术和器具艺术的传统随之消失,取而代之的是一种衰弱的美术。

中石器时代美术可分为 3 个区域。

(1) 第 1 个区域是法国南部、西班牙北部旧石器洞窟艺术的繁荣地区,称阿齐利文化,留下的作品很少,其代表作品是一些小卵石上用红或黑颜色画的点和线,这是旧石器马格德林时期几何形风格的延续,但是具体的用途不明。

(2) 第 2 个区域是北欧,主要是岩石艺术。即在露天的山崖巨石上画或刻的作品和活动艺术。有些地区发现的旧石器时代小雕刻,可能是冰河期间温暖阶段游猎到此的人群创造的,也有些是被中石器时代开始时追随草原动物北迁的人们带到北欧的。法国阿伦斯堡发现的刻在木头上的小型图案化人像、莱茵河与德国南部兴盛的马格德林晚期文化和阿齐利文化的程式化作品有相似之处,约在公元前 6000 年,还有一些刻在骨棒上的半写实的

图样。

在斯堪的纳维亚，特别是挪威，出现了一种生动的写实雕刻，深得旧石器时代西南欧洞窟美术的遗风（出现于公元前 6000—前 5000 年），是北欧史前美术的第 1 阶段。后来约在公元前 3000 年逐步被半写实的风格取代，画有野兽、鱼类和人物，造型比较生硬，常刻画出动物的内脏。采用刻出凹线然后在线中填色的技法，属于第 2 阶段。第 3 阶段约始于公元前 2000 年，是高度简化的程式人物和动物，这种风格向苏联北部和西伯利亚地区发展。这些创作都与当时人们的狩猎巫术有关。此外，还发现一些未能解释的符号，很可能是初期的文字。

（3）第 3 个区域是西班牙东部的黎凡特。因此，这时的美术又称黎凡特美术。这一地区在冰河时期结束之后，生活环境发生了很大变化。流存在露天岩石和岩洞里的壁画，其母题和表现形式都与从前大不相同。题材上以人物为主，但又不是单纯地表现人，而反映了当时人们的生产劳动和社会生活，如狩猎、采集、祭祀、行刑以及农牧生活的情景等。

画面上动物形象仍占很大比重，而动物与动物之间还有着一定的联系。形象的尺寸一般为 15～20 厘米，最小的不到 2 厘米，极少数与旧石器时代洞窟壁画上的动物一样大。人物和动物形象采用单色平涂，色彩均匀，颜料是赤铁矿、高岭土，调以树脂等。也有勾线的造型，线条熟练。黎凡特岩画都绘在举行宗教仪式的"圣地"。这些"圣地"一直沿用到罗马时代。人们常常选择专门的岩壁重复绘制，几个不同时期、不同内容的画叠在一起。最早黎凡特人的特殊巫术观念是创作壁画的动力，也有人认为黎凡特岩画仅仅是再现人们的生活或者是对战争或重大事件的纪念。

黎凡特美术在旧石器时代的基础上产生了巨大的飞跃，不仅体现了复杂的心理内涵，较为注重构图处理，而且在画面的审美方面已有明显的追求。

**拓展知识**

### 北欧岩画

北欧岩画分写实与抽象两大类风格。写实风格属于渔猎部落人的作品，表现了与实物同样大小的动物形象，以线刻为主，极为写实。抽象风格属于农牧民的作品，他们把动物简化为抽象的图形，最后演变成几何形，反映出一定的抽象概括能力，孕育了工艺美术的萌芽。

### 黎凡特岩画

黎凡特岩画表现人类活动的情节性绘画。它们以人类狩猎为主要情节，以表现人物、动物的运动和速度为特点，把运动中的形象表现成剪影效果或带状样式，以拉长的四肢和夸张的动作强调动势，表现狩猎场面中的紧张和活力。构图具有浓厚的情节性和生活气息，但忽略细节刻画，用色单纯。

# 第三节　新石器时代美术

新石器时代美术在阿尔卑斯山以北，普遍存在一种以巨大石块构筑的建筑物，其壁画多有几何装饰，这种艺术被称为巨石文化，是人类史前创造的文化类型之一，在世界许多地方

都有分布。

欧洲的巨石文化产生于新石器时代，它不用灰浆黏合，而完全用石块垒砌。这种石块建筑大体上分石圈、石柱、巨石坟墓和神庙四种类型。

## 一、石圈

以大块石头围成，分布在爱尔兰和英国，以英国南部的斯通亨奇最为著名（如图 7-2 所示）。"斯通亨奇"在古英语中意为"吊起来的石头"。它在等距离的直立巨石上，搁上巨石横梁，以中间的石祭台作为圆心，共有 3 圈竖立的石块构成的圆圈，在外围还有一圈壕沟，里面洒了白色的土，壕沟与立石圆圈之间，还有些经过计算而后设置的零散石块。斯通亨奇是举行宗教仪式的场所。东面 2 块立石的间空与靠近壕沟另 1 块石块所构成的直线，正好对准夏至日出的方位，由此推论，斯通亨奇与太阳崇拜有关。

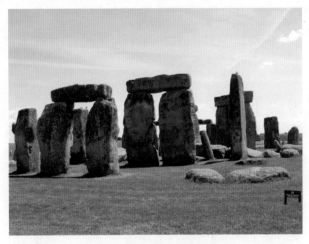

图 7-2　英国南部的斯通亨奇

## 二、石柱

石柱为直立的巨大石块，最高者达 20 米，重 300 吨。有的几块聚立在一起，有的是若干块排成行列。法国布列塔尼省的石柱行列最为壮观，共有 3000 多块巨石，间隔排列了 3 千米长。对石柱用途的解释有几种：一说是作为宗教仪式的场所，一说是界，一说是为了纪念死者。

## 三、巨石坟墓

巨石坟墓有些建在地上，有的埋在大土丘下，常常为一个家族的坟墓。在法国北部和斯堪的纳维亚、英国、爱尔兰均有分布，结构多为水平砌筑，墓顶采用梁柱式。巨石坟墓的墓壁上和部分石柱上，刻有花纹，呈现为云雷纹、螺旋纹、菱形纹、同心圆纹等几何图案。

## 四、神庙

神庙是用石块构筑的比较完整的建筑物，里面供奉神像。马耳他岛的巨石神庙最有代表性。巨石文化还包括同时期的巨形石刻人像和巨石神庙的小型雕刻神像。前者多为按石

头原来的形状稍加凿刻而成,造型古怪;后者多为女性人体像,强调生殖器官,是举行生殖崇拜仪式中供奉的神像。其风格与新石器时代岩画有共同之处。

**思考题**

1. 欧洲原始美术经历了哪几个阶段?
2. 简述旧石器时代的艺术文化特征。
3. 简述中石器时代的美术分为哪几个区域。
4. 简述新石器时代的巨石文化建筑有哪几个类型。

# 古埃及、古希腊、古罗马美术

1. 了解古埃及美术的特点及发展阶段,掌握古埃及的金字塔建筑。

2. 了解古希腊美术的特点及发展阶段,掌握古希腊神话题材的雕塑。

3. 了解古罗马美术的特点及发展阶段,掌握古罗马的建筑及雕塑。

　　埃及是人类文明的重要发源地之一,蕴含着丰富的文化精神;希腊是欧洲文明的发源地和摇篮,没有希腊,无法想象欧洲文明会是什么样子,今日西方世界无处不遗留着希腊文明的传统;而罗马美术则吸收了希腊美术成就,继承了埃特鲁斯坎美术传统,将美术更加推向实用主义。

　　在本章中,读者将再一次感受到金字塔、狮身人面像所带来的那种威严、永恒和神秘的时代气息;领略古希腊神话题材雕塑的风采以及古罗马建筑的恢宏气势。

## 第一节　古埃及美术

　　埃及是人类古代文明的发祥地之一。埃及是尼罗河的赐予,尼罗河由南向北纵贯埃及,在红海和利比亚沙漠、撒哈拉沙漠之间滋润出一条狭长的绿洲。

　　公元前5000年,埃及社会出现了阶级的萌芽,公元前4000年前后出现了奴

隶制国家。到公元前 3000 年，上埃及国王美尼斯征服下埃及，建立了统一的专制王朝。国王被尊为法老，既是人间君主，又是太阳神之子，利用宗教的神秘力量来统治国家。此后的埃及经历了古王国（公元前 3000—前 2300 年）、中王国（公元前 2150—前 1700 年）、新王国（公元前 1071—前 332 年）三个统一时期。

古埃及美术一般是指公元前 332 年古埃及被古希腊所灭亡以前的埃及美术。

# 一、古埃及美术的特点

埃及是古代奴隶专制国家的典型代表，具有从法老到大臣、平民、奴隶这样一个等级森严的金字塔形的社会结构。埃及艺术是为法老和少数贵族服务的，它是社会生活中不可分割的一部分，在意识形态里起着非常活跃的作用，它的作用是歌颂王权，巩固奴隶主国家的政权，强调等级制度。

这种艺术的一个重要特征是，好大喜功的法老不惜动用数十万奴隶为自己建造陵墓、庙宇，雕琢巨像，以此表现他至高无上的地位。为了神化法老和贵族，在题材和表现方法上又必须严格服从统治者的要求，这就从根本上决定了埃及艺术必须遵循的基本法则和程式，其中最著名的就是正面律。

宗教对埃及艺术产生了重要影响，埃及人都是虔诚的宗教徒，甚至法老也必须借助宗教力量来统治国家。埃及人相信"灵魂不灭"，认为人的肉体死去以后，灵魂仍随尸体存在，只要尸体保存得好，灵魂便可得到永生。从这一观念出发，埃及人对陵墓的建造和装饰、尸体的保存特别关心。他们的艺术大多是为死者服务的，所以美术史家又把埃及艺术称为"来世艺术"。

埃及艺术的形式在 3000 年间基本处于稳定不变的状态，总的来说是壮丽、宏伟、明确、稳定，有严格的规范，又具有写实基础上的美化。这种缺少变化的局面形成的重要原因之一是因为埃及在地理位置上处于一种封闭的状况，它与世界其他文明地区隔绝，仅有东面的苏伊士海峡与亚洲相连。此外，它的周围全是海洋、沙漠和高原。与外界的隔绝造成了文化发展上的单一状况。

## 正 面 律

所谓"正面律"，就是指表现人物时，头部为正侧面，眼为正面，肩为正面，腰部以下为正侧面。运用以上的表现手法对人物的形象进行处理，是为了使人的形象特征更加突出和完整，这也是埃及绘画追求完整性的体现。

人头部的正侧面轮廓一般比较清晰明确，高高隆起的鼻子和凸凹起伏的下巴、脖子、眉弓、额头，最能完整地体现人的面部轮廓；眼睛为正面，是因为正面的眼睛最形象、最典型，能更多地占取画面中面部的空间，也更加醒目和完美；而人的肩膀则是正面最为典型，古埃及绘画用正面的肩膀表现人物，使人物形成身体轻转的动态效果，从而使人物形象更富于变化，同时也能使双臂的动作更清晰和完整；腰部以下转为侧面，使形象再次产生优美的体态转动；脚为侧面可以表现完整而典型的脚部特征。以上固定的表现手法，是古埃及绘画正面律的总体特征。这种特征在历时几千年的古埃及绘画中代代相传，没有大的变化。

## 二、古王国美术

古王国时期的美术以金字塔建筑和雕刻最为突出,壁画尚处在初期阶段。

### (一)建筑

金字塔是古王国法老的陵墓。在古埃及人的观念中,陵墓是永久的栖身之地,它甚至比宫殿更为重要。王朝初期,埃及国王和贵族的陵墓是长方形的石头建筑,里面放着装有木乃伊的石棺,这种长方形的石墓叫"马斯塔巴"。

后来,随着陵墓的扩大,原来的一层马斯塔巴变成了由大到小的几层相叠的梯形金字塔,其著名代表是撒卡拉金字塔。到古王国盛期,又演变出方锥形金字塔,吉萨金字塔群是其主要代表。吉萨金字塔中最大的是胡夫金字塔,塔高 146.6 米,基座四边各长 233 米,正对着东、西、南、北四方,是一座四方尖锥形的庞然大物。它由 230 万块 2.5 吨重的巨石垒成,中间有石室存放法老的木乃伊。

金字塔具有庞大的体积和重量,它给人以精神上的压力,站在它的脚下,人们会感到自己的渺小。金字塔的外观对称、稳定,给人以坚不可摧的印象。在一望无际的沙漠里,金字塔就像一座座纪念碑,当它周围的建筑完全被风沙扫平以后,它仍然巍然耸立。它象征着法老的威严地位,也说明了埃及人顽强的意志力。

### (二)雕刻

埃及雕刻程式在古王国就已形成,以后被当作典范沿袭下来。

雕刻程式有以下几点。

(1)姿势必须保持直立,双臂紧靠躯体,正面直对观众。

(2)根据人物地位的尊卑决定比例的大小。

(3)人物着重刻画头部,其他部位非常简略。

(4)面部轮廓写实,又有理想化修饰,表情庄严,感情表现很少。

(5)雕像着色,眼睛描黑,有的眼睛用水晶、石英等材料镶嵌,以达到逼真的效果。

哈夫拉金字塔前的狮身人面像是埃及最大、最古老的室外雕刻巨像,它由整块天然岩石雕凿而成(如图8-1所示)。雕像身长约57米,面部为5米,一只耳朵就有2米。雕像是按

图 8-1 狮身人面像

照哈夫拉的形象来塑造面部的,它仍然保持着法老的相貌特征和威严气派。雕像头戴方巾,前额上雕刻着圣蛇,两眼直视前方,以一种藐视一切的雄姿匍匐在金字塔附近,仿佛在守护着金字塔的秘密。由于岁月久远、风沙侵袭、战争破坏,它已鼻崩目残,在风沙弥漫、日影昏暗之时,远远望去,残破的脸部显示出一种朦胧的神秘感和奇异莫测的神情。

《老村长像》和《书吏凯伊》是古王国时期写实主义的杰作。《老村长像》表现了具有农民气质的王子卡柏尔拄杖而立的形象。这是一个稍稍发福的中年人,身体各部分的肌肉和胸部、腹部之间的分界、交界线都显示出惊人的写实技巧。他有一张生动、性格化的面孔:圆脸、小鼻子、双目直视、炯炯有神,面部略带笑容。

图 8-2　《书吏凯伊》

《书吏凯伊》(如图 8-2 所示)刻画了一个书记官的形象。他盘腿而坐,膝上展开纸草卷,手握芦苇秆笔,两眼直视前方,他似乎在倾听,表情十分严肃。雕像的脸部充分显示出一个长年从事文字工作的知识分子的特征:宽阔的前额,粗浓的眉尖,瘦削的两颊,薄薄的嘴唇,一双明亮而有神的眼睛,表现了他的聪慧和充沛的精力。在体格上,则瘦弱而细长,显示出了文职人员的体征。

### （三）浮雕和壁画

在古埃及,浮雕和壁画有着共同的程式:

（1）正面律,表现人物头部为正侧面,眼为正面,肩为正面,腰部以下为正侧面;

（2）横带状排列结构,用水平线划分画面;

（3）根据人物尊卑安排比例大小和构图位置;

（4）填充法,画面充实,不留空白;

（5）固定的色彩程式,男子皮肤多为褐色,女子多为浅褐色和淡黄色,头发为蓝黑色,眼圈为黑色。

古王国时期的浮雕《纳米尔石板》《猎河马》等都严格遵循这些程式。石板上的纳米尔王子戴王冠,手挥权杖,抓住屈膝投降的敌人。他的对面右上角是一组象形文字,一只鹰站在人头底座的六根纸草上,鹰是上埃及的保护神,纸草是下埃及盛产的植物,象征上埃及俘虏了下埃及人 6000 名。纳米尔的身后有一个随从为他提鞋,他的脚下是两个落水的敌人。

古王国时期的墓室壁画为数不多,其代表作《群雁图》,构图别致,刻画写实、生动,设色和谐动人,整个画面富有诗意。

## 三、中王国美术

中王国时期,战乱频繁,统一的中央集权统治崩溃,地方贵族势力强大。这一时期美术成就远不如古王国时期,但在建筑、墓室壁画方面仍有独特成就。

### （一）建筑

这一时期不再有古王国时期那样宏伟的金字塔,王国首都从沙漠边沿的孟菲斯迁到悬

崖、峡谷附近的底比斯。这里的自然环境不适于建造金字塔,因此,陵墓形式变成了石窟陵墓,陵墓的外部是依山而建的梯形享殿。如门图普太普享殿,由两层平台相叠而成,顶上是一座金字塔形建筑。平台有柱廊环绕,开放的柱廊使建筑与周围环境和谐地结合起来。

从中王国开始,庙宇享殿入口处两侧出现了方尖碑。方尖碑是太阳光芒的象征,它为正方形,顶端为尖锥形。它的造型像一把朝天的宝剑,矗立在建筑群中,直刺苍穹,上面刻有国王的名讳、封号。法老谢努塞尔特一世的方尖碑最为有名。

### (二)墓室壁画

在中王国时期的地方贵族陵墓中,壁画逐渐流行。壁画在程式上仍遵循古王国传统,但表现风格显得更加活泼、圆润和优美。如霍姆荷太普王子墓壁画《饲养羚羊》中,画家没有被程式所束缚,画得随意自由。

## 四、新王国美术

新王国时期,中央集权制统治重新巩固,国势强盛,经济空前繁荣,进入了埃及艺术史上的黄金时代。这一时期的美术无论从审美角度还是从制作技巧上看,都取得了卓越的成就。尤其是在第十八王朝时期,法老阿蒙荷太普四世进行了一场宗教改革,主张崇拜太阳神"阿顿",自命为"埃赫纳顿",对艺术产生了深远影响。

在改革期间,艺术曾一度出现摆脱传统的程式束缚,以写实来表现对象的局面,给新王国时期艺术带来了勃勃生机。

### (一)建筑

新王国时期建造了大量的神殿、享殿、方尖碑等纪念性的建筑,其中最杰出的代表是哈特谢普苏特女王享殿。享殿沿代尔·埃里·巴哈利山脚地势的高低分成3层,各层前面有柱廊,中间有斜向通道连接各层。垂直的山崖与白石构成的柱廊相互映衬,形成统一的整体。

卢克索神庙和卡纳克神庙是新王国时期的著名建筑,神庙的外形均为长方形,沿一条中轴线建成。卡纳克神庙(如图 8-3 所示)最惊人的部分是大圆柱厅,这是世界上最大的圆柱厅,它占地 5000 多平方米。厅内共有 134 根石柱,分 16 行排列,中央两排特别粗大,每根高达 21 米,直径 3.57 米,柱头是绽开的纸草花形,柱顶圆盘上可以站立 100 人。圆柱、天花

图 8-3　卡纳克神庙

板、梁、墙面上刻满了象形文字和浮雕，内容是记载神庙的历史和供奉的神名，以及当时重大的历史事件。

在这大厅里，无法看到中心轴的对角线，大厅里的柱子像原始森林一样密集，中央高柱盛开的纸草花柱头遮住了上面的横梁。外面的光线透过高侧窗，在横梁与柱头的遮挡下渐次熹微，天花板在这种光线照射下好像是悬浮在高空。殿内光线阴暗，具有神庙所需要的幽深、神秘的气氛。

第十九王朝时期的阿布-辛姆贝勒神庙建于拉美西斯二世时期（如图 8-4 所示）。它的宏伟无与伦比，正面有四尊与山体相连的拉美西斯二世像，高达 21 米，神庙内的柱子雕成人形，石壁上刻满了象形文字，描述拉美西斯二世的生活与功绩。这一神庙是王权神化的集中体现。

图 8-4　阿布-辛姆贝勒神庙

### （二）雕刻

新王国时期，雕刻又重新出现新的繁荣，出现了真人大小的雕像和巨型雕像。肖像在技巧上更为成熟，肌肉表现优美，嘴角稍露微笑。埃赫纳顿时期的雕刻以其强烈的生活气息和深远的意境为特色表现了法老的日常生活。

《埃赫纳顿肖像》是埃及历史上第一次出现的并不俊美的王者像，它真实地表现了这位法老的外貌：长脸、大头、小细脖、细腰、大肚子，这种写实的表现显然得到了法老的支持。法老面部的表现极富有个性，他的脸部清瘦，嘴唇线条柔和，眼睛流露出梦幻般的目光，表现出一种哲学家的精神气质和神经质，显示出一个改革者的急躁和狂热性格。

《纳菲尔提提王后像》是埃赫纳顿之妻的肖像，它是埃及历史上最美的作品之一。这是一尊着色石灰岩胸像，生动地表现出一个端庄典雅的东方女性的形象：容貌清秀、五官纤巧，面部流露出娴静、敏感、温文尔雅的气质。她的长脖子被夸张地加以表现，显得很优美，颈部那细长的曲线十分柔美，突出地表现了她那女性的恬静和高雅之美。

埃赫纳顿的宗教改革随着他的去世而结束，以后的艺术仍然恢复了旧有的传统，但埃赫纳顿时期的美术仍然对 19 世纪雕刻艺术产生了影响。

### （三）壁画

新王国时期,壁画出现了前所未有的繁荣。它主要用来装饰宫殿、庙宇和陵墓,其中保存最多的是墓室壁画。它的内容多表现墓主生前奢侈豪华的生活以及仆人们从事耕牧劳动的场面,具有明显的世俗性。在形式上,它继承了古王国、中王国的传统,但处理手法上更纯熟、大胆、自由多样。

在常见的军事、狩猎、乐舞、宴饮等场面上,对人物姿势的描绘更为生动自如,大多具有鲜明的享乐倾向。如底比斯的纳赫特墓中的宴乐场面,其中有 3 个女乐师是埃及壁画中最美的形象。艺术家透过轻盈透明的衣裳把 3 个妙龄少女的躯体画得若隐若现,娇憨动人的姿态、华丽的色彩、流畅的线条达到了极为和谐的境界。底比斯尼巴姆墓室中的《舞乐图》以同样的手法表现了贵族的享乐生活,充满了喜悦的气氛和轻歌曼舞的情调。

# 第二节　古希腊美术

古希腊是欧洲文化的发源地,古代希腊人在科学、哲学、文学、艺术上都创造了辉煌的成就,对欧洲文化的发展产生了深远的影响。

希腊艺术的形成、发展与其社会历史、民族特点、自然条件有着密切的关系。城邦国家的奴隶主民主政体为文化艺术的发展提供了有利的条件,城邦国家要求公民具有健壮的体格和完美的心灵,希腊艺术中的理想形象就是既有典雅宁静的气质,又有运动员一样的体魄,这种审美标准使希腊艺术产生了古代世界理想的典范。

贸易和航海业的发展造就了希腊人坚强、机智灵活以及勇于追求理想的性格,也使希腊人得到接触两河、埃及等地区文化的机会,因而孕育了一大批最优秀的艺术家。

希腊神话是希腊艺术的土壤,希腊神话包含着人们对自然奥秘的理性思索,它孕育着历史和哲学观念的萌芽。希腊神话中"神人同形同性"的特点使神祇具有人的面貌和感情,成为促进艺术与生活息息相通的有利因素。

温和的希腊气候使希腊人有广阔的露天活动和运动场所。四年一度的奥林匹克运动会上,运动员裸体竞技为艺术家提供了塑造健美人体的条件,使他们对于人体美有较早的领悟和表现。希腊艺术家正是在这种环境下创作出古代世界最杰出的艺术,给人类文化宝库留下了最珍贵的遗产。

古希腊美术史通常分为荷马时期、古风时期、古典时期和希腊化时期。

## 一、荷马时期

荷马时期(公元前 12 世纪—前 8 世纪)是根据荷马史诗的作者名字来命名的,也就是氏族社会末期。荷马时期为神话形成期,也是造型艺术的萌芽时期。

荷马时期最早的造型艺术作品是几何纹风格的陶瓶,造型简朴,大小不一,用于敬神和陪葬。这一时期陪葬用的小雕像也是几何形的,没有细节刻画。因此,这一时期又被称为"几何风格时期"。

## 二、古风时期

古风时期(公元前 7 世纪—前 6 世纪)是希腊造型艺术的形成和发展时期。在这一时期,东方文化通过贸易交往对希腊艺术产生了影响,而希腊艺术又通过吸收东方文化之长和逐渐摆脱东方影响而形成了自己的风格。

这一时期的美术成就主要是瓶画与建筑,它奠定了情节性绘画的基础。建筑中出现了柱式建筑,而雕塑基本处于形成时期。

### (一)瓶画

陶瓶是希腊人主要的日常器皿和出口商品,雅典和科林斯是陶瓶的重要生产中心。在古风时期,先后出现了三种风格:东方风格、黑绘风格和红绘风格。

公元前 7 世纪的瓶画主要为东方风格,出现了受埃及、两河地区影响的兽首人身像和植物纹样等。黑绘风格出现于公元前 6 世纪初,它是把主体人物涂成黑色,背景保持陶土的赭色,使形象轮廓突出,有如剪影,细部稍用勾线表现,其代表作有《阿喀琉斯与埃阿斯玩骰子》等(如图 8-5 所示)。

图 8-5 《阿喀琉斯与埃阿斯玩骰子》

红绘风格出现于公元前 6 世纪末,它恰好与黑绘风格相反,是在背景上涂以黑色,留下主体部分的赫色,人物细部用线来描绘。这种风格主要流行于古典时期。瓶画表现的多为情节性场面,以神话题材和日常生活题材为主,用流畅秀丽的线条表现了各种人物、戏剧性的动人场面以及细腻的感情。

### (二)建筑

希腊的建筑主要是神庙。古风时期,希腊神庙建筑形成了它的典型形式——围柱式,即建筑周围用柱廊环绕,这时两种基本的建筑柱式已经形成:多利亚式和伊奥尼亚式。

多利亚式没有柱基,柱子直接立在建筑物的台基上,柱身粗壮,由下往上逐渐缩小,中间略为鼓出,好像人的肌肉在负重,有一种紧张的情况下稍稍突起的效果,显示出承受压力时的坚忍、挺拔、严峻的气氛。柱头简单,由方形柱冠和圆盘组成,没有任何装饰,柱身刻有垂直、平行的浅凹槽。伊奥尼亚柱式精巧、纤细、柔美,它有柱基,柱身比较细长,上下变化不大,柱身凹槽也更细密、更深。柱头带涡形卷,檐壁有浮雕饰带,整个感觉匀称轻快。

古罗马的建筑师认为柱式与希腊人对人体的崇拜有关,即多利亚式是对刚强的男性人

体的模仿。而伊奥尼亚式是对柔和的女性人体的模仿。以后的希腊人还在这两种柱式的基础上创造出一种科林斯式。科林斯式是从伊奥尼亚式演变过来的,只是柱头更为华丽,像一个花篮。这种样式主要流行于小亚细亚地区。

### (三) 雕刻

古风时期开始出现大型圆雕和建筑装饰雕刻,但雕像仍多处于正面的呆板、僵硬阶段,显然还受埃及程式化的影响,但又不及埃及雕刻成熟。人物直立像一根柱子。女性的衣纹刻成一根根平行线。为追求生动的表情,人物脸部都带有微笑的表情,这种千篇一律的笑容被称为"古风的微笑"。人物通常着色,衣纹和头发刻画常具有装饰性的特点。

古风后期,艺术家竭力摆脱东方程式,创造新的形象,出现健美的青年男性人体,后来被人称为"阿波罗"。这些男性人体比例匀称,肌肉表现很结实,许多细部运用了熟练的圆雕手法,有了较强的立体感,但人物仍然是正面直立,脸上带着古风的微笑。

在雅典卫城出土的《荷犊者》创作于公元前6世纪,它描写了一个农民肩背着一只可爱的小牛犊,把它献给神的情景。小牛的表情生动,人物的双臂表现得结实有力。在雅典卫城出土的一组女子雕像反映了古风末期雕刻技艺水平的发展。这些少女脸上的微笑已不再是那种公式化的笑,而是显得自然、亲切,衣饰和人体的描写具有生动和谐的韵律。

古风时期的浮雕也很发达。希腊人把浮雕理解成介乎绘画与雕刻之间的艺术形式,使它既有绘画构图的多层配置处理,又有雕塑的体积感。希腊人用浮雕来装饰建筑,在神庙的东西三角楣、檐壁以及柱廊墙壁上都用浮雕来装饰。

为造成建筑所要求的效果,他们广泛采用了高浮雕。科尔弗岛上的阿尔忒密斯神庙三角楣上的浮雕是古风时期的代表作,三角楣的正中是正在奔跑的美杜萨,为了在三角楣的两边安插人物,雕刻家仅仅是把两边的人物机械地缩小,人物的脸部都带有古风的微笑。

埃吉那岛的雅典娜神庙的装饰浮雕是古风末期的代表作,它的人物表现出较高的写实技巧,人体的解剖关系也比较准确。它表现的题材是特洛伊战争,人物的脸上却保留着与这一题材不符的微笑表情,但对人体动作的刻画比以前有了更进一步的发展,带有明显的向古典时期过渡的色彩。

## 三、古典时期

古典时期(公元前5世纪—前4世纪)是希腊艺术的繁荣期,艺术的各门类都取得了巨大的成就,其中尤以建筑和雕刻对后世的影响最为深远。

### (一) 建筑

古典时期的围柱式建筑和各部分开始形成固定的格式和比例,总的趋向是简练合理。这一时期建筑的成就相当可观,其中最突出的代表是雅典卫城建筑群。雅典卫城重建于古典初期,它是希腊人为纪念他们在希波战争中的胜利而建的。新的卫城耸立在高150米的山崖上,地势险要陡峭,它既是防御外敌入侵的城堡,又是主神庙的所在地。卫城的各部分建筑顺应山崖的不规则地形分布在山顶,它包括山门、巴底农神庙、尼开神庙、伊克瑞翁神庙等建筑,其主要建筑是献给雅典娜女神的巴底农神庙(如图8-6所示)。

巴底农神庙采用了希腊建筑中最典型的长方形围柱式建筑,神庙建立在一个长约70米、宽约30米的三级台基上。它的屋顶是人字形坡顶,东西两端有山墙,是古希腊最基

图 8-6　巴底农神庙

本的形式。它的柱子采用了多利亚式，列柱的比例为 17：8，柱高 10.5 米，东西三角楣有高浮雕装饰，檐壁采用了浮雕饰带。它结构匀称、比例合理，有丰富的韵律感和节奏感。建筑结构和装饰因素、纪念性和装饰性、内容和形式取得了高度的统一，是世界艺术史上最完美的建筑典范之一。

伊克瑞翁神庙以活泼轻巧为特点，它的柱式是苗条秀丽的伊奥尼亚式，它的南侧有一组女像柱，姿态轻盈、形象端庄，完全没有负重的紧张感。

### （二）雕刻

古典时期的雕刻已完全摆脱古风时期的拘束和装饰性，产生了写实而理想的人体，达到了希腊雕刻艺术的鼎盛时期，出现了一大批优秀的雕刻家。这一时期，希腊雕刻形成了理想化的脸型：椭圆形的脸、直鼻梁、平展的额头、端正的弧形眉、扁桃形的眼睛，嘴唇微微鼓起，下唇比上唇丰满，嘴角微微下垂，发髻刻成有组织的波纹，人物表情宁静而严肃。

皮弗格拉斯和米隆是古典初期的雕刻家。皮弗格拉斯善于表现人物的运动，作品以自然生动、和谐的韵律著称。但他没有可信的作品流传下来，有人认为鲁多维奇宝座的浮雕是出自与他同一流派人之手，我们可以从这一作品上看到与他相近的风格特征。宝座上的背面刻着阿芙罗底德从海水中诞生的情形。阿芙罗底德从海中升起，两个山林水泽女神扶着她，构图完全对称，人物动作平静而富有节奏，阿芙罗底德湿体透衣、山林女神下垂的衣纹显示出身体的曲线，整个画面充满着和缓的音乐感。

图 8-7　《掷铁饼者》

米隆的作品造型准确，对人体的骨骼和肌肉运动有较深的理解和传达。《掷铁饼者》（如图 8-7 所示）是他的代表作，他表现了竞技者在掷出铁饼的一瞬间的动作，由此而表现出整个运动的连续性。在这里，米隆也解决了人体重量落在一只脚上的重心问题，使另一只脚可以自由屈伸，改变了雕刻中直立的程式。

古典盛期最伟大的雕刻家是菲狄亚斯,他设计了雅典卫城建筑,创作了卫城中的大量雕刻和装饰浮雕。他发展了米隆的成就,在写实方面达到了更高的境地。他追求的是一种理想风格,他的作品创造了典雅、静穆的形象,是古典雕刻的理想美的典范。他为巴底农神庙创作的雅典娜女神像高达12米,用木胎包以黄金、象牙刻成,表现了女神一手持矛、一手托着胜利女神的姿势,她的身旁放着盾,盾的内侧面刻着《众神和巨人作战》,外侧面刻着《希腊人和阿玛戎之战》。这座雕像立在神庙的主室,是雅典国家威力的象征。此外,他还为雅典卫城广场创作了一座雅典娜持矛的雕像,高达9米,据说在海上便可见到镀金矛尖的闪光。

菲狄亚斯为巴底农神庙的东西三角楣所创作的高浮雕被当作古典雕刻最完美的标本。三角楣装饰雕刻取自希腊神话中有关雅典娜的故事,东三角楣是雅典娜全副武装从她父亲的脑袋里诞生出来,众神为之欢呼的情景;西三角楣是雅典娜与波赛顿竞选雅典保护神的故事。

这些高浮雕由于18世纪炮火的破坏,已被严重损坏,但它们的残片仍然很精彩,其中《命运三女神》(如图8-8所示)姿态优美,薄而柔软的衣服下透出丰满的胸和结实的身体,斜倚的女神有着柔软而富有弹性的小腹。女神的衣纹处理特别精彩,纤细而又繁密的衣褶随着人体结构而起伏,仿佛不是冰冷的石头而是轻盈的纺织物包裹着温暖的肉体。

图8-8 《命运三女神》

巴底农神庙的饰带浮雕也是出自菲狄亚斯的设计。浮雕环绕整个神庙,全长520多米,高1.1米,它表现了雅典每4年一次的祭祀中,雅典娜女神的大游行。构图从西面开始,分头从南北两面同时向东面前进。队伍的开始是整装待发的青年们,接着是奔驰的马队和战车队、老人、乐师和带着酒坛子的青年们。东面是游行队伍的最前面,那里有一些少女和迎接游行队伍的城市长老们,最中央是雅典娜女神与众神以及男女祭司。整个浮雕包括近500人、100多匹马,虽然场面庞大,构图仍保持着浑然一体的完整与和谐,人物的穿插、动作的快慢起伏富有韵律美,给人以优美和清新的感受。这组浮雕充分体现了雅典全盛时期的时代精神,那些意气风发、英俊健美的青年体现出处在上升时期的雅典的朝气。

波留克列特斯是菲狄亚斯的同时代人,他既是雕刻家,又是古代著名的艺术理论家。他写了《法则》一书,系统地阐述了人体各部分的比例,提出头与人体之比为1:7。他还从力学角度出发,进一步解决了人体重心和各种动态之间的关系:人体重量由一只脚承受,另一只脚稍提起,使身体产生弯曲和变化,显示各部分的复杂关系。他的雕刻《持矛者》就是其理论的具体体现,他的作品带有更多的形式方面的探索,强调艺术作品的规范化,显示出在结

构比例上的厚重有力、无可挑剔的准确，但多少受到形式上的束缚，使他不能创造出像菲狄亚斯那样动人的作品。

古典后期，由于希腊社会矛盾的上升，社会的动荡不安在人们的精神世界投下了忧郁的阴影，在艺术中理想的光环消失了，艺术风格由崇高的英雄气概和雄健有力转向更为个性化、多样化的倾向，人物充满生活的情趣和内在的激情。雕塑技巧更加成熟，对艺术形式美的追求更加重视，这一阶段标志着希腊雕刻艺术的进一步成熟。

普拉克西特列斯的作品以柔美、抒情为特征，他的人物总是处在恬静、愉悦的气氛中，脸上带着沉思的微笑，动作平稳，轮廓具有女性的柔美，但又充满青春活力，给人以亲切、诗意的感受。

《赫尔墨斯与小酒神》是普拉克西特列斯的主要作品，他把赫尔墨斯与小酒神的关系表现得很亲密，洋溢着一种诙谐轻松的情调，人物的身体柔美，具有女性化倾向，整个人体修长，头、躯体、下肢形成三个自然的转折，使身体形成 S 形。普拉克西特列斯充分发挥了大理石的质地特点，努力追求人体肌肉的细腻变化和美妙含蓄的线条，用大理石表现柔和的皮肤。他强调的不是肌肉的力量，而是一种虚幻的光影，在赫尔墨斯的眼窝里似乎有一种梦幻的美。

《萨提尔》表现了一个漂亮潇洒的青年，他的尖耳朵和卷毛头、微斜的眼睛暗示出他半人半羊的身份。他正靠在树干上休息，姿态轻松、优美、自然，好像沉湎于梦想，他的嘴角挂着略显狡黠的微笑，显示出他爱跳爱动、愉快调皮的性格。

从公元 4 世纪开始，在希腊雕刻中出现了女子裸体圆雕，普拉克西特列斯的《尼多斯的阿芙罗底德》是希腊雕刻中第一件全裸女人体。他表现了女神正要下海沐浴的情景，她亭亭玉立，一手向前、一手把衣服搭在花瓶上，左脚稍稍抬起，重心落在右脚上，整个身体形成一条优美的曲线，身体的光洁与衣服的厚重形成鲜明的对比。

与普拉克西特列斯的宁静、抒情相反，史珂珀斯的雕刻却传达出一种内在的骚动和悲剧性的冲突。他的雕刻是疾风骤雨，充满着运动与不安。他的人物头部往往处在强烈的扭动中，眼睛深凹、眉骨突出、嘴唇饱满而弯曲、嘴角微张，能表现面部大的起伏，造成阴影的效果，表达出一种强烈的不安、痛苦、渴望的表情，有一种戏剧性的效果，但又很真挚，不做作。

《尼奥贝群像》是史珂珀斯作品的摹制品，表现了尼奥贝正在拼命保护她最后一个小女儿免遭阿波罗之箭的情节。尼奥贝的面部表情和动作表达出她的绝望、悲愤而又不甘屈服的复杂心情。

留西波斯是古典后期最后一位重要的雕刻家，他继承和发展了波留克列特斯的理论，提出了人的头部与身体全长之比为 1∶8 的标准。他与波留克列特斯不同之处在于：他的人物既有运动员一样健壮的体魄，又有复杂的感情与充满矛盾的内心世界。他塑造的神话人物《赫拉克列斯》表现了处在休息中的英雄，肌肉发达的身体和深思的面部形成对比。

## 四、希腊化时期

希腊化时期（公元前 4 世纪末—1 世纪），马其顿国王亚历山大率军征服了希腊各城邦，建立了亚历山大帝国。随着帝国的不断扩张与征服，产生了希腊文化向东方的传播以及与东方文化的交融，这一时期又称为"泛希腊时期"。这一时期的希腊艺术冲破了原来的区域性限制，走向更广阔的世界，它的影响远达印度的犍陀罗艺术。在亚历山大帝国的疆域内，希腊艺术与当地艺术相结合，形成了以不同地区为中心的各种风格。

这一时期的本土地区仍然保持着希腊古典传统,但在技巧上更加纯熟,在题材上也有很大的开拓。《萨莫色雷斯的胜利女神》是为了纪念打败托勒密舰队的海战而建造的(如图8-9所示)。作者将底座做成战舰的船头,雕像面对着大海,迎面吹来的海风使女神的衣服紧贴身体,向后扬起。女神张开的双翅像是在欢呼胜利,体现出胜利的喜悦和豪迈的心情。女神的衣纹刻得很深,造成较强的阴影。衣纹贴在身体上的螺旋形变化加强了人物的动感和生命力。

图8-9 《萨莫色雷斯的胜利女神》

## 犍陀罗艺术

拓展知识

　　犍陀罗,位于今西北印度喀布尔河下游,五河流域之北。在公元前3世纪,到公元5世纪,佛教曾盛行于此。早期佛教不奉祀神灵,也不塑造神像,伴随社会的变化发展,一些佛教徒把释迦牟尼神化,同时把佛教的神灵描绘成人形,塑成华丽的雕像。由于公元1—2世纪印度西北部的犍陀罗地区塑造了最早的佛像,所以后来人们称早期佛像艺术为犍陀罗艺术。

　　犍陀罗艺术兼有希腊和印度的风格。据说希腊人皈依佛教后,感到佛陀与希腊的救世主阿波罗相似,于是按阿波罗的形象塑造出了佛陀:阿波罗式的头,脸上的笑容静谧而安详,披着希腊长衫模样的袈裟。后来,佛陀以健美体魄为特征的雕像,加入了印度苦行的宗教观念,从而使佛陀变得眼窝深陷,形容枯槁,丑陋不堪。但它通过肉体的瘦、丑反衬了精神的力和美。可以说,成熟的犍陀罗艺术是用希腊艺术手法诠释印度宗教思想。

　　《米洛斯的阿芙罗底德》的造型具有古典的理想美,它融合了希腊古典雕刻中优美与崇高两种风格,既有菲狄亚斯的庄严崇高,又有普拉克西特列斯的优美抒情,它以其空间的体

积感和女性人体的柔美而具有永恒的魅力（如图8-10所示）。

在埃及地区，雕刻倾向于世俗化的描写，表现日常生活场面的题材十分流行，出现了大量下层人物的形象，如流浪汉、渔夫、乞丐、醉汉等，具有浓厚的地方特色。如《小孩与鹅》表现了天真可爱的儿童抱住一只鹅，而鹅极力挣扎，两者相持不下的情景。雕刻家抓住了这一情节，使作品充满了情趣，耐人回味。

小亚细亚地区的柏加摩斯是希腊化时期的艺术中心之一，在这里史珂柏斯的悲怆风格得到了继承、发展，柏加摩斯的宙斯祭坛是其主要代表作品。这一祭坛是为了纪念对高卢地区的征服而建的，祭坛浮雕长120多米，高2.3米，由115块大理石接成，以高浮雕的形式表现了众神与巨人之战。浮雕构图异常庞大、复杂，众多的人物在激烈搏斗，肌肉强健的躯体在战斗中相互纠缠，旋风般的运动、暴风雨般的激情、夸张的情绪、强烈的明暗对照、紧张扭动的躯体、飞扬的衣服使画面充满着激昂的热情和悲剧性的气氛。人物深凹的眼窝和微张的嘴、充满痛苦和渴望的表情体现出它们与史珂珀斯的联系。

一组表现高卢人的圆雕，如《垂死的高卢人》《杀妻后自杀的高卢人》，表现了慓悍、粗野的高卢人坚韧不拔的意志，在受伤倒下之后的坚毅、痛苦，在失败时的倔强不屈。雕刻家对异族的风貌特征、强悍的性格作了真实的刻画。

同一类风格的作品还有在罗德岛出土的《拉奥孔》（如图8-11所示），雕塑表现了拉奥孔与他的两个儿子被两条大蛇缠住，正在极力挣扎、痛苦不堪的情形。但这里所表现的肉体的痛苦多于内心世界的激动，外在气氛、戏剧效果的追求胜过对心灵活动的揭示，因而显得不够深沉、含蓄、朴实。

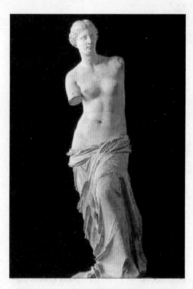

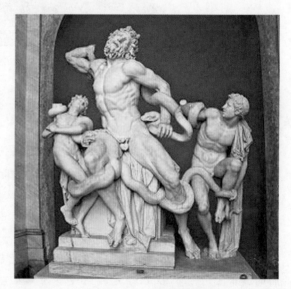

图8-10　《米洛斯的阿芙罗底德》　　　　　图8-11　《拉奥孔》

希腊化时期的肖像雕塑有了很大的发展。这一时期对肖像的需要非常广泛，艺术家的认识能力和表现能力也增强了，在肖像艺术中出现了英雄化和个性化的倾向。如《亚历山大肖像》把叱咤风云的亚历山大大帝塑造成一个俊美而健壮的青年。他既有军人的刚毅轮廓，又有学者的睿智和高深的修养，是一个战士和学者的双重形象，是勇敢与智慧的统一体。《阿里斯托芬像》形象生动，这位喜剧大师有着稀疏的头发、宽阔的额头、深深的皱纹，显示出

他过人的智慧和深刻的思想,犀利的目光正视前方,表现了他一生的不懈探索,那紧闭的嘴唇仿佛就要吐出幽默而尖刻的语言。

# 第三节　古罗马美术

希腊在公元 1 世纪被罗马吞并,从此以后,古代世界的文化中心从希腊转移到了罗马。

罗马的历史可上溯到公元前 8 世纪,公元前 5 世纪以前的罗马处于氏族部落时期,以后经历了共和国时期(公元前 509—前 30 年)和帝国时期(公元前 27—476 年),帝国时期的罗马成为地跨亚、非、欧三大洲的大帝国。

罗马人虽然征服了希腊,但在文化上却又被希腊人所征服,罗马人是希腊艺术的崇拜者和模仿者。希腊艺术对罗马产生了重大影响,但由于不同的社会环境和民族特点,罗马美术也有其不同于希腊美术的独特之处。

罗马人不像希腊人那样富于想象,他们没有创造出像荷马史诗那样现实与幻想交织在一起的神话故事。罗马人是一个冷静、务实的农业民族,他们的艺术没有希腊艺术那样的浪漫主义色彩和幻想的成分,而具有写实和叙事性的特征。罗马艺术风格不像希腊那样单纯,它的渊源复杂,既受了伊达拉里亚美术的影响,又吸收了希腊、埃及、两河地区文化的影响。在同一时期,罗马帝国各个不同地区艺术风格各有所异,除了以罗马城为中心的帝国正统艺术以外,帝国各行省还存在着各种地方风格。希腊艺术主要用于敬神,围绕神庙和祭祀、纪念活动进行创作,带有理想化的色彩。罗马人的艺术则大多是以给帝王歌功颂德、满足罗马贵族奢侈的生活需要为目的的。

希腊人创造了古代世界最伟大的雕塑艺术,使罗马人望尘莫及,但罗马人在肖像雕刻艺术方面却有独特的成就。希腊雕刻强调的是共性和民族精神,而罗马人要求的是个性特征鲜明的肖像。艺术家不仅满足于外形的逼真,而且注重人物个性的刻画。

在建筑上罗马人取得了独特的成就,他们在技术上首先开始运用三合土,在结构上广泛采用各种拱券,在建筑类型上比希腊更为丰富。希腊主要是神庙和剧院建筑,而罗马除了这些之外,还有各种类型的实用性和纪念性建筑,如集会场、圆形剧场、浴室、桥梁道路、通水道、凯旋门、别墅等。罗马人在建筑的空间处理、节约材料、耐久实用和美观等方面都做了有价值的探索,为以后西方的建筑艺术奠定了基础。

总之,希腊和罗马艺术可以这样概括比较:希腊艺术是理想主义的、简朴的、强调个性的、典雅精致的;罗马艺术是实用主义的、享乐的、强调个性的、宏伟壮丽的。

在罗马美术形成之前,古代意大利就已经存在过更早的文化,其中对罗马美术影响较大的是古代意大利的伊达拉里亚美术。

## 一、伊达拉里亚美术

伊达拉里亚是罗马兴起之前亚平宁半岛上最强盛的国家,它兴起于公元前 8 世纪,是由 11 个城邦组成的奴隶制国家。伊达拉里亚人从事农业和航海业,他们和腓尼基、迦太基、埃及、希腊都有频繁的贸易交往,这些国家的文化都对他们产生了很大的影响。

罗马建筑师在自己的著作中曾多次赞赏伊达拉里亚的城市布局,提到它对罗马建筑的

影响。从现存的遗迹来看,伊达拉里亚的建筑柱式是从多利亚式演变来的。伊达拉里亚人在城门、桥梁建筑中首先使用了拱券。

在伊达拉里亚人的墓室里装饰着大量的壁画,内容大多取材于葬礼、对死后生活的想象与神话题材。在这些壁画中,死者常常被描绘成欢乐的样子,他在参加人数众多的宴会,人们在宴会上跳着舞。人物的姿势、手势、面部表情都极为生动,同时对风景、花卉、景物也有了细致的描绘,人体比例基本成熟,人物动作处理自然,从中可以看到希腊瓶画的影响。伊达拉里亚绘画的突出特点是色彩华丽,倾向于采用热烈而绚丽的色调,如绿色和天蓝色衬托着黄色、红色、棕色的主体,这些色彩对比强烈,具有鲜明的装饰效果。

雕塑在伊达拉里亚美术中占主要地位。从现存的作品来看,仍然可以发现希腊雕塑的影响,有的雕像脸上还带着古风的微笑,但比古风时期的希腊雕塑更为成熟,内在的情感更为丰富,其代表作有《阿波罗神像》《母狼》等。

伊达拉里亚人还喜欢在陶棺上装饰雕塑,在陶棺的顶部塑上死者的全身肖像。这些雕像有的是单人的、有的是夫妻合像,他们的姿势或躺卧,或站立,后期的墓棺肖像刻画了性格特征很鲜明的人物形象,这些作品表现手法简练,表情生动,对罗马的肖像艺术产生了重要影响。

## 二、罗马美术

### （一）建筑

罗马美术的主要成就是建筑,而建筑中占主要地位的是体现国家强大以及歌颂独裁者的大型公共建筑,这些建筑物既有纪念意义,又能为城市自由民提供公共活动场所,同时也满足了贵族生活需要。罗马人最杰出的成就表现在市政工程方面,他们修筑了规模浩大的道路、水道、桥梁、广场、公共浴池等设施。他们运用三合土作为建筑材料,广泛采用了伊达拉里亚人的拱券,并使之得到了发展。

万神殿(如图 8-12 所示)是拱券建筑的杰出代表,它最初建于公元前 27 年,是一座希腊围柱式的长方形建筑。公元 2 世纪,哈德良皇帝在原神庙的基础上彻底改建万神庙,把它建成罗马特有的穹隆顶圆形神庙。公元 3 世纪,皇帝卡拉卡拉又在圆形神殿前建了一座长方

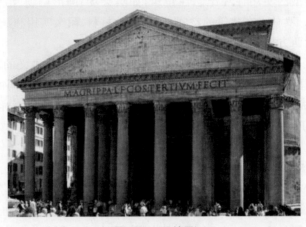

图 8-12　万神殿

形神庙与圆形神庙相连,长方形建筑作为整个神庙的入口,这样万神殿就成为一个罗马与希腊神庙相结合的综合式建筑。

万神殿的圆形大厅以它规模宏大和精巧的建筑结构而著称,大殿的上面覆盖着一个直径为43.5米的大圆顶,为了支撑这个大屋顶,大殿的墙厚达6米多。圆顶用砖和三合土砌成,为了减轻圆顶的重量,屋顶越往上越薄,并在圆顶的内部做了深深的凹形方格。

大殿的墙面没有开窗户,屋顶的中央有一个直径9米的圆洞作为采光用。阳光通过这个圆洞照进神殿,顶光使圆顶内的凹形方格产生均匀而规律的变化,打破了圆顶的单调沉闷感,天光与墙面产生一种恒定的、深邃的效果,室内的光线和气氛随着自然气候的阴晴而变化,仿佛与天体连在一起。巨大的圆顶仿佛轻悬于空中,像是张开在人们头顶上的又一重天穹。

科洛西姆竞技场代表了罗马建筑的顶峰(如图8-13所示)。它是古罗马最大的椭圆形竞技场,可以容纳5600多人。设计者巧妙地安排了一系列环形拱和放射状的拱,对观众的座席和通道都做了精心安排。它建有内外圈的环形走廊,外圈供观众出入和休息用,内圈供前排的观众使用。楼梯安排在放射形墙垣之间,分别通向各观众席。从外形看,这是一座大型蜂窝式建筑,共有4层拱门,1、2、3层分别是多利亚式、伊奥尼亚式、科林斯式三种柱式装饰拱券门,第4层是饰有半圆柱的围墙。竞技场的形制对现代体育场建筑产生了深远的影响。

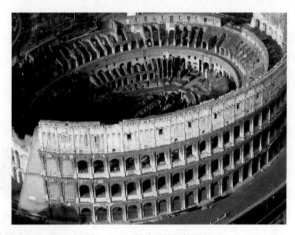

图8-13 科洛西姆竞技场

凯旋门是古罗马的重要建筑,是为了纪念战争的胜利而建造的,通常是单独横跨在道路上。帝国时期,凯旋门的建造十分频繁,几乎每次战争胜利必建,到公元4世纪,仅罗马城就有36座凯旋门。

提度凯旋门建于公元81年,是提度皇帝为纪念镇压犹太人的胜利而建的。这是一个一跨式凯旋门,门的顶上曾放有提度驾马车的雕像,门的两边为伊奥尼亚和科林斯柱式的复合样式,使它显得结构匀称、明快。在拱门的两侧墙上有两块浮雕,表现了提度和他的军队从耶路撒冷胜利归来的场面。

君士坦丁凯旋门是罗马城现存最晚的凯旋门,它建于公元315年,是罗马为庆祝君士坦丁大帝彻底战胜强敌马克森提、统一帝国而建的(如图8-14所示)。这是一座晚期三跨式凯

旋门，它有 3 个拱门，两边各有 4 根复合柱式装饰，柱基和门墙上都装饰着浮雕，歌颂君士坦丁大帝的功绩。由于装饰过于堆积，显得有些臃肿，其中有些雕刻是从以前的建筑上拆下来的装饰雕刻，虽然规模雄壮，但已经失去了早期的简洁之美。

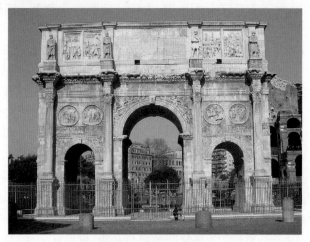

图 8-14　君士坦丁凯旋门

纪念柱是罗马帝国纪念性建筑的另一种形式，留存至今的图拉真纪念柱是其代表作。它是图拉真皇帝为纪念对达契亚人的胜利而建的，是一个用大理石砌成的大柱子，由底座、柱身、柱顶三部分组成，共高 38 米。柱身内有一个螺旋形梯子直通柱顶，柱顶上曾立有图拉真皇帝的铜像，柱身环绕着 23 圈、长达 244 米的浮雕带，叙述了图拉真征服契亚人的战争经历。

### （二）雕刻

罗马人在肖像雕刻上取得了卓越的成就。罗马人从很早起就有祖先崇拜的风俗，他们为死者做雕像，收藏在家里，在举行新的葬礼时，再把所有的祖先肖像拿出来参加仪式。早期的肖像是根据从死者面部翻下来的面模制作的，不加任何美化、强调、概括，这种肖像表情死板，没有活力，具有自然主义的逼真。

罗马人征服希腊以后，希腊雕刻艺术对罗马产生了不可忽视的影响。在临摹了很多希腊雕塑之后，罗马艺术家开始概括、生动地表现对象，开始学会美化人物。罗马肖像的美化与希腊不同的是：他们是在突出个性基础上的美化，这种个性化的美化的例子最突出的是《奥古斯都像》（如图 8-15 所示）。

现藏于梵蒂冈美术馆的《奥古斯都像》高达 2.04 米，人物造型有力，气宇轩昂。雕塑家把矮小跛脚、体弱多病的奥古斯都表现成高大健美的统帅，他宽宽的肩膀和强健的躯干里蕴藏着一种果敢精神。他身着戎装，

图 8-15　《奥古斯都像》

左手拿着权杖,右手高高举起,正在向士兵发号施令,显示出崇高的威望。他的脸庞也在形似的基础上美化了,像希腊的阿波罗神那样完美。

罗马帝国后期,由于罗马社会矛盾的上升,艺术中的理想的光环消失了,罗马肖像出现了无懈可击的真实,对人物的内心世界、内在品质的表现进行了探索,形成了高度戏剧化的心理分析作品。以前的那种静态的庄严消失了,取而代之的是强烈的内在活动。尤其是在帝国末期,社会进入极度矛盾、不安和动荡之中,罗马人面临着一种普遍而强烈的危机感,社会各种人物在这种危机面前各有不同的反应,有的荒淫堕落、放纵、醉生梦死,有的极度神经质、残暴疯狂,有的竭力逃避现实、主张内心的超脱……这些现象在艺术中都有反映。

现藏于罗马博物馆的《尼禄像》生动地刻画了一个独裁暴君的性格:满头雄狮般的卷发,前突的眉骨下凹嵌着一双凶狠的眼睛,鹰钩鼻子,两个嘴角咬得紧紧的,脸上的每一块肌肉似乎都在紧张的运动中颤抖。

《卡拉卡拉像》成功地表现了公元 3 世纪的罗马皇帝卡拉卡拉的相貌。此人残暴成性,杀人不眨眼,在位 7 年即被部下杀死。肖像表现了他咄咄逼人的形象:卷曲的头发和络腮胡子环绕着一张凶狠紧张而又冷酷无情的面孔,扭转的头部强调了他那紧张而暴戾的性格,紧锁眉头的眼神中流露出空虚、不安,复杂的明暗关系和头与肩的戏剧性动作深刻地表现出人物复杂的内心世界。

《马尔克·奥利略雕像》是个性化肖像的杰作。它创作于公元 2 世纪下半叶,当时罗马社会出现了一种厌世哲学——斯多噶学派,皇帝马尔克·奥利略是其主要代表。他们主张把眼光从认识客观世界转向内省,注重内心世界的完美、安宁,禁欲、超脱地等待死亡。这是对现实的一种消极逃避,反映了一种末世的情绪。《马尔克·奥利略雕像》是保存到今天唯一的古代骑马铜像,它虽然把马尔克·奥利略当作一个军事首领来塑造,但他的动作、面部表情却含有哲理性,有些颓废、消极和静观的色彩。在中世纪大量破坏希腊、罗马雕塑时,基督教会却把它当作第一个承认基督教为国教的罗马皇帝君士坦丁的铜像保存下来,说明这座雕像所表现的哲学思想和基督教有不少相似的地方,事实上斯多噶哲学思潮也是基督教学说的前源之一。这一雕像对以后的意大利文艺复兴时期的雕刻家产生了重要影响。

罗马浮雕具有记事、写实的特征,其最突出的代表是图拉真纪念柱浮雕,它详尽地记载了图拉真皇帝率军征服达契亚人的全过程(如图 8-16 所示)。这些事件和情节是当作史实来记载的,不论是人物的服装还是征服城市的过程都具有历史的真实性。在这两千多人的长卷式浮雕中,艺术家采用了散点透视的手法,出色地处理了情节复杂、层次丰富、人物众多的构图。

### (三)绘画

罗马时期的绘画主要包括镶嵌画和壁画。早期绘画多记载具体的历史事件,用来装饰公共场所和住宅,这种叙事性绘画保存下来的很少。公元 79 年,由于维苏威火山爆发,火山灰埋没了庞贝等 3 个意大利城市。18 世纪,庞贝城被发掘出来,其中保留了大量壁画。根据这些壁画,罗马壁画被划分为庞贝第一、二、三、四风格。

(1)第一风格为镶嵌风格,即在墙上用灰泥塑好建筑细部,做出凹槽分割墙面,涂上颜色,造成彩色石板镶嵌的幻觉效果。

(2)第二风格为建筑风格,即在墙面上用色彩画出建筑细部,用透视法造成室内空间比实际上要宽敞得多的幻觉效果,并在墙面中央安排场面较大的情节性绘画。

图 8-16　图拉真纪念柱浮雕

（3）第三风格是埃及风格，强调平面感，描绘精致，在墙面用彩色绘制小巧玲珑的静物和小幅神话场面，具有典雅的装饰感。

（4）第四风格是庞贝的巴洛克风格，与 17 世纪欧洲流行的巴洛克风格相似，在墙上描绘一层层非常逼真的景物，既烦琐，又富丽，具有空间感和动感，色彩很华丽。

庞贝城有名的壁画《密祭》就是第二风格的代表作，表现了对酒神狄奥尼索斯的秘密献祭。在深红色的背景上，密祭的场面一步步展开，那些紧张的少女、狂饮的萨陀尔和焦虑的女信徒都处于一种肃穆、神秘和紧张的气氛中。

思考题

1. 古埃及美术主要经历了哪三个时期？

2. 简述埃及古王国时期的美术特征。

3. 为什么新王国时期被称为"埃及艺术史上的黄金时代"？

4. 古希腊美术史通常分为哪几个时期？

5. 简述古希腊古风时期的造型艺术风格。

6. 为什么说古典时期是希腊艺术的繁荣期？

7. 简述古希腊美术对古罗马美术的影响。

8. 简述古罗马的建筑艺术特色。

9. 恩格斯所说的"没有希腊、罗马奠定的基础，就不可能有现代的欧洲"，你是如何理解的？

第九章

# 中世纪美术

**学习要点及目标**

1. 了解基督教美术特点及发展历史；
2. 熟悉拜占庭美术发展历史；
3. 了解罗马式美术的特点及发展历史；
4. 熟悉哥特式美术特点。

**本章导读**

自公元476年西罗马帝国灭亡到15世纪文艺复兴资本主义出现的时期为止，史称中世纪。欧洲中世纪美术不能单纯理解为宗教美术，而是在东方文化、古希腊文化传统和蛮族文化的基础上融合而成的基督教艺术。本章将向读者介绍基督教美术、拜占庭美术、罗马式美术及哥特式美术的特点及发展历史。

## 第一节　早期基督教美术

公元313年，罗马皇帝君士坦丁颁布米兰敕令，承认基督教的合法地位，并宣布这一曾经长期遭到罗马帝国镇压的新宗教为国教。这时的罗马帝国已处于分崩离析的前夜，基督教作为下层人民的信仰和意识，为结束古罗马的千年帝国起了推波助澜的作用，取得了合法地位之后，又作为统治者的工具来控制人民的思想。早期基督教艺术就反映了这个过渡时期的一些典型特征。

基督教在公元1世纪开始秘密流传于罗马帝国的疆域。因为处于非法地位，信徒们只能在私人宅邸内举行宗教仪式，这种早期的秘密宗教场所被称为"民

古教堂"。后来为了逃避官方的搜查，这种仪式便转移到一种公共地下墓窟，这种墓窟是用于合葬基督徒的，在墓窟的天顶和墙壁上画满了各种圣经题材的壁画，因此它成为早期基督教艺术的宝库。

这种形式主要流行于罗马城区，如罗马的普里斯拉地下墓窟，约建于公元3世纪，其闻名于世的是天顶壁画《善良的牧人》。这是早期基督教艺术最常见的题材，在造型手法上还继承着古典的传统，形象准确而逼真。基督肩托羔羊站立，生气勃勃，线条简明流畅，使人联想到古希腊瓶画，四周的图案暗示出基督教最重要的象征——十字架。

基督教合法化之后，它的集会和仪式便回到了地面上，也开始兴建正式的基督教堂。但基督教没有自己的建筑传统，只好借用罗马现成的建筑形式。罗马有一种常见的公共建筑，平面呈长方形，中廊较宽，两旁有列柱分隔出过廊，平时供市民集会使用，称为"巴西里卡"。基督教徒把它直接搬用过来，在一端加上祭坛，并饰以宗教题材绘画，这种形式为以后的西方基督教堂的样式定了基调。公元320年前后开始兴建的圣彼得教堂是规模最大的"巴西里卡"教堂之一，因为建于山腰上，在入门处外加了壮观的阶梯。圣彼得教堂的建筑分为两部分：前面是一个方形院落，三面有过廊。正殿入口是巨大的柱廊，内有净身用的喷泉。殿堂分为5个长廊，以4排柱子分隔，中间最高最宽，长廊的顶端是祭坛，上有半圆形的拱顶，祭坛与正殿之间还有左右两个横廊，称为袖廊。

基督教曾遭受了200余年的迫害，不少信徒为之殉身，对"殉教者"的崇拜是教徒精神生活的一部分。教徒们在死去的教友亲人的石棺上刻上宗教内容的雕刻，寄托自己的信仰和对死者的祈祷，但在表现手法上与古罗马石棺的雕刻风格无大差别。

**中　世　纪**

中世纪（约476—1453年），是欧洲历史上的一个时代（主要是西欧），自西罗马帝国灭亡（476年）数百年后起，在世界范围内，封建制度占统治地位的时期，直到文艺复兴时期（1453年）之后，资本主义抬头的时期为止。

"中世纪"一词是15世纪后期的人文主义者开始使用的。这个时期的欧洲没有一个强有力的政权来统治。封建割据带来频繁的战争，造成科技和生产力发展停滞，人民生活在毫无希望的痛苦中，所以中世纪或者中世纪早期在欧美普遍被称作"黑暗时代"，传统上认为这是欧洲文明史上发展比较缓慢的时期。

# 第二节　拜占庭美术

公元330年，君士坦丁大帝迁都拜占庭，即今天土耳其的伊斯坦布尔，改称君士坦丁堡。公元4世纪，罗马帝国一分为二，分为东、西罗马帝国。西罗马帝国仍以罗马为都城，而君士坦丁堡就成为东罗马的国都，史称拜占庭帝国。拜占庭帝国一直存在至1453年。

罗马帝国分为东、西罗马帝国之后，西罗马帝国在公元5世纪被来自东方、北方的日耳曼人、汪达尔人等游牧民族所灭。相比之下，东罗马帝国受"蛮族"破坏较少，经济、政治都比较稳定、繁荣。而且，东罗马的主要疆域正是古代希腊文化发达的中心地区，昔日罗马帝

国的强盛之势也在这里留下了踪迹,因此在拜占庭的艺术中可以明显看到古希腊罗马传统的强大影响。而且早期基督教艺术与拜占庭艺术之间没有明显的界线,直到 6 世纪,东罗马人与西罗马人的艺术也并没有显著的不同。

所以说,在这之前,东、西两个地区对早期基督教艺术都有贡献。从君士坦丁大帝开始,罗马帝国的政治中心就开始向东迁移,这种迁移当然也涉及文化,直到查士丁尼皇帝时(527—563 年)才停止,这时的君士坦丁堡不但在政治上超过西方,而且成为艺术上的中心。

拜占庭帝国的基督教文化是政教合一的产物,为宗教和王权服务。皇帝是当然的教会领袖,他不仅代表世俗权力,也象征神的意志,因此体现这种精神的拜占庭艺术形象总是威严庄重、动人心魄的。严格程式化的艺术形式经高度提炼和简化,更赋予形象以稳固、永恒的精神。拜占庭的神像必须在天神与君王之间取得统一,皇帝有权干涉教会,不让教会利用神像过分地显示自己的力量,9 世纪的反偶像运动就是这种斗争的结果。

偶像问题的斗争开始于公元 726 年,当时由于皇帝发布公告,禁止一切宗教制作偶像,使偶像与反偶像之争延续了 100 多年。皇帝和东方行省的人民坚持反偶像,他们认为偶像会使宗教变为迷信,主张将宗教艺术变为抽象的象征,以植物或动物象征宗教人物。赞成偶像崇拜的是僧侣和西方行省的人民。这种争论在教理方面牵涉到耶稣、人性与神性间的双重关系。在政治和社会方面,斗争的根本问题在于政教双方对权力的争夺。

拜占庭的建筑主要继承罗马风格,早期教堂建筑主要沿用罗马陵墓圆形或多边形的平面结构和万神庙式的圆穹顶。穹顶结构被加以变化,形成由大小不同的穹顶连续构成开阔高大的内部空间的特殊样式。

到拜占庭帝国的中后期,四边侧翼相等的希腊十字式平面取代了圆形、多边形形式,成为教堂布局的主要模式,穹顶被沿用下来,成为控制内部空间和外部形象的主要因素,圣索菲亚大教堂是拜占庭艺术中最辉煌的成就之一(如图 9-1 所示)。

图 9-1　圣索菲亚大教堂

圣·索菲亚就是圣智慧的意思,这个教堂建于 532—537 年,是在 532 年君士坦丁堡暴乱中被烧毁的圣索菲亚教堂的废墟上重建的。教堂在构思和技术上受罗马万神庙的影响很大,主要部分是一个巨大的半圆穹顶,东西两头连接着两个半圆穹顶,每个半圆左右两端又接上更小的半圆穹,南北两边则是圆拱形墙体,下面由两层列柱和厚实的墙体支撑,列柱后

面又有侧廊，这样就形成了一个高大宽阔、气势磅礴而又节奏分明的内部空间。首先，它的平面结构、窗间壁柱外的飞梁仍能使我们想起巴西利卡式的特征。其次，圆顶是在 4 个拱门之上，上面整个圆顶的重量都经过 4 个拱柱传达到 4 个角的方块柱上，而拱门下的墙并没有负担重量的功能。拱门上方的圆是圆形和三角形的中间体，是方的门与圆的顶的过渡，它可以使圆顶建得更高、更轻、更经济。

从这两点来说，拜占庭的圣索菲亚教堂混合了东方与西方、过去与未来的结构，是一个气魄雄伟的混合建筑。我们从中能充分体会到圆顶在宗教建筑中的心理功能。圆顶似乎是浮在教堂上方，下面有一圈窗子，中堂两边墙壁上也都开着窗，光线与圆顶的组合，仿佛造就了一个光芒万丈的天堂。再加上那些闪亮的镶嵌画，仿佛使人置身在一个非现实的幻景里。15 世纪土耳其人入侵后，把该教堂改成清真寺。

镶嵌画在拜占庭艺术中占有特殊的地位，这种以小彩色玻璃和石子镶嵌而成的建筑装饰画，成为教堂内部装饰的主要形式。它最早出现在公元前 3000 年苏美尔人的艺术中，当时使用的是小块石膏，在古希腊、古罗马则使用大理石。拜占庭镶嵌画以玻璃为主要材料，这是因为它能反射出强烈的光彩，好像是小型的反射镜一样排列在一起形成一片非物质的闪光幕帘，达到一种虚无缥缈的效果。这时期最著名的镶嵌画在意大利拉文纳的圣维他尔教堂。

公元 540 年，查士丁尼皇帝占领了拉文纳这一东哥特王国的首都，并以此为东罗马帝国在西方的中心，圣维他尔也成了查士丁尼的皇家教堂。在教堂的主祭坛上方是镶嵌画《荣耀基督》，两边是表现皇室参拜的镶嵌画，一边是《查士丁尼皇帝和廷臣》，一边是《皇后提奥多拉和女官》。人物都被不成比例地拉长了，但显得非常肃穆、庄严。色彩和明暗变化被提炼到最纯粹、最简洁的程度，丝毫不强调立体感，仿佛人们面对的不是活生生的人，而是抽象的精神符号。他们穿着华丽的服装，珠光宝气，织锦彩缎更为画面增添了几分神秘感。所有的人物既没有动作，也没有变化，时间与空间也由此被升华为一种永恒的存在。人物与地面的垂直悬浮关系，仿佛宣称着这凝结在金色闪光中的一切是一个折射的天堂而不是人间的景象。画匠们是让人们把皇帝与皇后当作耶稣与圣母的。在提奥多拉的外衣边上有三王礼拜的故事，同时查士丁尼两旁的 12 个随员象征耶稣的 12 个门徒。这种人与神的混淆也正是政教合一体制所需要的。

## 第三节　罗马式美术

罗马式美术本身就是一个极其复杂的概念，在欧洲相当长的一段时间里，人们将哥特艺术以前的所有艺术都称为"罗马式"，或者指在 13 世纪以前凡是与地中海艺术传统有关的东西。按这个标准，查理曼帝国和奥托帝国的艺术都应称为"罗马式"。

随着对中世纪艺术研究的深入，学者们逐渐意识到"罗马式"这一概念的含混性，但至少目前对于"罗马式"有几点是可以肯定的：10 世纪之后，西欧经济水平提高，封建制度稳固；作为社会精神支柱的教会势力也与贵族力量并行发展，特别是修道院制度更为完备；十字军东征和大规模的传道活动扩充了教会的势力和影响；对圣人遗物的崇拜，掀起了各地朝拜的热潮。

经济的发展和宗教狂热使新的教堂和修道院层出不穷,为了追求更加壮观的效果,这些建筑普遍采用类似古罗马的拱顶和梁柱结合的体系,并大量采用古希腊、古罗马时代"纪念碑式"雕刻来装饰教堂,因此这个时代的风格被称为"罗马式"。

"罗马式"概念的含混性意味着罗马式艺术与加洛林文艺复兴、奥托王朝艺术有着千丝万缕的联系。除此之外,罗马式艺术还有许多不太明显的外来影响:古希腊时代的古典艺术,早期的基督教、伊斯兰教、拜占庭和克尔特—日耳曼的传统。所有的这些风格在11世纪最后完全融合在一起。

从地理上说,罗马式建筑分布在天主教盛行的地区:从西班牙的北部到莱茵河地区,从英国到意大利北部。这时的教堂不但数目比以前多,而且更巨大、更华丽,在外部墙面上有许多建筑装饰品或雕刻。罗马式教堂是从巴西里卡式演变过来的,并开始用石头屋顶代替过去的木顶。为了支持石头屋顶的重量,在结构上广泛运用拱券,创造出用复杂的骨架体系建筑拱顶的办法。同时,丁字形的巴西里卡式发展成为拉丁十字形,以满足复杂的宗教仪式容纳更多教徒的需要。在封建割据的情况下,罗马式教堂前后往往配置碉堡似的塔楼,后来塔楼逐渐固定在西面正门的两侧,成为罗马式建筑的标志之一。

最丰富、最有地方色彩、最具有创新观念的罗马式建筑风格在法国有生动的表现。南部图鲁兹省的圣赛尔南大教堂是我们讨论罗马风格的第一个例子。它和这时一些朝圣教堂一样,建在朝向西班牙西北部圣地亚哥的路线上。从平面上看,圣赛尔南部比奥托帝国的圣米迦勒教堂更为复杂也更为统一,它的平面图是一个经过强调的拉丁十字架的形状,重心在东部的一端。这也表明教堂的功能是用来容纳众多的善男信女,而不是给修道士修行的,从另一侧面上反映出宗教的繁荣发展。教堂内部由立柱隔成许多个方形的小单元。在边廊尽头的塔楼和中堂里众多穹顶进一步反映出它的罗马式风格特征,然而它只是罗马式风格的开始,真正罗马式风格的形成以英国杜勒姆教堂的建成为标志。

杜勒姆教堂在苏格兰和英格兰边界北部,它始建于1093年,虽然它的平面设计较为朴实,但是中堂却是圣赛尔南教堂的三倍,这意味着它的拱顶必须更能负重。教堂东边的拱顶完成于1107年,西边的拱顶完成于1130年,它们架在有三层楼高的中堂上,这种设计可以容纳更多的信徒。教堂内部由立柱隔成许多小长方形单元而不是以前的方形单元。

中堂上的每个拱券与拱券之间有两个X形的设计,这就是我们通常所说的肋拱。它显然是稳定穹顶的骨架,于是肋拱间的天花板可以非常薄,这样一方面减少了天花板的承重,一方面也可以增加它的坚固性,而且在顶上一边可以加一个气窗。

这种肋拱的出现以杜勒姆教堂最早。早完成的拱顶是圆形,后完成的拱顶是尖形,显然这是由建筑师不断改进尝试的结果。作为代表性的罗马建筑还有德国的圣基列阿达教堂、意大利的比萨教堂。值得注意的是著名的比萨斜塔作为教堂的塔楼是与教堂的主体工程截然分开的。

罗马式艺术复兴的另一个显著特征就是石雕的复兴,因为此前除了一些小型的金属雕刻以外几乎没有什么大的石刻,浮雕也都比较浅,稍微大型的雕刻《杰罗的十字架》也只是木雕而已。罗马式石雕的复兴最早发生在法国西南部和西班牙北部,也就是在通向圣地亚哥朝圣的路上。

石雕的复兴与朝圣的行程关系很密切,它们多分布在教堂的外部用来吸引、引导善男信女们。和罗马式建筑一样,石雕在1050—1100年的50年间的快速发展,深深体现了当时人

们对宗教的狂热。在圣赛尔南教堂至今仍保存着当时的石雕,表现的是一个传福音者,与早期的浅浮雕相比,它们更具有三度空间感。其粗犷、沉重的风格,显然是为了吸引远处的视线。结实的形体、古典的气魄,都反映出罗马晚期雕刻的影响。

罗马式教堂广泛使用雕塑装饰,在教堂正立面通常有一块半圆形的凹进去的空间,俗称"拱角板",这里往往安装一块最大的浮雕构图,取材于《最后的审判》。法国奥顿教堂上的这块浮雕很有代表性,作为审判者的耶稣在构图中央占有很显著的位置,围着他的是一个象征荣誉光辉的椭圆图形,左边描绘的是接受善者入天堂的情景,右边是天使为罪人衡量善恶比重把他们赶入地狱的场面,下面一层是复活的人们。人物都被夸张和变形,拉长的比例、细小的头部、不自然的动态、恐怖的面部表情构成了中世纪艺术特有的造型。

在工艺品方面具有代表性的作品有《哈斯廷之战·诺曼入侵者渡过海峡》(1070—1080年)。这是为纪念诺曼国王威廉占领英格兰而制作的亚麻布羊毛刺绣。挂毯描绘了威廉征服英格兰的过程。作品将故事性的叙述和装饰趣味融合在一起。挂毯的主要部分用两条长边框起来,上面有纯装饰性的图案,下面是阵亡的战士和马匹。尽管是一件工艺品,但它仍能反映出和当时手抄本插图一致的绘画风格。以轮廓线来表现运动,在轮廓线中以鲜明、平涂的颜色填满,于是画面上的三度空间的感觉就减低成平面的重叠。这种抽象、明朗和新鲜的感觉是罗马式艺术所特有的。从这件作品中,可以看到英格兰传统绘画风格如何演变为一种"罗马式"的盎格鲁—诺曼风格,它也是这个时代极其难得的一件世俗题材的作品。

# 第四节　哥特式美术

意大利文艺复兴者把12、13世纪到他们时代之间的艺术称为"哥特式"。他们认为那都是"蛮族"哥特人所作,事实上,这种艺术可以说与哥特人没有多少关系。但是,哥特式艺术却无疑是整个中世纪艺术发展的一个顶点。它开始于建筑方面,而后才逐渐波及雕刻和绘画。

纵观整个哥特式艺术,它的发展重点是从追求建筑的效果而转向绘画的效果的:早期哥特式雕刻和绘画都是巨大建筑的一部分,而晚期的建筑和雕刻则追求平面装饰性的效果,不再追求结实和简洁的处理。

哥特式艺术开始于法国巴黎及其附近的地方,确切地说开始于1140—1144年路易七世的掌玺官苏热重修圣德尼教堂之时,而后才开始波及全欧洲。这次改建首次系统地应用了以肋穹结构为基础的新建筑体系,这套体系经历了随后百余年的发展,到13世纪中叶趋于成熟。圣德尼教堂内部有双层回廊,但这并不使内部显得拥挤,相反,细长的拱门、肋架和支持拱顶的圆柱使其格外通畅、轻巧。这种轻巧首先表现在彩色的玻璃窗已扩大到整面墙,其次是内部结构在形体上优雅而富有韵律。之所以如此是因为建筑师在玻璃窗外面修了一道扶墙,于是拱顶向外的冲力就被分担了。当时所有土木工程的支持重点都集中在这些扶墙上,由于负重区域被挪到教堂外部,内部也就更为轻巧、空旷。

在圣德尼教堂中体现出一种不同于以往的思想和精神,这种精神就是强调严谨的几何形造型和对于明亮光线的追求。苏热在修建教堂工程中就一再强调这两点,他认为比例的协调感就是美的根源。

圣德尼教堂表明了一种新的建筑风格,这种风格从本质上区别于罗马式建筑:首先,后者有着结实而厚重的墙壁,而前者具有轻盈、纤细的结构。罗马式教堂建有沉重的拱顶,其稳定性取决于足够厚实的墙壁,以支撑各种各样的压力和应力。圣德尼教堂的设计者们开始采用尖券和肋拱来减轻拱顶的重量,它们比半圆形的拱顶更为稳固,并能够跨越各种形状的开间,在肋拱间填以很轻的石片和纤细的墩柱便可支撑拱顶的重量了。其次,在罗马式建筑中,窗户总是很小,而现在,窗户的尺寸大大增加了,允许空前规模地采用彩色玻璃画。最

图 9-2 巴黎圣母院

后,圣德尼教堂的平面遵循了带有呈放射状分布的礼拜堂的后堂回廊式型制,但这些礼拜堂不再像早先建筑那样呈孤立的单元。礼拜堂间的墙被除去了,造成了一种统一的空间效果,两排呈半圆形排列的承重圆柱对统一的空间进行分节。昏暗的罗马式室内被宽敞、开放、充满各色光线的结构所取代。

最著名的哥特式建筑是法国巴黎圣母院(如图 9-2 所示)。它的兴建与 11 世纪初期以来城市的再次繁荣大有关联。它不仅作为当时巴黎最重要的宗教活动中心。而且以建筑艺术上的高超水平而饮誉欧洲。这座教堂建于 1163 年,充分显示出圣德尼教堂的直接影响。在平面的布局中它强调的是长度轴心,中堂的若干布局虽然保留了罗马式教堂的特点,但大气窗上的窗户、室内的采光和所有形体瘦长的造型等都创造了一种显著的哥特风格。

教堂内部的所有细节都充满着上升的直线,这样室内空间也相应地具有了哥特风格所有的"向上高升"的感觉,这与罗马式强调巨大的支撑力大不相同。圣母院内部分为三层:下层以柱廊和尖拱构成,中层是带侧廊的隔层,上层为明亮的玻璃窗。三层之间以细长的石柱相连,最后集于肋穹中心,各层皆以尖拱相互呼应、统一。这种和谐而极具逻辑性的建筑语言,是基于经院哲学的体系和思维方式。

巴黎圣母院的西面工程也别具一格,各个部分在比例关系和组合方式上极为成功,以中间圆形玫瑰窗为中心向四周放射状地分布着门洞、窗户和未完成的塔楼(塔楼应该是尖顶的),达到了整体上的完美均衡。这一面最大的特点在于它把所有细节都互相配合成为一个平衡、协调的整体,苏热当时所竭力强调的结构上的协调、数学的比例与韵律,在这里得到了比圣德尼教堂更完美的体现。

12—15 世纪是经院哲学高度理性化的时期,它要求对教义的解释和形象再现必须遵循严格的规则秩序,作为教堂的主要装饰物的雕塑创作也必须循着固定程式布局。但是由于苏热在圣德尼教堂修建过程中对雕刻的重视,使得这一时期的雕塑呈现出越来越脱离建筑结构而走向独立的倾向。其表现手法也越来越写实,自觉模仿自然形象,特别是追求感情的表现,形成所谓"哥特式现实主义"。

圣德尼教堂的西面工程做得十分庞大,上面有很多雕刻,但是这些大门已遭到严重的损坏,我们已无法了解雕刻在哥特式早期建筑中的作用。在巴黎圣母院中,雕刻被归纳到建筑

外框部分。最能反映哥特式艺术雕刻成就的是法国的夏特尔教堂（如图 9-3 所示）。

图 9-3　法国的夏特尔教堂

　　在教堂的入口处两侧排列着的柱像是从建筑结构演变出来的雕刻装饰形式，这种柱像日益脱离建筑而成为独立的雕刻作品，人物形象不但从僵直而紧贴柱子变为高浮雕的形式，而且表现出身体动态的左顾右盼，突破了建筑结构的限制，同时每个人物都有其独立性，它们甚至是可以脱离支柱的。它们代表着一种革命性的变化，那就是开始重新恢复古典时代以来的三度空间的圆雕。显然这种尝试也只是刚开始，它们都是用圆柱作为人体的基础，比例也不甚准确，但由于是立体的，所以比罗马式雕刻更多一种独立存在感。在头部所表现出的温和的特质中，充分显示出哥特式雕刻的写实特征。这种所谓写实特征是一个相对的概念，它是与罗马式雕刻中幻想、变形的手法比较而言的，在这里出现的人物通常有着安静、严肃的表情和不断增加的体积感。

　　另外，教堂外部侧柱上的雕像将 3 个大门的景象连在一起，它们分别代表圣经中的先知、皇帝和皇后。之所以这样设计是为了把法国的君主作为旧约中帝王的继承人，以强调现实和宗教精神的统一，那就是将教士、主教与皇帝放在一起。总之，在夏特尔教堂里，我们看到了一种良好的倾向，那就是用人类的智慧来恭维上帝的智慧。在德国的瑙姆堡教堂，还出现了最早的供养人形象。这是当时两个著名的贵族人物，名为埃克哈特和乌塔。事实上这一对男女与艺术家并不生活在一个时代，艺术家只是从文献记载上获知他们的姓名的，然而却能将他们的形象表现得栩栩如生。逼真的人物形象、比例准确的造型、庄重而多愁善感的面部表情，反映出中世纪艺术越来越向世俗化和现实性方向发展了。但是从风格上说，它们代表的是哥特式艺术中的古典主义倾向。

　　哥特式建筑和雕刻在圣德尼和夏特尔大教堂分别产生了，而绘画却一直发展得比较缓慢。这时的绘画成就除了体现在手抄本的圣经插图中，还体现在大批的彩染玻璃上。由于苏热要求教堂内部照射着连绵的彩光，于是玻璃画一开始就成为哥特式艺术不可分割的一部分。

　　在技术上，玻璃画的技巧最晚成熟于罗马式美术时期。但在哥特美术发展时期，当时的设计师们吸收了建筑和雕刻的特点，逐渐形成了哥特式玻璃画风格。当时玻璃画的代表是法国布杰大教堂中一系列旧约先知的肖像。这些彩染玻璃画并不是由一整块玻璃组成的，

而是由几百块小彩色玻璃组合,中间用铅线连接而成的。

由于中世纪玻璃制造工业的方法较为原始,使小块玻璃的尺寸受限制。艺术家并不能直接在玻璃上画画,而是像镶嵌画一样,用不规则的碎片玻璃经过剪裁后嵌在轮廓线中。在诸如眼睛、头发、衣褶等细部,则用黑色或灰色的颜料画在玻璃表面上。

在哥特式艺术的发展过程中,国际性的传播与地方性的发展是相对和平行的。最早它只是法国的一个地方风格,进而慢慢扩展,到了 13 世纪,则慢慢和各地风格融合在一起,各地区间又不断交流融合,成为一种统一的哥特式风格。但是这种统一的局面很快又被地方风格所打破。最早出现的急先锋是在佛罗伦萨城,它的风格通常被我们界定为早期文艺复兴。

**思考题**

1. 中世纪为什么被称为"黑暗时代"?
2. 简述拜占庭美术与基督教的关系。
3. 简述哥特式建筑的特点。
4. 简述影响中世纪美术发展的因素有哪些。

# 第十章

# 文艺复兴时期的美术

1. 了解意大利文艺复兴时期美术发展历史及特点；

2. 了解尼德兰文艺复兴时期美术发展历史及特点；

3. 了解德国文艺复兴时期美术发展历史及特点；

4. 了解西班牙文艺复兴时期美术发展历史及特点。

文艺复兴是指14—16世纪西欧与中欧国家在文化思想发展中的一个时期。正是在这个时期，欧洲的各大国家日益强大，宗教思想和行为都发生了变化。"文艺复兴"的原意就是"在古典规范的影响下，艺术和文学的复兴"。其变化的思想基础就是关怀人，尊重人，以人为本的世界观。这个世界观是在14世纪通过一系列科学家、思想家和文学家重新对古代文化的发掘而得以建立的。

当时的人们从古文献中发现了对自然和人体价值的重视，使他们对人和自然做出了新的评价。文艺复兴时期是世界思想文化发展的重要时期，在此间，欧洲各国在哲学、文化艺术等方面发生了巨大变化，通过本章的学习，了解欧洲诸国在文艺复兴时期美术、文化等方面的发展。

## 第一节　意大利文艺复兴时期的美术

文艺复兴作为欧洲历史上的一个伟大转折点，其含义还要宽广得多。在经历

了封建教会势力的一千年统治后,人们开始挣脱精神上的奴役,被禁锢多年的古典文化又引起人们的重视,并成为驱散中世纪的黑暗、建立新型的资产阶级文化的重要武器。

资本主义生产方式的出现,不仅动摇了中世纪的社会基础,也确立了个人的价值,肯定了现实生活的积极意义,促进了世俗文化的发展,并在这个基础上形成了与宗教神权文化相对立的思想体系——人文主义。

人文主义肯定人是生活的创造者和主人,他们要求文学艺术表现人的思想和感情,科学为人生谋福利,教育发展人的个性,即要求把思想、感情、智慧都从神学的束缚中解放出来。因此,人文主义的学者和艺术家提倡人性以反对神性,提倡人权以反对神权,提倡个性自由以反对人身依附。文艺复兴时期的美术就是在这个基础上发展起来的。

资本主义的因素最先在意大利萌芽,市民阶层的形成有力促进了世俗文化的发展,文艺复兴运动也首先发生在意大利。

## 一、意大利文艺复兴美术的开端(13、14 世纪)

12、13 世纪,十字军的远征疏通了地中海地区的贸易通道,意大利扼地理之要,操纵着西欧与东方的贸易往来。佛罗伦萨、锡耶纳、威尼斯等城市出现了大量集中与分散的工场手工业作坊,形成了人数众多的市民阶层,也开始形成了以城市为中心的市民世俗文化,造型艺术在这时也出现了新的倾向,尽管与哥特式雕塑的传统有着密切的联系,但对古代罗马艺术的普遍关注是产生新的表现形式的重要因素。

在意大利中世纪艺术家中最早表现出对古典艺术的兴趣的是尼古拉·皮萨诺(约1220—1284 年)。他是活动在比萨的著名雕塑家,主要成就反映在为比萨大教堂设计的布道坛的雕刻上。皮萨诺在布道坛的浮雕上表现《基督降生》《博士来拜》和《基督受难》等圣经故事,人物造型都显得庄重典雅,衣纹处理厚重而有质感,层次变化丰富,明显带有希腊罗马古典艺术的痕迹。就内容而言,这件作品并没有原则上的进步,然而皮萨诺却采用了一种现实主义的一目了然的艺术语言,使宗教的抽象概念成为物质的具体形象,这样的形象意味着对现实主义的直接感受和高度的造型表现力。正是在这一点上皮萨诺割断了和中世纪传统艺术的内在联系。

在绘画上的两个代表人物则是奇马布埃(约 1240—1300 年)和杜乔(约 1250—1318 年)。奇马布埃的作品以壁画为主,保存下来的不多,他的祭坛画《圣母子》沿袭了拜占庭的传统样式,但又注入了温馨的世俗情感。宝座基部的四位先知形象用明暗对比的手法加以描绘,这在 13 世纪的绘画中是首创性的。但是以拜占庭镶嵌画为师承的奇马布埃不可能成为新绘画的典型。13 世纪与 14 世纪的绘画是在一些地方画派的发展中得以发展、确立的,在这些地方画派中,佛罗伦萨画派和锡耶纳画派起着最重要的作用。

杜乔是锡耶纳画派的创始人,风格上与佛罗伦萨画派不同。1308 年他受托绘制锡耶纳教堂主祭坛画,用不到两年的时间完成了这件多页式双面祭坛画。祭坛正面是大幅巨制《光荣圣母》,四周和背面分层绘有 59 个圣经故事画面。杜乔采用富丽高雅的色彩和优美的线条,成功地将拜占庭艺术的庄严感与锡耶纳的神秘性杂糅一处,突出了画面的抒情效果。杜乔也迷恋拜占庭艺术,但他并不像奇马布埃那样墨守成规。杜乔的作品是将现实的因素与童话式的虚构结合在一起,同时掺入细腻的抒情。完美的色彩、细腻的线条节奏是他绘画语言上的两个特点。同时杜乔还擅长讲述故事,他那单纯而鲜明的表述与当时流行的逻辑混

乱的宗教寓言形成鲜明的对比,也更具有生命力。

## 佛罗伦萨画派

　　佛罗伦萨画派是意大利文艺复兴时期形成的美术流派,13世纪末已经形成,早期代表画家有:乔托·迪·邦多纳、马萨乔、安杰利科、乌切洛、波提切利等。盛期代表画家有:达·芬奇、米开朗基罗、拉斐尔。

　　15世纪中叶以后佛罗伦萨画派已呈衰退之势,取而代之的是以罗马为中心的罗马画派。16世纪末,由于佛罗伦萨政治上失去独立,经济衰落,以及画家盲目崇拜前辈的结果,逐渐走向风格主义。

　　佛罗伦萨画派人才辈出,创作上也各显神通。但就艺术倾向和创作特点看,大致有三条主线。佛罗伦萨画派作品这三条主线中各有代表人物:波提切利、利比、柯西莫等画家可为一条主线,他们具有进步的人文主义思想倾向,但艺术趋近于贵族豪门;以基兰达约为代表的一条主线,则崇尚生活表现,他们在画坛上出现得早些,技巧上可能略显幼稚,形象多半重叙述性质;毋庸置疑,第三条主线应以列奥纳多·达·芬奇为代表,这是一条新兴的写实主义路线。

　　佛罗伦萨画派侧重表现宗教题材,整个画面显得神圣、崇高而肃穆,如米开朗基罗的《最后的审判》、达·芬奇的《最后的晚餐》等。威尼斯画派注重表现世俗享乐主义思想和对官能享受的追求,如提香的《神圣与世俗之爱》《乌尔比诺的维纳斯》《沉睡的维纳斯》等作品,都是借着神话人物来表现世俗生活。

　　在表现手法上,佛罗伦萨画派注重素描造型,如米开朗基罗塑造的人物形象坚实有力,充满动感。

　　佛罗伦萨画派有两种趋向,一是反古典的倾向,二是优美雅致的倾向。

## 乔　托

　　乔托(约1266—1337年)是佛罗伦萨画派的创始人,也是意大利文艺复兴艺术的伟大先驱者之一。他出身于农民家庭,早年曾在奇马布埃的作坊当学徒,13世纪末曾去罗马学习,受到过皮萨诺的影响。乔托的艺术是中世纪与文艺复兴的分水岭,他不仅表现出卓越的绘画技巧,同时也奠定了文艺复兴艺术的现实主义基础。

　　乔托的主要创作形式是壁画,在罗马、佛罗伦萨和帕都亚都遗留下了他的作品,壁画的内容虽然大多是圣经题材,但乔托却以人文主义的精神来理解它们,并按照现实生活的人物来表现宗教故事。但乔托所塑造的还是典型的而不是个性化的人的形象,他使人的形象渗透着崇高的道德内容。所有的这一切都表现在他的创作中,如著名的壁画《逃亡埃及》(如图10-1所示),好像是一幅生活中的真实场景,是发生在一家普通农户家中的故事,一点也没有宗教的神秘感。

　　为了表现真实的生动场面,乔托开始探索写实的技巧,第一次按照自然的法则拉开了人物之间和人物与背景之间的距离。他竭力用线条透视原则构造一个确切的三度空间。乔托没有掌握科学的透视知识,但却用极简陋的方法取得了对

图 10-1 《逃亡埃及》

当时美术来说是史无前例的成果。同时,乔托笔下开始出现具有体积感的圆形人体,他所描绘的每一个人体均贯穿着充分真实的重量感。

尽管乔托的写实技巧还显得比较幼稚、生硬,但却在欧洲美术史上具有极其重要的意义。他在创作实践中所提出的问题正是以后几代艺术家所面临的问题。如戏剧性情节的构图、人物的表情神态、人与环境背景的关系、画面的空间层次、物体的体积感、质感和明暗关系等,这些都是现实主义艺术在技法和理论上的重要课题。

乔托所创立的现实主义原则超越一般技法的范畴,而作为一种全新的艺术观念对文艺复兴艺术的发展产生了巨大的影响。

## 二、意大利文艺复兴早期的美术(15世纪)

乔托确立了绘画的现实主义原则,但他并没有解决他所提出的问题。15世纪的佛罗伦萨画派继承了乔托的传统,将现实主义艺术发展到一个新的阶段。15世纪初叶,佛罗伦萨由大银行家及各行会的代表人物组成的政府委员会控制。

15世纪30年代,通过银行家柯西莫·美第奇政变取得了控制权。从1434年至15世纪末叶,佛罗伦萨便一直处在美第奇的控制之下。美第奇家族的代表人物享有继承权,他们用黄金来巩固自身的政治威望,同时庇护文学艺术的开明措施对于取得政治威望也起了不小作用。佛罗伦萨在这时已经发展成为一个繁荣的工商业城市,人文主义的学术和艺术也得到高度发展。

以反映世俗生活为己任的艺术家为了要正确表现人体,对解剖学产生了兴趣,而正确的空间表现则需要严格的透视画法。于是在佛罗伦萨首先体现出了科学与艺术的结合。杰出的佛罗伦萨艺术家们开始抛弃中世纪艺术传统,进行大胆的艺术改革,使新的现实主义艺术得以进一步成长。这时的佛罗伦萨已经成为一个积极入世的宇宙观的策源地,在这里产生了新的创作方法和技巧。

1452 年拜占庭帝国被土耳其人所灭，大批希腊学者从君士坦丁堡逃到佛罗伦萨，也带来了大量的手抄本。同时在意大利本土也发掘出各种古代的废墟遗迹，古希腊、古罗马的文化遗产给予文艺复兴以强烈的影响。15 世纪的佛罗伦萨人文主义者们普遍崇拜古代希腊、罗马文化，他们努力学习古典文化，知识渊博，熟悉美术，擅长评论。他们的不懈努力进一步促成了一种入世的宇宙观，并借此打击教会的威望与神话。

约在 1420 年，佛罗伦萨三位大师的出现标志着早期文艺复兴的来临。这三位大师是建筑师布鲁内莱斯基、雕塑家多纳泰罗和画家马萨乔。布鲁内莱斯基（1377—1446 年）最初从事雕塑创作，后与多纳泰罗同赴罗马研究古代艺术，最后在建筑艺术上取得杰出成就，并在透视学和数学领域做出了重要贡献。

他设计过一批代表文艺复兴成就的建筑，其中佛罗伦萨大教堂是其最早的作品。大教堂采用了拜占庭教堂的集中型制，穹顶呈八角形，跨度 42.2 米，属当时欧洲最大的穹顶。为减弱穹顶对支撑的鼓座的侧推力，布鲁内莱斯基在结构上大胆采用了双层骨架券，八边形的棱角各有主券结构，与顶上的采光亭连接成整体，这座大教堂总高 107 米，远远望去格外醒目。

这个穹顶在西欧的建筑中是史无前例的，中世纪最宏伟的穹顶也不过是覆盖着内部空间的穹顶，而不会在建筑结构中起着如此重要的作用。这座壮丽的新教堂体现了人文主义思潮的胜利，因此它也被誉为佛罗伦萨共和政体的纪念碑。从帕特·奎里法官的设计中我们可以进一步体会到布鲁内莱斯基的革新，他比同时代的大多数人都更坚决地摆脱了中世纪的羁绊。

在建筑物立面的结构上，布鲁内莱斯基采用了壁柱式，为了把大厦分成两层又采用了全檐部的柱式，这样古典的柱式体系就决定了建筑物的比例、分划与造型。这是文艺复兴时期城市府邸中柱式的最早运用。

多纳泰罗（1386—1466 年）是 15 世纪意大利最杰出的雕塑家，他的雕塑创作彻底摆脱了哥特式风格的痕迹，复兴了希腊、罗马的古典样式。他的代表作有《加塔梅拉塔骑马像》。加塔梅拉塔生前是威尼斯雇佣军司令官。

1445 年，多纳泰罗受威尼斯共和国之邀在帕都亚为他做纪念像，作品完成于 1450 年，安放于帕都亚圣安东尼教堂正门前。加塔梅拉塔戎装佩剑，双手提缰，神情果敢，充满英雄气概。实际上这是当时首次出现的完全世俗性质的形象。

除此之外，多纳泰罗还竭力探索了骑马纪念碑与建筑群的配合和雕像与台座的比例关系等，无疑他取得了成功。从任何一个角度看雕像都是和谐的，在教堂前广场上他又面对伸展的街道，与教堂保持着合适的距离，从而成为教堂广场上的艺术中心。

多纳泰罗早期曾在基布尔提的工场做助手，受到基布尔提的一些影响，如 1425 年锡耶纳洗礼堂圣水器作的装饰浮雕《希律王的宴会》，故事取自圣经中的新约全书，浮雕画面充满紧张的戏剧性，在前景人物与背景关系上层次分明，在有限的构图内造成丰富的空间感。

继承和发展了乔托的艺术传统的是马萨乔（1401—1428 年）。他以科学的探究精神，将解剖学、透视学的知识运用于绘画。在美术史中经常提到的他的两幅名作是《出乐园》和《纳税钱》，都是在 1428 年为佛罗伦萨卡尔米内教堂布兰卡奇礼拜室而画的壁画。

《出乐园》表现了运动中的人体，作者用光线从一个角度照射着亚当和夏娃，从而突现了造型的体积感和空间的丰富性。马萨乔画出了准确的解剖结构，并利用斜射的光线，以明暗

法描绘出裸体的男女,人物色调分明,又通过悲哀的动态和痛苦的表情烘托了画面悲剧性的气氛。《纳税钱》的背景是经过了概括处理的风景,明暗交替的柔和生动的线条和单纯朴素的色彩对比都进一步加强了形的表现力。与乔托相比,马萨乔在塑造集中的人物形象这一方面迈出了重要一步,人物开始脱离宗教说教的因素,进一步体现出一种入世的态度。

　　具体落实到绘画语言上,他努力使人物形象处于结构真实的三度空间中,风景在画面中的出现也使画面范围得以扩大,具有了辽阔的空间感。马萨乔开始合乎规律地运用透视及数学原则,但又不失美学感受。应该说他是那个时代现实主义艺术的奠基者,在他身上凝结着确立个人尊严的人文思想。他扩大了艺术的主题范围,使艺术充满了朝气。也正是基于此,我们说马萨乔的艺术原则不仅成为 15 世纪意大利艺术家遵循的典范,也对欧洲美术史上的现实主义画家产生了深远的影响。马萨乔的艺术成就标志着意大利文艺复兴时期绘画的繁荣期的到来,而佛罗伦萨画派对此做出了重要贡献。

　　15 世纪佛罗伦萨画派的最后一位大师是桑德罗·波提切利(1444—1510 年)。他一生主要在佛罗伦萨度过,早年曾跟随利皮学画,注重用线造型,强调优美典雅的节奏和富丽鲜艳的色彩。他的画多取材于文学作品和古代神话传说,不再局限于宗教题材,从而能够更自由地抒发个性和世俗的感情。他的名作《春》(1478 年)和《维纳斯的诞生》(约 1482 年)充满柔情的诗意,尽情表达了画家对美好事物的爱恋,洋溢着人文主义的乐观精神。

　　《春》的构图不拘常规,人物被安排在一片森林之中,中间是维纳斯,右边是撒花的花神,左边是三美神,三美神的动态和衣褶线条充分体现出波提切利所擅长的线条的节奏感。《维纳斯的诞生》(如图 10-2 所示)也是一件有独创性的作品,它虽然缺乏真实的空间透视,但并没有给人以平板的印象,其秘密也是来源于线条的使用。波提切利用有动感的线条来营造形体的体积感,创造出一个又一个的幻觉。同时,他又用一系列冷色调进行沉着精致的排比,如海洋的浅绿色、风神的天蓝色服装、维纳斯的金发等。

图 10-2 《维纳斯的诞生》

　　到了晚年,由于佛罗伦萨社会动荡,波提切利的艺术又开始向宗教情绪回归,反映了他精神上的危机,这种情绪体现在《诽谤》和《耶稣诞生》等作品中。在《诽谤》一作中,以前的抒情色彩已不复存在,取而代之的是戏剧性的激情,以前柔和的线条和细腻的情绪渲染也相继为挺硬朴拙的轮廓和表情的高度明确性所代替。

## 三、意大利文艺复兴盛期的美术（16世纪上半叶）

这段时期主要指15世纪末到16世纪中叶，是意大利文艺复兴的全盛时期。达芬·奇（1452—1519年）是整个文艺复兴时期最卓越的代表人物之一，他与拉斐尔和米开朗基罗并称为文艺复兴后三杰。

### 列奥纳多·达·芬奇

列奥纳多·达·芬奇，意大利文艺复兴时期著名的画家、科学家，是意大利文艺复兴时期最负盛名的艺术大师。他不但是个大画家，还是一位未来学家、建筑师、数学家、音乐家、发明家、解剖学家、雕塑家、物理学家和机械工程师。

他凭借高超的绘画技巧而闻名于世。他还设计了许多在当时无法实现，但却现身于现代科学技术的发明。总的来说，达·芬奇大大超越了当时的建筑学、解剖学和天文学的水平。

他曾说过，"绘画是自然的女儿"，"绘画的最大奇迹，就是使平的画面呈现出凹凸感"。"一日充实，可以安睡；一生充实，可以无憾"是他遗嘱中的名句。"上天有时将美丽、优雅、才能赋予一人之身，令他之所为无不超群绝伦，显出他的天才来自上苍而非人间之力。列奥纳多正是如此。他的优雅与优美无与伦比，他的才智之高可使一切难题迎刃而解。"这是文艺复兴时期的传记作家瓦萨里对达·芬奇的溢美之词。

在文艺复兴"三杰"中（另两位是米开朗基罗和拉斐尔），他画中的人物真实、栩栩如生，构图严谨、稳重。

名作1：《最后的晚餐》（如图10-3所示）是世界最著名的宗教画，是达·芬奇为米兰圣玛丽亚修道院食堂而作的壁画，取材于《圣经》中耶稣被他的门徒犹大出卖的故事。

图10-3 《最后的晚餐》

在这幅作品中,达·芬奇精彩地刻画了当耶稣在晚餐上说出"你们中间有一个人出卖了我"这句话后,他的12个门徒瞬间的表情。透过每个人不同的神态表情,可以洞察到他们每人的性格和复杂心态。画面布局突出耶稣,门徒左右呼应。

坐在中央的耶稣庄严肃穆,背景借明亮的窗户衬托出他的光明磊落。叛徒犹大处于画面最阴暗处,神色惊慌,喻示他心地龌龊丑恶,与耶稣形成鲜明对照。在这幅画里,达·芬奇用现实主义的手法讴歌了真理与正义,鞭挞了叛徒的行为与邪恶势力。

为创作这幅画,达·芬奇付出了惊人的劳动。为准确刻画犹大这个人物,他到各种场合观察罪犯、流氓和赌徒,反复揣摸他们的心态、神态和形态,并画了大量的速写,直到画出他满意的形象。这幅画的巨大成功致使以后的画家没人敢再涉足这个题材。

**名作2**:《蒙娜丽莎》是一幅享有盛誉的肖像画杰作(如图10-4所示)。它代表达·芬奇的最高艺术成就,成功地塑造了资本主义上升时期一位城市妇女形象。画中人物姿态优雅,笑容微妙,背景山水幽深茫茫,淋漓尽致地发挥了画家那奇特的烟雾状"无界渐变着色法"般的笔法。

图10-4 《蒙娜丽莎》

画家力图使人物的丰富内心感情和美丽的外形达到巧妙的结合,对于人像面容中眼角、唇边等表露感情的关键部位,也特别着重掌握精确与含蓄的辩证关系,达到神韵之境,从而使蒙娜丽莎的微笑具有一种神秘莫测的千古奇韵,那如梦似的妩媚微笑,被不少美术史家称为"神秘的微笑"。

达·芬奇在人文主义思想的影响下,着力表现人的感情。在构图上,达·芬奇改变了以往画肖像画时采用侧面半身或截至胸部的习惯,代之以正面的胸像构图,透视点略微上升,使构图呈金字塔形,蒙娜丽莎就显得更加端庄、稳重。

另外,蒙娜丽莎的一双手,柔嫩、精确、丰满,展示了她的温柔、身份和阶级地位,显示出达·芬奇的精湛画技和他观察自然的敏锐。蒙娜丽莎的右手更被称为

"美术史上最美的一只手"。另外蒙娜丽莎的眉毛因化学反应而不见了，背景曾有蓝天。据考证，蒙娜丽莎的微笑中含有83%的高兴，9%的厌恶，6%的恐惧，2%的愤怒。

为作这幅画，达·芬奇先研究了她的心理，为保持她欢愉的心情还特别请来竖琴师和歌手为她表演。达·芬奇极其准确地捕捉到了蒙娜丽莎一瞬间的迷人微笑，用精湛的笔触细致入微地描画了她微妙的心理活动。现在看这幅画时，依然会感受到她的微笑所蕴含的摄人心魄的力量。

米开朗基罗（1475—1564 年）是意大利文艺复兴时期伟大的绘画家、雕塑家、建筑师和诗人，是文艺复兴时期雕塑艺术最高峰的代表，他的作品里倾注了自己满腔的悲剧性激情。米开朗基罗作品中的悲剧性是以宏伟壮丽的形式出现的，他所塑造的英雄既是理想的象征又是现实的反映。

正是在他的艺术里，文艺复兴里的人文主义理想得到了全面而鲜明的表达，因为米开朗基罗有意无意地流露出人文主义思想的核心，即人的主动性与积极作用以及人建功立业的能力，所以米开朗基罗的艺术几乎成为西方美术史上一座难以逾越的高峰。

他的代表作品有《创世纪》《晨》《暮》《昼》《夜》等。1508 年，教皇朱利奥二世要求米开朗基罗为梵蒂冈西斯廷教堂绘制穹顶画。米开朗基罗本来不愿从命，但他一旦接受就追求完美，决不"亵渎"艺术。历经四年零五个月的时间，完成了传世巨作穹顶画《创世纪》。

《创世纪》取材于《旧约全书·创始纪》，整幅作品 511 平方米，中心画面由《创造亚当》《创造夏娃》《逐出伊甸园》等 9 个场面组成，大画面的四周画有先知和其他有关的故事，共绘了 343 个人物，其中有 100 多个比真人大两倍的巨人形象，他们极富立体感和重量感。整幅画通过人与人及人与自然间的关系，歌颂人的创造力及人体美和精神美。

米开朗基罗一个人躺在 18 米高的天花板下的架子上，以超人的毅力夜以继日地工作，当整个作品完成时，37 岁的米开朗基罗已累得像个老者。由于长期仰视，头和眼睛不能低下，连读信都要举到头顶。他用健康和生命的代价完成的《创世纪》，为后人留下的不仅是不朽的艺术品，还有他那种为艺术而献身的精神。

## 第二节　尼德兰文艺复兴时期的美术

中世纪的尼德兰包括现在的荷兰、比利时、卢森堡以及法国东北部的一些地区。由于地理条件优越，尼德兰很早就是欧洲西北部重要的水陆交通中心，手工业发达，商业繁荣，是当时欧洲资本主义经济十分发达的地区，因此文艺复兴时期尼德兰美术也取得了辉煌成就。

由于雕刻作品现存极少，在 15 世纪尼德兰美术中绘画方面的成就便显得非常突出。尼德兰画派的艺术家们创作了大量祭坛画与独幅木版画，因为尼德兰美术脱胎于中世纪的哥特式艺术，使得尼德兰文艺复兴初期的绘画有比较浓郁的宗教气息，总的绘画倾向是：严肃、静穆，人物形象不够生动自然。另一方面，尽管这些作品大多表现了传统的宗教题材，却由于画家对描写世俗生活和周围环境的兴趣大大增长，作品中便不时体现出现实主义倾向。

罗伯特·康宾和扬·凡·埃克是尼德兰画派的主要奠基人。

康宾长期在图尔奈工作,他的著名作品有《受胎告知》《耶稣诞生》等。虽然是宗教画,却通过某些细节描绘,使画面上流露着市民生活的情趣。当时在尼德兰还没有形成独立绘画题裁的风景画。画家在《受胎告知》中通过窗子画了窗外街景,可谓尼德兰绘画中最早描绘街景的例子;在《耶稣诞生》的右上角描绘了阳光下的美丽风景,有城堡、湖泊、道路和房屋,虽然这些风景并非实景写生,大多是假想,却能从中看出后来形成独立绘画题材的尼德兰风景画的端倪。罗伯特·康宾的艺术曾给予扬·凡·埃克与维登以很大的影响。

扬·凡·埃克(约 1390—1441 年)于 1422 年成为独立画家,1425 年,担任勃艮第公爵的宫廷画家,约于 1425 年创作的《教堂中的圣母》刻画了无比亲切的圣母形象,深深地打动了观众的心扉,通过高窗射进来的柔和阳光不止冲淡了教堂内庄严肃穆的气氛,而且照在圣母的脸上,使她端庄秀美的面庞神采奕奕,流露出的微笑也更加亲切动人。这件作品体现的世俗思想和画家在描绘室内光线方面独具匠心的探索,使它成为尼德兰早期室内画的重要代表作,也是 17 世纪荷兰室内风俗画的先声。

《根特祭坛画》是尼德兰早期文艺复兴时期的杰出代表作。扬·凡·埃克于 1432 年完成了《根特祭坛画》,这是根特市圣贝文大教堂的一组祭坛画。平日两翼闭合,可以看到外侧,节日庆典时两翼打开,显现出内侧画面。整个祭坛画内外侧共由 23 个画面组成。内侧中间的 4 个画面系主要画面,上面中间为上帝,两面为圣母和施洗者约翰,下面是祭坛画的主体部分《羔羊的礼赞》,人物形象端庄自然,栩栩如生,花草景物绚丽多彩、充满生机。画家热烈地赞颂了人类与大自然,对现实世界采取了肯定的积极态度。

除了《根特祭坛画》之外,扬·凡·埃克还有一系列传世佳作:《阿尔诺芬尼夫妇像》《尼古拉斯·罗林的圣母》《凡·德尔·巴力的圣母子》等。

《阿尔诺芬尼夫妇像》(如图 10-5 所示)是一幅新婚夫妇的全身肖像画,也可以视为一幅出色的风俗画,画家精心刻画了一对现实生活中的人物,他们宣誓对婚姻信守忠诚,表现了

图 10-5 《阿尔诺芬尼夫妇像》

他们的内在情感,也表现了当时市民阶层的道德观念。

虽然扬·凡·埃克的大部分作品是宗教画,他却突破了宗教画的传统技法,非常重视对人物性格与心理的刻画,非常注意写实,细心研究了光和色的表现,还对油画方法作了重要改进,在他的笔下展示了现实世界丰富多彩的景象和现世人生的生活,冲破中世纪的禁欲主义,体现了人文主义观念,为尼德兰文艺复兴开辟了道路。

16世纪60年代,爆发了尼德兰资产阶级革命,它持续了几十年之久,直至1609年荷兰独立。在此期间尼德兰人民为了反抗西班牙统治进行了长期的、坚忍不拔的斗争。

老彼鲁·勃鲁盖尔(约1525—1569年)的艺术产生于尼德兰革命酝酿和爆发时期,作为伟大的现实主义艺术家,他与人民共呼吸、同战斗。他早年曾以铜版画家身份,从事风景画创作而闻名遐迩。1556年左右开始较多地描绘人物,表现出博斯的影响。自1563年直到逝世这段时间进入了其创作的辉煌时期,产生了最重要的油画杰作。他在农民风俗画中满怀热情地塑造了许多农民形象,如《农民舞蹈》(如图10-6所示)、《农民婚礼》,刻画了他们豪放的性格,展示了他们充沛的活力。

图 10-6 《农民舞蹈》

勃鲁盖尔的风景画也十分出色,他喜欢选取全景式构图,意境开阔,风景和人物紧密结合,描绘了农民丰富的劳动生活和农村的秀丽景色。如田园风景组画《收割干草》《收割》《牧归》《雪中猎人》《暗日》,表现了一年四季的自然风光与农民的劳动,情景交融,生机盎然,展现在人们面前的是一幅幅尼德兰农村景色与生活的动人写照。

在尼德兰人民反抗西班牙统治者如火如荼的斗争中,勃鲁盖尔创作了《伯利恒的户口调查》《伯利恒的婴儿虐杀》等作品,以宗教画的形式暗示了西班牙军队在尼德兰横征暴敛、残酷屠杀的情景。还有少数作品如《绞刑架下的舞蹈》《盲人》,前者歌颂森林游击队"林中乞丐"的战斗生活与乐观主义精神,后者警告人们要注意可能出现的盲目因素。勃鲁盖尔以艺术为武器,深刻真实地反映了他所处的时代,从而成为尼德兰文艺复兴时期最伟大的艺术家。

# 第三节　德国文艺复兴时期的美术

德国文艺复兴发端于 15 世纪,在德国美术史上将 1420 年左右至 1540 年这段时期称为文艺复兴时期。这个时期的许多艺术家对人的生活环境和生活现象表现出关切,热心于描绘自然环境,人物的造型则强调真实感,凡此种种都反映了文艺复兴时期人文主义者肯定现实生活、肯定人生、歌颂大自然的倾向。

康拉德·维茨(约 1410—1445 年)的作品《基督履海》(又称《捕鱼的奇迹》)可谓那个时期的杰作。画面位于彼得祭坛一翼的外侧,虽为传统的宗教题材,却真实地描绘了日内瓦湖的景色,在欧洲祭坛画中第一次画了实景,而且特别注意表现了光的变化,以及水中倒影。

马丁·盛高厄(约 1450—1491 年)的作品《牧人来拜》,虽然也是祭坛画,却十分成功地刻画了人物,圣母居画面中心,端庄而纯朴,三个牧人组成群像,急切地趋向耶稣,表达了由于耶稣降生而渴望得救的心情。人物的心理状态在画中得到了体现,盛高厄还是一位出色的铜版画家,丢勒与巴尔东在青年时代都曾深受其影响。

15—16 世纪,德国经济得到了显著发展,棉、麻、丝织业能够制造出精美织品。采矿、冶金、金银饰物制作、印刷与造纸业都很发达,手工工场日益增多,已出现了资本主义生产关系的萌芽,但政治上仍然处于封建割据状态,从而导致阶级矛盾十分尖锐。

教皇、主教、上层僧侣等特权阶层竭力用他们的职权增加收入。生活奢侈淫逸。因此,德国的社会矛盾便集中地表现在反教会的斗争上。代表新兴资产阶级的知识分子也首先向教会展开斗争,这样,人文主义思潮便在德国各地广泛传播开来。由于社会矛盾的极端尖锐,终于爆发了宗教改革运动与伟大的农民战争。

在强有力的社会风暴冲击下,德国的文艺复兴美术从开始形成而达到极盛时期。肖像画与风景画开始作为独立画种出现,特别是版画达到了当时欧洲的最高水平。

在德国出现了一大批杰出的艺术家,为造就这个时代的艺术做出了不朽贡献。同时在他们身上也体现了文艺复兴时期一代新人积极进取、不懈追求、全面发展的特征,其中不少人是市政会的委员或者担任过市长,一些艺术家拥护宗教改革运动,甚至有的同情或者参加了伟大的农民战争。他们与时代同步,相当广泛地参与社会生活,因此,德国文艺复兴时期的美术作品以深刻而严肃著称。

阿尔布雷希特·丢勒(1471—1528 年)是德国文艺复兴时期最伟大的艺术家,多才多艺,学识渊博,不仅是油画家还是铜版画家、雕刻家、建筑师,在建筑与绘画理论方面也都有著作出版。他出身于一个金饰工匠家庭,早年从父习艺,后到米夏埃尔·沃尔格穆特(1434—1519 年)的绘画作坊中学习。学成之后曾到德国各地游学,并曾两次访问意大利,此外,还于 1520 年去过尼德兰。他继承了德国民族美术的传统,又广泛接触到南、北欧的进步文化,逐渐形成了自己的艺术风格,作品中充满了人文主义精神,即使在宗教画中也洋溢着对生活的热爱,塑造了真实生动的人物形象。

丢勒的故乡纽伦堡是当时德国重要的经济文化中心之一,有比较活跃与自由的空气。自 1509 年起丢勒成为该市大市政会委员,并与德国著名人文主义学者交往,他崇敬马丁·路德,也同情宗教改革运动。他曾精心创作了数幅自画像及德国当代人的肖像,这些肖像画

刻画了资产阶级上升时期的人物，他们意志坚强，充满自信，同时具有日耳曼人严峻、刚毅的性格特征。大拉文斯堡商业协会纽伦堡代表奥斯瓦尔德·克雷尔的肖像就是其肖像画的代表作之一。

丢勒还用版画反映了更广阔的社会生活。在欧洲，他是最早表现农民和下层人民生活的画家之一，其铜版画《农民和他的妻子》《三个农民在谈话》《农民舞蹈》等，都从不同角度描绘了劳动人民。丢勒的版画不但数量多，技艺完美而且蕴藏着丰富的哲理。1513—1514年，他创作的3幅铜版画《骑士、死神和魔鬼》（如图10-7所示）、《书斋中的圣哲罗姆》和《忧郁I》皆为寓意十分深刻的作品。

图10-7　《骑士、死神和魔鬼》

在那个时代，除丢勒外，还有伟大的画家格吕内瓦尔德（约1475—1528年）但关于他的生平资料却极不完整。他曾经服务于美因茨大主教，后来到哈勒任艺术与建筑顾问。宗教改革的进步思潮对他产生过深刻影响，他甚至曾卷入1525年的农民战争。画家的大部分作品都已失散，《伊森海姆祭坛画》成为他最重要的传世代表作，也是16世纪德国艺术的瑰宝之一。

# 第四节　西班牙文艺复兴时期美术

## 一、16世纪的西班牙美术

16世纪上半期塞维利亚画派是一个比较突出的画派，这个画派的代表人物有阿·费尔南德斯和巴尔加斯等人。阿·费尔南德斯（约1470—1543年）的作品很富有生活和时代的色彩，他的《航海者圣母》（约1531年）就是这样的作品。这幅画的画面中心是圣母，圣母周

围有许多航海家和商人,前景是大海,海上有远航的船只,这好像在表明西班牙繁荣的海上贸易受到了圣母的保佑。

在这个时期也有许多达·芬奇的追随者,其中最为著名的一个是瓦伦西亚画派的胡·德·华内斯(约 1523—1579 年)。华内斯的《最后的晚餐》和达·芬奇的同名作品十分相似,不过,他在人物的心理刻画上远不如达·芬奇,显然他比较重视外在情节上的描绘。另外一个瓦伦西亚画派的画家伊·亚内斯·德·阿尔梅吉纳(约 1480—1537 年)也是达·芬奇艺术的仰慕者。据说他曾做过达·芬奇的助手,他的艺术技巧很娴熟,水平不低,代表作有《参谒圣庙》《圣卡特林娜》(约 1520 年)等。

16 世纪下半期,是腓力二世当政时期,他和他的父亲不一样,不大喜欢人文主义的思想和艺术,他一心想借助艺术来维护西班牙帝国的权威,他的艺术趣味比较保守,一心提倡严肃的宫廷艺术,于是在西班牙宫廷里流行起罗马主义艺术。

当时在马德里宫廷里活动的画家,主要是阿·桑切斯·科埃里奥(约 1531—1588 年),是一位典型的宫廷肖像画家,他的作品虽然庄严肃穆,但还是比较重视人物的个性刻画,所以并不觉得呆板。他画的《唐·卡洛斯王子像》(1557 年)是一件很不错的作品,画面上的王子表现出一种郁郁寡欢的样子,这个王子后来被父亲杀害。桑切斯·科埃里奥的学生巴道哈·德·拉·克鲁斯(1551—1608 年)也是一位比较出色的宫廷画家,擅长肖像画,代表作有《骑士唐·吉也哥·德·维里马约尔像》《腓力二世像》(1598 年)等。

16 世纪下半期,除宫廷的罗马主义艺术外,在地方上也出现了样式主义的艺术。虽然西班牙的样式主义艺术受意大利的影响,但是也有区别,西班牙的样式主义艺术更多地带有宗教神秘主义的色彩。路易斯·莫拉列斯(约 1510—1586 年)是西班牙最典型的样式主义画家。由于他的作品有神秘特色,所以有人把他叫作"神人"。从他所创作的一系列《圣母子》的作品中可以看到,人物的比例有点拉长,常常在圣母或圣婴的脸上表现出一种禁欲主义的表情。

## 二、艺术奇才埃尔·格列柯

西班牙 16 世纪下半期地方画派中最著名的画家是埃尔·格列柯(1541—1614 年)。格列柯本来名字是多米尼加·泰奥托科普利,由于他来自希腊的克里特岛,故人送绰号格列柯,意即希腊人。1577 年,格列柯来到了西班牙,后长期定居在西班牙的托列多城。托列多是西班牙没落贵族聚居的地方,格列柯怀才不遇的心情与当地旧贵族的没落情绪合拍。

在格列柯的作品中经常反映出苦闷、沉思、怀疑、骚动不安的情调,这与他所处的时代、社会有关。格列柯是一个很有才能的画家,也在思想上充满矛盾。他不满意西班牙的上层社会,但又无法从贵族的圈子里走出去和下层人民接触,他用一双悲剧性的眼睛注视着现实,正如美术史论家芬克斯坦所说:"在埃尔·格列柯看来,周围的整个世界在崩溃。"他笔下的人物和风景常常是变形的,这正是他激动不安的心情的反映。

《奥尔加斯伯爵的下葬》(1586—1588 年)(如图 10-8 所示)是他的一幅重要作品,画中描绘了这样一个传说:1323 年,当奥尔加斯伯爵下葬时,突然从天而降两位圣者,他们穿着金色的衣服,走向人群,并把伯爵的尸体抱起置入石棺。当这一奇迹出现时,在场参加葬礼的人们大吃一惊,有的忙念经文,有的举目望天,有的沉思,有的惊叹……这幅画的意义在于既表现了奇迹,又不完全相信奇迹,重在表现当时人们复杂矛盾的心情,这种心情也代表了

画家本人的心情。他的作品好像不是把人们引向宗教，而是引向社会，引向人们对社会的沉思。格列柯既是一个画家，也是一个哲学家，在当时就有人把他看作哲学型的画家。

图 10-8　《奥尔加斯伯爵的下葬》

　　进入 17 世纪，埃尔·格列柯的思想变得更加矛盾和复杂，这种思想直接影响了他的艺术。他的晚期作品更表现出变形和骚动不安和特色，如他创作的《使徒彼得和使徒保罗》（1610—1614 年）就是这样的作品。这是一幅像谜一样的画，画面上两个睁着大眼睛的使徒，面部带有神秘莫测的表情，这些形象让人很自然地联想到中世纪拜占庭的圣像。他的《揭开第五印》（1610—1614 年）更是一幅带有狂暴激情的绘画作品，画面上的人体如燃烧着的火焰，天、地、人浑然一体。在油画《托列多的风暴》中，这种黑云压城城欲摧的景象，给人的印象是：在狂暴的大自然面前人是无能为力的。

　　油画《拉奥孔》（1610—1614 年）同样是一幅表达怀疑情绪和人生痛苦的作品。人们还从来没有见过这样的拉奥孔，画家把这个神话中的人物表现得极有悲剧气氛。此时的拉奥孔正在与毒蛇作死亡前的对话，面部带着悲壮的情感。一对复仇女神站在旁边作壁上观，她们好像是历史的见证者。有趣的是画面上的背景画的是托列多的风景，这好像表明这一悲剧就产生在人们的身边。

　　《尼·德·格瓦拉》（1600 年）就是一幅非常富有特色的肖像画，他毫不美化这位宗教法官，这个中年人虽然身穿华服，但却无法掩盖他那阴险、冷酷的性格，由此让人联想到当时那个宗教裁判所横行的年代。埃尔·格列柯也善画圣母形象，他画的优美圣母像上包含着他对人性的追求，透露出人文主义的思想感情，代表作如《圣家族》。格列柯前期的代表作还有《吹火的孩子》《清洁圣殿》（1570—1575 年）、《圣母升天》（1577 年）、《腓力二世之梦》（1580年）、《圣莫里斯的殉教》（1580—1582 年）等。纵观他的一生，毫无疑问他是个伟大的艺术家，他独具一格地反映了西班牙的那个危机年代。

**思考题**

1. 简述意大利文艺复兴时期美术的特点。
2. 简述尼德兰画派的主要代表人物及其作品。
3. 简述德国文艺复兴时期美术的特点。
4. 简述西班牙塞维利亚画派。

# 第十一章

# 17、18世纪欧洲美术

学习要点及目标

1. 了解17、18世纪意大利的学院派艺术、巴洛克艺术及现实主义美术；
2. 了解17、18世纪荷兰的现实主义美术；
3. 了解17、18世纪法国洛可可美术。

本章导读

17—18世纪的欧洲美术是美术史发展的一个重要阶段。这是一个承前启后的阶段，它上承文艺复兴，下启欧洲的19世纪。17世纪的学院派古典主义影响了后来的新古典主义和立体派美术等；17世纪的巴洛克艺术影响了后来的洛可可艺术，影响了19世纪的浪漫主义、印象主义以至20世纪的野兽派和表现派；17世纪的现实主义艺术倾向，对后来的18世纪市民艺术、19世纪的现实主义也都有着明显的影响。

本章将向读者介绍意大利的学院派艺术、巴洛克艺术、现实主义美术、荷兰的现实主义美术、西班美术的各流派代表人物及经典作品以及法国的洛可可美术。

## 第一节　17、18世纪意大利美术

16世纪下半期，意大利的文艺复兴艺术出现了衰退现象，一些盛期的大师相继谢世，群星陨落，一时天空黑暗了许多。这时虽有样式主义艺术兴起，它毕竟是一个短暂的过渡性的流派，昙花一现，不起多大作用。就是在这样一个沉寂、

困扰、寻觅的时期,从 16 世纪末至 17 世纪初有三个艺术流派终于在相互联系和相互斗争中产生了。这三个流派是:意大利的学院派艺术、巴洛克艺术和以卡拉瓦乔为代表的现实主义艺术。

## 一、学院派艺术

欧洲的学院派艺术首先在意大利形成。学院派的基本主张是:要保持古代和文艺复兴盛期大师艺术的永恒性,把这些艺术看成不可超越的楷模,实际上是鼓吹折中主义的艺术。比较有影响的第一个学院产生于波伦亚,史称波伦亚学院,它大约建于 1590 年。这个学院的奠基者是拉卡契三弟兄,其中之一是阿尼巴·卡拉契(1560—1609 年)。

他们早期曾受威尼斯画派提香、丁托列托、委罗内塞等人的影响。卡拉契三弟兄后来到了罗马,创作了一系列具有折中主义风格的学院派绘画和壁画。继卡拉契三弟兄之后,学院派代表还有格·列尼(1575—1642 年)和格维尔契诺(1591—1666 年)等人。

## 二、巴洛克艺术

"巴洛克"一词的来源说法不一,比较常见的一种看法是:这个名称源于意大利语 barocco,包含奇形怪状,矫揉造作的意思。也有人认为这个名词源自葡萄牙语或西班牙语,意为形状不规则的珍珠。总之,这是一个贬义词,18 世纪一些古典主义的理论家借用"巴洛克"一词来嘲弄具有这种奇特风格的艺术。

巴洛克艺术大致有如下一些特点:无论是建筑、雕刻、绘画都强调运动感、空间感、豪华感、激情感,有时还带点神秘感。雕刻和绘画多表现宗教题材。

17 世纪巴洛克艺术在建筑方面最主要的两个代表人物是弗·波罗米尼(1599—1667 年)和姜洛伦佐·贝尼尼。弗·波罗米尼的作品以奇特著称。他的建筑好像艺术家的不平静心灵的反映,给人一种虚幻莫测的感觉。他的主要作品是圣卡罗教堂(1635—1667 年)。

姜洛伦佐·贝尼尼(1598—1680 年)无论在生活上还是艺术上都一帆风顺。他生于那不勒斯,父亲也是一个雕塑家,1605 年举家迁来罗马。据说,他在 8 岁的时候就做了一个小孩的头像,这件事曾使他父亲大吃一惊。在他早期,红衣主教波尔盖茨为了装饰自己的花园,曾向他订购了一系列作品。为制作这些作品,贝尼尼初露锋芒,展示了他不平凡的天才,赢得了极大的荣誉。

他在 1623 年作的《大卫》完全不同于米开朗基罗的《大卫》。米开朗基罗塑造的是英雄,而他表现的却是一个常人,不再是理想化的人物而是现实中的人物。贝尼尼的《大卫》表现的人正处在吉凶未卜的激烈搏斗中。艺术家在这里最大的兴趣是表现人体旋风般的运动和人物狂暴的热情。运动——这是巴洛克艺术的生命。大理石在雕刻家的手中好像失去了重量,人物的衣服随风轻轻飘起,给人以轻快、活泼和不安的感觉。

早期的另外几件作品是《阿波罗和达芙娜》(1622—1625 年)(如图 11-1 所示)和《普鲁东抢劫珀尔赛福涅》(1621—1622 年)等。

1623 年,新教皇乌尔班八世即位,贝尼尼进入教廷。当乌尔班八世还活着的时候,教皇就忙着命令贝尼尼为他建造陵墓。虽然贝尼尼为这个陵墓花费了不少心血,但是这个陵墓的雕刻并不太成功,原因在于贝尼尼为了美化这个人物,过分热衷于追求外在的装饰效果,而放弃性格方面的刻画。

图 11-1　《阿波罗和达芙娜》

标志着贝尼尼雕刻顶峰的是他为卡尔纳罗礼拜堂所做的祭坛雕刻。这个组雕作于1645—1647年。祭坛的灯光吸引着人们，在灯光照耀下有一组白色大理石的雕刻，人物栩栩如生。这一组雕刻由两个人物组成，一个是女圣徒德列萨，另一个是小天使。艺术家在这里很细致地表达了人物矛盾复杂的心理状态。

除了室内的作品，贝尼尼的雕刻还被大量运用在装饰园林和喷水池等建筑物上。在这方面最为著名的作品是在他领导下建造的《四河喷水池》（1648—1651年）和由他独立制作的《特列同喷水池》（1637年）。在建筑方面，贝尼尼也是一个很有才能的人。

他是巴洛克著名的建筑艺术大师。他在1656—1665年被教皇委任为建筑圣彼得大教堂前广场和柱廊的总监。此外，贝尼尼设计的圣·安德烈·阿尔·克维里纳列教堂（1658—1670年）是一座更为典型的巴洛克建筑，是他的得意之作。1665年，他曾被法王路易十四邀请到法国，为的是请他参加设计卢浮宫的东正面。据记载他到法国受到极大的礼遇。他曾为路易十四作过肖像。贝尼尼虽然是一个颇有想象力的人，在艺术技巧方面也造诣颇高，但终究由于走的是一条脱离生活的道路，所以他的艺术是有一定局限性的。

意大利巴洛克艺术在绘画方面的主要代表是考尔东诺（1596—1669年）和卓尔丹诺（1634—1705年）。

## 三、现实主义艺术

在16世纪末17世纪初，与样式主义艺术和学院派艺术相对立的是现实主义艺术。这一时期现实主义最主要的代表人物是卡拉瓦乔。卡拉瓦乔主义影响了整个欧洲，把现实主义艺术推向了一个新的阶段。具有鲜明民主主义思想色彩的卡拉瓦乔艺术的产生，正是与当时意大利的动荡时代有关。

16世纪下半期至17世纪意大利人民的起义斗争连续不断，这种斗争也影响了一些出身于下层的艺术家，他们的苦闷和反抗情绪必然会反映在其艺术作品中。某些资产阶级的

艺术史家把卡拉瓦乔看成一个奇怪人物。其实，他正像在这个时代产生的布鲁诺、伽利略、康帕内拉这些人物一样，都是历史的必然。

米开朗基罗·达·卡拉瓦乔（1573—1610年）出生于意大利北部伦巴底一个贫苦之家。由于他出生的村子叫卡拉瓦乔，所以别人送给他这样一个绰号。早期，他曾师从米兰的西蒙·彼得尔查诺学习，在这位老师的影响下，曾接触过样式主义艺术。但是，对他艺术起着重要影响的当然还是文艺复兴时期一些大师的作品和伦巴底的现实生活。16世纪90年代，他来到了罗马，开始寻找自己的艺术道路。

他早期的重要作品有：《抱水果篮的孩子》（1589年）《酒神巴库斯》（1589年）《逃亡埃及途中》（1590年）《弹曼陀铃的姑娘》（1595年）（如图11-2所示）以及《女卜者》（1588—1590年）等。这些作品都有着浓郁的生活气息。他的一生，从生活到艺术，都是一个叛逆者和革新者。约在1590年，他为圣·路易得热·德·法兰切日教堂画了著名的祭坛画《使徒马太和天使》，在画面上，有两个等身大的人物，使徒马太完全是一个农民形象，好像在吃力地写字。由于这个人物画得十分粗野，引起了订货人的不满。

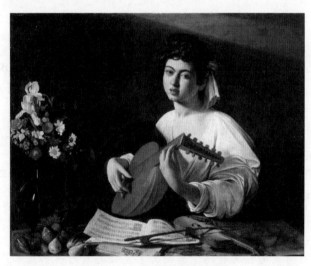

图 11-2 《弹曼陀铃的姑娘》

卡拉瓦乔对宗教画的理解是：应该把流浪汉、农民、渔夫引进神圣的教堂。这种观点在当时无疑是有进步意义的，这正像后来荷兰的伦勃朗把圣母画成了尼德兰的农妇一样。由于这幅作品遭到了拒绝，画家只好另外又补画了一幅。

在1602—1604年，他又完成了另一幅出色的祭坛画《基督下葬》。这里同样没有激动不安的殉教气氛，基督好像是一位死于贫困的普通人。1605—1606年他又画了一幅和《基督下葬》性质相同的作品，这就是为圣马利亚·德拉·斯卡拉教堂而作的《圣母升天》的祭坛画。死去的玛利亚安排在画面的中央，形象真实而生动，人物和背景都笼罩在柔和的自然光中，更增强了画面的真实感，减少戏剧气氛。正是由于有着明显的革新倾向，所以这幅画比其他作品遭到了更大的攻击和诋毁。

为什么卡拉瓦乔的画会常常引起争议呢？主要有两个原因，一是由于他把目光对准下层，专门画那些被侮辱被损害者的形象，二是他对自己所处的社会抱有批判和怀疑的态度。他的这种怀疑与批判被一些人们看作叛逆的表现。所以人们把他看作"不合群的人"。

我们在卡拉瓦乔其他一系列作品中都可以看到作者是多么大胆地在怀疑和批判当时那个社会。

例如在《多疑的多玛》(1595年)一画中,我们看到基督的门徒多玛完全是一个怀疑派,他也许并不完全相信他的老师能死而复活。在画上,他正毫不客气地用手挑看基督身上被钉子钉过的伤痕。在《参拜圣地人的圣母》(1604—1606年)一画中,我们同样可见到卡拉瓦乔的圣母并不是一个万能者,她和普通妇女一样,虽然同情那些向她参拜的人,可是,她不能普度众生,因为她自己也是贫穷的人。

卡拉瓦乔晚期的作品有《念珠的圣母》《鞭打基督》《阿·德·维尼雅库尔肖像》《砍下洗礼约翰的头》《埋葬圣留西》以及《牧人来拜》等。最后,卡拉瓦乔,这位推开17世纪艺术大门的人在流浪中悲惨地结束了一生,死时年仅39岁。

17世纪意大利的现实主义画家除了卡拉瓦乔外,还不能忽视地方画派中一些现实主义的代表。他们是热那亚画派的别·斯特劳兹(1581—1644年)、曼图亚画派的多·菲奇(1589—1624年)、南方那不勒斯画派的萨·洛撒(1615—1673年)等人。

**拓展知识**

## 样 式 主 义

"样式主义"一词源出意大利语 maniera,兼指艺术风格及生活风度,并含高雅优美之意。16世纪20年代以来,一批倾慕米开朗基罗和拉斐尔的典雅风格而又务求新奇的艺术家,以追求风格自居,遂被后人视为样式主义流派。"样式主义"从17世纪起渐含贬义,有装模作样的讥讽意味,代表着盛期文艺复兴渐趋衰落后出现的追求形式的保守倾向。

样式主义时期的艺术并未形成统一的风格,艺术家们各自表现出自己的特色,如夸张变形的手法,强调细节的修饰,突出个性的表现,反对理性、典雅、优美的原则,强调想象等。总之,我们把这一时期出现的不同于盛期文艺复兴理性优美原则的艺术,都归为样式主义。

样式主义的特点是它既有违于盛期文艺复兴美术的一些基本原则,也与日后的巴洛克美术有所不同。它虽仿效米开朗基罗等大师,却只得其形式而失其精神。一般而言,样式主义的作品都注重人体描绘,尤以裸体为多,但姿态怪异,肌肉表现夸张近于畸形;画题多隐晦不明,或别出心裁令人难以理解;布局多呈幻想结构,任意发挥透视技巧,构图之奇违乎常理;用色也光怪陆离,不循自然。但这些特点又是在袭用文艺复兴成果的基本形式上表现出来的,因此总体仍不失新美术的风貌,只有详加考察才能辨其究竟。正因为如此,样式主义在一些国家仍被当作文艺复兴新风格的代表,意义作用皆和本土大有区别。

在发展阶段上,样式主义可分为前后两期:1515—1540年为前期,上述反古典主义的特征表现得最为强烈;1540—1590年为后期,这些特征又具有学院派的倾向,在广采博收盛期文艺复兴大师各家之长的基础上表现得更为精妙。

产生样式主义的背景是意大利经济停滞,佛罗伦萨共和政治被贵族统治取代,法、德、西班牙武力入侵,特别是1527年德军攻陷罗马,全城惨遭浩劫,不少艺术家身受其害,流浪四方,样式主义实际上是从不同角度反映了这危机四伏的时

代环境。

1920 年以来,西方美术史学界对样式主义重新作了评价,认为它是盛期文艺复兴美术和巴洛克美术之间自成一格的流派,其风格演变自有其社会背景,并在西欧形成国际影响。

# 第二节　17 世纪佛兰德斯美术

16 世纪发生的尼德兰资产阶级革命,以北方联省的胜利——荷兰共和国的独立而告终。南部的佛兰德斯却仍然处于西班牙封建专制与天主教会的控制之下。因此,17 世纪佛兰德斯的艺术受到追求奢华的宫廷贵族、贵族化的资产阶级和教会团体审美要求的影响,又较多地受到同时期意大利艺术的影响,某些方面在形式风格上流于对后者的因袭模仿。

于是在佛兰德斯艺术中发展了一种光彩夺目、富丽堂皇的装饰风格,与文艺复兴时期尼德兰艺术纯朴自然的传统相比,表现出了相当的差距,但这并不意味着它的民族独创性的丧失。与此同时,一些艺术家面对历史条件的变化和观众欣赏趣味、欣赏要求的转变,也在努力探索如何创造一种新的民族绘画风格。

正是在这样的背景下,产生了彼得·保尔·鲁本斯(1577—1640 年)的艺术。

鲁本斯的父亲原是安特卫普著名的法学家,因被指控信奉新教而逃亡德国。鲁本斯诞生在德国,10 岁时父亲客死他乡,随母亲回安特卫普,先进拉丁文学校,后任贵族侍从,不久,转学绘画。从学画之初即从尼德兰的民族艺术和意大利艺术两方面汲取营养。1600 年,鲁本斯去意大利,任曼图亚公爵的宫廷画家,开始了为期 8 年的进修。他广泛深入地研究了文艺复兴盛期意大利大师的作品,威尼斯画派对其影响尤甚。

1608 年鲁本斯回到安特卫普,成为阿尔布雷希特大公的宫廷画家,是当时最受欢迎的艺术家。他接受的订件很多,致使他难以完成,因而他成立了类似手工工场的绘画工作室,招收学生,并且请了其他画家与之合作完成。这期间,他还从事过政治与外交活动。

鲁本斯的作品数量惊人,题材十分广泛,有宗教画、神话画、历史画、风俗画、肖像画、风景画、动物画等。他将宏伟华丽的巴洛克艺术风格与尼德兰民族艺术传统融为一体,形成了具有浪漫主义倾向的独特风格。作品形象生动,色彩明亮,装饰性很强,并往往有一股澎湃的动势。

他发挥丰富的想象力,大胆的创造精神,画了许多显示剧烈冲突的场面,如历史画《阿马松之战》(如图 11-3 所示)体现了英雄主义与爱国主义精神,画面上充满强烈的动感,气势磅礴,情感奔放。1635 年左右,鲁本斯结束了他作为外交官、政治家的生涯,退隐庄园,不用助手,亲笔作画。这一时期他所创作的风俗画与风景画,体现出更多的纯朴与自然。

安东尼斯·凡·代克(1599—1641 年)14 岁时所绘的《自画像》已表明他是一位早熟的天才;16 岁时就开始在自己的绘画工作室独立工作;1617 年成为鲁本斯的自由合作者与助手,以后凡·代克在意大利达 6 年之久,形成了自己的肖像画风格。他自 1632 年赴英国直至逝世,一直是英国宫廷与贵族的桂冠肖像画家。

虽然凡·代克画过不少宗教画,但他的主要艺术成就还是表现在肖像画方面。其早期肖像画体现出 16 世纪尼德兰肖像画的传统,比较朴实。后来到意大利、英国画的大批肖像

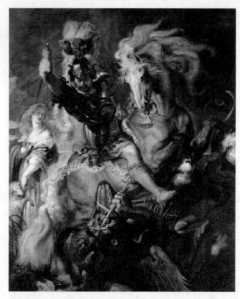

图 11-3　《阿马松之战》

画的主要对象为宫廷贵族，形成典雅华丽的风格，人物含蓄的内心活动被真实而深刻地表达出来，他对英国肖像画的发展有深远的影响。

# 第三节　17世纪荷兰美术

16世纪的尼德兰革命是历史上第一次成功的资产阶级革命。在欧洲还普遍处于封建专制制度统治的时期，荷兰共和国的独立具有重要的历史意义，为北方资本主义发展开辟了道路。17世纪前期荷兰经济繁荣、文化昌盛，在那里有比较广泛的言论自由与信仰自由，其他国家被迫害的异教徒纷纷逃到荷兰避难，许多学者到荷兰著书立说。

至1645年荷兰已有6所著名的大学，在荷兰最早出现定期刊物，报纸也逐渐普及，科学技术十分发达。新的文化气氛培养了杰出的思想家、科学家、艺术家。在这样的社会条件下产生了荷兰画派，它继承了15、16世纪尼德兰民族艺术传统，以写实、纯朴为其特点。

由于荷兰人是通过英勇顽强的斗争而取得胜利的，他们能够充分认识到自身的能力与价值，因此如何表现人的自尊心、自信心，如何反映人的现实生活、人的情感与愿望，就成为荷兰画派多数艺术家关心的主要课题。他们把自己的目光投向多彩的现实世界，用自己的画笔描绘周围的日常生活和他们熟悉的各阶层人物以及美丽的自然景色。

绝大多数画家都以现实生活为题材，新兴的资产阶级和中下层平民开始成为绘画中的重要角色，绘画艺术反映现实生活的深度和广度也大为增加。但是新兴的资产阶级与市民阶层有追求进取的一面，也有满足现状、追求安乐的一面，荷兰小画派的某些作品过多地描绘了他们的生活琐事与闲情逸致。

荷兰艺术由于写实而受到市民的欢迎，人们购得油画，悬挂室内，用以美化自己的住宅以及办公室、饭馆等公共场所，因此油画变成商品，大量进入市场。这一时期，肖像画、风俗

画都获得了极大发展;风景画、静物画也成为独立的绘画科目。各类体裁之间的分工已达到专门化的程度,出现了肖像画家、风俗画家、静物画家、动物画家、风景画家等。

17世纪荷兰杰出的肖像画家弗朗斯·哈尔斯(约1581—1666年)是荷兰现实主义画派的奠基人。他于1610年或1611年加入哈勒姆圣路加公会。当他作为画家开始独立创作时,正是荷兰人民革命斗争取得胜利之初,荷兰共和国正处于蓬勃向上、繁荣发展时期。

在哈尔斯早期与盛期的作品中充分表现了荷兰市民健康、愉快、充满生命力的形象。从17世纪20年代到30年代,他广泛地描绘了荷兰各阶层的人物,如军官、市民、音乐师、酒徒、少女、孩子等各色人物,代表作品有《微笑的骑士》《弹曼陀铃的小丑》《吉卜赛女郎》(如图11-4所示)、《扬克·兰普和他的情人》等。

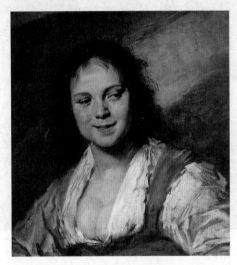

图11-4 《吉卜赛女郎》

他刻画人物时,特别注意面部表情,善于表现人物性格特征和心理状态,使画面生动活泼,决不矫揉造作。虽然多为单人半身肖像,却常常使人联想到画面之外还有其他人物,构成一个情节,洋溢着浓郁的生活气息,犹如一幅风俗画。除了单幅肖像之外,哈尔斯还创作了一系列团体肖像画,在构图上突破了呆板、平整的布局,人物安排错落有致,善于把众多的人物按照一定情节组成为一个有机的整体。

这时期,哈尔斯创作的肖像画中充满着一种乐观向上的情绪,他以流畅奔放的笔触表现了豪爽自信、形神兼备、栩栩如生的人物形象,构成哈尔斯伟大不朽的肖像画艺术的独特风格。他的晚年作品《哈勒姆养老院的女管理员群像》《一个戴宽边帽的男子》等多取古典构图的正面形象,画面上流露出一种忧郁的情绪。

荷兰伟大的艺术家伦勃朗·哈门斯·凡·兰(1606—1669年)一生历经坎坷,不改初衷,勇敢坚定地坚持现实主义的创作道路,为欧洲现实主术艺术的发展做出了极其光辉的贡献,也使17世纪的荷兰绘画在世界美术史上放射出夺目的异彩。

伦勃朗早年受过良好教育,在著名的莱顿大学学习过,由于对艺术的酷爱而转学绘画,20岁左右成为独立画家,1632年在阿姆斯特丹创作了《杜普教授的解剖学课》,迈出了创作历程中重要的一步,显示了伦勃朗的非凡才能,并得到社会的赞誉。

1634年,与莎士基亚结婚。17世纪30年代是伦勃朗生活中最幸福顺利的10年,也是

他创作上获得丰收的 10 年。他的一些油画作品如《画家和他的妻子莎士基亚》《参逊恐吓他的岳父》《丹娜埃》《有石桥的风景》《母亲像》和版画作品《卖灭鼠药的人》等都产生于这一时期。

1642 年，伦勃朗创作了阿姆斯特丹射击手公会的群像，即举世闻名的《夜巡》（如图 11-5 所示）。本来画的是白日的活动，因年久和烟熏色彩变暗，被后世误认为是夜景。射击手公会是一些富裕市民组织的业余武装社团，在总部经常悬挂着射手队群像，表示保卫祖国的决心，不忘前人反抗西班牙统治者的英勇斗争。

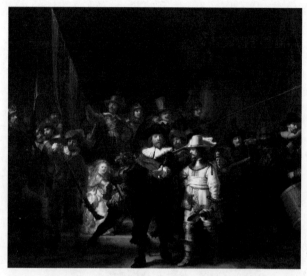

图 11-5　《夜巡》

伦勃朗从这一宗旨出发，创作了一幅情节性群像，但却由于没有按照订件者的要求，将他们排列在画面上同等重要的位置而遭到诋毁，乃至诉诸法律。同年他的妻子莎士基亚逝世，从此，开始了画家后半生的坎坷道路。这次事件说明了 17 世纪 40 年代的荷兰资产阶级已经失去了革命时期的进步性，只能欣赏浅薄、庸俗的东西，与伦勃朗的现实主义艺术之间产生了深刻矛盾。

从此，画家的生活虽日趋贫困，他却坚定不移地恪守自己的创作原则，更加接近普通的荷兰平民、贫民以及犹太人。他的许多不朽名作皆创作于后期，如《带天使的圣家族》、数幅《自画像》《扬·西克斯肖像》《拉比肖像》《椅中老妇人》《凭窗的亨德里治·斯托斐尔斯》《入浴的妇人》等都充分体现了以纯朴与真实为其特点的荷兰民族气派。

晚年，他的第二个妻子亨德里治和儿子提图斯相继去世。1669 年，伦勃朗在极端孤独与贫困中逝世，他作为肖像画、风俗画、历史画与风景画的现实主义绘画大师、杰出的版画家，走完了全部的人生旅程。一生中他以惊人的才智与勤奋创作了大量作品，为人类留下了极其丰富的艺术遗产。

约翰内斯·维米尔（1632—1675 年）是典型的荷兰风俗画家，又常常被称为"荷兰小画派"的代表。他的传世作品约 40 幅（一说 34～38 幅），其中只有《德尔夫特风景》与《小巷》这两幅为风景画，虽然数量不多，却通过它们展现了画家故乡美丽而宁静的风光。1632 年，维米尔就出生在这个小镇，1653 年入圣路加公会，成为正式画家。1675 年正值 43 岁却英年早

逝。他一生贫困,但他的大部分作品是描绘舒适、安闲的资产阶级家庭生活,表现周围熟悉的妇女,喜欢将寻常的家务劳动诗意化。作品不以情节引人入胜,而以一种抒情情调给人以美的享受。

《倒牛奶的女仆》(如图 11-6 所示)、《穿蓝衣读信的少女》《戴头巾的少女》《花边女工》等都是他的优秀作品。他常常以清新、明亮的色彩赋予画面安适、静谧的气氛,特别喜爱运用蓝色与柠檬黄两种色彩,组成十分和谐的色调。

图 11-6 《倒牛奶的女仆》

荷兰画派的另一个重大成就是静物画也发展成为独立的绘画体裁。一些优秀的静物画家悉心观察各种日用器皿、珍肴果品,对它们做了十分细致入微的描画,使其极为真实生动。

皮特·克拉斯(1597—1660 年)是哈勒姆颇有影响的静物画家,善于表现金属器皿与陶制器皿,还喜欢描绘盛在绿色高脚杯中的红颜色的酒,或者将黄色柠檬放在褐色和灰绿色背景前,使画面显得色彩瑰丽无比,富于变化。

威廉·考尔夫(1619—1693 年)以擅长画荷兰与威尼斯的玻璃器皿和银器、中国与德尔夫特的瓷器而著名,出色地表现了物体的质感与光泽。亚伯拉罕·凡·贝耶林(约 1620—1690 年)为静物画的天才画家,几乎涉足静物画的各个领域。其作品构图清晰,以暖调为主,喜欢描绘鱼虾和厨房器皿,这些物体常常处于光的照射下,本身也闪闪发出微光,更显得色彩绚丽、丰富、具有非常传神的效果。

# 第四节 17、18 世纪西班牙美术

17 世纪上半叶,开始了西班牙艺术的黄金时期。西班牙黄金时期最出色的代表是里韦拉、苏巴兰和委拉斯贵支。

荷西·德·里韦拉(约 1591—1652 年)出生于西班牙的瓦仑西亚,少年随父去意大利,

长期定居于意大利的那不勒斯，早期曾受意大利画家拉斐尔、米开朗基罗、提香等人的影响，卡拉瓦乔的艺术对他的影响尤为直接和深刻。从 1616 年起，他成为那不勒斯总督的宫廷画家。

在他早期的《圣巴多罗买的殉教》（1630 年）一画中，画家热情地歌颂了理想中的英雄人物。这些英雄不是神仙，而是一些肌肉健壮、面孔黝黑的普通人民，画面上既没有宗教气息，也没有悲剧气氛。

《圣伊涅萨》（1641 年）是里韦拉在 17 世纪 40 年代创作的另一幅具有强烈世俗气息的作品。在这幅画上描绘了一个不畏强暴，有着坚定信仰的柔弱的少女。这是一个令人起敬的形象。在她的身上反映的不是宗教感情，而是几百年来西班牙人民长期斗争的精神。除了宗教题材的作品外，里韦拉还创作了一系列出色的肖像画，其中包括圣徒肖像以及命名为古代哲人的流浪汉、渔夫和农民的肖像。在这些作品中，更加鲜明地表现了画家朴素、先进的美学观点，美和智慧是来自于下层人民的。这方面的代表作有：《笑着的德谟克里特》（1630 年）、《跛足者》（1642 年）、《雅各的梦》（1639 年）等。1648 年后他辞去宫廷职务，在忧郁中逝于那不勒斯。

在 17 世纪上半期，西班牙最重要的画派之一是南方的塞维利亚画派。这个画派有两个最杰出的代表：一个是苏巴兰；一个是委拉斯贵支。

法·德·苏巴兰（1598—1664 年）早年跟随一位涂染木雕的老师学艺，后来，巴切柯和老埃连拉给了他不少影响。苏巴朗的一生过着隐士一样的生活。他的艺术主要是描写寂静的僧侣世界。在 1636 年，他画的《圣劳伦斯殉教》无疑是一幅不仅在西班牙而且在欧洲也能称得上佳作的作品。画面上圣者劳伦斯正在从容地走向火刑架。他画的虽然是殉教的情节，但是画面上没有丝毫悲剧气氛。

苏巴兰是一个十分出色的肖像画家，在这方面的代表作品有《依·别列斯肖像》（1629—1933 年）、《萨拉曼卡大学法学博士像》（约 1635 年）等作品。苏巴朗也是欧洲最早的优秀静物画家之一。在他画的一幅《有橘子和柠檬的静物》（1633 年）中可以感觉到：在宁静的僧房中，阳光柔和地落在桌子上，暗色背景衬托出器皿和色彩清晰诱人的水果。在 16 世纪 50 年代后，他的创作开始衰退。他晚期的一些作品，日益带有更加浓重的宗教色彩，作于 60 年代的《碟刑》就是这样的作品。

西班牙 17 世纪最著名的绘画大师是委拉斯贵支（1599—1660 年）。他出身于塞维利亚一个破落的贵族家庭。在 17 世纪，塞维利亚不仅是一个贸易中心，同时也是一个传播人文主义思想的中心。在委拉斯贵支 11 岁的时候，父亲把他送进了当地的老埃连拉画室学画，后又转入当时著名画家和理论家巴切柯门下继续学习。促使委拉斯贵支艺术成长更主要的因素是塞维利亚的下层生活。

当时，在塞维利亚城流行着一种"波德格涅斯"的风格（即西班牙的卡拉瓦乔主义）。波德格涅斯这一名词含有小饭馆之意。由于一些古典主义的理论家们瞧不起描绘下层人民生活的风俗画，于是他们以嘲弄的口吻把这类作品通称为"波德格涅斯"的绘画。

《卖水的人》（约 1619 年）是画家早期的一幅具有典型意义的作品，表明了他对人物性格的努力探索。画中执杯酣饮者，显然是塞维利亚街头的普通人民。这个时期委拉斯贵支创作的风俗画还有《早餐》《音乐师》《女混血儿》《煮蛋的老妇人》等作品。

1623 年，他来到了马德里。进入宫廷不久，他就给年轻的腓力四世画了一幅骑马像。据记载：腓力四世看了这幅画后非常高兴，并下令今后只有委拉斯贵支才有资格给他画像，

同时任命他为宫廷画家。

在马德里创作的早期,他创作的《酒神巴库斯》(1626—1628 年)是一幅具有鲜明乡土风格的作品。在这幅画中除了酒神的形象有些美化外,其余的流浪汉的形象都描绘得极为真实动人。《火神的锻铁场》(1630 年)是画家在意大利居留期间完成的一件出色作品。这幅画的人物比《酒神巴库斯》又前进了一步,人物的形象更加生动和自然。

1629 年,他第一次去意大利,文艺复兴大师们特别是提香的作品给他留下了深刻的印象。1631 年,他从意大利回来后,作品的色彩变得更加明亮。这种新的色彩,我们可以在《布列达的投降》(1634—1635 年)一画中看到。从意大利回来之后,他的肖像画技巧也更加成熟。

这一时期的肖像画基本上可以分为三类:一类是宫廷肖像,其次是亲友的肖像,第三类是表现下层人民的肖像。在第一类作品中他创作的宫廷及上层人物的肖像有《拉弗拉格》(约 1644 年)、《腓力四世骑马像》《奥里瓦留斯骑马像》《巴塔萨·卡洛斯王子骑马像》(约 1635 年)以及一些宫廷狩猎者的肖像。

委拉斯贵支描绘亲友的肖像虽然不多,但是这些作品与宫廷肖像全然不同,画得很自由流畅,显得真实亲切,如《马·蒙塔涅斯像》(1636 年)、《拿扇子的妇人》(1648 年)等都属于这一类作品。

在委拉斯贵支的肖像画中,最有价值的是他描绘下层人民被侮辱和被损害者的肖像。这些作品的出现,表明了波德格涅斯风格在委拉斯贵支创作中不仅保存下来,而且有了新的发展,特别是在表现人物的心理状态方面要比早期显得更加深刻和多样化。大约在 40 年代创作的《伊索》和《默尼普》,这两幅画的形象都是委拉斯贵支取自马德里街头的实际人物。

在 1633—1648 年,委拉斯贵支还创作了一组宫廷丑角和侏儒的肖像。这些作品有《埃里·波波·德里·科林》等,画家在这些作品中主要强调的不是他们生理上的缺陷,而是他们的悲惨命运。

1649 年,委拉斯贵支第二次去意大利,在那里他完成了另一幅著名的肖像画《教皇英诺森十世肖像》(1650 年)。在这幅肖像中,画家既表现了教皇凶狠、狡猾的一面,又表现了这个 76 岁的老头子精神虚弱的一面。画面上,火热的红色调子表现了特有的宗教的庄严气氛,白色的法衣和红色的披肩形成了诱人的色调对比,笔触显得十分自由,表现了艺术家的高超技巧。当这幅肖像送给教皇时,教皇惊讶而又不安地说了这样一句话:"过分像了。"

他晚年最主要的作品之一是《纺织女》(1657 年)(如图 11-7 所示)。这幅画描绘了两个不同的阶层:一边是正在悠闲欣赏壁毯的宫中贵妇;一边是马德里皇家织造厂繁忙而疲惫的女工。他作这样的对比很可能和他当时不满的心情有关。他在这幅画里满怀激情地有意为纺织女唱出了热情的赞歌。除《纺织女》外,委拉斯贵支还创作了《镜前的维纳斯》(约 1650 年)、《宫娥》(1656 年)、《玛格丽特公主肖像》等作品。画家于 1660 年从法国回来不久,身染重病,于同年 8 月 7 日逝世于马德里。

18 世纪末 19 世纪初,在西班牙出现了继委拉斯贵支之后另一个伟大的现实主义画家——戈雅(1746—1828 年)。戈雅的故乡是西班牙北部萨拉果沙附近的一个农村。14 岁时戈雅进入当地的马尔蒂尼兹画室开始学习艺术,后又去过意大利。

1776 年戈雅进入了宫廷,开始主要是为皇家织造厂绘制和设计一些壁毯草图。进入 17 世纪 90 年代,开始了戈雅创作的转折时期,画家早期那种乐天无忧的情绪,逐渐为愤怒的激情和

图 11-7 《纺织女》

冷静的思考所代替，当时正是法国大革命年代，革命的思想对他影响颇大。在这个转折时期里戈雅的重要作品有铜版组画《加普里乔斯》(又名《奇想曲》)、《疯人院》《鞭身教徒的游行》以及《查理四世的一家》等。

在这个时期里他还创作了不少亲友和同代人的肖像画。其中最突出的有《何维兰诺斯肖像》《费·吉尔玛德肖像》《穿衣玛哈像》《裸体玛哈像》以及《伊萨贝尔·柯包斯·德·波赛尔肖像》等。在《伊萨贝尔·柯包斯·德·波赛尔肖像》(1806 年)一画中，画家不仅生动地描绘了画中人的娇艳外貌，同时揭示了她充满青春欢乐而富有激情的内心感情。这是一幅充满时代精神的肖像，是对人类尊严和美的歌颂。

他的铜版画《加普里乔斯》开始创作于 1793 年，这个时期正是法国革命的动荡年代，社会的黑暗激怒了这位正直的画家，使他无法容忍那些罪恶和畸形社会的病态，艺术家采用了隐喻的手法把这些病态的东西一一转化为深刻生动的艺术形象，统治者像巫婆、恶魔、驴子，正践踏着西班牙，而人民和正义却在遭受着屈辱和不幸。

1808—1814 年，西班牙经历了第一次资产阶级革命。当西班牙人民掀起反拿破仑入侵，反贵族和宗教的斗争时，戈雅在创作上进入热情战斗时期。《1808 年 5 月 3 日夜枪杀起义者》(1814 年)是这一时期戈雅的重要作品之一（如图 11-8 所示）。画家在这幅画中描绘了一个十分悲壮激昂的情景，起义者不是失败者，而是精神胜利者，是临难不屈的英雄。他们英勇坚定的形象与内心怯弱、惊慌失措的刽子手形成了鲜明的对比。

《战争的灾难》是戈雅继《卡普里乔斯》后第二部大型铜版组画。它的主要内容是广泛地反映西班牙人民抵抗法国侵略的斗争。《战争的灾难》共分两部分，第一部分是在 1810—1814 年创作的，第二部分大约创作于 1814—1820 年。

西班牙两次资产阶级革命都失败了，热爱人民的画家戈雅的心情极为沉重，从 1814 年进入了他的创作晚期，这是一个苦闷而又充满希望的时期。在这一阶段里，他完成了《战争的灾难》第二部分、《聋子之家壁画》、组画《吉斯卜来介斯》以及《抱水罐的姑娘》《波尔多卖牛奶姑娘》等作品。

图 11-8 《1808 年 5 月 3 日夜枪杀起义者》

　　1824 年后,为了躲避可能来到的迫害,他离开了西班牙。他的晚年是在法国波尔多城度过的。戈雅在 1828 年 4 月 16 日逝世于法国。戈雅的世界观是充满矛盾的。正像他的朋友说的那样:"戈雅醉心于新的思想,但他又无法逃避这一个病魔的世界。"的确是这样,他的一生都在向这个病魔的世界进行斗争。

# 第五节　17、18 世纪法国美术

　　法国的 17 世纪被称为路易十四时代,这位称霸欧洲的君主不忘建立统一的官方艺坛。为国王及其精英服务的艺术把古代和现代思想、天主教和世俗思想兼收并蓄,并让现实描写带上神话的外表。它崇尚古典精神,表现出严正、高贵、酷爱秩序的特点。其主要画家大多到意大利观摩学习,甚至长期居住,他们以希腊、罗马为典范,受到卡拉奇折中主义、卡拉瓦乔强烈对比的手法及威尼斯色彩的影响。

　　普珊(1594—1665 年)18 岁瞒着家里到巴黎学习雕塑和绘画,30 岁定居意大利。1640 年,他被请回法国,为枫丹白露王宫和圣日耳曼大教堂作画,任宫廷首席画师,并领导装饰王宫的工作。但法国画家的敌视与不合作态度终使他愤愤而去。

　　《萨宾妇女被掠》《摩西遇救》《诗人的灵感》等作品使我们感到这位古典主义大师既崇尚古代艺术,又善于发掘自然的美;既服从感觉,又尊重理论;既有纯熟技巧,又有高昂热情。《阿尔卡迪牧人》以一块石碑作为画面中心,上面的铭文指出这便是传说中的乐土。竭力辨认字迹的几位牧人或立或跪,环状的构图把人体与幽雅的风景组成诗一般和谐的世界。

　　普珊晚年最杰出的作品是历史风景画《四季》,其中《冬季》尤其巧妙地选取了《圣经》中大洪水的场面,挣扎逃命的人群加强着阴冷凄惨的气氛。这位被认为最正统不过的画家其实是一位最勇敢的革新者,他那情景交融、饱含寓意的画风与画中反映出来的崇高思想境界,不愧是该时代一切画家的楷模。

　　勒布仑(1619—1691年)在造就法国统一艺术风格方面的作用是无人能比的。他15岁入乌埃画室,23岁又与普珊同赴罗马。在上述两位大师的指导下,他迅速掌握了该时代绘画技巧的精华。其油画代表作《塞古埃大臣》宏伟壮观。画中人春风得意,雍容华贵,服装与坐骑富丽堂皇,马侧的两排随从安排得错落有致,动态神情极具变化。无论是小幅的《牧人来拜》,还是巨幅的《亚历山大与波鲁斯》,都表现出画家在处理人物众多的场面时的游刃有余。

　　他在担任首席宫廷画师的同时,还领导美术学院和戈伯兰壁毯厂,主持凡尔赛宫镜厅和卢浮宫阿波罗厅的装饰工作,建立起以普珊的古典主义为主,从意大利巴洛克艺术中汲取营养的官方风格。

　　荣誉无数的勒布仑在暮年却由于米涅尔(1612—1695年)的出现而暗淡无光。这位后起之秀从意大利一回国,便以妇女肖像和大幅天顶画闻名遐迩。他在瓦尔德格拉斯教堂绘制的《天堂》有200多个人物,是法国现存17世纪最重要的天顶画。《持葡萄的圣母》着笔精妙,人物的端庄纯洁与拉斐尔相比,也不遑多让。

　　较之上述画家,拉图尔(1593—1652年)受卡拉瓦乔的影响要多一些。拉图尔以烛光火把作为其艺术表现的核心,富有独创性和神秘感。其构图往往能出奇制胜,手法的简练也令人惊讶不已。

　　《灯前的玛德莱娜》(如图11-9所示)冥思苦想的面部和扶着骷髅、代表善恶决斗的手在黑夜之中格外传神。《木匠圣约瑟》运用大角度透视,突出木匠前倾的头和用力的双手,而让其余的一切都淹没在阴影之中。几乎平涂而就的持灯小童的脸更造成画面极为奇特的繁简对比。

图 11-9　《灯前的玛德莱娜》

　　《寡妇伊莱娜照料圣塞巴斯蒂安》是画家最后的作品之一,蓝色的衣袍似乎在火红的色调中发出震响,凝练概括的艺术处理,在对角线上对明暗、动态所做的安排,使气氛的悲壮达到极点。

　　18世纪的法国绘画之所以取得公认的领衔地位,是由于当时的画家把握住了时代精

神。步入繁荣的欧洲正需要对女性彬彬有礼的交际往来,巧妙幽默的言谈举止和更加轻松的艺术风格。被称为洛可可的艳情艺术主宰了 18 世纪前半期,它以上流社会男女的享乐生活为对象,描绘全裸或半裸的妇女和精美华丽的装饰。

路易十五的情妇蓬巴杜夫人、杜巴莉夫人的趣味左右着宫廷,致使美化妇女成为压倒一切的艺术风尚。它一方面不免浮华做作,缺乏对于神圣力量的感受;另一方面却以法国式的轻快优雅使绘画完全摆脱了宗教题材。愉悦亲切,舒适豪华的场景取代了圣徒痛苦的殉难,从而在反映现实上向前大大地迈进了一步。它的主要代表是华多、布歇、弗拉戈纳。

华多(1684—1721 年)少时贫穷,曾靠给画商临画维持生计。《舟发西苔岛》是其一生的转折点。它描绘一群情侣依依惜别地离开神话中的爱情之岛,返回现实生活之中,每个人物的姿态都被赋予了同爱情有关的象征意义。画家以理性驾驭感觉,运笔用色腾奇烁妙,树立了纤弱苗条的女性典型形象。

华多绝大多数作品取材戏剧,《热尔桑画店》算是一个例外。为了"活动活动手指",而在几个半天之内画就的这幅杰作本是为其好友在圣母院桥上的画店做招牌的。画上有不同阶层的人物,卖画者的忙碌、认真和买画者的聚精会神都生动无比。它把社会生活的一个侧面反映得如此真实,以至于人们看到装向箱内的油画像,就必然联想到"太阳王"统治的完结。

华多的另一名画《小丑》原也是做招牌用的,画中主要人物是位流动剧团的演员。他身着白衣,麻木的外表掩盖着内心的悲怆。我们可以从该画上了解到为什么华多轻音乐一般的艺术总带有一缕淡淡的哀愁,而对于供人取笑的演员和一切艺术家的深切同情正是华多高出于其他洛可可画家的原因。

布歇(1703—1770 年)有"神童"之称,从意大利归国后,又倍受蓬巴杜夫人赏识,担任美院教授、首席宫廷画师、戈伯兰壁毯厂总监,真是一帆风顺。他技巧纯熟,画得迅速,不乏大幅作品,而且能运用明亮的色彩和新颖的手法使古典神话题材尽丽极妍。

《沐浴的狄安娜》一画的女性人体在景物的衬托下明亮耀眼,削弱素描明暗对比而加强色彩透明感的技巧使后来的印象派大受启发。《裸女(奥莫尔菲小姐)》动作的大胆和肉感近乎色情,床上鲜亮夺目的绸缎也最合路易十五宫廷的胃口,足以代表洛可可风格。

在以神话为题材时,布歇往往有滥用玫瑰红和天蓝色的倾向,人物肤色的苍白和鲜红也浮于表面,但如果有真实对象在眼前,他的画面顿时出现勃勃生气,《午饭》《带磨坊的风景》的作者和《维纳斯与武尔坎》的作者简直判若两人。

弗拉戈纳(1732—1806 年)是最受杜巴莉夫人关照的画家,善于在妩媚的人物和华贵的服装上逞其逸笔。《秋千》一画中的少女故意踢落鞋子,要为他荡秋千的男士去拾,在取悦妇女上可谓登峰造极。《浴女》构图突兀,女性人体似乎同云朵、树木、河流一起在急剧旋转,别致而诱人。

《蒂布尔瀑布》更是戛戛独造,强光在晒台衣服上造成的点点闪光和丰富层次,甚至可和两个世纪以后的风景画相比。不过,弗拉戈纳最拿手的还是肖像,大块的厚色、飞舞的笔触与传统手法大相径庭,《狄德罗》《读》《舞蹈家吉玛尔》等画,至今仍以其潇洒奔放的手法而脍炙人口。

在万事崇尚奢华的路易十五时代,夏尔丹沉穆凝重的静物画愈显醇美动人。画家的眼睛静静地注视着碟子、鱼、水果、面包这些极其普通的东西,从中发掘深藏的美。人们司空见惯以致不屑一顾的物品被点石成金地赋予了隽永深长的诗意。它们是《铜水罐》(如

图 11-10 所示）、《乐器》《厨桌》《蛋糕》《带高脚杯的静物》。

图 11-10　《铜水罐》

夏尔丹的人物画同样浑博精深，《祈祷》只画了一位母亲和两个儿童，便充分展现了市民阶层的生活境遇和品格情操。《集市归来》的那位家庭主妇正靠着油亮的旧橱柜，喘着粗气，笔调的自然和质感的逼真使人们很容易地感受到画中的温暖、生命、时代气息，而这却是其他静物画家和风俗画家望尘莫及的。

**思考题**

1. 简述意大利的三个美术流派。
2. 请简要评述鲁本斯。
3. 简述伦勃朗的现实主义美术。
4. 简述西班牙塞维利亚画派。
5. 简述影响法国美术发展的因素。

第十二章

1g世纪的欧洲美术

**学习要点及目标**

1. 了解法国的美术流派、代表人物及经典作品；
2. 了解英国的美术发展状况及俄罗斯美术的发展。

**本章导读**

　　18、19 世纪欧洲美术迎来了艺术发展的新时代,其中法国的绘画在造型艺术中取得了压倒一切的地位,本章将向读者介绍法国的新古典主义、浪漫主义、印象主义、新印象主义、后印象主义美术;英国及俄罗斯美术代表人物及经典作品。

# 第一节　法国新古典主义美术

　　18 世纪到 19 世纪初,法国社会剧烈动荡。资产阶级对古代希腊罗马英雄主义精神的追求,产生了新古典主义美术。以复兴古希腊罗马艺术为旗号的古典主义艺术,早在 17 世纪的法国就已出现。在法国大革命及其政治和社会改革之前,有一场纯粹的艺术革命,这就是新古典主义美术运动。

　　这一时期的法国美术既不是古希腊和古罗马美术的再现,也不是 17 世纪法国古典主义的重复。它是适应资产阶级革命形势需要在美术上掀起一场借古开今的潮流。所谓新古典主义是相对于 17 世纪的古典主义而言的。同时,因为这场新古典主义美术运动与法国大革命紧密相关,所以也有人称之为"革命的古典主义"。

　　19 世纪时,法国绘画在造型艺术中取得了压倒一切的地位。科学的飞速进步使人们既渴望发明和创新,又不断地产生厌倦,这就造成欣赏趣味上的巨大差异,

并导致各派挺起、大放灿烂之花的繁荣局面。

随着大革命的到来，艺术倾向从表现女性的肉感变为宣扬视死如归的坚强。追求共和制的资产阶级以历史上的罗马作为借鉴，本是再自然不过的；庞贝城的出土更激起对古典艺术崇拜的狂热；而大卫连续展出三幅歌颂古代英雄的力作《荷加斯兄弟的宣誓》《苏格拉底之死》《布鲁图斯》，无疑起到推波助澜的作用。

在大卫（1748—1825年）笔下，不论是手执利刃的战士，还是披布于肩的哲人，无不刚毅坚强，勇于牺牲。其中，为维护共和而处决了两个儿子的布鲁图斯在阴影中黯然神伤的形象尤其令人荡气回肠。不过，被称为新古典主义的大卫，并不满足于古代的理想美。

《网球馆的宣誓》所描绘的就是该时代最重大的事件——自称占全国人口96％的第三等级代表宣布不制订宪法绝不罢休。《马拉之死》更以严谨的写实手法表现刚刚发生的悲剧，作者对遇刺战友的崇敬通过刚劲的用笔溢于画外。

至于《加冕式》所歌颂的拿破仑到底是革命英雄还是反革命暴君，在法国尚无定论，但这幅巨画为该段历史留下真实写照这一点却是没有异议的。为了达到逼真，大卫把画中许多人请去做过模特，对于满是刺绣和金饰的服装，画家也作了一丝不苟的描绘。骄横一世的拿破仑、毕恭毕敬的约瑟芬、遭到胁迫而无可奈何的教皇，以及如此宏大场面中的每个角色，无论是皇亲国戚，还是外国使节和将军，都鲜明生动，决无雷同。

大卫的肖像画也体现出同样的特点，雷卡米埃夫人赤足侧卧在罗马式榻上，既高雅庄重，又婉约自然。恰到好处的虚实对比，爽利的用笔，简洁的艺术处理使它在绘画史上占有光辉地位。

大卫晚年对革命阵营内的自相残杀痛心疾首，创作了《萨宾女人》（如图12-1所示），表现被劫掠后与罗马人结婚生子的妇女勇敢地冲入战阵，以血肉之躯隔开如林剑戟，使自己的丈夫和父兄化干戈为玉帛。

图12-1　《萨宾女人》

1813年拿破仑大败，大卫又完成了中断10年之久的旧作《利奥尼塔斯》。英勇的斯巴达王率百名战士为掩护全军撤退，在作死守山谷的准备，他们兴高采烈地告别亲人，以壮烈牺牲为无上荣光。应该说画家的隐喻是十分明显的。尽管路易十八买下了这两幅大画，流

亡布鲁塞尔的画家仍拒绝作任何妥协,终于在异国他乡去世。

大卫的杰出弟子有热拉尔、维涅·勒布仑夫人和安格尔等。

安格尔(1780—1867年)的艺术典雅精美。《瓦平松浴女》华妙庄严,曲线和形犹如音乐中的节奏与韵律,奏出完美的和声。安格尔精于观察,对形的追求以现实为基础,但这并不妨碍他进行夸张。《大宫女》通过拉长人体、加强线条流动感和近似平涂的笔法,创造出接近东方美的新趣味。《泉》《土耳其浴室》那富有音乐感的无数圆的配合使我们体会到他的格言:"在一切形中,最美的是圆形。"

安格尔自始至终地追求着理想化的美、使用具有生命的线,留下卓绝千古的素描《斯特马蒂一家》《小提琴家帕格尼尼》。他的油画肖像也是略施明暗,主要靠高超的亮部造型,突出人物的个性。《利维耶尔小姐》《欧松维尔子爵夫人》《贝尔丹先生》都坚实洗练,代表其天才的顶峰。

# 第二节　法国浪漫主义美术

1814年3月联军进入巴黎,4月6日拿破仑下诏退位,路易十八随即登上王位,波旁王朝就此复辟。在复辟年代里,一些知识分子是苦闷的,在这时文学和艺术上掀起了浪漫主义运动。法国浪漫主义艺术的主要代表是籍里柯和德拉克洛瓦。雕刻方面的代表是吕德、卡尔波等人。

籍里柯(1791—1824年)短促的一生与马紧密相连。他自幼崇拜驯马演员,画马的作品多达千幅,最后还因坠马受伤而死于33岁的盛年。《受惊的马》《狮攫马》《埃普松赛马》都是捕捉动物神情的力作。不过,籍里柯最可贵之处在于他的画笔凝聚着时代感情。

1812年,他第一幅参加沙龙的作品《骑兵军官在冲锋》便以一位挥刀驰骋的指挥官表现出战火纷飞的年代,荣膺金奖。两年之后,他又展出《受伤的龙骑兵退出战场》,与前者形成鲜明对照,绝好地体现了拿破仑的溃不成军。1816年,"梅杜萨"号军舰由于指挥者无能,触礁沉没。军官乘救生艇逃命,并对试图登艇的士兵开枪。义愤填膺的籍里柯当即创作了巨幅油画《梅杜萨之筏》(如图12-2所示)。

该画取金字塔式的构图,右下角是已被浸泡得变色的尸体,左面是抱着儿子遗体,衰弱得无法动弹的老水手,第三组人是坚持了14天的幸存者,他们发现了海平面上的一点帆影,正在把最健壮的一个黑人推到高处去挥舞衣衫。画家废寝忘食地工作,在几个月中只到海边去了一下,为了观察乌云密布的天空。

这位写实主义的伟大先驱扎了真正的木筏放在画室里,并请来瘦弱的病人做模特,把在惊涛骇浪中漂流的苦难表达得淋漓尽致。长久地置身画前,会有海浪击身的逼真感。这幅巨作在英国首次展出,便被视为浪漫主义的伟大宣言。

德拉克洛瓦(1798—1863年)见到《梅杜萨之筏》时所受到的感动无疑是其激情一泻千里的催化剂,而《但丁之舟》便是这头浪漫主义狮子的第一声怒吼。冥河里荡漾着不祥之波,炼狱中闪现着熊熊烈火,水中的鬼拼命然而徒劳地扒着船帮,希望回到阳界。

1824年是美术史上划时代的一年,吉罗德和籍里柯的相继去世使该年古典与浪漫之争的代表变为安格尔和德拉克洛瓦,而后者的《希阿岛的屠杀》更标志着浪漫主义盛期的到来。

图 12-2　《梅杜萨之筏》

画家取材于举世瞩目的事件，表现希腊民族所遭受的凌辱。土耳其骑兵把希腊妇女拖在马后，婴儿在已被折磨致死的母亲身上爬来爬去地寻找乳头，悲天悯人的艺术激起人们对被压迫者的无限同情。德拉克洛瓦的奔放不羁在《萨达纳巴尔之死》中体现得最为充分，火红的色调、杂乱的场面、奇怪的章法使格罗都不禁发出感叹："这真是绘画的屠杀啊！"事实上，亚述王以目睹心爱的女人、犬马被杀为乐，然后与城共焚，这真是一场近似疯狂的描绘，若不如此又何以表现呢？

　　然而，画家的想象力达到顶峰的作品还要数《自由领导人民》（如图 12-3 所示）。上界的女神半裸地出现在街垒上，手持上了刺刀的步枪，率领着起义者冲锋陷阵。我们不会有任何不协调的感觉，这是因为逼人的氛围，枪林弹雨的场面已经吸引了我们的全部注意。而当我们意识到这千军万马的效果竟通过五六个人物便表现出来时，又怎能不对画家的概括和夸张能力感到折服。

图 12-3　《自由领导人民》

　　代表着浪漫派色彩成就的《阿尔及利亚女人》是德拉克洛瓦赴东方后所作，绚丽的绸缎、壁毯和闪亮的首饰、珍宝似乎把形溶化在神奇的东方情调之中，达到响亮而和谐，浓艳而自然的境界。

　　题材的多样本是德拉克洛瓦的显著特点，其肖像画《乔治桑》《肖邦》《墓地少年》，动物画

《猎狮》《阿拉伯人与马》都代表着该时代的最高水平。他最后 20 年的主要精力放在几组大壁画上，它们是波旁宫的国王大厅和图书馆（1833—1847 年），罗浮宫阿波罗厅（1848—1851 年），圣苏尔比斯教堂（1849—1861 年）的壁画。充满强烈宗教感情的《雅各与天使搏斗》表明这位大师即使在暮年仍具有丝毫不减的创作欲望和热情。

象征法国革命精神的《自由领导人民》在雕塑中找到了它的姐妹作《马赛曲》。吕德（1784—1855 年）为巴黎凯旋门所做的这尊巨形浮雕表现志愿军出发的场面。代表马赛曲的形象在振臂高呼，每个人体都迸发出势不可当的钢铁力量，激昂的斗志和强烈的动感使观众的英雄主义油然而生。

吕德既爱爽快劲健、强调动势的浪漫派手法，同时又保持着精湛的现实主义观察，《小渔夫》《贞德听到召唤》《拿破仑成为不朽》《奈依元帅像》都是他独特风格的体现。

吕德的学生卡尔波（1827—1875 年）扎根于真实，从巴洛克和洛可可艺术中汲取了诱人之处，以轻盈欢快的动态令人神魂颠倒。他的女性人体群雕《舞蹈》和高浮雕《花神》如此逼真和新鲜，尽管被指责为"侮辱妇女"，却仍使巴黎歌剧院和杜依勒里宫灿然生辉。他为巴黎天文台喷泉所做的《世界四方》以手拉手的 4 个人体代表不同人种，运用造成强烈光影的手法，把写实主义的构思、自然的姿态和急剧的动作完美地融为一体。由于作品永远洋溢着喜悦，他被誉为"表现微笑的雕塑家"。

# 第三节　法国批判现实主义美术

1848—1870 年是现实主义大放光彩的时代。宗教对于解决当代社会问题的无能为力和科学技术在社会实践中的应用，使人们对进步充满深刻的信念，渴望在艺术中看到自己生活的时代。1848 年的一代画家也都具有求新的要求和直接观察的兴趣，热爱即刻可及的现实。

库尔贝（1819—1877 年）就是他们最好的代表。他在 1855 年送交世界美展的 11 件作品中，最重要的两幅《画室》和《奥尔南的葬礼》落选，于是，他撤回全部作品，自租场地举行《现实主义——库尔贝 40 件作品展》，并且宣布："我要根据自己的判断，如实地表现我所生活的时代的风俗和思想面貌。"

《画室》（如图 12-4 所示）是库尔贝生活环境的集中反映，画中有他最好的朋友——为现实主义而战的评论家和画家，有各种年龄的模特，有象征人民的罢工工人和爱尔兰妇女，还有一个正在聚精会神地观看画家创作风景的小孩。这些毫不相干的人物被安排在一个画面之中，没有任何做作之处地概括出该画副标题所示：我的 10 年生活。

《奥尔南的葬礼》堪称绘画中的"人间喜剧"。掘墓工、死者的亲朋好友、维持治安者、法官、公证人、教士、市长都得到入木三分的表现。虽然除个别人之外，他们都是例行公事，表示哀悼，无任何其他表情、动作，构图又基本上是在一条直线上安排这些着黑衣者，库尔贝却能把画面组织得引人入胜，而且对各个人物心理都有颇具匠心的考虑，把它们的奸诈、贪婪、虚伪毫不留情地揭示出来。

源于生活的这种真实美既摧毁了新古典主义的理想美，也摧毁了浪漫主义的夸张美，代表了个体主义的时代精神。库尔贝是一位画路极其宽广、手法极为多样的大师，不管对象是

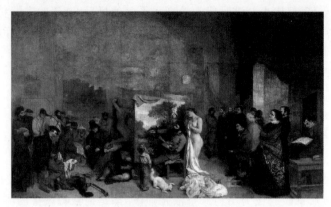

图 12-4　《画室》

风景、静物，还是肖像、动物，也不管是城市，还是农村，都能尽微致广，达到画品渊懿、精卓宏丽的崇高境界。怡然自得的《塞纳河畔少女》，满腔悲愤的《石工》，一扫积郁的《埃特尔塔悬崖雨后》，静谧幽深的《鹿之小憩》，无不气魄雄伟，刻画精到，使后世画家大受裨益。

19 世纪 30 年代到 70 年代，枫丹白露森林的小镇巴比松吸引了许多画家，他们在那里聚会和出游作画，既得见原始荒凉的自然风貌，感受到逃离闹市的惬意，又与不远的巴黎保持着接触，了解世界美术的动向。面对法国大地所做的写生更从此彻底地驱逐了意大利风景，这就是影响巨大的巴比松画派。

其主将卢梭（1812—1867 年）画风沉郁浑穆，尤善描绘树木的性格和森林沼泽的深邃。《森林出口》《阳光下的橡树》绘出蜿蜒扭曲、疤痕累累的虬枝，遮天蔽日的密叶，遭雷击断的老干，形象的丰富含情令人叹为观止。《橡树林》出色地刻画了阳光下的草地和在浓重树影中嚼草饮水的牛群，生趣盎然，美不胜收。他对于空气感和光的探索，对同一景致在不同时刻的气氛变化所做的研究，更为印象派的出现开辟了道路。

当然，对印象派影响最大的巴比松画家首先还是外光派巨子杜比尼（1817—1878 年）。他的《春天》《六月的原野》以分离、复加的大笔触抒写阳光明媚、春风拂煦的景色。逐渐地，水成为他画中的灵魂，"博丹"号画舟载着他沿塞纳河和瓦茨河，去捕捉天光云影，暮色晨曦。

《维埃尔威尔的黄昏》《瓦茨河上的落日》《奥伯特沃兹的水闸》那奇变瑰丽的水天取代了透明的山岭，赢得"画水的贝多芬"的美誉。使莫奈发出赞叹的《维埃尔威尔》是现场写生，画家用木桩把画布固定在露天，长时间地等待着大块云朵被风卷去的时刻。在大风刮起之时，他记下倏忽瞬息的妙境，不拘细节，抑扬激越，厚厚的画面好似在动荡不已。巴比松画家的风格和自然景物一样丰富。

有些评论把柯罗（1796—1875 年）列入巴比松七星，那是因为他时常住在枫丹白露林，同挚友杜比尼一起作画的缘故。尽管每年都到外国和法国各地写生，他却始终迷恋着最早给他深刻印象的这片森林。

柯罗一生未婚，家境富裕，但很晚才得以献身他所酷爱的绘画，因此，他对作品不断增长的商业价值丝毫不感兴趣。他不慕时尚，不求名利，忠实于自己的眼睛，自然而然地形成了抒情诗一样的艺术。《蒙特之桥》一反传统的细微刻画，只用连续不断的桥孔和参差的树干交织成令人回味的节奏，宁静水面上荡舟者的红帽给幽深的空间增添了无限生机，好似奏鸣

曲的强音。

《孟特芳丹的回忆》(如图12-5所示)则更像一首梦幻曲,婀娜多姿的巨树舒展开臂膀,带着朦胧的树冠伸向天府。湖泊、草地都被蒙上了一层轻纱,暗部突破了传统的沥青色,发出神秘而透明的紫灰振响。

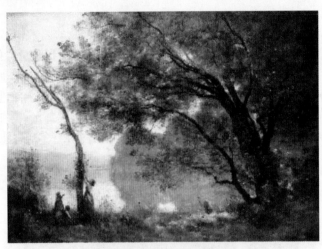

图 12-5 《孟特芳丹的回忆》

柯罗曾把自己的画分为两类,一类是送往沙龙展出并获得巨大声誉的作品,如《林中仙女之舞》;一类是不出示于人的悦己之作,如《纳尔尼桥》《罗马竞技场》《陶韦大街》《夏特大教堂》《海边的帆船》。它们虽是小幅,却逸笔纵横,言简意赅,色彩的明亮单纯和阳光的效果都不让后来的印象派。

柯罗作画不选地方,常常坐在大路的正中写生。越是平凡的景致越能使他施展才能。即使面对最烦琐的风景,他也能从容不迫地简化和提炼,发掘出和固定下它的隐艳馥郁。柯罗卓绝千古的风景画作有时使人忘记了他同时也是肖像画大师。他的《蓝衣女人》《带珍珠的少女》《梳妆》都以毫无雕琢的美和更现代的笔法,代表着该世纪艺术的精华。

米勒(1814—1875年)出身农民家庭,虽然在巴黎已经以画裸女闻名,但巴比松的田间劳动者使他看到自己多年梦想的升华。于是,他携全家来到这里定居,使一幅幅平凡的农村生活场面放出奇光异彩。

1848年,《簸谷者》作为他一系列作品的第一幅,在沙龙展出,立即引起轰动。它实现了许多画家长期的求索,也被憎恨这种艺术的人说成"夸大事实"。《扶锄者》是位从清晨起便在贫瘠土地上奋力劳作的农民,他想直直腰,喘息一下。从他扶着锄柄的双臂,脸上的汗水和张开的嘴,可以看到他疲劳的程度。有的评论指责这种充满同情的真实描绘"不是绘画,而是宣言"。对此,米勒气愤地写道:"这么说,连我们看到凭额上汗水养活自己的人时就会产生的想法,都不允许有了!"

事实上,米勒艺术的深刻社会意义恰恰在于史诗所不能达到的质朴平凡。就以《拾穗者》为例,三位穿着粗布衫裙和沉重大鞋的农妇费力地弯着腰,在收割过的田里寻找遗落的一点点麦穗。画家没有作任何美化,我们甚至看不清她们垂向地面的脸。但是,劳动的神圣,要土地献出粮食的精神,已是对劳动者最好的颂歌。正是由于它使公众首次惊奇地发现平

凡劳动的伟大，所以才"在拾穗者背后的地平线上，似乎有造反的长矛和1793年的断头台"。

米勒一般采用横的构图，让纪念碑一般的人物出现在森林尽头的旷野上。《牧羊女》就是这种构图的典型。在大批农民拥入工业化城市之时，一位终日与羊为伍的姑娘像雕像一样默默地站着，她那迷茫的目光是在憧憬，还是在怅惘？遥远的地平线，明朗的天边，把她的希望和我们的思想一起带向了远方。

现已证明米勒的《晚钟》（如图12-6所示）是世界上最普及的艺术作品。在苍茫暮色中，随着远方教堂的钟声垂首祈祷的农民夫妇引起过人们多少感触和联想。他们是在庆贺婴儿的诞生？祝愿婚姻的幸福？还是为死去的亲人默哀？或者是否可以说，那袅袅不绝的余音包含了整个社会和人生？米勒晚年得到官方违心的承认，境况的改善使他有可能运用各种技法和材料，并创作杰出的风景画：云涛汹涌的《起风》，隐秘寂静的《月下羊圈》，气象万千的《四季》。现存罗浮宫的《春》描绘雨后的彩虹与怒放的野花，尤其清音遏发，不同凡响。

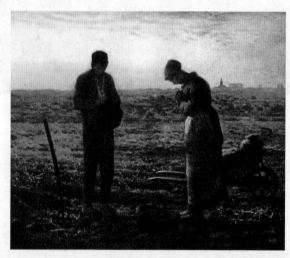

图12-6 《晚钟》

正如米勒是讴歌乡村生活的大师，杜米埃（1808—1879年）是反映城市生活的巨匠。他以漫画开始艺术生涯，讽刺国王路易·菲利浦侵吞民脂民膏的作品《高康大》使他遭到6个月的监禁，但是，经过迫害的画笔反而愈加犀利，拿破仑三世皇帝和梯也尔又相继成为它辛辣嘲讽的对象。

《1834年4月15日的特朗斯诺南街》《立法肚子》的正义与幽默使他大名远扬。从1835年起，他转向石版画，在取消了新闻自由的情况下，把可笑的资产者、银行家、法官、市侩放入画面，时而也和下层市民开开玩笑。尽管他从事油画的愿望最终服从了更自由、敏捷的版画创作，但他仍然留下了近300幅诙谐、简洁的油画。《宽恕》以一位振振有词的律师作为主体，同掩面而泣的妇女、无动于衷的法官、宪兵形成鲜明对比，占了背景大半的基督受难像绝妙地点出了"宽厚仁慈"的虚伪。

艺术爱好者是杜米埃最喜爱的主题之一，嗜画成癖的收藏家，自命不凡的画家、雕塑家，虚张声势的街头歌唱家是那样令人开心和同情。在创作中，杜米埃从来都毫不迟疑地略去与主题没有直接关系的一切。

《三等车厢》仅勾出人物的大轮廓，在暗部略施薄色，连放稿留下的方格都未盖上，但已

经足以让我们看到该时代的生活节奏和中下层人民的所思所想。《唐·吉诃德》更是只用富有雕塑感的寥寥数笔，绘出一个瘦骨伶仃的身影，连五官都省略了，但却使这位令人怜悯的英雄呼之欲出。这种纯然独创的"写意"对后世的艺术发展起到不可估量的作用。

现实主义雕塑大师罗丹（1840—1917年）虽具有旷世奇才，却一生坎坷。他三次投考美院落榜，为维持生计，到巴黎圣母院做修补工作，又赴布鲁塞尔从事装饰雕刻，直至40岁仍默默无闻。他第一件入选沙龙的作品《塌鼻者》未引起应有的注意，而造成轰动的《青铜时代》却又因人体的逼真精到，被评论家臆断诬蔑为从真人身上套下的模具。

就在困厄的环境之中，罗丹不断地出示新颖、精彩的创作。《施洗者约翰》《行走的人》是对人体阳刚的颂歌。《沉思者》传达出肌肉的表情，大块起伏造成丰富动人的明暗，宛如交响乐，所以有人称之为印象派雕塑。《接吻》的火热，《雨果》的雄伟，《夏凡纳》的朦胧都令人震撼。《加莱义民》（如图12-7所示）更塑造出为救全城性命而以绳索自缚，前往敌营受辱的市民代表，悲愤呼号撼人心魄。

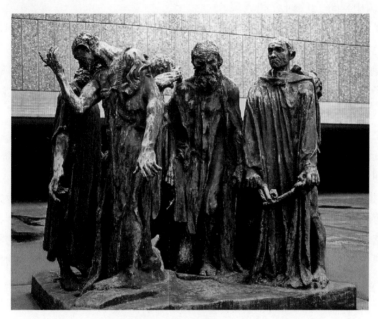

图 12-7 《加莱义民》

罗丹不受任何限制的手法和非凡的感觉在《地狱之门》中得到尽情发挥。沉思者高坐在门的上方，注视着苦难的人群，三个幽灵在门口徘徊，处于剧烈运动中的200多个人物在门内进行着形的奇特组合。它包含了艺术家大部分杰作，可说是毕生心血的结晶。

罗丹所遭到的谩骂攻击在他创作《巴尔扎克纪念碑》时达到顶点。他为该作费时6年，数易其稿，最后选择了《人间喜剧》作者在灵感的召唤下，夜间披衣起床的情景。人物的全身，包含双手在内，都被裹在宽大的睡袍之中，以突出那毛发散乱，硕大智慧的头颅。手法的奔放可比中国画酣畅的泼墨。结果，这件神品却被讥为"麻袋片中的癞蛤蟆"而遭拒绝。人们当时认识不到它已开创了一个全新的时代，事实上，甚至连罗丹自己也未能再超越它。

## 第四节　法国印象主义、新印象主义、后印象主义美术

### 一、印象主义

印象主义是 19 世纪欧洲艺术发展的一个阶段，也是现实主义艺术向现代主义艺术过渡的一个阶段。当然，印象主义本身也是一种观念，一种技法。作为一个艺术流派，一种画风，它也具有独立的艺术价值。

它在 19 世纪 60—70 年代以创新的姿态登上法国画坛，其锋芒是反对陈陈相因的古典画派和沉湎在中世纪骑士文学而陷入矫揉造作的浪漫主义。印象主义吸收了柯罗、巴比松画派以及库尔贝写实主义的营养，在 19 世纪现代科学技术（尤其是光学理论和实践）的启发下，注重在绘画中对外光的研究和表现。

印象主义画家提倡户外写生，直接描绘在阳光下的物象，从而摒弃了从 16 世纪以来变化甚微的褐色调子，并根据画家自己眼睛的观察和直接感受，表现微妙的色彩变化。在这方面，印象主义画家还从小荷兰画派、西班牙画家委拉斯贵支、英国画家特纳和康斯太勃尔等人那里接受了有益的经验。从印象主义开始，欧洲的画家们试图使绘画摆脱文学的影响，更多地注意绘画语言本身。

在印象主义内部存在着两种类型的画家群：注重素描和造型的画家群，以及重视光线和色彩丰富变化的画家群。前者以德加为代表，后者以莫奈为代表。当然也有的画家介于两种类型之间。

早在 19 世纪 60 年代，一群有探索和创新精神的青年人、对保守的官方沙龙压制青年的创造精神深感不满，他们以库尔贝当年反对官方艺术的斗争精神为榜样，团结在受到官方沙龙冷淡和奚落的、富有探新勇气的马奈的周围，形成一个与官方沙龙相对立的集团。这群画家不定期在巴黎的盖尔波瓦餐馆会晤，并到塞纳河畔直接对景写生，经常参加的有莫奈、雷诺阿、毕沙罗、塞尚等。

1874 年 4 月，这群年轻画家在巴黎卡普辛大街借用摄影师那达尔的工作室举办"画家、雕塑家和版画家等无名艺术家展览会"。参加展出的有莫奈、雷诺阿、毕沙罗、西斯莱、德加、塞尚、莫里索、基约曼等人，在展品中莫奈的油画《日出·印象》的标题为一位保守的记者路易·勒鲁瓦在文章中借用作为嘲讽，称这次展览是"印象主义画家的展览会"，"印象主义"由此而得名。

印象主义画展从 1874 年到 1886 年共举行过 8 次。绘画中的印象主义是和法国文学中的自然主义流派相对应的。印象主义和自然主义都曾受到哲学上实证主义的影响。

马奈（1832—1883 年）虽与印象主义画派有密切的联系，但他并未参加任何一届印象主义画展。这位年轻人不满学院派托马·库丢尔的教学而迷恋历代大师提香、格列科、里贝拉、委拉斯贵支、戈雅、哈尔斯和鲁本斯。

马奈创作的《草地上的午餐》（1863 年）和另一幅描写裸体女子的油画《奥林匹亚》（1863 年），均遭官方沙龙拒绝。但他杰出的艺术才能却受到波特莱尔和左拉等人的热情赞扬。他在19 世纪 60 年代初创作的油画《老乐师》《弹吉他的人》《穿西班牙服装的维克多利娜·米朗》

《从瓦伦西亚来的劳拉》是从写实主义向印象主义过渡的作品，马奈对光的兴趣，最早反映在《推勒里宫花园音乐会》(1862年)这幅画上。

马奈的政治立场接近激进的共和派。1867年他创作的油画《枪决马克西米连皇帝》，曲折地反映了同年六月发生的政治事件。巴黎公社期间，马奈在缺席的情况下被选进库尔贝领导的管理美术的委员会。

马奈是最早打破传统的棕褐色调，使画面明亮、有外光新鲜感的画家。19世纪70年代他完成的一系列油画，如《在船中》《莫奈在船上作画》《床单》等，印象主义的技法更为鲜明。但是，受过古典艺术熏陶的马奈，作品中始终保持着某种宏大和庄重的气魄。1872年他为版画家贝拉所做的肖像《一杯啤酒》、1881—1882年创作的《福利斯-贝热尔酒吧间》，在这方面颇具代表性。

最典型的印象主义画家是克洛德·莫奈(1840—1926年)。他和雷诺阿、西斯莱、巴齐耶都曾在巴黎格莱尔画室学习，因不满学院派教学离开画室到巴比松附近枫丹白露森林区夏利昂比埃尔对景写生。早期画风受库尔贝、马奈影响。1870年访问伦敦，对特纳的风景画很感兴趣。

1872年在勒阿弗尔港作风景画《日出·印象》(如图12-8所示)，不久又与一群画家到塞纳河畔的阿尔让特伊建立流动画室，观察自然景色的千变万化，捕捉阳光、空气氛围下色调的美。1883年莫奈定居巴黎郊区吉维尼。在1891年第二次访问伦敦后作《草垛》《卢昂教堂》组画。这些风景组画忽视物象轮廓的写实，侧重用光线和色彩来表现瞬间的印象，追求绘画色彩关系独立的美。

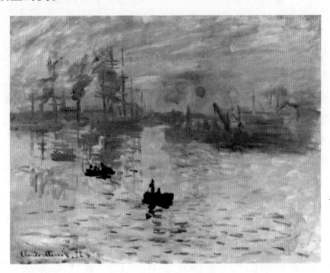

图 12-8 《日出·印象》

这种艺术追求在他晚年创作的《睡莲》组画中表现得尤为突出。他根据吉维尼别墅花园池塘中水莲的景色所绘制的组画，是在年迈体弱、视力衰退的情况下完成的。他用原色作画，造成强烈的效果，笔法和敷色也十分自由。

在印象主义画家中，雷诺阿(1841—1919年)主要画妇女肖像和裸体。这个穷裁缝的儿子最初在陶瓷器皿上作画谋生，后来入格莱尔画室学习，转而参加印象主义社团。他的画充

满着欢乐的气氛。他在肖像和裸体画中尝试运用印象主义的方法，取得了理想的效果。他笔下的儿童形象也很有艺术魅力。

出身于富裕的资产阶级家庭，受过严格古典主义教育的德加（1834—1917年），擅长历史、肖像和风俗画，尤以画歌剧院和芭蕾舞排练场的人物出众。他常在后台和包厢里冷静地观察对象，默写演员们舞蹈时一瞬间的动作。他画的《苦艾酒》（1878年）、《熨衣妇》（如图12-9所示）都生动地表现了对象在特定环境中的动作和神态。他的油画和色粉画色调温暖、轻快和鲜明。德加还是一位出色的雕刻家。

图 12-9 《熨衣妇》

英国血统的西斯莱（1839—1899年）是一位风景画家。在运用明亮的色调和迅疾的笔触表现空气流动和瞬间的水面反射上，他的画风与莫奈相近。

毕沙罗（1830—1903年）是印象主义群体中同情农民注重描写农民和农村景色的画家。他的思想比较激进，有空想社会主义色彩。他曾帮助塞尚把画面画得更亮一些，也受到塞尚注重结构的技法的影响。晚年一度迷恋于西涅克和修拉创造的点彩法。

贝尔特·莫里索（1841—1895年）是一位有天赋、有温情色彩的印象主义女画家。画的题材取自她周围亲近的生活情景，画风典雅、精致，色调闪耀着鲜绿的光辉，色彩富于微妙的变化。美国女画家卡萨特，也是法国印象主义画展的积极参加者。

## 二、新印象主义

在印象主义之后，在法国出现了被称为"新印象主义"和"后印象主义"的思潮和派别。

新印象主义用光学科学的试验原理来指导艺术实践。直接对新印象主义以启示的是美国物理学家鲁特的著作《现代色彩学》（1880年）以及一些科学家的光学理论。自然科学试验的成果表明，在光的照耀下，一切物象的色彩是分割的，要真实地表现这种分割的色彩，必须把不同的、纯色彩的点和块并列在一起。

因为新印象主义根据这一色彩分割的理论作画，所以也被称作"分割主义"；也因为他们在具体敷色时用点彩的方法，所以又被称作"点彩派"。"新印象主义"一词是由这派的理论家费利克斯·费内翁于1884年在布鲁塞尔的美术杂志《现代绘画》上首先使用的，它恰当地

说明了在追求绘画中光和色的表现上,印象主义是进一步发展了。

新印象主义的发起人是修拉(1859—1891年)和西涅克(1863—1935年)。修拉只活了32岁。从1883年到1884年,他以新的色彩理论为基础,创作了具有新印象主义特点的油画《阿尼埃尔的水浴》。修拉还和一群年轻的画家于1884年组织了不需审查作品的"独立沙龙"。他的代表作,也是新印象主义中最典型的作品是《大碗岛星期天的下午》(1886年)(如图12-10所示)。

图 12-10 《大碗岛星期天的下午》

原来学建筑的西涅克,与修拉密切合作,共同进行分割色彩理论和实践的探索,创造点彩派的体系。西涅克著有《从德拉克洛瓦到新印象主义》。建筑在科学理论和理性基础上的新印象主义,在某些方面恢复了绘画中物象的具体性、实在性,在色彩分析方面有所探索,但由于过分注重法则和规则,也使绘画丧失了可贵的直观的生动性。

## 三、后印象主义

在我国曾被译作"后期印象主义",现在被译作"后印象主义"的一群法国画家,代表了印象主义之后的另一种倾向。这群画家不同于印象主义和新印象主义的地方,是不满足于客观主义的表现和片面地追求外光与色彩,而强调抒发自我感受,表现主观感情和情绪。

后印象主义重视形和构成形的线条、色块和体、面。强烈的内心化和个性化,是他们创作的特色。代表人物为塞尚、梵高、高更,在有的美术史著作中,也把吐鲁兹-劳特累克、亨利·卢梭等人归入后印象主义的行列。

出生在法国南部的塞尚(1839—1906年)青年时期学过法律,爱好文学,与同乡左拉是同学与好友。1862年到巴黎专攻绘画,经左拉介绍与马奈等印象主义画家交往,曾多次参加印象主义画展。在尊重印象主义在外光和色彩上所取得的成就的同时,他专注于物质的具体性、稳定性和内在结构的表现。

"表现自然要用圆柱体、球体、锥体……在感受自然时,对我们来说,深度比平面更为重要。"塞尚采用色的团块表现法来描绘物象的体积、深度,用色彩的冷暖关系来造型。他用几何因素构造的形象结构厚实、严密。这位生平不得志的画家创作的肖像(如《吸烟者》《花匠瓦勒之肖像》)以及不少风景、静物,虽予人以沉重、压抑之感,但充满着结构、色彩的美和诗意。

荷兰人梵高（1853—1890 年）出生于农村牧师家庭，做过职员和商行的经纪人。青年时期当过传教士。1880—1886 年先后在荷兰、比利时学画。1886 年来到巴黎，在弟弟提奥（画商）的帮助下，从事绘画创作，画风受印象主义和新印象主义影响。

他于不久后到法国南方阿尔作画，并注意提高色彩的强度、明度和张力。梵高对中国和日本的版画颇感兴趣，注意在自己的绘画中吸收日本浮世绘绘画的养料，追求单纯感和表现力。经过失恋，当传教士不成功等挫折，梵高的神经变得十分敏感和脆弱，在试图与高更建立社团失败之后，他的精神病不断发作。有一次他在恍惚中用剃刀割去了自己的耳朵。这期间，他有时住院治疗，有时在阿尔附近的圣勒米休养，但不断作画。最后他在精神错乱中自杀而死，仅活了 37 岁。梵高的作品，不论是静物《向日葵》（1888 年）（如图 12-11 所示），人物肖像《农民》《邮递员罗林》、室内画《夜间咖啡店》，还是风景画《洛·克罗田野》《阿尔的小屋》，都充满对生命的爱，诉诸了他内心强烈的感情。他把油画中色彩和线的表现力提高到一个新的境界。

图 12-11　《向日葵》

高更（1848—1903 年）最初是位业余画家，1883 年他抛弃银行经济人的职务，专门从事绘画创作。他曾先后在法国布列尼塔尼阿望桥村和阿尔进行艺术创作活动。1891 年，他到南太平洋法国殖民地塔希提岛居住，从土著人的生活和文化中汲取营养。1901 年高更迁居到马贵斯群岛中的多米尼各岛，1903 年在该岛病故。高更的艺术活动反映了当时欧洲艺术回归原始、追求表现生命本源、追求野犷、奇异的倾向，在许多方面与文学中的象征主义思潮是一致的。他被人们称作法国绘画中象征主义的首领。

高更吸收了东方绘画、黑人雕刻、中世纪宗教艺术和民间版画的一些手法，创造了一种有内在力量的装饰性画风。代表作有《死者的灵魂》《我们从哪里来？我们是什么？我们往哪里去？》。

# 第五节　18世纪和19世纪英国美术

## 一、18世纪的英国美术

1534年英国国王亨利八世与罗马教皇决裂,建立了英国国教会,这标志着英格兰宗教改革的开始,但也导致了新教徒捣毁宗教形象的运动,这场运动终止了英国灿烂的中世纪文化,世俗的肖像画取代了传统的宗教雕刻、祭坛画和手抄本装帧。英国美术的重新起步是继承欧洲大陆文艺复兴的余波,起决定影响的是德国画家小汉斯·荷尔拜因,正是他把肖像画的形式带到了英国。

一个世纪以后又有佛兰德斯画家凡·代克作为英王查理一世的宫廷画家,由于英国画家争相仿效他们的风格,使肖像画几乎成为英国的唯一题材和样式,统治英国画坛达200年之久,其间也产生了如希里欧特(1547—1619年)这样的本国优秀画家,但他们的影响都没有超过荷尔拜因和凡·代克。直到18世纪上半叶才产生了具有英国独特风格,反映英国现实生活和人民思想感情的画家,他们无论在风俗画、肖像画或风景画上都取得了突出的成就,取代了外国画家在英国的地位。其中第一个最有影响的画家是威廉·荷加斯(1697—1764年)。荷加斯出生于伦敦一个清苦的教师家庭,他从小没有受过正规的艺术教育,15岁时父亲把他送到一个银匠家做学徒。1720年荷加斯开始作为一个铜版画家而独立工作,1726年进入画家松希尔的画室学习油画技法。

荷加斯的作品主要是铜版和油画风俗组画,有《妓女生涯》(铜版组画,1731年),《浪子生涯》(铜版组画,1735年),《时髦婚姻》(油画组画,1745年)(如图12-12所示)。他把这些作品称为"社会道德题材",对当时社会不公正的现象进行了深刻的揭露和辛辣的讽刺。荷加斯有代表性的肖像画作品是《卖虾女》,同时他还留下了一本重要的理论著作——《美的分析》。

图 12-12　《时髦婚姻》

乔舒亚·雷诺兹（1723—1792年）出生于英国德文郡的一个牧师兼教员家庭，18岁到伦敦学画，后出访意大利，深受古典主义影响，1752年他回到英国后即成为英国最负盛名的肖像画家。雷诺兹是典型的上流社会画家，英国传统的贵族气派和新兴资产阶级的绅士风度被他用意大利的古典主义风格融为一体，引起整个欧洲的注目。他的作品具有巴洛克的气质，形象真实生动，富贵堂皇，注重心理刻画。雷诺兹是英国皇家美术院的创建者之一，并任第一任院长。他在美术院年度庆典上的演说，成为他主要的美术理论文献。雷诺兹的代表作品有《凯贝尔海军上将》（1752年）、《蒙哥马利三姐妹》（1773年）等。

托马斯·庚斯博罗（1727—1788年）出生于赛德贝利村的一个商人家庭，他的青少年时代是在大自然中度过的，这使他画了不少风景速写和素描，后来到伦敦学画。庚斯博罗是和雷诺兹齐名的肖像画家，同时又是他的竞争者，个性上的差异造成了两种不同的风格。

庚斯博罗的肖像画具有洛可可艺术的特征，色彩绚烂精致、用笔潇洒流畅。他的风景画对以后英国风景画的形成有很大影响。庚斯博罗的代表作有《蓝衣少年》（1770年）、《格兰汉姆夫人肖像》（1777年）、《女演员西顿斯》（1784年）、风景画《日落》等。

## 二、英国的风景画

风景画的发展是英国美术史上最重要的事件，它对整个西方美术的进程都产生了影响。英国风景画的真正奠基者是威尔逊和庚斯博罗，他们在意大利古典主义和荷兰自然主义风景画的影响下，一往情深地描绘英国的自然风光，使风景画由不为人重视的地志画和风俗画背景发展为与肖像画、历史画比肩的画种，代表英国风景画的最高成就的是特纳和康斯太勃尔。

英国水彩画几乎是与英国风景画同时发展起来的，它以地志画为基础，吸收了欧洲大陆水彩画的材料技法，在英国特有的湿润气候中得到迅速发展，产生了一批热爱大自然，直接研究英国自然风光的优秀水彩画家。

特纳（1775—1851年）出生于伦敦，父亲是一个理发师。他1789年进入皇家美术学院，1790年在美术学院第一次展出了水彩画。1796年的《海上渔民》引起广泛注意，这幅画反映出他运用自然光色表达自己感情的天赋。他在1799年入选皇家美术协会，1802年进入皇家美术院。特纳并不是纯粹的风景画家，在他的艺术中贯穿着他的哲学思想：面对着大自然永恒的壮美，人生的历程短促而虚幻。

特纳曾到意大利和法国旅行，深受古典主义影响，大自然在他的笔下具有悲壮雄伟的戏剧性力量，但在表现手法上则充满浪漫主义激情。特纳被认为是英国绘画史上最杰出的天才之一，他的风景画是人与自然的史诗，他的技法对以后包括印象派在内的画家都产生了深远的影响。特纳的代表作品有《雪暴：汉尼拔率军翻越阿尔卑斯山》（1812年）、《国会大厦起火》（1835年）、《奴隶船》和《蒸汽和速度——大西方铁路》（1844年）（如图12-13所示）等。

约翰·康斯太勃尔（1776—1837年）的家乡在萨福克，父亲是一个乡村磨坊主，家乡美丽的自然景色对他一生的艺术都产生了影响。他在1799年进入皇家美术学院学习。康斯太勃尔强调直接向自然学习，追求人的精神与自然保持一致。

康斯太勃尔在仔细观察和热情描绘大自然的过程中发展了油画技法，在英国画家中，他是最完整地领会了油画造型语言的大师之一。但他的成就并不为当时英国美术界所看重，直到1829年他才被选入皇家美术协会。他的画在法国产生很大影响，德拉克洛瓦把他誉为

图 12-13　《蒸汽和速度——大西方铁路》

现代风景画之父。康斯太勃尔的风景画是现实主义风景画的典范,代表作品有《弗莱福特的磨坊》(1817 年)、《德汉山谷:黎明》(1811 年)、《跃马》(1825 年)、《干草车》(1820 年)等。

## 三、拉斐尔前派

在布莱克之后,英国历史画陷入低潮。到 18 世纪 40 年代,皇家美术学院的一批青年学生要求复兴英国历史画传统,以拉斐尔以前的早期文艺复兴艺术为榜样,真实地表现自己的感情和观念,为此他们组织了拉斐尔前派兄弟会。

作为一种艺术思潮,拉斐尔前派在欧洲美术史上最先反映出现代工业文明给人所带来的精神上的困惑,它所包含的象征主义和唯美主义内涵对欧洲 19 世纪末期的象征主义艺术产生了很大的影响。

罗塞蒂(1828—1882 年)是拉斐尔前派的核心和灵魂。他出生于伦敦,父亲是一个意大利政治流亡者,皇家学院的意籍教授,他从小就受到文学艺术的浪漫气氛的熏陶。他于 1847 年进入亨特的画室,随后参加了拉斐尔前派的活动。他的主要成就是在 1854 年拉斐尔前派兄弟会解体之后,他摒弃了早先的风格,沉迷于柔和抑郁的情调与装饰风格,以神话为题材的绘画带有一层梦幻色彩,在感伤的情绪后面还有性爱的目的。代表作品有《圣母领报》(1849—1850 年)、《牧场聚会》(1872 年)、《珀尔赛福涅》(1874 年)。

# 第六节　19 世纪的俄罗斯美术

19 世纪下半叶俄国美术在革命民主主义者进步思潮的影响下,形成了强大的、进步的艺术潮流,如巡回展览画派的创立,以及莫斯科绘画雕刻建筑学校对人才的培养。莫斯科绘画雕刻建筑学校培养出一批出色的艺术人才。

巡回展览画派,简称巡回画派,是 19 世纪下半叶最主要的进步艺术团体。创立之初有 15 位画家在章程上签名,其中包括:别洛夫、克拉姆斯柯依、米索耶道夫、萨甫拉索夫、希什金、盖依等人。在 1870—1923 年半个世纪内,巡回画派遵循别林斯基、车尔尼雪夫斯基等人

的美学主张,举办了近 50 次巡回展览。

画家们站在民主主义的立场上,反映人民生活、历史事件和俄罗斯美丽的大自然。列宾、苏里柯夫、瓦斯左错夫、谢洛夫都成为巡回画派的中坚力量。著名艺术评论家斯塔索夫(1824—1906 年)是巡回画派的有力支持者,他的宣传活动为巡回画派开辟了有成效的创作前景。

富有的企业家和艺术收藏家特列恰柯夫(1832—1898 年)几乎从巡回画派一开始活动起,就立志要为进步的民族艺术画廊奠基。1892 年他把全部收藏赠给他的故乡——莫斯科。今天莫斯科的特列恰柯夫画廊就是以他的捐赠为基础而建立的。

克拉姆斯柯依(1837—1887 年)是巡回画派的组织者和思想领导。还在彼得堡美术学院学习的时候,他就成为向往民主和民族艺术胜利的热烈追随者的中心人物。他的作品《荒野中的基督》(1872 年)表达出巡回画派的启蒙主义思想。

巡回画派的风俗题材绘画:巡回画派在接受过去画家揭露性传统的同时,使主题更加深化和开阔。他们从表现压迫者与被压迫者个别人之间的社会冲突,转向表现整个阶层之间的冲突。例如米索耶道夫的《地方自治局在午餐》(1872 年)、萨维茨基的《修筑铁路》(1874 年)、马柯夫斯基的《银行倒闭》(1881 年)等。其中最重要的画家是雅罗申柯(1840—1898 年)。他的著名作品《司炉工》(1878 年)虽然是一件肖像式的作品,但它吸引人们去探求被描绘者的思想感情,并引起对资本主义新的剥削形式的反抗。

巡回画派的历史题材绘画:巡回画派在历史题材中进行的改革对发展民族美术有重要意义。盖依(1831—1894 年)的创作成为该画派在历史题材上的奠基之作。盖依的《彼得大帝审讯阿力克赛王子》一画(1871 年)是在俄国历史画中第一次把两种社会力量对抗的冲突场面表现出来的杰作。到 19 世纪 70 年代历史画坛又出现了瓦斯涅左夫(1848—1926 年),他的《三勇士》(1898 年)把久远传说中的勇士用当代人民的形象表现出来,是脍炙人口的佳作。

巡回画派的风景题材绘画:在风景题材的发展中,巡回画派同样功勋卓著。萨甫拉索夫(1830—1897 年)的《白嘴鸦飞来了》(1871 年)、希什金(1832—1898 年)的《松林之晨》(1889 年)、巴连诺夫(1844—1927 年)的《莫斯科的院落》(1878 年)、库因芝(1841—1910 年)的《乌克兰之夜》(1876 年)及《白桦树林》(1879 年)等作品,在探求民族风景画的创作道路上取得极为显著的成就。

列宾(1844—1930 年)的艺术活动是巡回画派现实主义艺术的最高成就。列宾对绘画中的各种体裁都很擅长,但他始终不渝地坚持创作的是以人民的作用为基调的纪念碑绘画。他的这种素质在最初的创作《伏尔加河上的纤夫》(1870—1873 年)(如图 12-14 所示)中就表现出来了。

此外,列宾对历史题材也有深刻探索,他的《索菲娅公主》(1879 年)、《伊凡·雷帝杀子》(1885 年)和《扎波罗什人给土耳其苏丹写信》(1878—1891 年)都鲜明地突出了历史人物的性格。列宾画过的肖像有 350 件之多,这是 19 世纪下半叶俄国文化、科学、艺术处于民主主义高涨时期的人物写照。1900 年列宾迁居到距彼得堡 45 千米的芬兰库加拉地方的别纳德别墅,1930 年列宾在此逝世。

苏里科夫(1848—1916 年)是与列宾并列的另一位俄罗斯民族绘画巨匠。他在历史画创作中体现了巡回画派的最高原则。他的历史画《近卫军临刑前的早晨》(1881 年)、《女贵

图 12-14 《伏尔加河上的纤夫》

族莫洛佐娃》(1881—1887 年)、《缅希柯夫在别留佐夫村》(1883 年)等作品深刻揭示了重大历史事件中错综复杂的矛盾。

列维坦(1860—1900 年)是确立"情绪风景"画的画家。1879 年,列维坦在学生时代画的《秋天·猎鹰公园》就幸运地被特列恰柯夫所收藏,后来列维坦提到这件作品时说"寂寞的林荫路,寂寞的妇人",一语道出风景的情绪和人物的情绪融为一体的构思。列维坦曾四次到伏尔加河去作画。他的《伏尔加河上的傍晚》(1887—1888 年)、《金色的普辽斯》(1889 年)等作品都能表达画家特有的感受,而这种感受对俄国人民来说也是特有的。这些作品使得列维坦获得全俄的声誉。1892 年他所做的《伏拉基米尔道路》是历史的有力见证(如图 12-15 所示)。列维坦在风景画中天才的贡献已成为人类精神世界的瑰宝。

图 12-15 《伏拉基米尔道路》

思考题

1. 试析法国印象主义、新印象主义、后印象主义美术特点。
2. 请评述梵高。
3. 简述英国美术代表人物及其优秀作品。
4. 简述俄罗斯巡回展览画派。

# 第十三章

# 西方现代美术

学习要点
及目标

1. 了解西方现代美术的发展历史；
2. 熟悉西方现代美术各主要流派的特点；
3. 熟悉西方现代美术各主要流派的代表人物及作品。

本章导读

人类社会进入资本主义的发展阶段，现代工业文明改变了人与人之间的关系，也改变了传统的生活方式，加速了生活节奏。美术作为商品走进市场，给艺术发展带来激烈的竞争。现代科技的发展改变了人与自然的关系，人类的眼睛延伸到宏观与微观世界。因此现代艺术家必然要创造和选择新的艺术语言去表现自己所认识的新世界。本章主要介绍西方现代美术各流派的创作特点、代表人物及其典型作品。

现代哲学直接影响现代美术创造，叔本华的唯我主义的本体论思想、唯意志论观点导致认识上的直觉主义，这使艺术家的天才和灵感升华为艺术创造的根本。尔后的尼采、弗洛伊德对人的精神领域又作了全面的分析和揭示，成为现代艺术创造之源泉。柏格森"非理性主义哲学"是对现代工业文明带来的负面和传统价值观的彻底否定和背叛，从此艺术不再是客观世界的反映，而是主观世界的表现。

现代美术的产生和发展是沿着必然规律运行的，西方艺术自远古产生开始就注重实用、物质性的再现，经历不同时代的发展和完善，到欧洲文艺复兴时期已达高峰。当照相术发明，再现的写实主义绘画已被摄影部分取代，绘画必然另择其路，由再现走向表现，由写客观物质的形态走向以表现画家自我内在精神为追求。

绘画自产生起就以为别人服务为宗旨,原始社会为实用,后来为神、为人的生活、为政治斗争等服务。西方艺术家宣称他们不再为谁服务,艺术就是为完善艺术自身而独立存在。因此艺术的价值观与传统决裂了。所有这一切都是随着社会发展、思潮的演变,缓慢地由量变到质变的。

## 一、印象派

印象派的出现是西方艺术划时代的里程碑。为了表现自然界丰富的瞬间即逝的光和色的变化,它忽视或否定了客观事物的内在本质,更是破坏或放弃了西方几千年完善起来的严谨造型,因此衍生出后来一系列的反叛画家、画派。

首先与传统决裂的是塞尚,他要创造一种绝对的绘画,它不再是客观事物的模仿,而是注入画家主观解释的永恒性的形体和坚实的结构。同时还有画家高更,他从强烈的主观出发,对客观事物获得的印象和感觉加以分析、综合,创造出一种突破时空制约的具有象征意义的绘画。而荷兰人梵高用明亮的色调与颤动奔放的线条传达了炽烈的思想,他们共同开创了西方现代美术之先河。从他们的理论派生出尔后的众多现代流派。一部分追随塞尚的画家们确认画面的经营构造是画家的能力和权利,画家是画面的创造者,应该像上帝一样任意去安排画面,形成了以毕加索为代表的立体派。认为绘画不应该做自然对象的奴隶,也不应仅是画面的精心构造,而必须表现画家的心情和意志,必须是画家内在情感的外在图像,从而诞生了法国的野兽派和德国的表现派。俄国人康定斯基纵览了这一画坛变化之后认识到,绘画已不是靠着物象的支持,而是靠色彩、线条与形状主宰整个画面,是这些绘画的元素赋予了画面生命与美,是他第一个创造了抽象绘画。上述几个流派都是对艺术做出思考后的探索表现。当艺术家面对社会和现代物质文明进行思考后,得出的结论是传统已经过时,现代是不完整不健康的,产生了破坏一切、打倒一切的达达派,他们希望在纯粹空白的基础上建立一种新文明。当艺术家面对人生时,人的意识被过多的概念装饰得已经不真实了,唯有潜意识领域才是最真实的领域,这个领域从未被表现过,画家着意于这个精神世界,创造了超现实主义绘画,这种绘画以表现反逻辑常理的物象组合展现一个鲜为人知的潜意识世界。

第二次世界大战后现代美术中心由法国巴黎转向美国纽约,又开始了一个新的探索和创造,更多地是以注重观念改变为特点。

20世纪50年代兴起抽象表现主义,是只重绘画行为过程而不注重画面结果的行为绘画,体现了美国人自由创造的活力。当人们不满于偶然的发泄和主观对绘画的恣意所为,转而崇尚让画面自由地发挥出它的全部潜力,于是就出现了大色域绘画、极少主义绘画、硬边派等,这些艺术多以冷静、简单的大色块布置画面,不掺任何感情的表现。

20世纪60年代波普艺术登上画坛,首先风行美国,它使艺术与现代文明互相渗透,让艺术成为更为普及的交流手段,与现代人的生存息息相关。自70年代后,现代美术完全进入一个多元化的格局,艺术家在更广泛的层面上探索艺术和艺术表现,自此以后再无风格流派可寻,可谓一个人一个派,花样翻新、层出不穷,从此西方美术走进一个远离常识世界的无尽的大千世界。

## 二、野兽主义

20世纪初西方现代艺术开始形成，最初的前卫美术运动是"野兽主义"。"野兽"一词在这里是用来形容他们的绘画作品中那令人惊愕的颜色和扭曲的形态，明显地与自然界的形状全然相悖。

在法国1905年的秋季沙龙展览会展出了以马蒂斯为首的九名青年画家的作品，由于画风令人惊愕，以致舆论哗然。评论家路易·沃克赛勒看到在一片色彩狂野的绘画作品中间有一件马尔古所做的模仿意大利文艺复兴初期雕塑家多那泰罗风格的作品，便随口说了一句："多那泰罗置身于一群野兽的包围之中。"从此，这个画家群体就被称为"野兽主义者"。

以马蒂斯为首的这群青年画家不满足于象征主义的神秘色彩，主张色彩的彻底纯化，以便更加清晰地表现画家的感情。表现感情是野兽主义画家的宗旨。野兽主义画家弗里茨给野兽主义下的定义是："通过颜色的交响技巧，达到日光的同样效果。狂热的移写（出发点是受到大自然的感动）在火热的追求中建立起真理的理论。"

野兽主义的主要原则是通过颜色起到光的作用达到空间经营的效果，全部采用既无造型，也无幻觉明暗的平涂，手段要净化和简化，运用构图，在表达与装饰之间，即动人的暗示与内部秩序之间达到绝对的一致。马蒂斯说过："构图，就是以装饰方法对画家用以表达自己感情的各种不同素材进行安排的艺术。"

野兽主义画家们广泛利用粗犷的题材，强烈的设色，来颂扬气质上的激烈表情，依靠结构上的原则，不顾体积、对象和明暗，用纯单色来代替透视。马蒂斯的老师莫罗曾对他说过："你必须使绘画单纯化。"所以作为野兽主义始终的代表，马蒂斯顽强地使色彩恢复它本来具备的力量、单纯和表现的意义。

野兽主义自1905年发端到1908年已趋消沉，尔后由立体主义所取代。

**名家名作赏析**

### 马 蒂 斯

亨利·马蒂斯（1869—1954年）是20世纪初最前卫的美术流派——野兽主义的领袖。

马蒂斯早年从事法律事务，23岁改学绘画，曾入朱利安美术学院师从布格罗，尔后进象征主义画家莫罗的画室。莫罗对色彩的主观见解对马蒂斯影响很大，莫罗认为"美的色调不可能从抄袭自然中获得，绘画的色彩必须依靠思索、想象和梦幻才能获得"。

在他离开学校后又受西涅克的点彩派影响，同时吸收梵高和高更所长，借鉴黑人雕塑和东方装饰艺术，表现出对传统艺术的彻底决裂。其作品中体现了野兽派的美学观念：即大胆的色彩、简练的造型、和谐一致的构图以及强烈的装饰性，形成了他独特的画风。

1908年马蒂斯公开表明了自己的艺术观念，他说：奴隶式的再现自然，对于我是不可能的事。我被迫来解释自然，并使它服从我的画面的精神。色彩的选择不是基于科学，我没有先入之见的运用颜色，色彩完全本能地向我涌来。他还说过：我所梦想的艺术，充满着平衡、纯洁、静穆，没有令人不安、引人注目的题材。

一种艺术对每个精神劳动者是一种平息的手段、一种精神慰藉手段,熨平他的心灵;对于他们意味着从日常辛劳和工作里获得宁静。他称这种艺术为安乐椅式的艺术。

在野兽派销声匿迹以后,马蒂斯仍继续他的艺术探索。他为了研究人体借助于雕塑,一生创作了大约70件雕塑作品。在20年代之前曾采用各种自由手法创造一种新的绘画空间,还经历了短暂的立体主义时期,但他从未出现支离破碎的物象,他研究如何将物体几何化、简化。他在不改变观点的前提下,将大块的鲜明色彩作抽象的安排,达到既富有装饰性又具有空间深度的效果。

晚年的马蒂斯通过彩色剪纸来试验色彩关系。他的艺术极其简练,带有平面装饰性。然而他的伟大之处正在于超越狭小的装饰天地,从而创造了"大装饰艺术"的概念。马蒂斯的艺术风格是单纯、简洁、清晰,以线和色块构成艺术形象。

**名作**:《舞蹈》(如图13-1所示)在这幅画中仅用三种色彩,即红色人体、绿色地面和蓝色天空。整个画面便是由这三种在量感和分布上平衡、和谐的色彩,与构成人物的富有节奏、韵律的线条浑然一体,从而生发出动人的艺术魅力。

图13-1 《舞蹈》

马蒂斯的色彩和线条既各自独立又彼此和谐、同时并进,构成一个有机的艺术整体。尽管马蒂斯声称他作画并不关心形象的含义,只关注色彩、线条和构图的美学意义,但在这幅舞蹈中通过对人体动势的描绘,仍然表达出对人生欢乐的赞颂。

## 三、立体主义

人们以立体主义这一称呼来给毕加索、布拉克、格里斯和莱热在1907—1914年的艺术探索性创作命名。评论家沃克塞尔在他为布拉克画展撰写的评论中使用了"立方体的古怪"一词,从此立体主义正式登上画坛。

立体主义画家的探索起于塞尚的理论和创作实践,他们把塞尚的"要用圆柱体、圆球体、圆锥体来表现自然"这句话当作自己艺术追求的理想。实质上这是20世纪初工业文明、机器时代的社会现实在画家精神中的折射反映。

立体主义的代表画家是毕加索和布拉克。毕加索曾说过："当我们搞立体主义时，并没有搞立体主义的打算，而是要表达我们身上的东西。"布拉克则承认："立体主义，或者不如说我的立体主义，乃是我所创造的，为我所用的一种手段，其目的在于使绘画符合我的天赋。"他们两种气质的结合，又通过格里斯和莱热各自的努力将它们重新结合在一起，这就形成了有活力的立体主义。立体主义画家并没有系统的理论指导，只是每个人按着自己的思想去探索。毕加索说："我要按照我的想象来作画，而不是根据我所看到的。"布拉克也说："画家并不想构成一件奇闻逸事，而是要造成一种绘画的事实。"

立体主义在发展历程中共经历了三个时期。1907—1909 年的塞尚时期。1909—1912 年的分析立体主义时期。他们首先打破了传统绘画中只能按照一个固定视点去表现，然后安排在同一个绘画平面上的方法。随着探索的发展，他们发现这样的"分析"往往使画面越来越失去本来的形态，而陷入一种抽象的形。因此 1912—1914 年他们进入了"综合立体主义"时期，其观点是：不要去描绘客观物体的外表形态，而是把客观物体引入绘画，从而将表现具象的物体本身和表现抽象的结构形态综合起来。

立体主义的产生是美术自身发展的必然。在传统绘画中只依看到的客观自然作画，所表现的只是自然的一个局部和一个片面，随着现代人的生活变化——客观与微观、速度和多变、机器对人的制约，这就要求绘画要表现出多样复杂性；古希腊柏拉图关于几何美的观点及塞尚着意描绘事物的结构、永恒性的观点加之非洲黑人雕塑带来的启迪，都导致立体主义艺术的产生。

20 世纪初法国画坛发生了一系列的变化：1905 年秋季沙龙展出野兽派的作品，同时期在塞尚美术馆和 1906 年举办纪念这位大师去世的展览，这些与传统决裂的作品展对毕加索和一大批富有探索精神的青年画家具有决定意义的影响。1907 年的春天，毕加索将所受的各种影响汇成一体，创作了划时代的《亚威侬少女》。创作这幅画的动因是画家在偶然机会参观了巴黎人类博物馆时，被非洲土著人艺术，特别是黑人雕刻那种简练朴素、怪异和粗犷的造型所吸引，从中获得了灵感，开始了他的"黑人艺术时期"的创作，但塞尚后期作的那些《沐浴》女裸像也给他以具体的灵感。在这幅画中没有统一的构图，色彩呆板生硬，指手画脚的人物没有了体积感。画中少女们变了形的脸，正是毕加索探索伊比利亚人和非洲黑人雕刻的结果。来自各方面的影响使这幅画有点折中和自相矛盾，画家企图把几何形体化了的人物和封闭背景的几何形体结合起来，但整个构思、画面形象和空间处理都宣布了现代绘画的一个新方向——立体派的艺术已经诞生。

毕加索对塞尚的研究发现："塞尚并没有真正地去画苹果，他画的是这些圆形上的空间的重量。"毕加索在结识布拉克之后开始了分析立体主义艺术的探索与创作。《奥尔塔·德埃布罗的工厂》（如图 13-2 所示），这幅工厂风景正是分析立体主义的成果。这幅画中把空间物象分解成许多几何形体并进行了必要的重新组合，排除了传统的透视观念和画法，却得到了新的统一的"三度空间"：即通过视觉幻象冲击观者的视力而引起一种情感反应、想象、回忆和感受。画家以其简化单纯的手法综合概括地描绘物象。"分析立体主义"是以理性主义为依据来分析一切事物的形体，故能创作出仍然符合客观真实但又不同于客观真实的艺术形象。

20 世纪 20 年代初毕加索在重新运用一种古典主义的、不朽的、色彩有力的变化风格创作的同时，又探索一种以鲜明的色彩、平涂的手法、几何抽象的形象组合进行立体主义风格

图 13-2 《奥尔塔·德埃布罗的工厂》

的创作。画中三个乐师以几何抽象色块造型、平面化构图、平涂手法制作。作品的主题是欢乐的,同时又有一种肃然庄严的气氛。

1937 年 4 月 26 日,德国法西斯空军为试验炸弹的威力轰炸了西班牙巴斯库的一座小镇格尔尼卡,使 2000 名无辜人民丧命。这一事件震撼全世界,也震动了画家毕加索。他创作了这幅巨画《格尔尼卡》(如图 13-3 所示),抗议德国法西斯的暴行。

图 13-3 《格尔尼卡》

画面形象的象征意义是:公牛象征残暴的法西斯;马象征悲惨的人民大众;马头上方是一盏代表"夜之眼"的电灯在发光;画中还有惊恐的妇女,高举呼救的双手。画里没有画飞机炸弹,却充满了恐怖、死亡和呐喊。画的背景布满黑暗,那盏光明的灯照射着这血腥的场面,好似一个冷酷而凶残的梦魇笼罩着全画。画家以黑、白、灰三色为色调对比,强烈中有和谐,运用具象与抽象和超现实等手法结合创作而成,具有结构严谨、主题鲜明的浪漫主义精神气质。

## 四、表现主义

表现主义,是指艺术中强调表现艺术家的主观感情和自我感受,而导致对客观形态的夸张、变形乃至怪诞处理的一种思潮,用以发泄内心的苦闷,认为主观是唯一真实,否定现实世

界的客观性，反对艺术的目的性，它是 20 世纪初期绘画领域中特别流行于北欧诸国的艺术潮流，是社会文化危机和精神错乱的反映，在社会动荡的时代表现得尤为突出和强烈。

在北欧各国的传统艺术中早就存在着表现主义的因素：在早期日耳曼人的蛮族艺术、中世纪的哥特艺术、文艺复兴中的鲍茨、勃鲁盖尔等画家的作品中都可以看到变形夸张的形象、荒诞的画面艺术效果，这些都表露出强烈的表现主义倾向。

19 世纪末，出现了象征主义的影响和现代风格混在一起的第一个表现主义运动，先驱代表画家是荷兰人梵高、法国人劳特累克、奥地利人克里姆特、瑞士人霍德勒和挪威人蒙克，他们通过一些情爱的和悲剧性的题材表现出自己的主观主义。

20 世纪表现主义的主要基地是德国，这决定于德国的社会现实，同时受到尼采的主观唯心主义哲学、弗洛伊德的精神分析学说和斯泰纳的神秘主义的影响。

蒙克（1863—1944 年）出生于挪威的洛顿城，曾长期居住在德国柏林，他对德国表现主义的影响是至关重要的。19 岁的蒙克进入克里斯蒂安工艺美术学校开始学画，22 岁时来到巴黎，与高更和劳特累克过从甚密，并参加新艺术运动的设计和讨论活动，开始转向表现主义。

蒙克 1892 年来到柏林，作品因形象怪诞曾被愤怒的德国观众当场捣毁了几幅。此后他长期居住在柏林，经常与象征主义作家普斯贝佐夫斯基、剧作家斯特林堡一起探讨尼采哲学和弗洛伊德精神分析学的命题，这使他的绘画创作更带有强烈的主观性和悲伤、苦闷的情调。45 岁的蒙克由于长期的精神压抑，患了精神分裂症。两年后回挪威定居，他的思想才得以平复。这时他所做的画表现出北欧清新明朗的自然。

蒙克对表现主义影响最深的是居住在柏林 18 年中的创作活动。这一时期作品中的人物，往往都是些在忧郁、惊恐、彷徨状态下的一些丧魂失魄的幽灵；画面上那些扭曲的线条、神秘的色彩，都充满表现主义的特征。他对现实生活的不满不是通过描绘生活本身的丑恶和罪孽，而是经过对这种罪恶生活的认识后产生的愤恨来表达的。这给德国表现主义艺术的发展开辟了道路。

蒙克 26 岁时说过："我要描绘那些在生存、在感受、在痛苦、在恋爱的活生生的人们。"所以有人说他是"近代描绘人类心灵的肖像画家"。蒙克童年时母亲和姐姐都相继死于肺病，后来父亲和一个弟弟又不幸去世，妹妹患了精神病，这种家庭悲剧使蒙克心灵创伤太深，影响着他艺术思想的发展。

关于《病孩》这幅画他说过："我以《病孩》开辟了新路，它成为我艺术中一次突进，我其后的大部分作品的产生都归功于这幅画。"画家企图探索人们对病与死的感觉，为了真切地揭示主题，他曾与父亲一起去探视病人，观察病人的神态。在这幅画中的母亲，在为孩子的不幸而内心绝望和悲哀。空荡荡的室内，别无他物，这更增加了死亡迫近的凄凉气氛。

关于《呐喊》（如图 13-4 所示）这幅画的创作，蒙克自己曾有一段记述："我和两个朋友一起去散步，太阳快要落山了，突然间，天空变得血一样的红，一阵忧伤涌上心头，我呆呆地伫立在栏杆旁。深蓝色的海湾和城市上方是血与火的空间，友人相继前进，我独自站在那里，这时我突然感到不可名状的恐怖和战栗，我觉得大自然中仿佛传来一声震撼宇宙的呐喊。"画家运用了奇特的造型和动荡不安的线条，燃烧的血红色彩云以及象征死亡的黑色，表现了画家内心的恐惧情感。

《青春期》又称为《夜》，画中描绘了一位未成熟的少女裸像，她惊恐不安地注视着渺茫的

图 13-4 《呐喊》

前方,侧光从右下方照射,将她的身影投在沉沉的夜色背景上,更增加了画面的恐怖气氛。从蒙克的人体造型可见他具有很高的写实技巧。

《生命的舞蹈》这幅画是根据画家在巴黎的一个舞场观察所得的感受创作而成。画家以舞蹈的瞬息来描绘生活本身的哲理(如图 13-5 所示)。画中人物和环境都有着深刻的象征意义:画面左边的身着白色衣裙的姑娘和草地上生长的一枝小花,象征青春、纯洁和美丽;中间一对拥抱起舞的男女象征燃烧着的爱情;右边一位孤独的中年妇女,陷入悲哀与失落、绝望与忧伤;背景上还有不同的舞者都被欲望所驱使,陷入疯狂和激动;画家以不同心态的人们,象征性地反映出人类对欲望、成功与绝望的三个生命环节,以揭示生命的过程,展现环境的博大,衬托人的内心世界的变化与活动,表现客观世界与人的生命之间的互相感应。

图 13-5 《生命的舞蹈》

## 五、维也纳分离派

19世纪末维也纳美术界以学院派为主建立的"艺术家协会"中，一些持不同艺术见解的青年艺术家于1897年重新成立了"奥地利造型艺术协会"。不久克里姆特等八位青年艺术家因观点不同退出该协会，于1897年4月3日在维也纳另行组织艺术家团体。他们并没有明确的艺术纲领，只是创作思想相近，便形成了所谓维也纳分离派。

分离派画家反对古典学院派艺术，宣称与其分离，主张创新，追求表现功能的"实用性"和"合理性"，既强调在风格上发扬个性，又尽力探索与现代生活的结合，创造出一种新的样式。分离派是在绘画、装饰美术、建筑设计上有过影响的新艺术流派。

它在形式上虽好使用直线而其根本精神却在于反对传统规范艺术，主张与现代的文化接触，与现代生活的融合。这个派的画家们在反对学院派旧艺术形式这一点上是一致的，但在艺术倾向和风格上，始终是多种多样的，所以说它并没有明确统一的纲领，它对德国的影响很大。

克里姆特（1862—1918年）是奥地利维也纳分离派第一任主席。他出生于维也纳，14岁进入维也纳的奥地利博物馆附属的工艺美术学校，接受长达17年的学院式的基础绘画训练，毕业后与其弟及友人创立设计工作室为国内外绘制壁画。他早期的作品基本上采用传统的表现方法，以严谨的造型和浓厚的色彩为其特征。成立分离派之后便探索装饰性和象征性相结合的表现风格。

克里姆特的艺术深受荷兰象征主义画家图罗普、瑞士象征主义画家霍德勒和英国拉斐尔前派的比亚兹莱等人的艺术影响，同时吸收了拜占庭镶嵌画和东欧民族的装饰艺术的营养，致使他的画具有"镶嵌风格"。后来由于他对色彩强烈、线条明快的中国画以及其他东方艺术产生兴趣，致使他的画风又发生新的变化。他还使用工艺的手法采用羽毛、金属、玻璃、宝石等材料，以平面化的装饰图案组成他的艺术品，使作品具有华丽的装饰效果。

在他的作品中构图严谨细致，除人物面部和身体裸露外，其余的服饰和背景都充满着抽象的几何图案，这种修长变形与写实相结合的造型，被包围在充满抽象、象征的甚至神秘意味的气氛中，具有花坛般的装饰美。但是，那绚烂豪华的外表也蕴含着人类苦闷、悲痛、沉默与死亡的悲剧气氛。

《女人的三个阶段》（如图13-6所示）这幅画中，画家运用象征的手法将女人的一生——幼年、青年和老年三个阶段浓缩在一幅画中，这是一首不可逆转的人生三部曲，表现出画家对命运的感伤。克里姆特擅长以具象写实塑造人物，而以图案装饰环境和衣饰，达到多样变化和谐统一的美感。

在这幅画上构图类似十字架，上方大块黑颜色，这可能寓示着对死亡的恐怖，表现了画家生与死的观念。在这幅水彩画中仍然保持了镶嵌画的格调，并且汲取了古代波斯细密画的某些表现手法，人物由装饰服饰包裹，构成一个纹样变化的整体，既和谐又变化统一。

画家通过《吻》的情节表现爱的崇高与幸福。在画面形式营造上调动了各种艺术手段，诸如各种线条和色块的组合，色彩中掺入金粉，使画面呈现出晶莹华丽的装饰美感。

《莎乐美》取材于圣经故事：犹太希律王生日时，侄女莎乐美为他跳舞祝寿，他兴致所至便许诺她任何要求，侄女受母唆使，说要施洗者约翰的头（因其母与希律通奸被约翰指责，记恨在心，此时报复），国王就斩了约翰。

图 13-6 《女人的三个阶段》

　　画中莎乐美的形象被置于长构图中,由两条鲜明的弧状线包围着,上身裸露的双乳突现,充满淫艳性感,而僵硬的双手却呈现出可怕的杀气,在她那美丽的面孔上却隐含着悔恨之意,这是一个有着复杂矛盾的艺术形象。在画面下部隐现约翰半个头像。画家以写实的造型描绘莎乐美的冷艳面孔和袒露的胸肩,其余画面则填满了各种形状、各种色彩的图案纹样。在这幅装饰画里潜藏着一股悲壮的冲击力,交织着情爱的感伤和生死的矛盾。妖艳、死亡和梦幻充满了这个装饰空间。

## 六、原始主义

　　"原始主义"代表人物是法国画家亨利·卢梭。

　　卢梭(1844—1910 年)出生于法国拉瓦尔,逝于巴黎。他 18 岁从军,27 岁参加德法战争。退役后任税务员(一说是海关职员),是位业余画家,受到当时的前卫艺术家毕加索等人的推崇。他的画没有师授,完全靠自学成功。

　　他说:"除了自然之外,我没有老师。"人们称他为"星期日画家"。这类画家出于完全喜欢画而作画,没有任何规律约束,有着纯朴的感情,因而其作品有一种原始的和纯朴率真的美感。他的作品中没有过分考虑西方传统绘画中的比例、空间、透视等,他笔下的人物、动物、植物等的形象比较僵硬呆板,近似木偶,色彩也很单纯,所以,他的画总是透出一股浓浓的"原始气息",这是所谓的"原始主义"的来源,也叫"朴素主义"。

　　卢梭热衷于创造一个幻想的世界,实际上,他的艺术很难归到哪一派,但他的画法属超现实主义。他似乎总是生活在一个梦幻的世界,这种与生俱来的爱幻想的天真性格,在他的日常生活中也充满天真烂漫,他的画具有原始童话般的魅力。

## 七、超现实主义

　　超现实主义是一种具有普遍意义的文艺和文化思潮,它的哲学基础是黑格尔的辩证法和柏格森的"生命冲动"说。黑格尔认为,人的思维行为的一切结果不具有最终的性质,绝对真理仅仅体现在认识的不断深入之中。而柏格森把生命冲动看成文学艺术的心理基础,提倡直觉和心灵感应等非理性的表现。

对超现实主义创作方法最直接的影响是弗洛伊德的精神分析学说。正如布列顿在《超现实主义宣言》中所说："应当感谢弗洛伊德的发现,由于相信这些发现,一股思潮形成了。"超现实主义在创作方法上有两大体系:即"偏执狂批判"和"心理自动化"。所谓"偏执狂批判"是指挖掘潜意识境界的一种执拗的思维方式。画家把毫不相干的事物硬凑在一起;所谓"心理自动化"是追求一种下意识或无意识的随意性,所谓浮想联翩,没有任何理性和逻辑的约束。

《超现实主义宣言》中为超现实主义下的定义是:"超现实主义,名词,纯粹的精神自动主义,企图运用这种自动主义,以口语或文字或其他的任何方式去表达真正的思想过程。它是思想的笔录,不受理性的任何控制,不依赖于任何美学或道德的偏见。"《百科全书》中的定义是:"超现实主义,建筑在对于一向被忽略的某种联想形式的超现实的信仰上,建筑在对于梦幻的无限力量的信仰上,和对于为思想而思想的作用的信仰上。它肯定要摧毁其他的精神机械主义,同时代替机械主义来解决生活的主要问题。"

超现实主义的产生和20世纪以来在自然科学领域的重大突破有关。正如爱因斯坦所言,这些使当代人认识到:"我们在物质问题上被蒙蔽了,真正的世界并不像我们认为的那样。我们意识到在精神问题上也是处在被蒙蔽的状态中。"因此,超现实主义者们就大胆地迈入前人所未涉足的精神世界,尤其是潜意识梦幻世界。美术方面的超现实主义与野兽主义、立体主义不同,它们在于要解决的是绘画语言问题,即"怎样画"的问题;而超现实主义所要解决的是"画什么"的问题。在怎样画的问题上超现实主义画家是相当自然主义的,他们的画具有"真实的荒诞"的趣味。超现实主义代表画家是恩斯特、米罗、达利、马格利特、唐吉等画家。

米罗(1893—1983年)出生于西班牙巴塞罗那附近的塔拉戈纳的蒙特罗伊格。那里是东西方文化交流的桥梁,是产生罗马风格的摇篮,深受意大利文艺复兴的影响,又是最先接受现代艺术的地方,是诞生毕加索和达利的国家。米罗14岁进巴塞罗那美术学校。22岁的米罗不满官方学院教学,决定走自己的路。早期深受梵高和立体派的影响,作品呈明显的具象,干巴巴的素描、生硬的分面和明亮而乏力的色彩。但是米罗的秉性、直觉,具有根本的反理性主义。他生来就是个无政府主义者,本能地反对一切传统、一切对自然和博物馆的迷信,于是他参加了达达主义艺术运动。米罗的超现实主义绘画具有鲜明的个人风格:简略的形状、强调笔触的点法、精心安排的背景环境,奇思遐想、幽默趣味和清新的感觉。在米罗的画中,使观众不可抗拒的魔力到底是什么呢?是形吗?在他的画中没有什么形,而只有一些成分,一些形的胚胎,一些类似小孩子在墙上乱涂乱画的原始形状,类似原始人在山崖上刻下的标记。是色吗?米罗的颜色简单到只有几种基本色:蓝、朱、黄、绿,他精打细算地使用它们,准确至极。

米罗作画均以漫不经心的笔画在画布上自由弯曲伸展游动,毫不考虑它们之间的相互关系以及空间深度的要求,血红色或古蓝色的各式形状,散布在深浅不同的背景上,大小相间着的黑点、黑团、黑块,像爆炸四溅的宇宙流星。这些假装漫不经心乱涂出来的稚拙形状,被脐带缠得乱七八糟的胚胎,似鬼魂、石珊瑚、活动的变形虫、各种乱针线,它们共同构成一个反复无常的滑稽世界,一个多彩多姿的梦幻世界。布雷东说:"米罗可能是我们所有人中最超现实主义的一个。"

当我们看厌了画室作品、美学示范、华丽辞藻之后,在米罗的画中找到了清新的水源,它

平静地清洗我们的一切陈规俗套。他是位拒不承前,也不想超越任何人,更不想启迪后人的画家,他只是以史前人类或儿童的方式去作首次的发明;他不讲我们时代使用的任何语言,而是我们时代人梦想和思念的伊甸园;他简单至极、天真至极,他在现代艺术中占有一席不是最高的,然而却是无人争夺的地位;这就是他全部的人格和艺术的魅力所在。

达利(1904—1989年)出生在西班牙北部小城菲盖拉斯,是继毕加索、米罗之后西班牙为世界贡献的第三位现代艺术大师。17岁的达利考入马德里艺术学校,开始对巴黎的前卫艺术十分关心,试验以点彩和立体主义方法作画。他23岁来到巴黎,很快就成为超现实主义画家,主要采用偏执狂批判的方式作画,追求极度的无条理性,运用分解综合和意识流的手法描绘梦境和偏执狂的幻想,以似是而非的客观真实,记录了他主观的奇思梦想。他是一位具有非凡天才和想象力的艺术家,他把梦的主观世界转变成客观,而令人激动的艺术形象是无与伦比的。在达利的艺术创作中,是弗洛伊德的学说帮助他解脱了他自孩童时代所受的苦痛和幻想。1938年达利在伦敦会见了弗洛伊德。弗洛伊德对他的画议论道:"你的艺术当中有什么使我感兴趣的呢?不是无意识而是有意识。"达利的艺术可谓是极端的"真实的荒诞"。

1937年,法西斯空军对西班牙北部巴斯克的重镇格尔尼卡进行试验性的轮番轰炸,造成震惊世界的惨案。就在这前一年,达利便已敏锐地预感到西班牙内战的来临,便立即创作了这幅《内战的预感》(如图13-7所示)。达利运用细腻的笔法画出了被肢解的人体,用人体贯连构成框架式的结构充满画面,用蓝天白云做背景,表明这一罪行是在光天化日之下进行的。画家以此象征战争的恐怖和血腥,就像一场血肉横飞、尸骨四迸、令人毛骨悚然的噩梦。

图13-7 《内战的预感》

20世纪50年代以后,达利主要创作奉献给基督教的艺术品,赞扬基督及门徒们的神圣,《十字架上的基督》这幅作品就是在这样的背景下画的。画面仍以超现实主义的手法,在充满幻想和无限深远的黑暗空间里,表现出基督的崇高与神秘。采用强烈透视表现十字架上的基督形体,运用一束圣光照射基督形象,造成黑暗中的光明与恐怖、神秘共存。画家运用现代观念、现代绘画语言来表现这一传统题材,别具新意。

## 八、达达主义

达达主义是第一次世界大战期间最初出现在瑞士的苏黎世。瑞士是当时战争的中立国家，一群交战国的青年因躲避战乱而云集苏黎世从事艺术活动，借以发泄和抚慰紧张不安的心灵，前途渺茫，于是在他们中间滋长了无政府主义和虚无主义，他们要组织起一个国际性的文艺团体，创造出符合他们新的理想的文学和艺术作品。在 1916 年 2 月举行成立大会时，歌唱家罗瓦夫人随意在法文字典中发现"达达"一词，意即孩子不明确的呀语，没有什么意义，人们认为这个名称很怪诞有趣，用作他们团体名称很好，不久他们发表了达达宣言。

达达主义信奉的是"打倒一切，排斥一切"。从中可以看出达达主义艺术思想的狂热和对传统的决裂。在当时达达主义影响很大，扩及德国、西班牙、法国、甚至远到美国，似乎形成了一个国际性的文艺团体，达达之所以造成如此强烈反响，其原因如里德所说："达达主义开始时，实际上的意思是企图摆脱一切古代传说的重荷，无论是社会的还是艺术的，而不是要创造一种新的艺术风格。这种运动的背景，是普遍的社会的不安，战争狂热和战争本身，以及俄国革命。达达主义分子是无政府主义者，在某些情况下是原始法西斯分子，他们采用巴枯宁的口号：破坏就是创造！他们全力摇撼资产阶级（他们认为资产阶级应负战争责任），而且他们准备在恐怖的想象范围内运用任何手段——用垃圾制造绘画（拼贴画），或者把酒瓶架或小便盆之类的东西抬到艺术的高贵地位。"达达主义的代表人物有马克斯·杜桑（1887—1968 年）和马克斯·恩斯特。

## 九、抽象艺术

### （一）抽象艺术定义

抽象艺术是与具象艺术相对的名称，也可称为非具象艺术。它的特征是缺乏描绘，用情绪的方法去表现概念和作画，而这种方法基本上就是属于表现主义的，最早见于康定斯基的作品（如图 13-8 所示）。它是由各种反传统的艺术影响融合而来，特别是由野兽派、立体派演变而来。

图 13-8　康定斯基的作品

"抽象"艺术在毕加索看来并不存在,他认为只不过有人强调风格,有人强调生活罢了。在米歇尔·塞弗尔看来,抽象艺术是:"我把一切不带任何提醒,不带任何对于现实的回忆——不管这一现实是否是画家的出发点——的艺术都叫作抽象艺术。"实际上野兽派和立体派促进了形与色的独立发展,是康定斯基进一步发现了它的奥妙。

康定斯基在 1910 年画了第一幅断然抽象的水彩画,是一幅无具象愿望的、充满活力的重叠色点。康定斯基的创造性发明是从音乐中获得美学启迪,尔后捷克人库普卡直接从音乐中获取灵感进行抽象艺术创作。人称他是音乐主义画家鼻祖,后来他们共同组成抽象派。

### (二)美国抽象表现主义

第二次世界大战后,欧洲人涌进了美国,促进了美国现代艺术的发展。纽约的艺术学生联盟中的青年艺术家们结成一个团体,冠以"抽象表现主义",公开举办展览,掀起了纽约的抽象表现主义运动,影响很大。如同 19 世纪末的巴黎,纽约已成为现代艺术中心,它们直接受到欧洲前卫艺术家的影响。

威廉·德库宁(1904—1997 年)是位荷兰籍的美国画家。他最早的抽象画大约始于 20 世纪 30 年代,40 年代发展到高潮,在纽约先锋派画家中很有影响。他在 50 年代初创作"女人"系列的画引起人们关注,运用狂暴的笔触和明亮的色彩,创作出抽象表现主义的作品,从而使他成为当代重要的艺术家。60 年代德库宁在黑山学院和耶鲁大学任教,又开始创作女人系列。那些女人系列的画,有的是出于一种对人物的怀旧情绪,有的则形象令人生厌。他继续以各式各样的手法探索妇女的主题,从恐怖的形象到柔情的色欲,后来逐渐运用粗犷大笔触和狂放富有激情的色块组合成抽象画面。

## 十、行动派绘画

行动派绘画又称动作派,属于抽象表现主义艺术。

美国北卡罗来纳州的黑山学院素来采用美国教育的最激进的试验,它没有规定课程。在黑山学院及欧洲传入的先锋派思想中,有一种超现实主义自动化的艺术理论,西班牙画家米罗实践了这种理论,他把颜料溅洒在画布上,然后把蘸了颜色的画笔在画布上到处移动,这种技法上的自动主义,直接启发了美国的行动派画家;还有法国的马松比米罗的笔触更为轻松,整个画布上是一种线条的猝发,一种颤动的色彩的放电。他们对美国的戈尔基和波洛克有直接的影响。

在这个时期,美国画家中正风行存在主义哲学,认为宁可冒失败的危险来努力争取达到新的高度。因此他们大胆试验。抽象表现派的画家们主张宁可彻底摆脱所有传统的美学观,也不要有什么社会意义。他们提倡任意的、自发的个人表现,创造了一种无意识的自动绘画。代表画家是波洛克。

## 十一、波普艺术

波普艺术是英文"大众艺术"的简称,最早起源于 20 世纪 50 年代的英国。艺术家汉密尔顿用图片拼贴手法完成的《今天的生活为什么如此不同,如此富有魅力?》被认为是第一件真正意义上的波普艺术作品。波普艺术的真正发展是在大众文化最发达的美国。

美国的波普艺术与 20 世纪 50 年代的抽象表现主义有直接联系,当年轻一代的艺术家试图用新达达主义的手法来取代抽象表现主义的时候,他们发现发达的消费文化为他们提供了非常丰富的视觉资源,广告、商标、影视图像、封面女郎、歌星影星、快餐、卡通漫画等,他

们把这些图像直接搬上画面，形成一种独特的艺术风格。

波普艺术以一种乐观的态度对待消费时代与信息时代的文化，并通过现实的形象拉近了艺术与公众的距离。波普艺术意味着抽象艺术为代表的现代主义的完结，开始了后现代主义的新阶段。

劳申勃格（1925—2008 年）是美国当代著名的"集成派"艺术家。劳申勃格曾在黑山学院师从阿伯斯，对大量不同的新奇的绘画技巧和材料作过探索。他早期创作过"白色系列"，是用油漆刷和滚筒完成的；"黑色系列"是将撕碎揉皱的废报纸贴在画布上涂上黑漆完成的。后来又进行"综合绘画"实验，他的目标是要活动于"艺术与生活之间"。

劳申勃格企图表达一种观点，即画家不但取材于日常生活用品，而且证实了，只要经过加工提炼，经过艺术家的眼和手，日常用品就可以成为艺术品。他从"综合"发展到"集成"，强调作品的物质性和生活性。为美国波普艺术的发展开了先河。

沃霍尔（1928—1987 年）是美国波普艺术家，他首先是一位成功的商业艺术家。沃霍尔曾说过："商业艺术的制作过程虽然机械化了，但制作的态度中却包含着设计者的情感。"他还认为作品必须富有独创性，同时也必须让他的顾主们满意。

沃霍尔最突出的艺术风格就是重复这些物品的形象。《玛丽莲·梦露》（如图 13-9 所示）是沃霍尔 1967 年作的自杀后的梦露像。他将众多排列整齐的梦露头像照片展现在观众面前，重复地显示美国影坛红极一时的性感明星深入人心的形象。在这类作品中掺入了一些社会意义。这些画采用丝网复印的方法，机械地重复这些人像，尽量消除画家的手迹，这是沃霍尔的特殊风格。

图 13-9 《玛丽莲·梦露》

1. 为什么说印象派的出现是西方艺术划时代的里程碑？
2. 简述立体主义的发展经过了哪三个阶段？
3. 评述马蒂斯与野兽主义。
4. 简述超现实主义代表人物及其作品。
5. 简述波普主义。

# 参 考 文 献

[1] 王琦.欧洲美术史[M].上海：上海人民美术出版社,1985.

[2] H.H.阿纳森.西方现代美术史[M].邹德侬,巴竹师,译.天津：天津人民美术出版社,1986.

[3] 欧阳英.欧美雕塑名作欣赏[M].上海：上海人民出版社,1987.

[4] 范梦.西方美术史[M].太原：山西教育出版社,1993.

[5] 雷·H.肯拜尔.世界雕塑史[M].钱景长,译.杭州：浙江美术学院出版社,1999.

[6] 李公明.中国美术史纲[M].长沙：湖南美术出版社,2004.

[7] 陈师曾.中国绘画史[M].北京：中国人民大学出版社,2007.

[8] 张彦远.历代名画记[M].南京：江苏美术出版社,2007.

[9] 孔令伟.风尚与思潮：清末民国初中国美术史流行观念[M].北京：中国美术学院出版社,2008.

[10] 李飞.中国传统年画艺术鉴赏[M].杭州：浙江大学出版社,2008.

[11] 郑午昌.中国画学全史[M].南京：江苏文艺出版社,2008.

[12] 欧阳英.外国美术史[M].北京：中国美术学院出版社,2008.

[13] 田野.图说中国雕塑艺术[M].上海：上海三联书店出版,2009.

[14] 潘耀昌.中国近现代美术史[M].北京：北京大学出版社,2009.

[15] 张少侠.世界工艺美术史[M].上海：上海书画出版社,2009.

[16] 张辉,吴晓欧.图说世界雕塑[M].长春：吉林人民出版社,2010.

[17] 宋玉成.外国美术史[M].沈阳：辽宁美术出版社,2010.

[18] 曹宇.古今剪纸与艺术创作[M].北京：金盾出版社,2010.

[19] 薛永年,罗世平.中国美术简史[M].北京：中国青年出版,2010.

[20] 宋玉成.西方现代美术的追本溯源[M].北京：北京师范大学出版社,2010.

[21] 李福顺.中国美术史[M].北京：高等教育出版社,2010.

[22] 王维海.中国民间双喜图案剪纸[M].北京：人民美术出版社,2010.

[23] 孙晓楠,李毓秀.商周青铜器艺术与家具设计[J].家具与室内装饰,2011(4).

[24] 张素俭,李伟东,王芬.中国古代白陶[J].中国陶瓷,2011(4).

[25] 王树良.中国美术史[M].重庆：重庆大学出版社,2012.

[26] 尹钊,刘宝,张继超.徐州汉墓随葬金银器大观[J].东方收藏,2012(10).

[27] 阮荣春.中国美术研究[M].南京：东南大学出版社,2013.

[28] 王春斌.汉代陶器生产技术研究[D].吉林大学,2013.

[29] 中央美术学院外国美术史教研室.外国美术简史[M].北京：中国青年出版,2014.

[30] 周祥.中外美术史[M].北京：清华大学出版社,2014.

**推荐参考网站：**

1. 百度百科,http://baike.baidu.com/.

2. 世界建筑作品赏析,http://www.de-bbs.com/bbs/forum-21-1.html.

3. 互动百科,http://www.hudong.com.

4. 中国美术教育资源网,http://www.xsart.net.

5. 视觉中国,http://www.chinavisual.com.

6. 中国教育在线,http://chengkao.eol.cn/.

7. 中国知网,http://www.cnki.net/.

8. 昵图网,www.nipic.com/.

9. 百度文库,http://wenku.baidu.com/.

10. 豆丁网,http://www.docin.com/.